劉其偉繪畫創作文件
DOCUMENTA OF MAX LIU

藝術家出版社

劉其偉

繪畫創作文件
DOCUMENTA OF MAX LIU

鄭惠美・薛平海／合編

藝術家出版社

目錄

鄭序

　　也許人間最動人的不是系統的知識、高超的技術、完美的藝術，而是那份來自心靈真誠性情的流露。劉其偉正是以他這番率真、自然、不做作的風采，感通了人我之間的疏離與冷漠。更重要的是，他擁有一股永不止息的愛，一股關懷人類萬物的情愛，使他時時不忘回饋群眾、回饋社會。對他而言，成功是在於分享而不是擁有，他深刻的自覺自己的創作是來自共生共存的人民與土地的滋養，於是他不斷的捐贈優秀作品給美術館，捐贈原始部族文物給博物館，努力撰寫藝術人類學，更持續倡導生態保育，為的是給後代留下更好的。他的生命之所以發光，也正是因為這份濃厚的人文關懷。劉其偉無疑是台灣社會的人間瑰寶。

　　劉其偉其實是個全生活的人，他充沛的創造力就是來自生活的本身，不管他是畫家、教授、作家、探險家、工程師或藝術人類學者，他始終理直氣壯的猛幹下去，在生活中不斷的實現自我。劉其偉他總是在每個活著的當下，讓生命的能量盡情的釋放，讓生命的潛力不斷的引爆，儘管留下痛苦而醜陋的累累傷痕，卻能淬煉出內在的光芒，展現生命的多元面向。他勇敢的探索生命，在生命難以企及的地方，把自己發展成一棵參天巨木，或許他更貼切的稱呼應該是「生命的藝術家」。

　　因此他的繪畫往往透顯出一股生命的驅力，展現出生命歷經千錘百鍊之後，圓滿俱足的本來面目。譬如，他的動物畫是以赤子之心、關愛之情畫出動物活潑的生命與活著的尊嚴；他的性愛作品是以幽默又和諧的筆意畫出做愛的情趣及對性的尊重；他的節氣系列、星座系列是以生之喜悅，抉出宇宙自然的神祕力量，畫出充滿詩意的意象世界；他的自畫像，毫不諱言的以自己為嘲諷揶揄的對象，細膩的刻劃出生命的沉味，流露出一種「知其不可奈何而安之若命」的豁達心境。劉其偉正是以一顆活潑的心靈及豐盛的情感，創作出既浪漫又詩意的繪畫作品，他創作的源頭活水，就在於他那永不滅絕的生命能量。

　　是那股深藏於劉其偉生命底層的狂野質愫與遍流體內的奔騰熱血，驅使他不把自己侷限於某一個角色，卻能完全投入演好每一個角色。也許人的可愛就在於他為演好每一個角色

而在所不惜的時候，因而活出了一生的靈活生動，也舞出了偏離常軌的生命進行曲。

對許多人來說，老是一種無奈與孤獨，然而在面向生命的黃昏，劉其偉卻宛如旭日東昇般的充滿熱力，他熱中追求神秘，好奇心旺盛無比，仍然時時準備探險出走。他對生命充滿躍躍欲試的動力，使他只有年齡的增加，心境卻永不會老化，他找回了一種生命不制式的作息方式，也揭示了「尊重生命」、「成就生命」的真諦。劉其偉他本身就是一件藝術品，一件生命的原作，這件發光又發亮的原作，卻是美在一身的樸素光華。

在這本書中，劉老誠摯的感謝許多朋友，多年來的關愛與支持，讓他能在鼓勵中持續的工作下去。尤其許多藝文界的記者、作家和藝術界的畫家及藝評家，常常讓他永誌難忘，沒有他們的鼎力相助，劉老是不會廣為大眾所熟知的。然而也由於本書篇幅有限，無法一一羅列大多數精彩的文章，劉老要向他們致上十二萬分的歉意。這本書的作品圖片不是按創作年代依序編排，而是以作品與作品之間，畫面的造型與色彩的視覺美感為主，希望能使劉老的書一如他的人，既親切、不做作且又渾然天成。

劉老一再的說，他這一生要感謝的人實在太多了，沒有他們的熱誠鼓舞，就沒有今日的劉老，劉老願意以這本書的出版，做為向他最敬愛的朋友的最深沈敬意。最後感謝藝術家出版社發行人何政廣先生及編輯部同仁的辛勞，使本書能一如劉老一樣，親切的與讀者見面。

八十六高齡的劉老囑咐我寫序，使晚輩的我實在既感心又惶恐。謹以這篇短文表達對劉老的無上崇敬，並祝福他老人家長壽更長壽，替我們留下更多的文化資產，就讓我們細細的來品味劉老他那滿布皺紋卻又滿溢智慧的生命容顏，並和他的智慧一同成長！

鄭惠美　寫於台北市立美術館

1997 年 12 月 8 日

薛序

　　記得十多年前，當我還在台北市立圖書館採編組服務時，曾接到劉老贈送的一批圖書，那是對他的最初印象－－「熱心公益」；後調至台北市立美術館工作，才有機會認識他，可是那時他對編者一點印象都沒有。隨後在台灣省立美術館承辦「劉其偉創作 40 年回顧展」才進一步和他來往與認識。

　　這些年來，著意蒐集、整理您們發表有關他的大作，然此工作龐雜費時，無法做得圓滿。本書是以編者於《劉其偉創作 40 年回顧展 1990》中所編的「劉其偉論述及時人評述索引（初稿）」為藍本，再加上爾後這些年所蒐集到的文章，選輯而成。

　　由於受到篇幅的限制，大部分的文章只能割愛，實在是無可奈何之事，並盼您們的諒解。也希望大家能由這少部份的文章中，認識劉老可親、可觀的一面。

　　最後，僅向本書的文件作者致最深的謝意與祝福。

薛平海 寫於台灣省立美術館出版組

1998 年 1 月 28 日

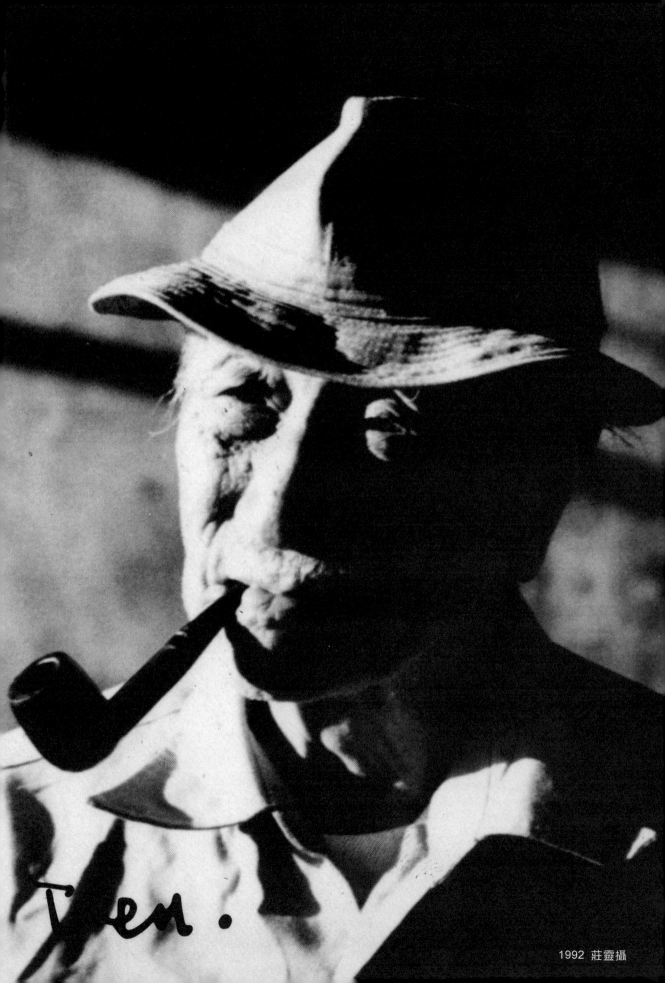

Ten.

1992 莊靈攝

劉其偉水彩畫展 ／何鐵華、陳慧坤、李仲生、郎靜山

我們今天正碰巧看到劉其偉君水彩畫展，因有同感而集體寫下了這篇評介。劉君爲一新進青年作家，以另一姿態在本市西門南亞沙龍展出其處女作三十五件，自十四日起一連四天，公開給大眾參觀，我們覺得他的作風，有值得介紹之必要，並願給劉君提供一些意見。

本來繪畫不論男女老少，什麼人也可以拿起筆來寫的，只要他（她）對藝術感到興趣，或賦有藝術天才，那就不一定要進藝術學校或求師承襲的，劉君卻是在近兩年來自習自研的一位新青年。從他的畫中便看到其人，是富於熱情，率直，明朗，親切的南方人，令人易於和他接近的。故其畫用筆較粗大而活潑，色彩明快，有熱力感，個性的表現很強，不失爲南方人勇於獨創精神本色。

三十五號〈牛尾掌〉是素描功力比較堅實的一幅，如果爲了鍛鍊技巧，平時多作此等技巧的嘗試，未嘗不可，但如果爲了表現水彩畫的特色，似以少畫爲宜。三十四號〈別墅〉的構圖很新穎而設色清新，線條活潑，是多數作品中較完整的一幅。二十九號〈盛會〉一幅，是描寫著散發傳單和群眾雜沓的一個複雜畫面，設色明快輕朗，表現當時的氣氛十分充足。二十七號〈山麓石屋〉運筆流暢，具有中國畫風。二十三號〈藝術家群〉，是以線條爲主的速寫風的水彩人物畫，這幅能夠省略畫面上無用的東西，而把握著重點地速寫出來，是作者人物畫中，最優秀的一點。十七號〈孔子廟〉調子的統一從作者用色的純淨上表現得恰當。十一號〈朝霧〉水份充足，而以輕描淡寫的寫出，尤能表現水彩畫的特長。四號〈牧野〉的三匹馬中，近的兩匹馬畫得很結實而有原味，遠的一匹馬，若顏色較淡些，則更會顯得距離之遠，然天空高闊，則無懈可擊，惜草地不夠實質感，陰影的描寫，亦不著重實際。但大體的說，這是一幅構圖完整，表現充份而富有抒情詩意的佳作。以上所述，爲劉君出品中，較優秀的幾幅，作者如果能根據這幾幅的作風深研下去，那麼，未來的成就，當比今日的更大。

因爲一個成名的畫家，固然有闊步藝壇、作爲社會人士崇拜的對象的愉快和滿足，但有時也會早熟－成名過早而演成藝術上的大悲劇的，就是這成熟過早，作風有了一個定型的時候，他將無法擺脫這個定型，復爲這定型所束縛之致，今天劉其偉君的特異點，便是他的作風還沒有定型，毋寧說他還在嘗試中，而這種嘗試又是他未來藝術的成功或失敗的重要關鍵，非得慎重的試鍊不可的。

無疑的，學術應有其淵源，繪畫應追尋正統。然而，從那裡可尋求出它的淵源和正統呢？水彩畫也是洋畫之一種，自然是要多看書本，多看名作或印刷品，我們想貢獻劉君的意見，也就是這一點，必須經常找正統的作品看，不可看那些外國的通俗雜誌和畫報裡面與正統繪畫無關的東西，這是最重要的，此外，水彩畫在技法上原有和國畫接近之處，我們固然不反對在水彩畫中加入若干國畫的趣味，不過，這就要看作者怎樣處理了。

（原刊 1951,4,17《台灣新生報》）

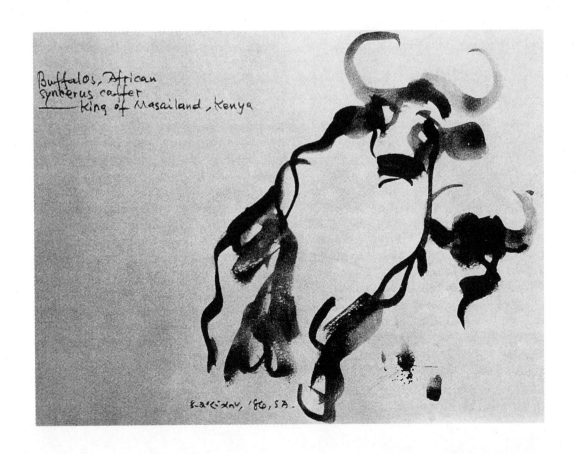

神韻的和諧 ／何恭上

今天，自由中國水彩畫，確實在蓬勃的氣氛中茁長著。就從今年的「全國水彩畫展」來看，水準都是出人意料之外的。在所有展出作品題材中，以風景畫居多，而人物畫則只有三件。本來人物如果用油畫表現是比較容易的，但水彩表現起來，就不能像油畫般的一改再改。但這次展出的三幅人物作品，人物的神韻與特性，作者表現得極為突出。

此展中，專門從事於人物水彩畫的，是位頗負盛名的水彩畫家，他名叫劉其偉，在過去曾有著長期風景作品創作的經驗，從事人物畫還是最近的事。我第一次看他的人物水彩畫，是去年聖誕前夕，在劉先生中和鄉的畫室裡，他忙碌地將近作一幅幅搬出來，恰好畫友王藍、蔡惠超也在座，那時已深秋了，畫室外秋意甚濃，我們卻舒適地坐在沙發上，喝著咖啡，在柔和的燈光下欣賞著好畫。那時他正籌備開人像畫展，我們有先睹他作品的機會，而且整晚在主人高雅而風趣的言談下，歡聚已不知時過午夜。

後來有機會看他為我的朋友畫像，同時我的面型也是劉先生喜歡捕捉的對象之一，慢慢我對他畫像的技巧，有著比較深刻的了解。通常他的人物畫，都是事先畫一幅很小的，當第一幅嘗試出被畫者個性後，接著很有興趣的畫著第二幅。他喜歡運用流暢的筆法，明快的色調，很有熱力的描畫出模特兒的神韻。對於水彩畫本來的傳統技法他是不重視的。可是被畫者個性的描繪，在他筆下極為突出和明顯，這點是非常難能可貴的表現。他雖然受過嚴格的繪畫訓練，但下筆時卻雄渾有力，不拘細節，但求抓住要點，在畫前畫後，這位留著一撇小鬍子的畫家，卻喜歡抽支煙，欣賞模特兒休息時的各種角度輪廓與特徵，時常流露尖刻生動的觀察態度，似乎在品味被畫者的特質與詳實個性。他可以藉同色調的不同深淺，很統一的創導空間距離。

在這裡，我們選幾幅他的近作，介紹給大家：

〈母與子〉是描寫台灣山胞的作品，採用鄉土氣息極濃的色彩，將台灣高山同胞特殊的裝束表現無遺，母親的頭負荷著沉重的袍袂，後面的小山胞，顯得異常樸實。作者用精緻詳實的筆法，鉤出面部的輪廓後，卻伶俐地將衣服與背景，輕快地表現出來。本來人物畫最怕的是整幅過實的詳述，失去主題的意味。這種技巧在這幅圖畫中可以給我們不少的借鏡。

在〈少女〉這幅畫中，作者對少女那一雙眼睛的神韻刻畫得極為傳神，倒將頭髮列入次

要，尤其是面部用淡黃色彩，把這位少女纖細的體質與南方人特有的面部表情，表現得很深刻。用簡單平凡的題材也會激起觀者的共鳴，也可像詩人一樣的以暗示來表達一種意境。

〈蘭嶼婦女〉是描繪台灣蘭嶼小島上的土著，她們的原始衣著與髮飾，用忠實色彩表現了它的本來面目。作者很強調這位蘭嶼婦女的面目表現，一種未經文明社會薰陶的臉孔，粗曠而呆板的表情，這是文明社會畫家對原始情調的戀念，一種樸實的、無華的笨拙美，非常吸引人。

這位畫家，所給人的印象，不但瀟灑而健談，並且孕育著一股青春的氣息。他的興趣是多方面的，在他的壁爐上放著各式各樣的貝殼，牆上掛著獸皮、鹿角，以及高山族所佩用的山刀和原始的雕刻，還有機支獵槍，靜靜的掛在牆角上，牆上幾幅狩獵照片和桌旁一大堆的剪報，他的釣魚經驗說來又是如此的動聽，這些都說明了他生活趣味範疇的遼闊，也證明藝術心理的豐富。（原刊 1963,2,28《香港大眾報》）

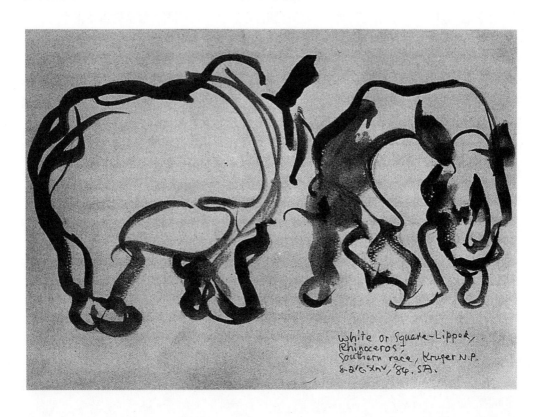

white or square-lipped,
Rhinoceros,
southern race, Kruger N.P.
8-2/G XIV, '84, SA.

劉其偉的新轉變 ／何政廣

　　藝術創作最需要有敏銳的思想，對周圍的世界，能夠以自己的睿智反映於作品中。面對劉其偉在凌雲畫廊展出的新畫，我的第一個感觸，就是他那反映在畫面上的一股敏銳的表現力。尤其是他的抒情繪畫，最具表現主義的色彩。

　　劉其偉從二十餘年前的早期風景寫生、人像畫，到台灣高山族原始圖騰的分析與符號的組合，再推展到五年前的中南半島占婆遺跡寫生，以至於近一年來所畫的「民間藝術」與「抒情繪畫」，顯然說明了他時時在求創新，同時有新的進境。我覺得其中最重要因素，要歸功於他所具有的敏銳感受力和表現力。這是無法從技巧的訓練中獲致的。

　　許多從事繪畫的朋友也許都會覺得畫路真難找，對劉其偉來說，這似乎並非難題。他把繪畫當作一種學問來研究，而不是把它視為一種技術來磨練自己。繪畫過份注重技巧，會流於內容空洞，思想貧乏。研究需要運用高度思考，並通過實驗工作加以完成。從包浩斯以後的現代藝術特別注重這種創作實驗精神。看劉其偉的水彩畫，可以體會出他實是勇於從事創作實驗的畫家，他的作品不會讓觀眾感到言之無物。他那內涵豐富的畫非常耐人欣賞。靜靜的品賞他的畫面自然會使你感受到許多東西。

　　他此次展出的新作，一部分取材我國民間藝術或漢畫造型，如〈萍〉、〈北斗〉、〈門神〉、〈王母娘娘〉等，從古代文物尋找造型的因子，畫面的構成與色彩，完全經過作者自己的意象而安排出新的秩序，更明確地說即是在風格上有了新創造，而非形式上的因襲。另一部分作品，是他自稱為「抒情繪畫」一類的，有的藉大自然的一草一木，有的從古代故事找尋靈感，透過現代繪畫的技巧，表現作者內在情愫。前者如〈秋〉、〈死亡與誕生〉、〈薄暮的呼聲〉，後者如〈單刀赴宴〉、〈周遊列國〉等。這是一種屬於有感而發的創作，為了加強表現的意趣，將現實的繁複物象予以單純化，有時甚至還原成一根線條，由線條構成畫面，所謂單純而豐富，就是這種境界。從客觀進入主觀，劉其偉的這種純粹繪畫，頗能予人以清奇的冥想，充溢稚潔的抒情氣氛，讓人聯想到瑞士表現派大師克利的畫。我個人也比較欣賞劉其偉的這一系列的抒情繪畫。

　　色彩運用方面，他喜用樸素的色彩，一種低調而帶感傷的色彩。但並不顯示蒼白或柔弱。因為他在樸素色面中，往往將最重要部位賦上濃重特彩，諸如在神祕暗褐中，畫上赤裸的深紅，或在灰綠調中子，加上一塊冷峻的靛藍，渲染成迷濛而神祕的氣氛。同時還採用版

畫拓印技巧，用了很多白粉，造成色彩斑駁趣味。很少有水彩畫家能畫出其水彩畫中所具有的渾厚而耐人尋味的感覺。

　　從劉其偉這次推出的新畫，可以看出他的新轉變，他向前探索的觸鬚已伸向東方，那中國的、民俗的和原始的藝術，都是他表現的媒介，他從樸實的原始藝術、民族傳統的文化出發，運用現代藝術手法，創造出嶄新繪畫風格，好像把原始與現代用一根線予以貫穿。這種繪畫路線大有發展的可能性。以一個畫了二十多年水彩的畫家，能夠堅守在水彩畫的領域中而又能如此不斷自我超越，真是彌足珍貴。（原刊 1970,11,19《大華晚報》）

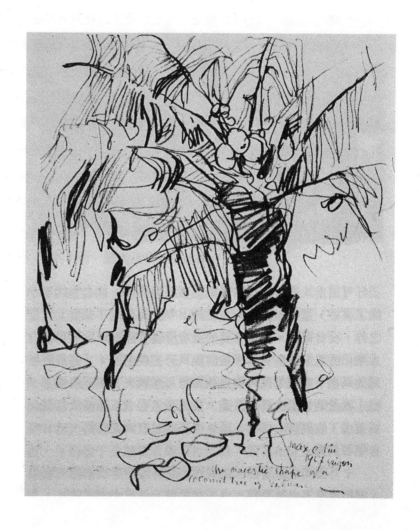

獵者劉其偉 /何懷碩

　　為這樣一位老水彩畫家的創作集寫序而採用這個題目，因其不貼切，或將引起某些疑惑與嘲笑。然而這個題目在我是煞費經營的苦心的；假如採用「畫家劉其偉」的題目，我覺得失之平凡。因為其偉先生這個人在我心中所興起的，不止是我對一位有成就的前輩那一份尊敬，而且因了他個人種種獨立特行的事蹟與跌宕豪達的風範，使我對於其偉先生的人與他的藝術產生了不平凡的感受。在我個人的藝術理想中，他展示給我一個典型，這個典型就是一個藝術家某些最高貴的原質的具體化。我相信：一個藝術家本質上原是一個獵者。

　　我想世界上的獵人有三種：第一種是不吃獵物的獵人；第二種是靠獵物生存的獵人；另有一種迥異於前兩者，他是第三種獵人。王侯貴冑以殺戮為娛樂，是第一種獵人；第二種是真正的獵人；而其偉先生屬於第三種。他獵取的對象不只是飛禽走獸；他的目的亦不在於置其於死。我覺得在其偉先生的胸懷間，他行獵的對象是宇宙之奇奧與人寰之真相；他的目的是把幽秘揭示予我們，讓我們感動，讓我們因了解而付出同情！

　　其偉先生是工程師、旅行家、原始藝術的發掘者，作家、翻譯家、藝術理論家、老練的獵人；最後他提起畫筆，給我們一位出色的畫家。有人在其偉先生的另一著作上作序，說：「繪畫之餘，他是非常懂得生活藝術化」。對於「生活藝術化」一句話，使我想起卅年代啣煙斗的「閒適」的文士來，他們講求「生活的藝術」，藉「藝術」來增添生活的情趣，以「藝術」來「享受人生」，這自然成為一派的藝術觀。我覺得多少脫不開舊式文士的腔調，對於藝術真義的了解總失之浮濫。而其偉先生跋涉山水，深入不毛，經驗了獵人生活的風險與艱苦；出入戰火中的越南；費盡心機蒐集並研究民間藝術與中南半島占婆、吉蔑……凡此種種工作，我覺得他是獵者。他的工作是堅苦與嚴肅的。亦正因為他具備了這些經驗，他的內在天地是豐饒而幽奧的，這些都不斷在他的畫中顯示出來。

　　今年十月三日中視劉秀嫚小姐在節目中訪問我，問及一個藝術家應具那些本質，我的談話中有一句話，說是一個藝術家首先必須保持對宇宙人生有濃烈的興趣。我相信這不只是藝術方面如此，人類任何學問與成就，都必須有這個因素作前提，所以在「人」的定義裡面，藝術家與其他的人是沒有本質之別的。

　　許多從事藝術創作的人，僅憑技巧的訓練，對於他所生活的世界與世界上的人，以及錯綜複雜的「現象」漠不關心，儘管他的技巧多麼富麗，而他的藝術終是何等蒼白。我相信

沒有豐富經歷的人生，不可能有深刻的藝術，一個畫家不只是他最善於借助造型在視覺上產生的效果，更重要的是他要表達他對宇宙人生的看法。繪畫風格最歸根結蒂的來源，就是畫家獨特的宇宙觀與人生觀。藝術品只是一種物質性的媒介，技巧只是心靈驅役物質的技術而已。「超越的心靈」一方面是天賦的才氣，另方面是後天的自我提昇。一個藝術家面對幽秘的宇宙，富麗的自然界與慘澹的人生，他必不能無所感，復無所悟。他可能要面對血淋淋的搏鬥；或付出體力疲竭、心力交瘁的代價。但是人，作為一個敢於面對實在的活人，它的體力原是要預備作消耗的；他的心，原是為擔負愁慮而生的；而上帝造眼淚，原是叫人哭的……每個人有一付骨頭，似乎是為的留給後人紀念，而一個藝術家，他要把他一生的體驗與情思才智注入他的作品，這原是莊嚴壯美的事業。而人生世界就如一座幽深的叢林，她等待著你去探索，去獵取，你無法不先有成為獵者的決心和勇氣。

其偉先生就是一位最熱愛生活、珍惜生命的人。他的臉上布滿皺紋，而不顯得蒼老，他使你覺得善意、和諧，以及深厚的蘊蓄，使你想了解他；他永遠是風塵僕僕的樣子，使你感到他原是天地間的遊子；他身上的口袋與各種「裝備」好像永遠比常人更多，使你不忘記他獵人的本色；他永遠笑瞇瞇地，很少「臧否人物」，使你感到他對這世界有著深厚的同情；他永不疲倦，因為他對世界與人生保持著濃厚的興趣；他的好奇心與孩童一樣強烈，而他的理解與判斷，如同智慧的老人。上帝叫我們到世上來，既入寶山，誰願意空手回？那怕是冒險患難，在其偉先生看來是必要的，不是人生的「餘事」，這才叫珍惜生命。

（原載 1971,7《劉其偉的繪畫世界》）

畫壇的老巫師 ／林惺嶽

　　劉其偉是一位可愛的老巫師，當你認識他時，很快的就會喜歡他，他幽默溫和、熟稔煙斗哲學，擁抱年輕人時，像一團粗糙的棉花。但是骨子裡，他卻有激烈與勇猛的一面。他可能是國內畫家中唯一跟台灣野豬打過交道的人物。這種經驗在藝壇上實在是崇高而非凡。除了跟野豬交鋒之外，他博覽群書，更是身懷許多令人羨慕的絕技。他是一位軍事工程師，風格獨特的水彩畫家，占婆藝術的權威，文筆流暢的作家。也是一位資歷深厚的老煙槍。但是最吸引我的，還是他獵野豬的絕技。

　　與劉老巫師談台灣野豬是我生活中最愉快的時光之一。在他看來，台灣的野豬和寄人籬下的家豬不同，是一種極為振作而又兇悍的動物。動作疾速，來去如風，衝力之大，有如台北的公共汽車。野豬在他心目中的地位是崇高的，他形容野豬時，表情甚為豐富，雙肩突聳，兩眼圓睜，臉皮縐收擠成張飛狀。再配上手勢的動作，構成了雷霆萬鈞之勢，足以讓人產生錯覺，如入面臨野豬之境。但是一個幽默而溫和的老巫師，怎麼會去惹台灣最兇猛的野豬呢？這裡面存有著古老而恆常的道理。多少世紀來，人類雖享受著文明進步所帶來的安逸與舒適，但仍不忘懷舊石器時代的祖先所遺留下來的行為特徵與樂趣，與大自然保持赤裸裸的接觸，在天律的懷抱中施展人的本性。劉老巫師之打獵，代表著他對大自然的熱愛及對生命本能的提昇。跟野獸的追逐中，經受著一種情感的狂悅與本能的冒險。那是屬於希臘神話中酒神之精力飄然奔放的境界。這種境界原是藝術活動的特質。

　　從原始時代開始，人類即暴露在森林、草原、河川和高山之上，經受日曝、風吹、雨打。在廣曠的生存時空中，讓生命飄游在芎蒼變動的節奏裡，雖含有危險與死亡，但卻精彩而興奮。然而隨著文明的演進，人征服了自然，隨時收縮在人為技藝所規判的天地中，而逐漸失去了與大自然同在的醉意。當藝術家在想像的領域中，日趨繁雜，但在實際的生活裡漸入枯燥之際，是否在反映文明進化的一種反常現象呢？創作之際，應該先懂得生活。老巫師的狩獵行徑，意示著對人性潛能的珍惜與培養，在制度化的生活中保留一份原始的天真，這就是一種反抗機械化的浪漫精神的發揚。他在所著的《樂於藝》中曾說：「終年長居在塵囂都市，生活平淡無奇的人，一旦踏進了叢林，你將感到自然的崇高和生命的自由」。又說「叢林之中，每一根折斷的枝椏，每一塊翻轉的亂石，每一片混濁的泥潭，和每個似隱似現的足跡，都是在告訴你叢林中主人翁棲息的故事。」

能夠以詩人的心胸，深入叢林中，重溫原始祖先的冒險樂趣，是多麼令人神往的飄然經驗，獵人的經歷，佔據著劉老巫整個生活中極重要的一部分，代表著他豪放激情的一面。但一落入人群的俗世中，劉老巫所表現的又是另一種境界。這種境界的象徵物是他的煙斗。遠看劉老巫悠悠然的吸著大煙斗，就使我想起一座老大工廠凸著大煙筒在徐徐的冒著煙。誰也不知道裡面到底是在燃燒著些什麼東西。不過從他的臉孔造型，大概可摸索到一些跡象。劉老巫可算是一個醜陋的美男子，因為他的臉型像最美的動物的臉——馬臉。但滿面風霜，皺紋奇多，這是否道出人生複雜坎坷的經歷？每一條皺紋均可能代表著一場人生戰鬥的傷痕或記號。誰知道其中隱含著多少辛酸與悲愁。在人叢中不也是埋伏著危機與兇險？劉老巫曾說：「許多人誤認森林會帶給我們不測的危險，其實，如你果真置身其中，將會體驗到莽叢中的毒蛇和野獸，比之都市的人們要禮讓得多。」然而這種悲觀意識並沒有導致猜疑、譏誚的處世性格。劉老巫在人際中所流露的卻是一片溫和與世故，而鮮少激動的火花，甚至面對卑劣的事物亦保持相當的克制。因為他有一套化解戾氣的道行，將滿腔的憤世與嫉俗悶在腹中燃燒，然後從煙斗繚繞的冒出去。有人批評劉老巫缺少個性，這多少有些道理，他最令人不耐的地方是太過達練與溫遜，以致不能在聚訟紛紜的時潮變動中，樹立擇善固執的嚴厲風範，也許他已看穿人生，對世界不再寄予以奢望，以致無法將豪邁的激情對準理想，予以孤注一擲的投射，這是相當令人惋惜的。以他的學識與才華，他有資格為中國的畫壇做更多的工作，然而當國內繪畫現代化運動被短視與意氣導向偏狹與獨斷之時，他卻漠然視之，獨個兒，悄悄然，跑去中南半島去，這種與世無爭的風度，嚴重的抑制了他批評能力的發揮，他的有關國內畫壇的論評文字，顯得鬆懈無力，與他的深厚的畫論功力毫不相稱。

　　一條寬大的河流不會有激流與洶浪，英哲羅素曾說：「個人的生存有如一條河，最初很小，狹隘地局限在兩岸之間，洶湧地衝過圓石，流過高岩形成瀑布，之後，河逐漸寬起來，河岸後退，水流得更平靜，終於什麼痕跡也不留地沒入大海。遂無痛苦地消失其單獨的存在。」

　　劉老巫的煙斗哲學配合他的年紀，正在應驗著哲人的名言。而步入「河岸後退水流平靜」的境界，或許在時間的狂風掃盡一切以後，人們會發現溫遜平靜的處世原則原來更接近真理。但無論如何，已犧牲了本能與意志。

總之，老巫師在蠻叢中是雄飛的，在人叢中卻是雌伏的，但是不管雄飛也好，雌伏也好，都沒有在他的繪畫創作中顯耀出來，他的藝術想像所開闢的又是另一種天地，極為純真的世界。

　　劉老巫是國內極少數真正名符其實的水彩畫家之一，幾乎沒有人比他對水彩畫的材料工具的性能更有深入的研究，從理論思考一直到實際的創作連貫下來，予以系統下的推演，他的想像力至為靈敏，並不因年歲的催迫而步入衰萎，反而日益輝煌。他是一位有思想的畫家，豐富的內蘊配合他熟練的技法，終致將他的畫帶引入精緻而有深度的境界（這從他去年的個展中可看出，以前的作品則較平淡。），以一個專業水彩創作的人來說，這是極為難得的，因為水彩材料具有水性流動的性質，極容易與速寫技術相結合，而流入輕飄平淡的戲筆格調，在國內的水彩畫壇上，能夠掌握水彩明快的特質而又能不陷於技藝搬弄的人並不多，其中值得注意的有三個人，一位是蕭如松，另一位是席德進，再一位就是劉老巫。蕭如松的水彩結構嚴謹而畫境寧靜深沉，令人神往；席德進的水彩造型簡潔線條銳利，造境空靈飄逸，引人遐思（這是他最近的進境，以前的作品則稍嫌浮燥）。老巫師的作品用色與造型頗為精純，畫面更流露出一股幻想的神秘。他的繪畫世界異常晶澈，濾清了一切世俗的雜念，讓純真的幻想，漫遊在獨立的囈語天地中。

　　煙斗、獵槍與彩筆為劉老巫開拓了三種不同生活的境界，這三種境界平衡他多采的人生，他是一位生活的藝術家，在他的生命日愈步向黃昏之時，認識他的朋友將會致以友善的敬意，為的是他給予人間投下了靈智與溫馨的暉彩。（原載 1971, 7《劉其偉的繪畫世界》）

寫意與造像 /莊喆

　　水彩畫很容易被認爲祇是抒情小品，一般的觀念認爲它是如此，大概基於便於攜帶外出寫生，而且可以在短時間內完成；尤其是利用濕潤的方法作渲染，這幾乎成了一般水彩畫的公式。於是在這樣的進展中，就難以在時間上作藝術上的思考，而僅由感覺牽制。這樣說是不是懷疑寫生的價值呢？

　　並不！所謂寫生，應該是一種繪畫態度的處理，而不是終極的目的；換而言之，是作者從自然界整理出藝術的意義來。那麼往深一點觀察，就知道不僅是捕捉籠統的輪廓和光影而已。

　　這是要求把水彩畫這種特殊的「媒介」置於根本的藝術高層次的表現上。這點，中國水彩畫家是更有一種使人期望的理由的，因爲中國偉大的繪畫傳統也幾乎是與當今的水彩畫使用同一媒介──水和紙。

　　我們都自豪，過去的水墨畫家將這種特殊而簡單的媒介所做出來的畫，衡之於中外美術史上，佔據了龐大而高超的位置，它們不僅是一張張的畫而已，它們是絕對的藝術，那麼試觀察一下作畫的態度，就知道傳統國畫不把「寫生」僅視爲終極的目的，而是建立起一種視覺藝術的體系的起點。凡是偉大的作品和作家，也都受了這傳統的號召而有所開拓和完成，因爲歸根究底來說，凡真正的藝術品，真正的藝術家都是從兩方面入手，即是：

　　全生命的投入，

　　全形式的建立。

　　全生命的投入是無形的，但全形式的建立卻是有形。

　　譬如倪雲林，在畫體上，是一位特殊面貌的建立者，從他乾而淡的形式上，用筆和用水有一種固定的形態，因爲這種偏執而有了特性，那是符合著他的美學要求的。同樣地，今日的一位水彩畫家也可以完成一種屬於自己的特性。又如現代的一位水彩畫家比西耶（J. Bissier），他的畫也是用著獨特的形態而完成其個人美學的。雖然他用了抽象的形式，但這不過是他必須取用的手段罷了。

　　今日的繪畫是遠比從前自由多了，從抽象的，非形象的到具象的，這一切都已經有了長遠的歷史。因此，水彩畫家不能小看自己，不能把自己僅塑造成浮光掠影的撲捉者，而應該傳達出深刻的一面來，對照傳統水墨畫深刻的一面，而認真思索自己。

這當然不是一件容易的事。首先我們應該將「寫意」與「造型」分開來，不能以「意」掩蓋住「形」，要使其均衡發展，甚至在開始時，後者似應強於前者。

寫意畫是著重於意境的，此境往往脫於畫外，而一旦求之畫外，顯然就易忽略了「畫」的本身。這樣說絕不是在非議「境」，反而是把它置於最高、最後的要求上。但此境必須先由形式的建設在前，才能注入，而後引出。如是作品，才迥異於他人，才不是濫調的「詩情畫意」，諸如黃昏的燈火、拂曉的清霧、溪畔人家等，一類貫見的表現。

形必須寓於理，理是認識、觀念。無認識即無觀念，而成為墮落，而成為庸俗。

所謂理，是知道自己何以畫，畫什麼？變成一連串的線索，一環扣一環。由是反省，就得求諸於自己的學養、個性等等。藝術上的學養是從藝術品中累積出來的，從藝術品中得到觀念，當然也就是從藝術史中得到觀念。無藝術則無以連貫成史，無史則無以觀異同。所以說來說去，要做為一個藝術家，沒有歷史修養是不成的。儘管有很多大藝術家明白地反對歷史，可是即使反對，也得完全了解之後，而有所感觸，才知道為甚說反對，反對些什麼，而自己又創些什麼。

筆者的管見，或有武斷之處，然而，所謂寫文字的目的就是要說出一種觀點。同時看到了劉其偉繪畫生涯的發展情形，鼓勵了我寫的勇氣。因為證之於前述，他是在做這種實證工作了。

我覺得他近年繪畫最大的特點，就是將寫意與造型分了開來，二者之間有一並行的軌跡，存在一可分析性。形與意相輔相成，而非意掩蓋了形，或是形剔除了意。這證明了他是將知識化成了感性，而以感性表諸繪畫。因為他從事了很久的翻譯和寫作工作，值得注意的是他刊在美術學報（第二卷、民四十七年刊）裡的一篇論文「中南半島藝術探討」，他的繪畫過程起於記錄式的寫生，但他對於繪畫理論的探討，引導了他對其他表現形式的興趣。上述的一篇文字，由於作者在半島逗留了很長期間，故此有了實際觀察的機會而寫成的。正如他在那篇論文中所說：「美術史中所謂東方藝術，乃以中國和印度的文化為兩大主流，但中國藝術在一般史家的概念中，常常把它視作和西方藝術對照的一個主潮；相反地，而視印度係一折衷式，包括著東西兩種文化特徵的一種藝術。」「受胎自中印兩大思想而演變為另一獨特的文化，便是中南半島。」他這樣注視了占婆和吉蔑藝術的造型特色，在他自

己的繪畫樣式上有了不同。明顯地他將那些古石刻的紋理、圖形轉移到畫面上，自然地也轉變了空間的處理。由於從密閉轉成爲空曠，厚重轉成了清逸，石刻的三度空間到了二度性的繪畫上，遂成爲了色面和線條。典型的例子如〈美好的一天〉、〈湄公河〉、〈火之儀式〉。

近年中國水彩畫界已經明白地認識到傳統的價值，在形式上開始了試探。大部分的人仍注重於寫意與造型的融合，結果卻是前者掩蓋了後者，故難以作更遠大的進展。可是劉其偉的作法，卻顯示了不同的探索。他不是從畫境入手，而是從形式入手。換而言之，從中南半島的古代石雕上，他看出的是在畫面上成爲形狀的可能性，而不是那石雕本身，這裡面可以介入一想像的層次。因此在回到台灣以後，終於有了進一步的發展，空間復從密閉中解開來，題材上擴大到有特色的地方性的造型藝術上，如〈單刀赴會〉、〈孔子問禮〉、〈斷密澗〉、〈門神〉等都是。

關於這段的轉變，也可以追索到他曾經一度追尋過排灣原始藝術（Paiwan Aboriginal Art）基本造型的特性。他現階段的畫是偏重於形式，而「意」也透露了生機的時期，譬如〈深秋〉，〈薄暮的呼聲〉與〈死亡與誕生〉等，這些都是屬於一種純粹、清新，而形、意兼備的繪畫。我相信這樣繼續下去，對中國水彩畫的整個意義來說，是帶有革命性轉變的觀點的吧！

五十九年冬記於東海大學。（原刊 1971,7《劉其偉的繪畫世界》）

從成長到長成 ／郭韌

前言

　　劉兄其偉，著書立說，是最早開拓藝術言路者之一，也是最具有發言資格的人之一。

　　他的繪畫是由「認識」入手，先揭開藝術的層層垂幕，連闖數關，現在已經直扣現代藝術之堂奧——只因他太愛藝術，所以功夫下得最大，吃苦也最多！

　　這一本集子，是把歷來的作品，分門別類集為回顧；自然是內容豐碩，面貌眾多，如何能提綱挈領，作深入淺出的文字描述，實在自嘆無能為力，祗好信手書來，道己所見。

起步話當年

　　一方面由於他有藝術稟賦，受到世界藝壇蓬勃性的感染；一方面當然是因為國內畫壇之鬆懈蕪雜，使他別無選擇，挺而參了畫政，干預了藝術行舟之指向。

　　那時我們雖是初交，但我心裡有數，忖度這位朋友野心勃勃，他就位於總決賽的起步線上，毅然溢於言表的是－－這輩子當真要拼下去的－－無論勝負，跑完為止。

　　我暗自慶幸又添了一位向藝術殉難的伙伴，彼此之神交，於是一變而為志同道合。

　　這個時期，他出版了《水彩畫法》，事實上也就是他作畫的心得。此書簡要不失精闢，不知啟蒙了多少後進，他提示了繪畫的嚴密性，與方法上無窮的試探性。他的論點集中為結實的階次，像他的作品一樣，顯出剔透的層次著落，雖然略似粗淺了些，但是對初學，（和膩久而不長進的）切中時病，一掃過去似是而非，沉沉欲絕的局限描摹的惡習，使作畫成為生趣之可能，這當然也是他自己力求達到的目標。

　　他的素描與造型能力，充分表現在他的肖像作品上，直到現在談到肖像，他仍然技癢，因為在這方面他下了一般人無可比擬的苦心。

　　人物畫只是他追求繪畫藝術的手段，所以在造型充實之後，馬上改弦更張，作更險的攀登。藝術是不能停留的生涯，必須往前跑。即使不知去向，也比就地落戶過小日子有意義得多。這一性格，清楚地表現在他後來的行止和作風中。

話像一條章魚

　　知識的饑渴，令人恨不能生多滿頭觸角，好把無數的藝理玄機作一股腦兒的掌握——這

正是劉其偉當時（第二階段）的寫照。

國際畫壇，「自非形」而轉爲「另藝術」之後，整個藝術思潮，以及其他學術與知識，活像爆炸了似的；迸發出空前的動盪，凝成一連串輝煌的彩帶，發展向五花八門（並非貶詞）的藝術精神和形式。這是藝術史上劃時代的收穫季；若與文藝復興時期藝術波動的震央和震幅作比較，不啻是霹靂炮與核子爆發的互相比擬。

我們是這個世界的一部分，當然也受到影響；但我們目不暇接，耳不暇聽，如何能視聽這層出不窮的聲響與奇觀？恨不能多生幾雙耳目、手腳，來迎接、觸摸這堂皇的新果實。在這一籌，劉其偉的確比別人厲害，因爲他根本就是一條章魚。他透過工程的知識、設計的本領，以及一項純繪畫的技法，比起別人，他的功用如同多長著三頭六臂相似；於是這一回合，更是順理成章的把他牽進新藝術的核心，深入底面；而勘察；而奠基；架樑造屋了。

《現代繪畫基本理論》的問世，便是他咀嚼的結果和營養。這是一樁極其艱難的涉獵，許多人都耐不住作全盤巡禮，這件苦澀的工程，不可能抑制自己，對所愛不多作垂青；對所惡反不得背道？但劉其偉做到一視同仁，一反其素來強烈的感性作用，朝著理性挑了戰——雖然未能十分成功的建立有關藝術「理性哲學」之高塔，但畢竟補償了他這一面的不足（此乃每個東方人先天上的缺陷）。那本書的出現，我想並不全爲教導他人，旨在理清自己。這一時期的工作，研究多於空想，看書多於作畫——於是一位畫家學人隨著「基本理論」出版而產生。

——章魚！也只有章魚那麼多手腳，才能發生如此之績效。

動中求靜

《中南半島行腳》，或者是他生命的轉捩，應物相形的一章——但確屬一次緊要的時刻。我要從客觀的立場，來分析他精神內面的活動；何以能觸發了他「創作」的開始。對一位畫家而言，真正的創作，並不能像學業一樣，按照學年可以預期的！

藝術和真理一樣，散存於無垠的宇宙人生之中，如同魚在水裡。治學如漁，談捕捉，要先談設備，還要能遇上魚。比較說，最難能的是先「認識」魚！然後才能談捕法和收穫。

由學藝術到創造藝術，這是一項未能預卜的距離。有人終其身而不知藝術為何物、何為、何在？蓋不見堂奧，奓能登門？不能入室，而談宮室之美、百官之富，難了！何況藝道「惟真乃能立」，稍一失真，差之千里，非獨不能竟全功，且有前功盡廢之險。嗟乎，奢談入室者多矣——於是真藝術愈見其珍貴。

不久以前的歐洲繪畫，深受「原始」藝術的影響。畫家、學者，紛紛由歐洲大陸南下，經直布羅陀而至非洲。劉其偉在台灣先對排灣族的原始造型風味發生了濃厚的興趣；以他敏感好思的性格，恰如尼采一樣，從「虛無」中發現了新的超越之可能。劉其偉一向酷愛塵寰，但又怕繁雜之累；而滔滔者天下，倘若投下一劑「靜」之良藥？縱不能立刻起死回生，至少也或可延年益壽。他在「原始藝術」的研究中，領悟到靜的真諦。其中包括自足、安適、含有博大的健康，這種癥結，是時代所需，也是他的理想。要使自己的藝術穩定下來，還不能採「面壁」的內修，於是他想到中南半島。

在越戰烽火連天的季節，他安詳地從占婆、吉蔑、暹羅等古代藝術風範裡，建設他「靜」的內修；他從古代遺跡的頹牆敗瓦中，看到了中印文化的姻緣；進而引發起他創作性的融會旁通——他找到自己應該走的路。

獵人復生

這十多年來，我們見面的機會每年不到幾次，大半是在展覽會場、畫廊、或是參加國內外展出的評審會上。對於藝術，我們常常作簡要的商榷，談談文化建設的進度，更把許多真正的牢騷，化解為臨時的定案，然後如釋重負的分開。

他自中南半島回國之後，埋頭作畫，採用了趁勝追擊的舉措。這也合乎我對知識獵取的一貫想法。我常對諸學棣們說：「讀書如漁，只要不改行，你總有碰到魚群的一天。到那時務必多下幾網，狠狠地……換言之，凡是滿載而歸的人，都是碰上狠狠地魚群！」

劉其偉是打獵老手；但這位老獵人，今天正從事於復生藝術的狩獵。他一定從多次射發的經驗裡感到——沒有百發百中的人，可是當你碰到滿天的飛鴨，一槍射去，必不落空。藝術如果可比作漁獵的話，最難熬的，就是要耐得住搜索時的寂寞——讓我們一同慶幸一位藝術獵手的復生！

結尾—弦外之音

一切學術都講求基礎，而後可談建設。不過藝術卻有些例外。尤其是繪畫，正像音樂一樣。比如作家（指作曲）的技巧成熟了（指一般基礎），思想觀念成熟了，乃至於樂曲寫成了，還須經過演奏發表，而後才能成定局。這就是藝術比其他學術更多了一次實際表現的尾巴。要經過再創造，達到自足式的完成。此種獨立創作的形式，非其他學科所可比擬。就價值觀念來看，基礎、工具、思想、原理，對藝術而言，全無個別價值成立之可能，它們必須被（特定或一固定）創出的作品形式所包容，並且混爲一體之後，才能作價值之判斷。此即歐美總把藝術地位設定得很高，甚而論列人文社會科學時，也把藝術列爲第一位的緣故了。

歷代有思想的畫家作畫，斷非憑白無故。他們要作到除結合人類總「認知」之外，更對新的認知有所增廣，其去國人的「陶冶性情」之說，實有天壤之別。所以我們自宋元之後，繪畫就擱了淺似的，每況愈下，雖長遠數百年於茲，也不必爲怪了。

自從藝術被正式列入教育項目之後，迄今已是六十年！不僅日有起色，且在國際上頭角漸露……我們期望於畫壇的，不僅要多產生獵人，更需多添大批農夫。爲了完成文化建設之糧，納創造歷史之說，默默播耘，耐心耕耘……那麼「大的收穫季」，必會提前來臨。

（原刊 1971,7《劉其偉的繪畫世界》）

劉其偉醉心田野工作 ／程榕寧

下個月，劉其偉教授將隨著一支訪問哥斯大黎加的藝術隊伍，做一趟他嚮往已久的中南美洲之旅。

啟程之前，他的準備工作，比每一位同行的藝術同好都多——除了裝裱水彩畫，還要詳盡的擬訂一份中南美洲土著部落田野採集的計畫。

田野採集的工作是實地去採訪蒐集的「探寶」行動，是劉其偉教授多年來最沈醉的。

劉教授目前是中原理工學院教授，早年是從事工程設計工作。越戰時間，他以半工、半採訪的生活方式，周遊中南半島三年之久，後來以藝術的觀點，就中南半島、台灣、菲律賓群島土著民族之物質文化，專門做調查、繪作及分析整理，著作很多。

他說，「田野」工作可補充「圈椅學者」的不足。老一代的人類考古學家如 Tylor、Frazer、Lang 和 Crawley，研究的方法是從零碎的考證徵實，蒐集許多箭矢、瓦器、陶甕、衣飾及各種旅行日記、航海誌等，坐在書房裡一件一件的鑽研，這種研究稱為「圈椅學者」；而現在的人類學者或民族學家是從「田野工作」中衍生出來的，從南海、非洲、南美……自然民族的文化與藝術研究中，探取意義並記錄下來。

對人類學家或研究民俗藝術的人而言，田野工作帶有羅曼蒂克的氣味，但，劉教授以為，探索一個未知的神祕世界，並不一定得專攻人類學才能實行，因為文化人類學包括範圍很廣，只要對人類社會有濃厚的興趣，而且有其中一門的專長，個性堅強，有業餘運動員精神，能在蠻荒地區吃苦的，都可以參加。

「文化探險」和普通旅行不一樣，所以，劉教授要具備充分的叢林和海洋知識，包括安全教育與求生術，他尤其牢記早期非洲探險家亨特的一句名言：「唯有你自己才是拯救你的人。」

這些都準備好了，便開始直接與原始民族和動植物接觸，如果有充分的時間，常有意外發現。採集的範圍分為兩大部分，一種是精神文化，如親緣、信仰、風俗習慣、神話歌謠等；另一種是物質文化，如建築、器皿、武器、裝飾及各種技術，兩者是相輔相成，都要兼顧。

例如，為了研究毀身裝飾的文樣，不但要記錄文身型式的名稱、用具、染料等，也要注意其儀式及起源；如果研究耕作的工具，不但要畫出工具的形式，甚至要探究其造型的變

遷、製造技術、材料來源，及其工作時所施行的儀式或祭獻等。劉教授說，原始諸族中所用的東西不一定求實用，有不少物品是屬於不實用的，所以一定要畫出它的形態和質感，多作探究，否則，將永遠猜不透它的用途。

有些原始民族的文化和習俗，文明人看起來是怪誕無稽的，研究者爲力求了解，在開始工作前，要儘可能的和他們產生友誼，而且尊重對方的禮法和禁忌，更不能顯出某種「優越感」。調查得到的標本要分類，註明地點、日期或從何種階級和何種人處得來。記錄要儘可能詳盡，而且要確實、簡潔，不加潤飾。

在作調查時，土著的性別、職業、階級、年齡……等及其他特殊事項，可視人而擇題，也可以用準備好的問題表格，按題發問，或按項目調查。

劉教授的經驗是：土著族多未受教育，智力差異很大，有些能言善道，有些卻近於無知，但他們的情緒大都不很安定，作調查時避免使他們起反感和受驚嚇。

記錄物質文化的標本，最好是繪畫、攝影同時進行。在田野中應用硬質鉛筆，可以畫成極纖細的線條，且不會把畫面弄髒，同一標本要標示出正面、側面、剖面與透視，然後再註明尺寸、材質、結構、地點、日期等，附記事項愈詳細愈好，整理時再上墨，上墨可以用〇‧三公厘及〇‧八公厘針筆。

攝影機要準備兩個以上，一個黑白片，一個彩色片，最好兩個是同一型式，還能交換鏡頭。

搜集到標本以後，下一步是進行理論研究，能發揮創見爲最理想。

最後，寫研究報告論文。先整理、編列有關資料，把它們分門別類，作註解，訂題目，分析資料、組織資料，作完整的報告論文；必須注意的是，論述文字必須要有註腳，引用別人的詞句，更得聲明。

劉教授覺得，田野工作比普通旅行有趣得多，以這種研究的態度去觀察世界，竟是如此繽紛多姿；即使一旦失敗而得不到豐收，也會帶來無限的人生啓示。

（原刊 1978,8,21～22《大華晚報》）

其偉—其人·其畫·其事 /徐訏

我認識劉其偉，少說也有十年了，十年來大概每隔一年或兩年碰面一次，每見一次總覺他老了一點，而他的畫則是「高」了一點。對於畫，我是外行，但是我愛好。我常說，藝術是一個最沒有架子的朋友，只要你真正愛它，它一定慢慢會接近你。繪畫、音樂、文藝都是如此，天天接近，時時接近，你很快會在它身邊找到快樂與趣味。這趣味是欣賞中得來的，而很自然的你的趣味也會有變化，就在你趣味變化之中，你會發現藝術是有高下的。我這裡所說的「高」也就是這個意思。

一件藝術家的作品，在初期我們說有進步，不外是兩方面，一是技巧，二是內容。但到了某一個階段，技巧已經成熟到自己的一個風格，內容已經限於自己的愛好與信仰，那就很難說是進步。這時候，一個藝術家所需要的是變，也就是要突破自己的舊有風格與趣味，我覺得這是藝術最難的一個課題。

我常常參觀有名畫家的展覽會，發現幾十張的畫都是一個趣味，每張都可說是好畫，每張都是精品，但看了以後覺得像只看了一張一樣。我也讀了有些小說家的小說，篇篇都不算壞，可是篇篇都一個味道；那一篇是這幾個情境，這一篇也是這幾個情境；那一篇是這幾個人物，這一篇還是這幾個人物，結果，讀了十篇廿篇小說等於讀一篇。後來我想，藝術家必須有自己的風格，但另一方面，必須時時突破自己的「格局」，前者可說是「執」，後來可說是「破」。另外一方面，我們在一定的時代裡，在一定的社會裡，自然有這時代這社會所形成的一定的型，一個畫家或詩人往往超不出一個時代一個社會裡所風尚的模型。如果一個畫家與作家，能夠在形成與內容上稍稍突破這時代與社會所限制的格局，那怕開始時是生硬與粗糙，那也是一種真正的創造。

我們看看西洋的畫壇，就可以知道他們每一個畫家都在求突破時代所限制的型，與社會所限的型，同時也不斷的求突破自己的「型」。我是外行，對不同趣味的畫，我只說我愛與不愛，喜歡與不喜歡，不敢說哪一個好，或哪一個壞。但有一點則是確定的，就是豐富。當我們去逛西洋現代的繪畫展覽會時，我們馬上可以發現，人家的畫壇的確比我們豐富。而他們每個畫家都是不斷在要求創作，這時無法否認的。一個畫家只有在不斷創新之中，我敢說他一定是有進步的，這是不斷地在生長，不斷地在擴展的一種現象。

我說每次碰到其偉，每次覺得他的人老了一點，他的畫「高」了一點。高的意思也就是

說他是不斷的在成長，在擴展。而這則正是年輕的現象。

今年暑假到台灣，又與其偉見面了。人，真是又老了一點，畫呢？又是突破了他自己過去的趣味，有幾張作品真是到了唯他獨有的難以企及的境界，有些則還是太多受西洋某一個畫家的影響——這我就不太歡喜了。

其偉告訴我，他有一個朋友，說他的文章不好，還是專心繪畫吧！我覺得那位朋友的確是欣賞他的繪畫的。我並不覺得他的文章不好，不過他的文章是別人也不難寫得出的。自然，其偉是個多才多藝的人，他也懂得工程，也懂得考古，也懂得打獵；可是這些才藝發展起來總是會妨礙他成為好畫家的。

事實上，愛好藝術文學的朋友正有不少多才多藝的人，有的有做官的才能，有的有經商的才能，有的有搞政治的才能，每次我回台灣發現這些在做官經商方面發展得得意美好的人，儘管他還是掙扎著想有藝術文學上的令譽，可是作品不但沒有「進步」，而且多數是「退步」了。

這或者也是對其偉一種勸勉吧？！（原刊 1979，12《藝術家》第 55 期）

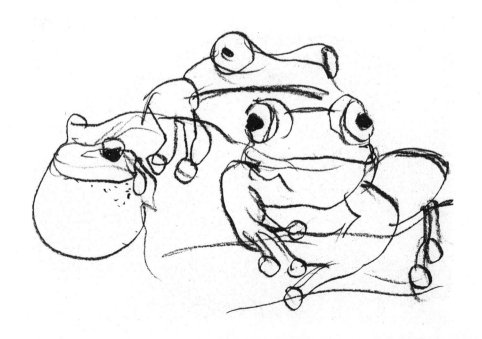

流水四十年 /李德

小鬍子、竹手杖、卡其褲

「水流似激箭，人世若浮雲。」（黃山谷語）其偉與我，萍水結緣，如水交遊，流啊流，從嘉陵江一直流到新店溪。白雲蒼狗，一轉眼就是四十年！四十年前一個秋日，當時我還是初出茅廬的小毛頭，成天做詩人的夢，正是辛酸地嚼著異鄉紅葉的日子，驀見那個留著小鬍子，穿著卡其褲，揮舞著竹手杖、黝黑挺秀的年輕人，那瀟瀟灑脫俗的神情，是其偉給我的第一印象。到了台灣，他畫畫；又是一種巧合，我也步了他的後塵。如今，無情的歲月，雖然催白了少年頭，但是舉手投足之間，依然是往日模樣。「敏捷詩千首」，就是畫畫，寫作他也有那份輕鬆灑脫的勁兒，與我「兩句三年猶不得」的苦況相比，實在是羨煞人的。

從憤怒的鼻頭角到白髮自畫像

其偉的繪畫歷程，依我旁觀者的看法，從最初的〈憤怒的鼻頭角〉，到越南歸來的一批鉛筆淡彩，到七年前的〈二十四節令〉連作，到如今展出的畫，約略可分為四個階段。就造型的歷練來說，是從一客觀的寫生，到「筆墨的表現」，到「分割組合」，到「融會圓熟」。就表達的形式來說，是「具象」而「抽象」而「具象」。就空間的表現來說，是「平面上立體的探討」到「立體的平面構成」。就創作的心態來說，是「觀照的」，到「動」的，到「靜」的。這是隨著時空的轉變而顯示的一種心路歷程吧？另外，看他的畫，有其始終不易的一面，那是予人以讀一首小詩般的輕快與視覺上的舒適感。因為藝術創作對他來說，不是「苦悶的象徵」，而是一種「昇華」。藝術創作固然也有為生之喜悅而歡呼，但就我所知，這一面對他並不多；「人生不如意事常八九」，在處身坎坷淒苦之時，他猶能「昇華」出恬靜優美的畫作，那是常人難以企及的一種修養。

峰迴路轉境域常新

其偉偏愛克利，這是秉性使然。因此看了他的畫常常使人聯想到克利的作品。藝術貴在創造，其偉作了三十年的畫自當瞭然於此，但是對於古人的「模仿」與「觸及」，在實質上迥然不同。盲目的以古人之法為法，當然毫不足道，而一旦攀登到了古人曾經臨越到的峰

彎，踐踏到了前人的腳印，那是一個沉實的藝術工作者必然的途徑；非但不必避諱，而是一種驕傲。

石濤上人有云：「我發我之肺腑，揭我之鬚眉，縱有時觸及某家，是某家就我也，非我故為某家也，天然授之也。我於古何師而不化之有？」筆者也曾寫過如下的話：「偉大的藝術傳統，常常在後人磨練中重現其璀璨的光芒…在造型觀念與實務的導引中不期然的接觸到、體悟到…才有其積極的意義。」即以其偉這次展出〈祭鱷魚文〉與〈白髮自畫像〉兩幅作品來看，不是已明確地展現出峰迴路轉的佳景嗎？（原刊1979,12《藝術家》第55期）

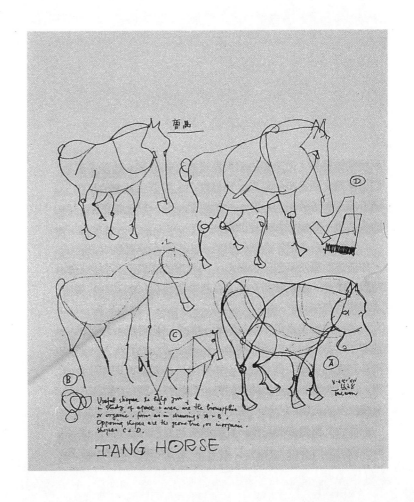

棉布・水彩・混合媒體的新領域 　／程榕寧

　　積二十餘年畫水彩的經驗，劉其偉教授終於擴大了水彩的領域，創造出「水彩混合媒體」。

　　提到水彩，大家都會想起那利用水份、透明顏色所織造而成的氤氳、迷濛、輕快和爽朗，美則美矣，在質感、量感上顯得狹窄。

　　也正因為水彩的特性，使得國內的水彩畫多年來呈現滯留不前的現象。

　　噴著香煙，有「豈老」之稱的劉教授說起水彩的好處：「水彩是好工具。幾千年前的壁畫，都是水彩的前身。例如中國人利用蛋白和顏料的冷處理，在敦煌畫的佛像；埃及人利用蜂蠟和顏料的熱處理，在金字塔畫的圖像，都是混合媒體的一種。」

　　基本的畫水彩方法有兩種，一是打濕了紙再畫的渲染法，如張杰、席德進的畫法；一是在乾紙上畫的乾筆畫法，如馬白水、胡笳的畫法，都可以抓住水彩的特性。

　　本來，豈老也是用上述兩種方法畫水彩的，由於他偏愛克利的混合媒體的作法，正巧在迪化街買了幾碼棉布，他便無所顧忌地嘗試起來，目標是將過去水彩不能做出的質感表現出來。

　　豈老馬上就要屆「從心所欲而不踰矩」之年了，又在中原理工學院建築系教書，卻難得有一付天真、平淡的心胸，所以在畫室中在棉布上做各種實驗時，揮灑自如，了無窒礙。

　　在題材方面，他不先選定，因為，他嘗夠了訂下題目再創作的痛苦。過去幾年，他的〈中南半島的一頁詩〉、〈抒情繪畫〉、〈二十四節令〉等，全是「削足適履」後煎熬出來的。例如〈二十四節令〉，在一般的構想，原本可以採用四季的景色——風、花、雪、月來表現，劉教授認為沒有味道，因此決定採用抽象的形式來表現。誰知只是二十四幅四開紙的畫，卻花了他整整一個年頭，而事實上他認為滿意的，也只有三分之一，其餘的三分之二，只可說是在「湊數」而已。

　　豈老說：「我不選定題材，只求能體驗更多的技巧，反正今天繪畫的思潮和方法，除追求創作本身外，同時對人性、社會、政治、同情、純粹美學及環境各方面，都可以隨意用一個縱橫交錯的方法去追尋。所謂新的作品，不是存在於一個封閉傳統的美學體系裡，而是存在於你自己的真實空間和時間裡。同時，一切的媒體，只要你能發現，都可以作為創作上的形式與傳達方式。」

　　就在完全自由的狀態下，豈老將記憶深處、研究所知、旅途見聞和種種感懷，作為畫題，

又竭盡所能利用各種材料——透明水彩顏料、壓克力顏料、粉彩、石墨、蠟筆、牛膠、樹脂、酒精、甘油、漿糊及金銀粉、箔等，自得其樂的畫起來。

豈老灑脫的說：「只要能使畫面產生特殊顏色或質感效果的媒劑，都在試驗之列。反正，我不指望賣畫，倒希望給年輕一代的朋友作參考，告訴他們應用混合媒體的水彩，最能表現超越的質感和詩一般的氣氛。」

在台北市龍門畫廊裡，看到豈老的這些作品，發覺他所言不虛，一是他的確擴大了水彩的領域，水彩混合媒體非常耐看；一是他並不蓄意為賣畫而做這些試驗，因為他的畫法太繁複，所用的時間比一般水彩要多二、三十倍。

豈老解釋說，棉布用於作畫之前，要經一次縮水，就是把布浸在熱水中，經一夜浸透之後，取出風乾，然後用稀釋樹脂水，把它裱在硬紙上，壓平以後，即可作畫。但依畫法的不同，也有先畫而後裱的。

在落筆前，必須在紙上塗一層稀薄的樹脂，是使得水彩顏料不被棉布完全吸收。在棉布上著色還有一個好處，就是不會發生顏料化學反應，也許是棉布具有「自行混合」的作用，有時候，為了獲得更好的效果，可以用壓克力顏料和粉彩，或是把各種媒體物質，加在水中，或加在顏料中。

應用棉布來作水彩，依布質的厚薄（甚至也可以用帆布）而所得的質感不同，愈厚的布，就愈能表現斑剝的痕跡。豈老的經驗是，用南亞樹脂易產生斑剝，用牛膠能產生「暈」狀。

在畫布上作水彩，畫幅不宜太大。克利的作品平均都在四開紙左右，豈老亦然。不過，豈老說，若願意畫大幅的，比水彩更容易，在畫布上加甘油，更保持濕潤幾小時，如果求快乾，就加酒精。

也許有人會批評豈老的作法怪異，他倒不在意，他的看法是：「科技方面，一加一等於二，是理智的；但是藝術卻是一加一不一定等於二，這種不合理無法解釋。」

他知道，喜歡他的畫的人不多，但，他也不願將就或迎合。他打比方：「愛因斯坦寫的相對論，全世界只有七個半人懂，但，我們不能跑到他面前，勒令他不再寫。我呢！這樣實驗，為的是提昇文化的原動力。」

例如〈土地公婆〉，利用了繪畫、剪貼金銀箔的技巧，看來像一張戶口名簿；〈台灣水鹿〉

表現小鹿的悠然;〈馬尼拉的獸馬〉有裝飾趣味;〈童年〉是一片蘋果綠,記述回憶的美麗;〈人獸之間〉以對比色,傳達兩者之間的界限;〈狼來了〉是童話故事,可是說謊只有一次;〈運動員〉有克利的作風;〈瓢蟲的婚禮〉以紅黑兩色,圓的圖案,織造得份外熱鬧;〈七友〉畫的是鳥,蔚藍色代表了豈老對這些鳥的主觀看法,〈台灣銀行的金庫〉以水彩混合漿糊,是豈老「嚮往」之地,可惜緣慳一面;〈祭鱷魚文〉以兩篇文章,記錄韓愈祭鱷魚的故事;……等。

豈老喜歡畫斑馬,他說:「上帝以無色所配成的生物,還有比它更美的嗎?」

〈安地山的精神〉是隻禿鷹,原來印加在幾千年前被西班牙人壓迫,毀滅了文化,可是今天的印加人雖是到教堂膜拜,拜的卻是代表安地山精神的禿鷹,這顯示生命永在。

〈印安的羊駝〉,是一種放牧的生物,它的毛又長又軟,是最好的纖維,英國曾運了一萬二千頭,想大規模繁殖,不料,大多數都死了,可見自由比什麼都可貴。

〈排灣族的門楣〉,以黑、紅二色,將豈老內心對排灣族的感受,和諧的表現出來,並未加以變形,豈老不很滿意。

〈薄暮的呼聲〉是豈老最喜愛的一張。小時候,他在家鄉看到這種鳥,聽到它的悲啼,祖母說了一個故事:「從前有一個窮人家,五月節那天,小孫子吵著要吃粽子,祖母就用泥土包了一個假粽子給他玩,騙他開心。小孫子不知是假的,吃到肚裡就死了。祖母很傷心,天天流淚,孫子變成一隻非常美麗的鳥,為了安慰祖母,每到黃昏便飛到枝頭,叫著婆憂!婆憂!」豈老有意將文學融於繪畫中,看看畫是否具有文學般的動人性。

在裝裱方面,豈老採用克利的方法,把畫布周圍抽紗,留出三公厘左右的長度,畫幅完成後裝裱,故意把抽紗的邊緣露出,名字卻簽在裱布的紙板上,這種裝潢,使畫面增加很多趣味,尤其是豈老以注音符號簽名,以蘇州數碼記時,以英文記地與深沉、古雅、絢麗的畫面搭配在一起,格外可愛動人。（原刊 1979, 12, 9《大華晚報》第 8 版）

關於劉其偉的新作 /于還素

　　如果你把現代繪畫（一百多年的歷史），從科技的觀點分類的話，我們可以把繪畫分爲若干類型，一是以點、線、面、空間形式爲主的；一是以光與影、時空變化爲主的；一是以色彩與物體形象之間的關係爲主的；一是以視覺現象，觀察物體客觀對象以作畫爲表現，畫家對環境景象的相應爲主的；一是以畫家把作畫當做寫文章，加強畫筆與個人的關係的強調的；一是以視覺爲幻象，乃非直接形象，爲有可塑性的；一是以畫家行爲，爲自然現象的一部分，或其整體的；一是以物質材料爲萬能、爲不可變，透過畫家的思想或視覺爲主觀的排列的，以及以行爲、動作、思惟、夢囈、內閉性、自逐性，皆可以列入主觀的、半主觀的、自然的、反自然的之類，不管你怎麼想，怎麼畫，怎麼做，投入全人格，全精神，全意識，全部感覺，或是放逐、麻痺、桔桎，都一定有主要的畫因存在其間。

　　科技方法，是在對處任何情境時，以理性的思考方法，予人以分辨處境，對處寒暖、悲歡的主動能力。也就是，這種方法會帶給我們更多瞭解事物的感受。劉其偉的畫，我想他已經歷了千山萬水，峰迴路轉之餘，真正體會到人與自然、人與自己及其周遭的一切，人與藝術相干時的無限性質，也是藝術的價值與能力，乃真正知道了畫家作畫，無論是行爲性質的直接的、與間接的，藝術終是藝術，不可能有石破天驚的大事。他這次畫展，著重於材料的分析與選擇，尤其是選用了克利的方法，與作畫的態度，是一種新的嘗試。

　　在我們三十年來的美術來說，克利一直是我們畫壇所喜歡所接受的，但在美術教育方面，克利理論並未受到應有的注重，這是因爲我們在教學上並沒有對現代繪畫——思想與造型方面作分析。克利的哲學，認爲研究自然，不是模仿它的外貌，而是如何去瞭解它生長的現象。析言之，藝術對於他，不是一種「自然的擴展」，而是一項「自然的分析」。同時克利所表現的特點，是對於線與色空間的瞭解，色彩並置與重疊的排列，以表現其詩、愛、夢、童話、神話的層次若干的可能。這正是我們在繪畫教育上所缺少的。相對地，我們青年畫家則較傾向形象的排列，布置、前後關係、物體結構；或者往古老的雲煙飄渺，在空洞、神遊性、玄想性方面悠然神往，既與神話、夢、詩情少有觸及，又並未走上質與素材之分辨所引導出來的方向，這正是何以國人喜歡克利作品之含蘊詩情、夢境、生與死之美的理由。我個人以爲劉其偉對克利的介紹，是一次很好的、有系統的克利畫法與材料的輸入，教育的意義，是很重要的。

　　劉其偉是第一位實際地把克利的取材、用具導入我們的畫壇的東方人。是具體的，也是

完整的一次抽樣的介紹，可以幫助我們畫家對現代觀念的接受——不是憑空想像，而是有可見的形式與內容。我們可以從他的作品上來思索現代藝術精神的若干脈絡，像上面我們所提到的，不是一枝一葉的黏在生命樹的軀殼上，最重要的是生命原生質有機的成長。

劉其偉導入克利的繪畫方法，給我們美術界帶來新的震動。

儘管克利的畫一直在精神上感動我們的畫家已久，而真正地、確切地能夠把克利的方法、取材、構成、用具，以及其抒情詩般的題材還原於普通感性的作品上，這還是第一次。

劉其偉長時間以來，一直在著述方面，為我國美術界開闢新的想像，新的、廣大的視野，在自己的作品方面，也一直嘗試著找尋不同的題材、不同的表現方法，以致變成我國畫家潛存的若干穿不可破的對於繪畫的執著與沉滯。因為，有好些新的「流派」附著於強力的傳播系統，並不是根植於畫家本身思想精神的成長，畫家在消化了見聞的累積之後，深植於某一文化的誘因，便輕巧地鑄成畫家的偏執與無從自識的穩定性質。

有限的生長動因，經凝固下來，其形象氣候，極易使一個成年中的藝術風氣，基於實用的理由，而陷於累積的意識深層，乃因以減損其發展、成長的活潑與熱情。

劉其偉作為一位抱有教育感的藝術家，他為了澄清現代藝術與傳統文化素材上的取用，為了示範現代造型與土著或原始文化之間的綿密，致力於亞洲各國，包括菲律賓、中南半島文化形式的研討，也努力於中美洲古代文明遺跡的採掘與搜求，以文化人類學乃至於考古的方法，騰出他的大部分時間來，從事於學術方面的探究，其目的是學術性的，事實上也更是藝術性的。就是，現代畫家們不再只是記憶於高更的原始憧憬，畢卡索的變形，以及若干現代畫史上的大師們對於恆常文明的反撥。他們應該以他們自己的態度，發展其屬於畫家自己的、立即的、直接的感覺材料的運作方式。

畫家們的視覺與心態，是要注意到可見的題材生糙性質，與還未經人突破的主題、內容、以及形式……。

劉其偉作畫，一直在他自己的作品題材方面，試圖作更深與更廣的解析。畫家作品應不是在有限的主題與無限的空無之間徘徊。做為畫家的劉其偉，他不但在取材方面，使畫題與內容有了新的方向；在畫法方面，更以不同的題材，更換其不同的表現形式與技巧。這也是為甚麼這些年來，其偉的畫每一次都有不同面貌的理由了。 我與其偉相交二十年，他這種以文化為職志的思想，我是深切瞭解的。（原刊 1980,2《藝術家》第 57 期）

可愛的老巫師 ／廖雪芳

　　水彩畫家劉其偉有六年之久沒有展示繪畫作品。去年十二月，他一口氣開了兩次個展，向畫界朋友宣布他的「棉布水彩」新作誕生！

　　正和往常一樣，每次他稍有動靜，必定成為藝文記者爭逐的焦點。因為，他實在是一位最可愛的老巫師，永遠令周圍的老少朋友發出衷心的嘆服！

　　每一次拜訪劉其偉，無論有幾年沒有見到他，你總能預想某些必然的、不變的情景——一條發縐的卡其褲、一件簡單的襯衫、布滿歲月痕跡的臉、嘴裡叼著煙斗、低沉的嗓音、熱情伸出的大手。當然，更有許多使你意想不到的，譬如，室內新添的深山植物、來自中南美的琉璃珠、古瓶或是非洲土著木雕……，真是令人目不暇給。

從小就是「叛徒」

　　劉其偉今年六十八歲，畫友稱他為「劉老」、「其老」，他總是回一聲「豈老」？一九一二年生於廣東中山。據他說從小就具有「叛徒」的個性，經常計畫離家出走；從不像別的小孩，循著一條路安穩地長大、做應該做的事。十多歲時舉家遷移日本，初中、高中及大學的電機工程學業都是在日本完成。他的中文修養，是民國二十四年回到廣州及三十四年來台之後，慢慢從文友、書籍中自修得來的。

　　朋友們經常問他：學工程為什麼畫畫？似乎以為這是一種矛盾或浪費。劉其偉卻說：「每一個人都有很多面，工程是為了社會，也用以養家活口；繪畫則是為了自己。」窮困的時候，他經常口袋乾癟、兩袖清風，精神上卻瀟灑、自由。他說：「要得到快樂與安全，不一定要有財富，如果找到一種真正喜愛的嗜好，同樣可以享受豐富的人生。」

　　至於選擇繪畫，倒是一件偶然的事。三十四歲那年，有一度他的境遇非常不得意。他形容說，好比一隻破船被擱在一邊，無人理會。有一天朋友告訴他，中山堂有位建築工程師在開畫展，並慫恿他去觀賞。

　　沒想到他看完畫展，發現被深深地打動了。他告訴自己，藝術是人類至真至善至美的表現，何必汲汲與人爭長短？第二天，他從美術社裡買來全套用具，開始在家中描繪起來。從此，他拋開煩惱、積鬱，把精神貫注於繪畫。

　　一九五〇年，他在孔廟所繪的〈寂殿斜陽〉，首次入選第五屆省展。這對他而言，無疑是最有效的鼓勵，欣喜之餘，繪畫的信心是愈來愈堅定了。他看書、看畫展、與同好共同切

礎。一方面譯完《水彩畫法》，一方面更由理論進入實際行動，專注地作起水彩畫家來了。

中南半島的一頁史詩

一九六五年，正當整個越南罩上黑色硝煙的時候，劉其偉悄悄決定應聘到中南半島工作，並蒐集古代原住民的遺跡。三年中，他不僅深入各地探訪占婆、吉蔑、暹羅的古建築及藝術，考察其與中國文化、印度宗教思想的關係；還拿起畫筆摹寫，記錄下當時的印象。這時期所繪的兼有敘事、象徵與敘情的作品，大抵都從民間藝術或歷史典故中尋找題材、安排造型，明顯地與早期純粹寫生的風景大不相同。他說，他希望以現代的審美觀念表現過去古老的、且被公認爲美的事物。

其實這三年也不是好過的。一間斗室放著兩張床，床頭到床底全堆滿書籍和畫具。室內擺上書桌之後，睡覺還得滑過桌面才能「抵達」床舖。

據說，最窮的日子裡，睡在水泥地上用報紙充當被褥，買一本記事本都要考慮幾天。但等他有點錢，看到越南街頭那些八至十二、三歲的小乞丐，又會忍不住把錢分給他們。也因此，無論走到那裡，經常有一群心懷感激的孩子圍繞著，爲他提水、搬畫架、趕客人。

有時候，夜晚的西貢被照明彈照耀得如同白晝。遇有飛機向地面掃射，一條條紅色火焰連續衝擊下來時，他便緊張得如同遇見強盜，爬上屋頂搶拍一陣。他說，這種照片最值錢。但除了偶然收到一點稿費，從沒有賣過什麼大錢。

「水流似激箭，人世若浮雲」，提起過往的日子，如何也談不完。劉老揮揮手，兀自地笑了；臉上深深的皺紋，彷彿一個冒險犯難的經歷般開展出來。

探索原始藝術及入山思「過」

朋友曾說：「其老常有遠行。縱不是遠行也常作遠行的姿態，短衫、小帽、背包，形色從容。」的確，劉其偉是位行萬里路的人。抗戰之前就學日本，遊蹤遍及扶桑三島。抗戰期間執教於國立中山大學，所有西南與長江流域的名勝，以至於緬甸、越北都曾足跡所經。一九六五年起有三年處於烽火漫天的中南半島，一九七二年赴菲律賓蒐集整理其固有文化與藝術。前年有中南美之旅，今天六月又將取道新加坡，前往婆羅州、沙勞越等地「探險」。

由於一向深愛原始藝術中本能而直接的情感表達，及其粗獷、無所掩飾的特質，每次出遠門走的不是平坦寬敞的大路、住的不是觀光飯店的套房、吃的不是當地的豪華大餐；總是尋幽訪勝、入山出海地探索古文化的遺跡。興致高昂地奔波、記錄、作畫。而後，《菲島原始文化與藝術》等著作陸續出版，繪畫也一次接一次地展現出新穎的內涵。

在橫貫公路未開闢之前，劉其偉的另一項「壯舉」是狩獵。他大約是台灣畫家中唯一和野豬搏鬥過的人。

他曾幾度取道嘉義轉觸口，再從觸口進入山田一帶的山區遊獵。此外，台灣南北深山中的山胞部落，都有他探訪的足跡。然後，或排灣族的古拙木雕、或蒼藤盤結的蕨類植物，都被他小心翼翼地帶下山來。

「我常覺得自己一生中沒有做過幾件好事。在深山野地裡安靜幾天後，回來便會感到好過一點。」劉老幽幽的說。終年長居都市，為生活奔波、為名利而患得患失；一旦踏入深山叢林，看團團深綠的簇葉、黑蝶迴翔其間、啄木鳥敲著朽木、昆蟲匍匐於濕苔之上，真會歡呼那自然的崇高與生命的自由！一番冥想靜思，許多疑慮、苦悶或理想大約都能豁然開朗起來吧。

就像他喜歡和年輕人相處是因為他們純樸有如原始藝術；他敬愛森林、草原、河川、高山，讚頌野豬、水鹿、貓頭鷹，都是想在制度化的忙碌生活中，保留一分原始的天真，擁抱一種亙古以來萬物與自然赤裸裸的接觸。這種浪漫、好奇與摯真的特性，濾清了他的畫面，形成劉老作品中的獨特精神。

繪畫的機能性重於技巧

一位哲人曾說過：「與其充實許多知識，不如訓練你的幻想力。」劉老認為這句話真是中肯之至，他並將「幻想力」解釋為「直接而原始的創作力」。在教書、著述、畫畫及旅行中，他最愛的是旅行，最興奮的莫過於見到前所未見的事物。這些體驗正是激發他創作的「幻想力」。

「畫畫並非只是技巧熟練即好，更重要的是賦予作品機能性。」劉老強調說。所謂「機能性」指的是能夠反映時代精神或啟發新觀念的豐富內涵。繪畫的「機能」極為廣泛多樣，

每人追求不同，因此要素把握也不同。劉老認為，很難確定需要具備何種程度的技巧，但求盡力而為，務必表達出內心的思想感受而後已。

　　或許是理工程學踏實態度的影響，劉其偉一方面畫畫，嘗試各種技法，一方面花費相當時間探討理論，《現代繪畫理論》、《抽象造型原理》、《水彩技巧與創作》等陸續出版。他說，任何工作或嗜好都應該抱著研究的心情認真去做才能事半功倍。

　　一九七〇年以前，除了寫生、保留原有形象的風景畫之外，有些作品是藉單純的直線、曲線或方圓來表達。這是他根據自然形態，加以藝術上的綜合、簡化與變形而獲得的。當然，除了理性的架構之外，由於題材或內涵不同，畫面上呈現出多樣的趣味。

　　他說：「作為一個畫家，不一定只局限於描寫自然的外形而已。畫家可以描寫自己的思想，甚至沒有見過的事物；將自認為美的事物重新布置，以自己喜愛的色彩繪畫出來。」

　　〈薄暮的呼聲〉是他多次描繪的題材，引發出孩提時代，祖母所說的一個淒美的鳥的故事。〈二十四節令〉畫的是家鄉四季變化與年節的歡樂。這類作品以半具象或抽象造型、配合淋漓色彩，蘊含無限詩意及純樸情感。

峰迴路轉境域常新

　　與劉老相交四十年的畫家李德，認為劉老三十年來的繪畫，就造型歷練來說，是由客觀寫生、筆墨表現、分割組合，到融會圓熟。就表達形式來說，是具象、抽象而具象。就空間處理來說，是由「平面上立體的探討」到「立體的平面構成」。就創作心態來說，是由觀照的、動的、到靜的。這是隨時空轉變而產生的心路歷程吧！「我不和別人爭，但和自己爭。」劉老曾說。踏實地累積經驗、誠懇地表達、虛心地超越已有的成就，這該是典型的藝術家胸懷。

　　棉布上畫水彩較之紙上作畫，有什麼不同呢？畫布比畫紙更費時間，在棉布上著色的好處是顏料不易發生化學反應。此外，依布質厚薄所得的質感也不同，愈厚的布愈能表現斑駁的痕跡。

　　他作畫前先將棉布下水、風乾，以防著色乾後發生收縮。然後，為保持彩度，在上色之前先塗上一層稀薄的南寶樹脂。水彩、壓克力顏料、粉彩均可應用，甚至可將酒精、牛膠、

甘油、石蠟、漿糊等加入水中或與顏料混合，以收到豐富的效果。

〈白髮自畫像〉及〈祭鱷魚文〉是近作中的佳構。以〈貓鷹〉為題材畫了許多幅，各有不同的表達。這批近作不若〈二十四節令〉以抽象構成來處理；而是藉自然物的形稍作變化，觀賞者容易依其性形與色彩領略畫家創作的情緒。部分構成隱約可見其一貫喜愛的克利的影響，但內涵與趣味卻是劉老獨有的輕快、隱喻及和諧、關愛。

經常覺得，劉老是一位極出色的「人」。他過得並非富裕，卻鮮活有勁。他坦率、直言、至情至性，何嘗沒有失意、沒有頹喪，卻一再昇華成創作的力量！或許正因為他熱愛生命，所以才如此不願浪費生命。　（原刊 1980,5《婦女雜誌》）

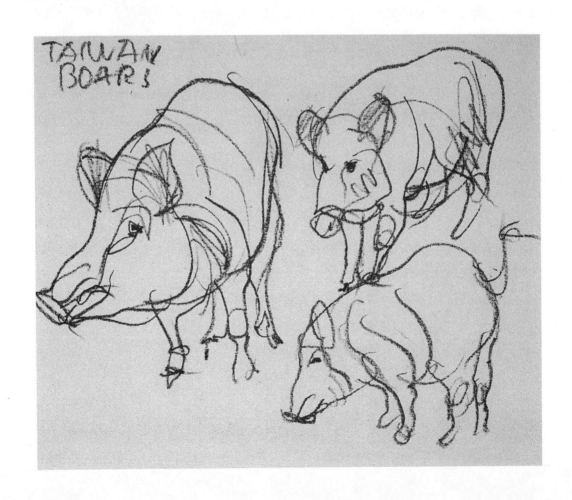

過探險生活・畫抒情藝術 /林清玄

「作者脾氣古怪，對畫展送花籃極為厭惡，請勿送花籃，謝謝！」劉其偉在他三十年繪畫回顧展的請帖上用醒目的黑字印了以上的幾行字。認識劉老的人都知道，他的脾氣並不古怪，只是行止超乎常人，確能別創一格。

劉老七十歲了，照理說應該在家裡享享清福，他偏不服老，今年八月他為了寫一本《東南亞物質文化圖誌》，到北婆羅洲採訪叢林，深入原始雨林五百公里，探險二十一天，吃過土著送的佳餚——長蛆的生野豬肉；看到在樹林中飛翔的黑蛇；躲避和蝗蟲相似的蜻蜓隊伍；走過拉讓流域的鱷魚區；在流沙、沼氣和毒蛇出沒的地方探險。

光看這一小段經歷就是一般人不敢輕易冒險的，何況是一個七十歲的藝術家。他是不服老的，許多與劉老同輩的朋友都叫他「其老」，他常自我解嘲的說：「其老！豈老？」就是在寒冷的冬天與劉老相處，也總覺得他穿著單衣的身上冒著騰騰熱氣，這種強旺的生命力不僅是從藝術來的，也是從生活來的。

就像過了七十，他的藝術還是強調「抒情」，在創作藝術的時候強調「變形」和「突破」，強調藝術要自由存在不受任何干預。

如果我們知道劉其偉，看過他鬢髮俱白，皺紋滿布，還穿著紅格子的花襯衫、叼一根煙斗健步如飛，就知道他不僅是一個藝術的追尋者，也是一個生活的探險家。

劉老過去的生活確實是多采多姿的，他的多采多姿可以遠溯到他的幼年時代。他祖籍在廣東中山縣，出生於福建，第一次世界大戰時由於父親經營茶行失敗而舉家遷往日本橫濱，他在日本度過了童年生活。

他對生命歷險的深刻體會是早在九歲那年經歷過日本有名的「關東大地震」，那一天他放學回家，突然覺得世界飄浮不定，一個人在火海裡亂跑，好像到了地獄一樣。等到地震結束，這個九歲的孩童對生命的歷練有了不同的看法，也往往能將生死置之度外，去過自己真正快意的生活，他說：「與其躺在床上蒙上白布，還不如為自己心愛的工作付出最後一滴心血。」

經常計畫離家出走

他在神戶讀完中學，以華僑資格考取「庚子賠款」的留學生，進入東京鐵道教習學院讀

書，畢業後因爲嚮往祖國，應聘回國在中山大學電機系任教。在這一段時期，他和藝術沒有任何關係，生活也過的平靜安適。直到第二次世界大戰爆發，他以自己的專業知識投入了兵工署，到西南邊區和緬甸從事叢林工作，開始了他多采多姿的探險生活。

抗戰勝利後，一九四五年八月，劉其偉被分派到台灣修護八斗子發電廠和金瓜石礦山，這一段時期他生活過得非常不如意，不知如何排解。在偶然的機緣下他到中山堂看畫展，看完後深受感動，把心裡的鬱悶全部投入繪畫的創作——這是他繪畫的開始，雖然已經行年三十四歲。同時也開始了他對藝術理論的研究與譯介。

雖然做的是工程師，又寄情於繪畫，劉老生命的勁力總是呼之欲出，他隨時準備著遠行去探險——他平時穿著粗厚的卡其布、堅實的登山鞋，揹著背包就是個遠行者的樣子。他說這種習慣是從小就養成的，他是個家庭的叛逆者，從十幾歲的時候，就時常準備著要離家出走，年輕的時候遊遍扶桑三島，走過長江流域、西南邊區以及緬甸叢林，都培養了他遠行的志趣。

一九六五年越南戰事吃緊，美軍登陸金蘭灣，因爲營房工程需要專人設計，就在東南亞高薪聘請工程師，劉其偉以他在軍事工程的豐富經驗被錄取。於是他便丟下了國內的工作前往越南戰地，一去就是三年。

他說，他對有人在掙扎奮鬥的地方特別感興趣，愈是原始古老的地方，愈是讓他感覺到生命的熱力，因此他的旅行也總是走別人未曾到過的地方。在越南的三年，他深入占婆、吉蔑、暹邏各地，一面蒐集古代的遺跡，一面還提著畫筆寫下他對該地的印象。越南回來後他寫成了《占婆藝術探討》，也出版了《中南半島行腳畫集》，我們從其中很能體察他對人的關懷，也感受到他深入蠻荒，堅定不移的腳印。

一九七二年七月，劉其偉應邀前往菲律賓大學講學，於是有機會前往處於亞洲大陸與南方島嶼接連的菲律賓群島，他著手做菲律賓群島土著文化與藝術的調查，他做的仍是「博物館無暇顧及的一小部門——民具藝術的圖錄」，他不但拍攝許多原始聚落文化的照片，還親手繪製了許多圖畫，返國後寫成《菲島原始文化藝術》出版。後來他到韓國又寫成《朝鮮半島藝術初探》。

他對被現代文明衝激而日漸消失的藝術有特別強烈的感應。在台灣，他也時常深入山地

記錄原始藝術，寫成了《原始藝術探究》及《台灣土著文化藝術》兩部書，他是最早研究台灣土著藝術的先行者之一。

劉其偉為什麼如此熱愛原始藝術呢？從他在「非洲原始藝術」一文中我們似乎能找到一點答案：「非洲土著也知道如何去享受他們的人生，他們樂觀，容忍人生的苦難，也盡情享受性的快樂，並且認為兒女全是神的賜予。生存和康樂是向神祝禱最主要的願望。在非洲人的腦海裡，『生命力』就是思想的中心，從這種『力』的生命之花所產生出來的藝術之果，怎會缺乏力動與調和呢？」

但是更重要的原因恐怕是他自己，他生命的熱與力那麼原始而沒有拘束，很自然的使他產生熱望去親近高山大河、森林沼澤，希望透過這些「生命之花」去尋找他的「藝術之果」。

藝術的獵人

在劉其偉的畫室裡，書和畫不必說了，到處擺滿獸皮、鹿角、原始的木雕、高山族的佩刀、背包、水壺，最醒目的是一把獵槍。他熱愛打獵。

在橫貫公路未開闢前，他就時常背著獵槍到中部山區去狩獵，後來，台灣南北深山中總是有他狩獵的足跡，有人說他是台灣畫家中唯一和野豬搏鬥過的人。他有許多藝術與文化的調查都是與打獵同時並進的，他一面獵回山裡的野獸，一面也狩回原始的藝術，他自己的創作藝術也就在一次次狩獵中吸取養分而成長。

他的藝術充滿了原始天真的創作力，他創作的動力可以從他在一幅〈貓鷹〉下寫的幾句話看出來：「人人都不喜歡貓鷹，說牠那副妖眼不正經。但我獨愛貓鷹，因為牠曾經給我人生的啟示——不會飛以前就離巢。」

「不會飛以前就離巢」正是劉其偉藝術的寫照。他到中年才接觸美術，比起那些先會飛再離巢的藝術學院學生困難許多，但是他相信「想像力勝過技巧」，他繪畫的開始也不是從基礎入手，而是以想像的抒情取勝，他贊成康丁斯基的即興繪畫，就是作家不從先有的概念出發，不憑藉什麼，在繪畫之前就令心靈一片空白，然後在畫面上構築他的概念，即以繪畫為概念本身，而非概念的移寫。

他說：「如何才算打穩基礎？有人畫了二十幾年，還認為自己的基礎不穩呢！假如你要學

米開朗基羅、達文西，沒有人會責怪你。但我們的時代不同啦，信仰不同啦！生活環境更是不同。我自己也學電機工程學，科學之所以與藝術不同的地方，就是科學訂下公式誰也不敢去修改它、推翻它，但是繪畫藝術根本就是不合理的東西，就是因為他不合理，所以才叫做藝術。」

可是，劉其偉也不是反對技巧的，他的技巧隨著想像力在移轉成長，在他而言，「飛」是技巧，「離巢」是想像力，先離了巢，很快就學會飛了。

劉老的藝術，我們幾乎看不出他的技巧，我們總是被他的主題和畫面吸引而忘了他的技巧。他在顏色的使用上，是和諧、美麗和抒情的，充滿了輕快的線條和動感。

綜觀他的繪畫，他的對象幾乎都是動物，他最傑出的幾幅作品也是動物。在詼諧有趣的畫面裡表現了他對因文明發展而逐漸受困的動物強烈的感情，他畫禿鷹、貓鷹、貓、雞、斑馬、瓢蟲、熊貓、塘鵝、鴿子、小鳥等等。因此，我們可以說他的畫是「動物的札記簿」，他不是寫生的，而是寫意、寫情的。

他對動物的抒情可以從兩幅畫及札記看出來，一是〈熊貓〉，他寫道：「熊貓棲息我國西南，在十九世紀末葉才為人類發現，從那時起，就開始遭到人類殺戮，幾至絕種。因為人類文明的演進，只是把技巧、知識和情緒合而為一的一種綜合行動，而不包納美德的。怪不得今日我們認為『野蠻人』的人，在他們的心目中，『文明人』才是『真正的野蠻人』了」。另一幅是〈雞鳴早看天〉，「『雞鳴早看天』是我們從前客棧門口掛著燈籠上的詩句，下句是『未晚先投宿』。這種詩般的情景，如今已看不到了。現在是科學時代，你且看雞場中的母雞，她從孵箱中出生以來，兩腳從未落過地，本能地不停下蛋，臨終不知道世上還有公雞。經濟學家說：『這是自然界的知識，不是悲劇。』」

我們看他的藝術也應從這個角度看，這個豪邁而對藝術充滿熱勁的畫家，有時會帶著錄音機到新店山上去露營，只為了去錄鳥的歌聲。他的畫中充滿細膩的情懷是可以理解的。

生活家與藝術家

我們與其說劉其偉是藝術家，毋寧說他是個生活家，他用過去的七十年歲月證明他是會生活的人，綜合了工程師、作家、大學教授、翻譯家、畫家、探險家、獵人各種身份，他

對我們的藝術與文化有極大的貢獻，更大的貢獻是他的「人」，給刻板平俗的社會帶來了一個有生命力的啓示。他兩袖清風，但他很富裕，因爲他會生活，而且有藝術陪伴。

他自由自在，有人說他是「中國水彩畫的靈魂人物」，因爲有他在，總像在爲我們驗證藝術的衝動是恆久而有力量的。他常說：「我還有很多事要做，很多書要寫，很多畫要畫。」

劉其偉在他的自畫像下面寫道：「我給別人畫了很多『像』，但很少給自己畫『自畫像』。爲什麼？古代建築師建造廟堂，原是用來紀念國王、英雄和宗教的，但是最後所紀念的人，還是他自己。」我們對這一位天真、誠摯、充滿愛與力量的藝術家表示敬意，因爲有他，使我們覺得藝術年輕，還有無限的可能。（原刊 1982,1『時報雜誌』第 108 期）

藝壇老頑童 /陳長華

　　劉其偉在國內藝壇是個特殊的人物，他一方面博學、睿智、待人熱誠、作育英才無數，令人景仰尊重；另一方面又天真、稚氣、在藝術創作上任意揮灑，猶如一個老頑童。老頑童今年已七十高齡，素來不修邊幅、不講究氣派，只知成天忙個不停，教書、繪畫、閱讀、寫文章、演講、參加座談會、與朋友聊天、做田野調查…，他都有莫大的興趣與幹勁，總嫌時間不夠用。他自稱是業餘畫家，因爲他原是學理工的，但他的繪畫純真、浪漫，自成一格，令人喜愛。他真正最有興趣的，還是田野調查。土著民族的原始、神秘，最能吸引他；原始藝術的樸拙、自然，供給他創作的養分。而他自已，也就是這樣的一個人。

　　咖啡屋的木頭樓梯「碰、碰」作響，這一定是劉老了，他那一雙厚底的大皮鞋，光聽聲音就可以辨認。

　　果然是他！還是十多年來不變的裝束——未燙的寬大棉質襯衫，略爲褪色的夾克，微縐的淺色布帽，和一個比高中學生書包還要飽滿的大背包。摘下帽子，春天陽光從咖啡屋後陽台流進來，照著他銀白的短鬍，閃閃發亮。新修的鬍子吧，連臉上的笑靨都沾著一層清爽。

鎮日工作，一向興致勃勃

　　「我每天工作時間都在十二小時以上。呵，呵，」他笑著說：「上天對我實在不錯，我亦別無所求，你說，七十多歲的人，有這樣的身體，能吃能睡能工作，還要怎麼樣呢？」

　　是啊，七十一歲的人有這樣的健康，還要怎麼樣呢？兩年前，到蘭嶼採訪時，很湊巧地在鄉野客棧前和他相遇，他帶著一群年輕學生正在做原始部落調查。大熱天，他揹著照相器材、睡袋，踩著厚底大鞋，看不出一點疲態。等候環島巴士時，看他連吃四根香蕉，不禁想起畫家王藍最愛說的：「其老，豈老？」

　　還有去年他往北婆羅洲蠻荒出生入死的探訪經歷，也是許多年輕人所不敢嘗試的。他的藝術生命比別人豐富、有意義，便在於忘老心境所從事的豐富生活經驗。嚴格說來，他不算是運氣很好的人，在物質方面談不上充裕，但他素來要求自己能苦中作樂、隨遇而安，這樣的人生哲學，使他素能免於鑽牛角尖，而能有一份開朗樂觀。

興趣廣泛，想做的事太多

絕大多數的國內畫家，把他們的時間都奉獻給繪畫。不論寫生或閉門揮筆都只爲一件工作——「畫」。而劉其偉除了畫，還有其他。他說他恨不得一天有四十八小時或者七十二小時，這樣他可以好好的分配；有更多的時間可以看書，有更多的時間可以寫作，有更多的時間可以作調查，還有更多的時間可以畫畫……。

某些人以爲劉其偉多方面的涉獵和發展並不明智，因爲畢竟一個人的精力有限，參與的事太多了，恐怕博而難精。劉其偉自有一套看法。他以爲，人的精力愈用愈多，思想愈用愈敏銳，千里跋涉可以訓練一個人走更長的路。藝術本身就是不合理的，沒有規律可循。其他方面的知識和經驗，只會使藝術生命更豐富、更充實，不會影響它的成長。

「很少人知道我原來學的是電機工程，別人不提，我也不講。」劉其偉飲一口咖啡笑著說。二十年來，他參加許多藝術活動，在國內外也常舉辦畫展，人家都當他是畫家，他也默認了：「事實上，我在民國三十九年才開始拿筆畫畫的。」

受理性訓練，往感性發展

那麼，我們就聽聽劉其偉民國三十九年以前的故事吧。那一段時間，他所做的事情和藝術扯不上關係，卻影響到他以後從事藝術的許多觀念。那一段時間，他經歷了無情戰火和工作環境再三變遷的無奈；雖然目前想來也是難忘的生命經驗，但那一段期間的故事，他很少對人提起。

劉其偉生於民國元年，祖籍廣東。劉其偉的父親原來經營茶葉出口。第一次世界大戰爆發，生意一落千丈，大批茶葉不得出口，只有擱在倉庫裡任它發霉。在不得已的情況下，他帶著一家大小到日本東京求發展。那年，劉其偉九歲。

民國二十二年，他考取庚子賠款公費生，進入東京鐵道教習學院電機系讀書：「我本來很想讀文科，但是考文科的人太多了。」二十六歲那年，他應聘回國，在廣州的國立中山大學工學院任教。

抗戰期間，他隨學校遷到雲南。因爲有一位叔叔在軍隊裡當連長，慫恿他到兵工署。他便從學校的電機工程教職，轉爲軍隊的技術人員。當時國內的軍火、兵器大半從印度駝峰輸入，運送困難。劉其偉受命到緬甸、西南一帶，負責兵器的修理和組合。而後調到安南、廣西邊境，因爲得了「黑水病」，調回重慶兵工廠。

工作枯燥無味，開始接觸藝術

劉其偉精通英、日語，抗戰勝利後，當時軍事委員會有意派他到大連或台灣做翻譯工作。民國三十四年十月，劉其偉離開重慶到台灣。但結果他沒有做翻譯工作，而是到台灣電力公司八斗子發電廠擔任修護工程，後派到金瓜石發電廠。他的家眷這時也從中國大陸出來，一家人團聚固然足可欣慰，但是金瓜石的天氣相當惡劣，三年當中，他的情緒一直不好。

後來他轉到台糖服務，九年當中，陸續翻譯了一些有關藝術的文章，有時心有感觸，也寫一點個人對藝術的看法。從台糖退休後，應聘在駐台海軍單位做電機工程師一年，又再轉到軍事工程局工作。

從事軍事工程期間，劉其偉有空就嘗試作畫。他沒有受過繪畫專業訓練，起初繪畫的動機，只是為了打發出差的空閒時間。有時畫速寫，有時作淡彩，主要是名勝風景的寫生。經濟情況不佳，加上精神上的不得開展，也是促使他在藝術方面找寄託的原因之一。他結交了一些畫界朋友，像黃君璧、馬白水、梁中銘、馬電飛等，大家常在一起討論畫事。

未受專業訓練，畫得揮灑自如

民國三十九年，他的水彩畫〈寂殿斜陽〉入選第五屆省展。在畫題的說明欄中，他說明這幅畫以台南孔廟為題材：「……象徵著平安的朱色廟牆，襯托著金紅的圓柱，色彩和情調，多麼可愛與調和……。盤在地上作畫，我倚暖了石階，石階涼透了我心坎。深秋南國，氣候還是很暖，簷前的一群麻雀，啾啾地在晚風中追逐，滄滄的夕陽斜影，畫出寂無人語的淒涼。」

〈寂殿斜陽〉得獎，使他作畫的信心大增。早期，他從風景畫入手，再加入人物畫。「我不大贊成學院派教初學者畫石膏像，我主張畫寫生或速寫。我一直認為繪畫的準確性、明暗、空間和透視感不大重要，最要緊的是訓練想像力。多方面的美學的知識，以及開拓更寬廣的生活領域，可以豐富創作的內涵與增益想像力。」

劉其偉多年來用實際的行動，映證他對繪畫的看法。經過了第一階段的風景寫生，他把視線投向台灣高山族部落，和一些隱蔽山地的生活環境。台灣高山同胞的傳統祭典儀式，以及他們的服飾、建築的特殊圖案，也成了他繪畫的靈感或素材。以後他的繪畫形式漸漸從明朗的彩面，遞減為簡單優雅的符號或線條。一些台灣民間藝術的形相，中國神話傳說，

也經由他的想像、過濾，成為抒情意味濃厚的作品。

越南數載，畫藝大為精進

劉其偉藝術生活的重要轉捩點，是民國五十四年美軍在越南金蘭灣登陸，迫切需要軍事工程人才支援，他應聘前往越南工作。兩年當中，他在戰火下當工程師，也在公餘之暇拼命作畫。他和當時在我國駐越農技團工作的王祖祓、王次賡等，時常到西貢郊外寫生，有時也聚在一起閒聊。

「那是一段很開心的日子，當然，如果沒有戰火槍聲更好。那時候，我的經濟情況和情緒都比較好了，在繪畫方面，也有不少得意之作。到現在為止，很多朋友都認為我在越南的水彩畫，是我所有作品中最好的，我個人也有同感。」

越南之行，促成了劉其偉完成他有名的「中南半島」作品系列，也使他親近「占婆」、「吉蔑」藝術和吳哥窟遺跡。

「占婆」和「吉蔑」是中南半島最古老的民族，兩者的藝術經過中國、印度文化的洗禮，形成了特殊的風格。劉其偉憑弔古蹟廢墟，深深動情。今天我們重新欣賞他在民國五十五、五十六年的作品，還可以感受到當時他身歷其境的情緒。那些帶著神秘氣氛，渲染中跳躍的鮮明色彩，和意味著生命不可期待飄泊，取決於宗教權威的際遇等等，都有詩情和想像的雙重效果。

原始藝術帶來甚多啟發

「現代藝術很多得自原始藝術的啟發。為了了解藝術的本質，不能不探究原始藝術。為了蒐集更多的資料，愈深入愈有興趣，甚至無法停止。」劉其偉說，在越南兩年後，他轉入泰國，在精神和作品上，同樣滿載而歸。

近年來，他先後到過北呂宋、南美洲、北婆羅洲以及台灣偏遠的蘭嶼等地作調查採集，研究當地的物質文化、部落規劃和居住特色等，除了有數量可觀的速寫、筆記和水彩作品外，著作也廣受矚目，其中包括《菲島原始文化藝術》、《原始藝術探究》、《台灣土著文化藝術》、《占婆藝術探討》等。另外，在水彩技法方面，他也出版了《水彩畫法》、《現代水彩初階》、《現代水彩講座》、《佛林特的水彩畫》等書。

「一個藝術追求者應該有勇氣多方面嘗試。就拿水彩畫紙為例，不管什麼紙，我都試過。自己作品好壞，要憑個人真誠的感覺而定，因為藝術本身就是不合理的。我反對太保守，試一試總不會有什麼壞處吧？」

表現純真的赤子情懷

繼中南半島作品系列以後，劉其偉在國內另一次較重要的個展，是民國五十九年在台北市凌雲畫廊的「民間藝術」和「抒情繪畫」主題。這次的展覽，他以主觀的構圖和低調的色彩，表現〈北斗〉、〈門神〉、〈王母娘娘〉等我國民間藝術題材；抒情繪畫的〈秋〉、〈死亡與誕生〉、〈薄暮的呼聲〉等，則將現實的複雜形象簡化，以簡單的線條表達，具有瑞士表現派名家克利的清純天真風格。

民國六十八年他在台北市龍門畫廊的個展，是他經過一連串旅行和長期寫作後的另一階段新作公開。藝評家于還素認為：這時期的劉其偉，引進了表現派畫家克利的繪畫方法，給我們美術界帶來新的震動！

克利繪畫的特色，是對線與空間的了解，以色彩位置或重疊的排列，表現詩、愛、夢、童話或神話。劉其偉用東方人的觀念和價值分析，將身邊的題材重現。〈祭鱷魚文〉取材自韓文公的歷史故事；〈雞鳴早看天〉是中國農業社會的遺思。劉其偉嘗試接觸更廣泛的題材，更多面的畫具材料，這條路也將繼續走下去！

生活單純，心情快樂

「今天，我並沒有太多錢；但我很『富裕』，因為我過得很安靜，很快樂。」劉其偉形容他這一生和金錢無緣，好像註定做一個畫家或作家：「這也沒有什麼不好，對不對？」他用廣東腔的國語說。

在台北市郊新店的寧靜住家裡，七十一歲的劉其偉和他的老伴彼此照應。他們有兩個兒子，都成家立業了，只是沒有人繼承劉老的衣缽。倒是一批又一批的年輕學生，把這一位充滿朝氣的老教授，當做傾吐的最好對象。他們和劉老談抱負、談對現階段藝術教育的感想、談藝術家在名利引誘下如何守住尊嚴。……咖啡一壺、糖果一小碟，劉老和他們徹夜對坐清談，從無倦意。

「一個畫家畫兩種畫並不難，我個人也可以做得到──一種是迎合大眾的畫，另一種是自己願意的畫。如果為了解決生活問題，又有什麼關係？如果生活過得去，又何必為了奢望過多的身外之物來勉強、委屈自己呢？」

劉其偉近年因為社會經濟繁榮，賣畫和寫作的稿酬漸豐，比初到台灣的窘境寬裕太多，但他還是維持一貫的簡單生活。他經常處心積聚一筆費用，以供另一次深入的田野調查所需。平常他計程車捨不得坐，好料子的衣服捨不得買，咖啡要喝得一滴不剩，甜甜圈上面沾的白糖也吃得乾乾淨淨。這樣克勤克儉的過日子，為的是能周遊列國，甚至深入蠻荒探險。

原始部落充滿了值得探究的神秘

他下一站探險地，可能到新幾內亞。他說光是資料準備工作就得花好幾個月。最近十年，他先後在中國文化大學、淡江大學和中原大學教課。為了深入了解各地的原始部落和他們的文化藝術背景，他個人默默地也扮演「學生」的角色，在中央研究院民族研究所、台大考古學系辦公室，經常可以看他埋頭查資料。

有人問他：「為什麼不去非洲？」

他笑瞇瞇地回答：「非洲太大了，部落群太多，恐怕再給我一倍的生命都跑不完。」

其實他的生命力，仍在極旺盛的狀態。他充滿藝術氣質的外表，也超過一般七十歲老人的吸引力。他能吃、能睡、能工作，上帝賜給他健康的生命，或許存心要他付出十倍或百倍千倍以上的光和熱。

建立了只問耕耘、不問收穫的形象

在中國現代繪畫紀錄當中，劉其偉以一位工程師身分參與，他的作品造詣如何？他能否留名一頁？對他來說似乎並不重要。他坦率的說：「很少人能拒絕名利，就看人如何去取得。」這說明他「有所為，有所不為」的原則。他的人生觀在於「樂觀奮鬥」四個字。對於一些愛好藝術的初學者，他已經建立了一種耕耘的形象，他也以身作則，提供美好的努力方向。

（原刊 1982,4《光華》第 7 卷第 4 期）

從「二二」年啟蒙到「八二」年挑戰 ／林惺嶽

　　五十年代以後，台灣與西方文化的接觸面擴大，帶來了更多的西洋繪畫史料及其他有關資訊。促成了藝術新潮的源源流入。掀起了國內研究西方近代繪畫的高潮，這種高潮不但影響了大專院校美術科系的學習環境，也灌溉了學院門牆以外的園地。使有心要學習的人，可以根據自己的方式，經由印刷品與專門著述，吸收先進的繪畫觀念與技術。導致獨立研習風氣的興盛，也因而產生了自學有成的畫家。劉其偉就是突出的代表人物。他之突出，不只是基於個人創作的出色，也是繪畫理論的熱心譯介者。

　　劉其偉是廣東省中山縣人，出生於一九一二年，只差藍蔭鼎八歲。但卻是晚藍蔭鼎二十幾年纔出頭的水彩畫家。

　　劉其偉曾留學日本，原來專攻工程，歷任國立中山大學工學院的助教、講師。後轉任台灣電力公司工程師。他之研究繪畫，乃是由業餘起步漸走向專業。他本人是一位好學而多采的人物。人生歷練及生活體驗異常豐富，在水彩畫家群中，鮮少有人能與之比擬。另外他通曉日文與英文，使他能直接通過原文資料，吸收近代以來的西方繪畫思想，這在五十年代是非常重要而居於領先的地位。

　　從他離開電力公司以後，即全心投注於水彩畫的創作與畫理的研究。使他繪畫生命的成長與一般學院出身的畫家有所不同，也與熱中革新運動的急進畫家迥異。

　　由於不經學院按部就班的學習步驟，也沒有追隨某一老師的門風。所以劉其偉對繪畫根基的素描，不似美術學系的學生，花費相當的時間停留在基層的階段作單純而深厚的磨練。他的創作根基著重於彈性與靈活的訓練，以資適應多元的創作方式。此種反制式教育的起步，與他對繪畫觀念的吸收研究的方式有很大的關係。他之研究西方近代繪畫，似乎不是用來反擊本土的傳統，也不是為提倡某種主義或推行某種急進的運動。他可以說是基於好奇與求知的動機，廣閱群書，全面而有系統的涉獵。幾乎從印象派以後所接續產生與不斷興起的繪畫派系，都沒有漏過。廣泛透穿與閱歷，造成他博聞而不尖銳。因此在保守與革新針鋒相對的白熱化時期，他不是一個鋒頭的人物，也不對熱門爭論的題目發表推波助瀾的意見。只是默默潛修研習，將他直接取之於外文書籍的心得，翻譯整理成書出版。這在五十年代的理論拓荒時期，是異常可貴的譯介工作。他雖然不是科班出身，但他在繪畫理論方面的眼界與素養，實比一般大專院校美術科系的教授，更具學院的水準。

以他的外文能力以及對當代繪畫的見識，他大可以扮演國內繪畫現代化運動的主流人物，但他一直置身事外，也從不揭立鮮明的旗幟，可見他對繪畫運動家的角色，興致缺缺，只潛心於繪畫創作家的事業，並執著於水彩，始終不改其志。

由於劉其偉能直接吸收當代繪畫的新潮，並透過全面而系統性的認知來引導他的創作。因此他的繪畫心路歷程，在許多方面顯著的帶有當代繪畫思潮的性格，這些性格可由下列幾個具體的表現看出。

（一）當代繪畫在審美的觀念上，打破了時代與地域的隔閡，承認並發掘各種不同文化區域的藝術價值。同時也突破文明社會的美感成見，認為美的創造與其價值的肯定，跟文明的進度並無必然的關係。如此一來，史前時期的藝術及現存於蠻荒地區的土人藝術，反而因較少文明的感染，而充分流露出直率與純樸的氣質，給予當代的畫家帶來強烈的啟示。原始主義自此為二十世紀的繪畫開拓，注入了一股返樸歸真的活力。高更、馬諦斯、莫迪里亞尼、畢卡索等均受到了影響，並導致了個人創作的突破。劉其偉步上這個後塵，領會到原始藝術對當代繪畫及個人創作的啟發性。不過他不是透過文字與印刷品去接觸，而是親身上山渡海，從台灣的高山族到南洋一帶的土著地區的原始藝術，均實地蒐集資料，做過觀察與研究，以體現在個人的創作中。

（二）當代繪畫非常注重材料與技術的實驗，以充實繪畫元素的機能。劉其偉在這方面，也付出了相當的苦心。在國內的水彩畫家中，恐怕沒有人像他那樣，一直在水彩的工具與材料上，從事多方面的深入實驗，他遍覽許多水彩專門著作，了解當前國際水彩畫的拓展，免於受到傳統陳腐教條的牽制。他曾將有關水彩畫法的研究心得，編譯成一部書──《水彩畫法》。直到目前為止，他的《水彩畫法》，仍然是國內所有關於水彩畫的譯著中，思想層界最廣的一部書，這部書的第十二頁有一段話值得推介：

「近代水彩畫的技巧和定義，由於煤焦工業的發達，新出的顏料種類繁多，已非有若干牛津百科全書所述的那種狹義，只限於透明性的水彩。即使不透明的顏料，只要使用水的媒劑，均可稱其為水彩。水彩的其他顏料，甚至擴展到畫布（特製的水彩用畫布）、塑膠板和石膏板上。」

（三）劉其偉的水彩畫相當能夠反映他的生活，印證他的自然觀察。他不只埋首書卷，

更喜歡野外生活，對大自然的洞察尤爲獨到。從植物到動物，從昆蟲到飛禽走獸，無不寄予好奇與關心。活動空間則從台灣延伸到東南亞一帶。他還經歷國內畫家無人有過的冒險犯難，那就是在台灣的東部山野中與凶猛的野豬做無數回合的決鬥，不過成績如何，他一直保密。因此，他的繪畫取材包羅萬象，處理方式別出心裁，充分顯示他是一位最懂得運用畫筆獵取野生世界奇妙鏡頭的畫家。

以上非凡的繪畫經歷與性格，體現在水彩的創作，造就了兩大特色——多樣性與思考性。

劉其偉的水彩畫非常靈巧有趣，不時流露天真與詼諧的氣質，沒有學院的嚴肅固執，也不像時下水彩畫家喜歡一瀉千里的沿用固定的技巧。由於他對當代繪畫眾多派別與主義熟悉，因此，從後期印象主義、表現主義、立體主義、抽象主義，到超現實主義……等等，他均吸收體驗過。創作技法則幾乎遍嘗了當代世界水彩畫壇裡流行過許多方法。顏料由透明、不透明，以至兩者混合使用，材料則從細紋紙、粗紋紙、滑面紙，甚至綢布與麻布均用過。如果把他一生各種階段的創作全部羅列出來，可以洋洋大觀的展示出水彩畫族類的大團圓。

由於積極嘗試及永不倦怠的實驗，使劉其偉在創作中能提鍊出國內水彩畫中極難能可貴的色彩品質，產生了足以令人駐足細賞的水彩精品。

劉其偉的水彩創作另一出眾的特點，是畫面含蘊著思考性的視覺。他是一位喜歡在創作上運用思考的人。也許基於這個緣故。他的實景寫生作品並不突出。他較爲出色的作品，都是在室內完成的。也唯有在室內創作，可以從容不迫在畫布上，依照主觀的要求構圖，慢筆賦彩，細心經營出精緻的作品。他水彩畫幅不大，八開大最多，十六開與三十二開大也屢見不鮮。他似乎深受保羅‧克利的影響，喜歡在小小的畫面空間裡，用心思考題材的布局與造型的變化，細細咀嚼繪畫的元素，使迷你的畫面另具洞天，情趣雋永。

他在一九七八年舉行的個展中，曾展出一幅畫，題爲〈瓢蟲的婚禮〉。他以精思細筆，點描出了意味深長的昆蟲生態。這幅畫的題材構想，可以說是國內水彩畫史上最具突破的創舉，也最能流露出他天真浪漫的創作心態。

但是過多的嘗試與過廣的閱歷，總也有躊躇的一面。劉其偉馳騁畫壇三十幾年，始終未能標示出堅定的信念與強有力的路線，以致創作的質與量雖然可觀，但難以凝聚成壯觀的

氣象。他勤於思考，勇於翻新形式，然而缺少保羅‧克利精妙博大的造型體系。他對當代繪畫面面觀，觀來觀去觀多了，反而有所猶豫，未能孤注一擲的抉擇一個目標深耕，以致未能千錘百鍊出具有震撼性的大作。總之，他的水彩畫情趣有餘，氣勢不足。他似乎犯了知道得太多的人常犯的毛病──好謀而無斷。雖然如此，他在國內的水彩畫壇仍有極特殊的地位與貢獻。在過去，從來沒有人像他那像他那樣將水彩帶進洶湧的新潮中，充分接受洗禮與考驗，不管他個人的造詣如何，至少提供了富有激勵的示範，證明水彩畫也可以走在時代的前端，開拓新的境界。（原刊 1982,6《雄獅美術》第 136 期）

劉其偉教授的繪畫─逸趣橫生、韻味無窮

/鍾金鈞

　　一個大雨滂沱的星期五下午，我冒雨到了丹青畫廊，目的是一覽先輩畫家劉其偉教授的作品，先睹為快也。我對其偉的作品，並不陌生，因為他的作品，常在雜誌畫報上出現，然而只是片斷的。既然要為他寫一些文字，介紹他的畫展作品，就非得多看一些，以了解究竟要展出的是那一類那一期的作品，並希望和他談談，以進一步了解他創作的意念，可是適逢他不在；我翻閱了十來張未裝框的作品，構圖多以單一物象形成，牆上也掛了幾幅已裝框的作品，構圖較複雜，是以多個或一群物象構成的，入畫的題材，多屬飛禽走獸，兼涉人物花卉。雖不是全部作品，但也可窺其大體面貌，展出的作品，可以說是近三年來的作品。

　　為了趕去出席一個現代美國瓷藝的演講會，我無法跟大伙們在一起請他吃飯。所以我們安排在晚間演講會之後，在聯邦咖啡廳見面。

　　晚間我們見面了，算來還是初次見面，但一點也不生疏，因為這些年來，見其畫已如見其人，我們東扯西扯，無所不談，但主要還是集中在他創作的態度，以及藝術的造型、題材、空間及意念等問題上。他很健談，坦誠謙虛，平易近人，我們一聊就到深夜。

　　他說：「我喜歡旅行探索，對那些未完全被文明同化的民族的生活習性、風土人情和藝術，特別有興趣，因為它們可以給我帶來新的生命意義和藝術的啟示。」看他近年來一系列的創作，不難發現一種原始的神秘趣味，洋溢紙面，於是使我聯想到文明世界裡的幾位現代大畫家以及他們如何醉心追求純樸意境，來豐富他們的藝術。

體驗樸真，高更領先

　　後期印象派畫家高更，在一八八〇年代致給朋友的信中曾這麼寫道：「利用線條和色彩的組織，假借生活及自然中的物象作為手段，我達致一種不代表庸俗意識中任何東西的和諧，它們（線條乃色彩）不直接表達意念，卻能像音樂般地不須依賴意念或映象(Image)面使人思惟其線條色調間的神秘關系。」這是指在一幅作品中，色彩和線條是基本的組織元素，所描繪出來的物象，亦只是一種手段，最終的目的卻是要達致一種和諧及神秘感。為了滿足這種畫作慾望，他不惜離開繁華的文明都市，跑到大溪地海島去体驗充滿純真及神秘氣氛的土人生活！

神秘夢幻，盧梭繼後

單純的亨利‧盧梭，置當代洶湧澎湃藝術新思潮於不顧，一意孤行，追求一種類似中世紀形態的繪畫概念。他認為風景畫中應包含一些特出的建築物如巴黎斜塔；或一些不尋常的事件，而且最好應表現一些普通人所未見過的景象，如森林等；但卻是畫家本身已經歷過的（親身經歷或幻想出來）。他的風景畫，表面看來很呆板，一時沒有得到一般人的注目；實際上，他卻是一個想像力極為豐富的自然圖案的創作者，作品中充滿了純真、夢幻及奧妙的氣氛，後來因有畢卡索及一些朋友的支援與推薦，才給他晚年的創作生涯，帶來了曙光。

克利作品，稚趣洋溢

保羅‧克利，醉心原始藝術及兒童繪畫的稚趣，作出了一系列構圖單純、稚趣橫生的作品。1914 年 4 月，他前往突尼西亞。在旅途中，北非造型清晰、韻律和諧的白色立體式的村落房子，改變了他對視覺世界的印象和心理反應，也給他帶來了無限的創作啟示。北非的風光和生活方式，對他來講，簡直是像神話情境，置身其中，是現實又似夢境，他於是說：「現實和夢境，加上我自己，三位一體，同時出現。」其中奧妙，自非他人所能體會，畫家追求美感和藝術啟示，用心良苦！

畢卡索作品，納入原始造型

一代大師畢卡索，醉心非洲人雕刻，世人周知非洲人雕刻的原始風格，給他帶來無限的美感泉源，也改變了他的畫風。畢卡索在一九〇七年所作的〈亞維濃的姑娘〉畫面中，首先注入非洲雕刻的造型，而步入了一個新的創作方向。在〈亞維濃的姑娘〉中，右邊兩個人物臉部的筆觸和分面，格外突出，赤裸裸地顯示了他被非洲雕刻藝術的深刻影響。對整幅畫來說，似乎破壞了統一及和諧，可是卻把作品帶入了純真，原始及神秘的境界。

其偉藝術，原始靈感

其偉以現代水彩畫家的姿態，在飽浴現代文明生活之餘，步高更，盧梭、克利、畢卡索

等的後塵。他研究中南半島的吳哥窟文化遺跡，接觸占婆和吉蔑藝術，先後又到過北呂宋島看菲人藝術，漫遊南美洲，接受印卡文化及藝術的洗禮，並且深入北婆羅洲森林，體驗達雅人的風俗習慣，追求新的藝術啓示和養分，豐富自己的創作。所以，若說其偉的作品，處處流露著純真樸實的原始藝術風貌，相信一點也不難體會。在畫面上，豐富的色調，簡化的形態，平淺的空間這三大要素的巧妙配合及選用，使所產生的視覺效果，具有原始藝術的感覺和趣味，綜觀其偉的作品，多數具有這些條件。

「可愛」美感，東方含蓄

其偉的作品，大多以飛禽走獸爲題目，亦兼涉花卉人物。原因何在？他說，因爲動物非常可愛，比人更可愛，在動物的世界中，看不到像人與人之間的勾心鬥角及互相殘害的事件，只有和平及友善。身爲一個畫家，對某種題材的選取必有其因，在其偉來說，這是一種愛屋及烏的精神抒發，他把對動物的愛心，透過動物的形態，注入作品中，所以每幅作品中，都能表達「可愛」的特質。然而，要用什麼手法，才能表達「可愛」的特質呢？這當然要看色彩、造型、空間和筆觸的選用是否恰當，否則所表達的可能是雄赳赳、氣昂昂或嬌滴滴的「可愛」，其偉所追求的無他，是一種童稚憫人及天真無邪的「可愛」美感，而他在畫面的處理，吻合了他的要求。

其偉對形態(Form)的處理，是採用一種極其自然輕鬆及輪廓模糊的手法，以點、線、肌紋及多層色彩，去表達粗略輪廓的形態，不具三次元的立体感，隱約地出現，形成幾近二次元的模糊輪廓（形）及朦朧的空間(Ambiguous Form And Space)，看他的畫猶如霧裡看花，越看越有味而詩意無窮，反映了東方人的含蓄。

衝破局限，探討多元媒介

其偉以純粹的水彩技法開始他的創作生涯，卻沒有停留在那淋漓盡致、明快瀟灑的水彩世界裡，而能突破純水彩的局限，走向多元媒介的探討路上。古今中外，藝術的創作，不外基於三大因素，其一是內容（題材），其二是媒介畫材，其三是繪畫原理。有了題材及意念，還須通過媒介畫材及原理的恰當選用，方能付諸表達。媒介及畫材，是決定一幅作品

特徵之主要因素，與水墨及毛筆作於宣紙上的作品，其特徵是迥然互異的。

　　其偉的藝術創作，以純水彩併入多元媒介及畫布的選用，充分表現了擅於探討的精神。他以水彩、粉彩、牛膠、樹脂等，混合摻用，捨畫紙而取畫布，並在畫布邊緣（三、四公分的寬度）加以抽紗，使它像毛巾兩端的邊緣，形成一個鬆弛有趣的框邊，復又把畫布裱在紙板上，畫布四周的紙框也一同上色渲染，形成作品之一部分；在畫布上以混合媒介來製作，比較輕鬆自由，可以敷以多層色彩，不受時間的限制。水彩之選用，可以濕染，也可乾擦，粉彩則用來拉線條，製造肌紋。形態的表達，大多依靠色之深淺及對比和肌紋，依賴線條來表達者則較少，故其物象的造型是鬆軟而模糊的，而且不太具有三次元的立體感。空間也是平淺的二次元手法；往往在形態形成後，再垂直地加上一些短線條，這樣，不但平化了立體的形態，也製造了模糊的氣氛。物與背景的關係，則賓主分明，物象（鳥獸等）都是占著主要的地位關係，而且常常是處在前面的位置，這種物與景的處理手法，卻是傳統而古典的！除這點以外，其二次元的空間及形態之關係處理，及多元媒介的處理方式則是屬於現代的手法。

偶然效果，平淺空間

　　其偉在用色時，往往在有意無意之間，讓水彩自然流動，滲透成渲染，所以畫面上往往也出現了一些偶然的效果，增加作品之趣味。在繪畫上利用並接納偶然性的效果，首先出現於抽象表現派的幾位大師們，如傑生波爾、法蘭西士、路易士及法蘭更拖勒等，常利用這種效果來強化作品的視覺效果。其偉對偶然性效果的利用，可以說是沿用抽象表現派的創作態度。

　　繪畫創作，基本上是處理物與景的一種視覺活動，物即形態，景即空間，一幅圖的成功與否，完全看對這兩者的處理手法，是否恰當。其偉採用平淺的空間，不具深度，是二次元的空間概念，這與他那簡化了的形態，也是接近二次元的，互相配合，卻贏得和諧而統一。自印象派以來，現代繪畫多半走簡化空間及形態的路線，因為繪畫是在平貼的畫布上製作，應恪守二次元的概念，不應再沉迷於表達三次元的深遠空間；三次元的空間，應該給雕刻及環境藝術去處理。由這點看，其偉的在空間及形態的處理手法，是沒有脫離現代

繪畫概念的。

　　以上述的媒介的選用、畫材的選取及構圖方法來看，其偉的作品在某些方面頗近保羅·克利的風格。「是的」，他說，「克利對我的影響很深！」

逸趣橫生，韻味無窮

　　最後，我想再引用克利對繪畫的觀點作為本文的結束。他說：「繪畫的創作，有時需要用意識的控制，但有時卻無法以意識來控制。你也許要它像這樣或成那樣，但總無法肯定它將變成什麼樣。總而言之，最滿意作品的出現是無法預先確定的，它只是那麼自然地出現就是了。」

　　其偉的作品，色彩稚拙，圖形簡瞭，空間平淺，取材「可愛」；表現從容自然，充滿了抒情的怡悅，也洋溢著原始的神秘和深長的寓意。

　　看其偉的作品，逸趣橫生，韻味無窮。（原刊 1983.7.《南洋報》）

劉其偉其人其畫 /黃建興

劉老是一個具有絕對愛心的畫家，同時也是一個嫉惡如仇，絕對惹不起的老先生。

劉老會去珍愛一群瓢蟲，並且執筆替牠們畫出既熱鬧又溫馨的〈瓢蟲的婚禮〉，但絕對要和一些跨在人頭上的狗子周旋到底，誓不兩立。

劉老也會去體貼一隻其貌不揚的公貓，甘做牠的奴隸，一天三餐按時餵養，甚至任由牠到處拉一點尿做記號，但對於不講道義，欺騙他的人則恨不得抓來生吃。

劉老對動物的感情是既讚且愛，而對於人類，他卻懷著深深的戒意，打從他懂事開始，他就經常吃人的虧。最後結論是，人類乃最殘酷的動物。

儘管劉老對人類有著再也挽不回的失望，幸好是沒有絕望，從他的畫筆下，我們可以清楚的看出來，他不斷的藉著各種動物來詮釋自然界的溫愛，希望人們能從飛禽走獸的身上學習一些做動物的真理，盼能補足一些缺憾，有補世道人心。

一幅題為〈卡帛雨林的黑豹〉，劉老把牠畫得溫馴可愛，他說：「一隻吃飽的豹，絕對不會再去殘殺生命，只有人類會貪得無饜，吃飽了還會想到做臘肉。」

另一幅題為〈母與子〉的不知名的鳥母和鳥子，劉老以驚世的口吻說：「動物的母愛不是天性而是經驗，人類也是一樣，由於被愛而後知愛人。」言下之意頗為現代的人所忽略，後代的人也終將不知道效法，當我們期盼有一個充滿溫暖和諧且公平的社會時，如果不從我們這一代做起，下一代的人必也無法得到，否則就要花費很大的力氣和犧牲。

劉老說，所有的動物都很可愛，但我們的社會缺少這份欣賞動物的愛心，尤其是對小孩子的教育，從小就沒有認真的灌輸這種愛心，他覺得很可怕，並且推測性的指出：「可能小學課本有問題，內容沒有編好。」

一幅題為〈雞鳴早看天〉的水彩，劉老深深的替專門下蛋的母雞打抱不平，他嚴正的指出，雞場中的母雞兩腳從未落地，從孵箱出來以後就在籠子裡，經過科學的安排，每天只是本能的下蛋，臨終還不知世界上還有公雞。

對人類的殘酷，還有一幅名為〈馬尼拉的馬車〉可以詮釋，劉老在畫旁註解道：「如你到過馬尼拉，曾否細心觀察過拉馬車的駄馬？——四蹄如何地踏滑在石子路上，輪又如何從一條石縫中拖出，繼之又陷在另一條縫，當我看到這種痛苦的情景時……。」

對動物的愛心，劉老是毫不吝惜，雖然他不是一個素食主義者，也不反對他家附近川菜

館燒得一手好雞丁，引人食慾大發，但他卻為了家裡的公貓沒有配偶而掛在心上，經常出門物色對象。終於有一次發現隔鄰有一隻白尾巴的黑貓，卻因這隻貓不過來，任憑百般誘惑就是無法，使他惆悵不已。。

另有一幅題為〈我．妻．我們的寶貝〉，這幅畫中的「寶貝」是一隻黑狗，劉老毫不掩飾他的感情，視如己出，他說：「這幅是紀念我在一九六五年離家赴越做活時，家裡走失的一條愛犬，牠的名字叫 Blakie，雖然生活在窮人家，卻有豪門狼狗的精神，牠是我們家屬中的一員，只是沒有得到鎮公所認可，把名字登錄在戶口簿上而已。」

由於劉老的愛動物已到了出奇的專情，有時候會使我覺得做一個人反不如到他家做一條狗，或是貓。

劉老也喜歡透過動物來「說」故事，著名的〈薄暮的呼聲〉即是一幅很動人的故事，透過畫面上的演繹，令人深深的感動。

這幅只畫著一隻黑紅兩色的婆憂鳥，構圖簡單，顏色單純，但是，劉老的設色特殊，乾淨俐落而豐富，雅致，尤其這幅畫的背後隱藏著一個故事，使人蕩氣迴腸。

劉老說：「童年時，祖母講一個故事給我聽：從前有一家苦人家，五月節那天，小孩兒纏著祖母，嚷著要粽子吃，因為家窮，做不起粽子，祖母就用泥土包了一個假粽，騙孫兒開心。孫兒無知，竟把粽子吃到肚子裡就死了。祖母自從失去了孫兒，日夜以淚洗面。後來孫兒變成一隻非常可愛的小鳥，每逢黃昏，飛到枝頭，叫著『婆憂！婆憂！』」

這個〈薄暮的呼聲〉很賺人們的眼淚，在現前工業社會當中，許多人已經不知道什麼是眼淚，這種引發人們惻隱之心，在心靈上昇起一份濃濃的同情來，是劉老運用畫筆和文字最著力之處。

題為〈貓鷹〉的名畫，有一段警句「人人都不喜歡貓鷹，說牠那副妖眼不正經。但我獨愛貓鷹，因為牠曾經給我人生的啟示：不會飛以前就離巢。」

劉老有一個嚴厲且不近人情的父親，他的童年並不快樂，早年又是庚子賠款的官費生留學日本，很早就「離巢」，使他對貓鷹會另眼看待不無理由，兼而對弱小動物和人間不平事也特別有感觸，可說是受到家庭背景和早年離巢所塑造的人格有很大影響。

劉老曾自謂，他如果生活在古代，一定是個俠士。可見得他多麼想打抱不平。事實上，

當劉老年輕時，逞強鬥勇，打架滋事是家常便飯，只要有讓他看不順眼的事，他就無法忍住，很快會爆炸，這個脾氣在晚年的劉老臉上，都化成一道一道的皺紋而抹不去。

透過動物來說故事，還有一幅〈媽媽還不回來〉。劉老畫著兩隻鳥，睜著眼睛定定的望著前方，而背景已有墨黑出現，把這兩隻小可憐畫得很無依，很傳神。對小鳥媽媽還不回來，劉老很關切，對他自己卻不太講究，因為他經常離家出走，出沒於蠻荒叢林，或是深山巨谷中，探訪少數民族的文化藝術，這一部分也是他彩筆下的重要題材之一。

劉老並且會以戲謔或讚美的手法來下筆，〈祭鱷魚文〉即是一例。在畫面上是一隻填得滿滿的鱷魚，連尾巴都要彎過來和身體擺在一起才夠放，否則畫紙不夠用。劉老的說明如下：「韓文公貶官調潮州，其時廣東還是蠻荒之地，遍處都是吃人的鱷魚，百姓無以聊生，後來韓文公寫了一篇『祭鱷魚文』祭祀一番，鱷魚就通通不見了。」

這段說明文字表面上不露痕跡，骨子裏卻戲謔了韓文公一下。

另一幅〈狼來了——只能叫一次〉，也相當的嘲諷。劉老畫了四隻看來陰險又瞇著眼偷笑的野狼，使人會心，對於善說謊的人，劉老有這四匹狼可以放出去對付，相信劉老不會放過他們。

題為〈熊貓〉的這幅畫，是劉老對動物讚美的另一畫風，這隻憨厚、可愛的熊貓好像戴著黑框眼鏡，看來滑稽又令人憐愛。全身圓圓的，這隻可能是劉老夢寐以求，但永遠得不到的熊貓，只能經常從他嘴裡聽到：「很棒！很棒！」以及用彩筆駐留在畫紙上，如此而已，使旁人看來也很同情。

劉老也很喜歡斑馬，他認為牠是全世界上最優雅、溫柔和高貴的一種動物，因此特別畫了幾張題為「斑馬」的畫。

印地安的禿鷹也是劉老讚美的對象，他對這種禿鷹的百折不撓精神很感動，也以該鷹為題作畫。事實上，他本人也具有禿鷹的精神，因此常令一些人頭痛。他自己倒是認為這樣才痛快。

現在七十二歲的劉老，仍是精神奕奕，體力充沛，去年雖得了一場磨人的病，但是被他用精神克服了。今年七月二十一日又整裝前往吉隆坡，應當地的「丹青畫廊」負責人張乃多先生之邀舉行個展，他帶去了三十五幅作品，展出十天，至八月初結束，同時並應邀前

往馬來西亞美術學院授課一個月，然後再轉到托巴湖採訪當地的土著，記錄他們的原始藝術文化。

　　牙齒已經掉光，頭髮斑白的劉老，仍是馬不停蹄的作畫、採訪、寫作，他的生活多彩多姿，但也是多風霜、多辛苦。他並且計畫明年要來一次更遠的旅行，可能到蠻荒叢林中再去探險。

　　劉老彩筆下所表現的題材和內涵，都給現代人無比的震憾，他那率真的性情和充滿愛心的理念，都一一躍然畫上。他作畫一貫的主張要感性，不要理性，從他對許多動物畫中表現無遺。他從簡單的動物身上，賦以無比感人的生命，尤令人覺得清新可喜，這可能和他不斷的接觸大自然，不斷的在叢林中遊歷有關。他旺盛的生命力與對自然的關心，可說是他創作的最大原動力和本錢，相信他今年從吉隆坡和新加坡回來以後，會為我們帶來更好的作品。雖然他已經這麼老了！而他自己卻從不覺得，他仍以為現在牙齒掉光以後仍會長出新牙來，因此還是很放心的用牙床去咀嚼，並且咀嚼得很好。（原刊 1983.9《國魂》）

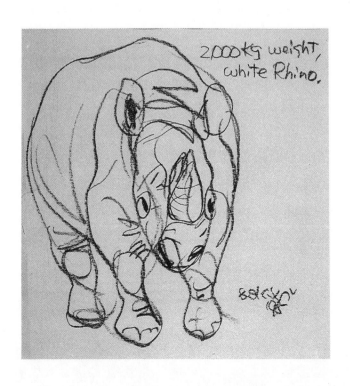

劉其偉七十三歲入非洲　　／林清玄

　　如果你在五十年前看到劉其偉，他可能也像今天這個樣子，穿一條縐縐的卡其褲，一雙布鞋，夏天穿鮮紅艷綠的花襯衫，冬天一件有十個口袋的棉布夾克，每個口袋都塞得滿滿的。

　　如果你在卅年前見過劉其偉，他也是今天這個樣子，面目黝黑，風霜滿布，一頭亂髮，一嘴髭鬚，筋骨十分強健。唯一不同的是現在他的頭髮和鬍子白了一些。

　　如果你在十年前碰到過劉其偉，他正是今天這個樣子，風趣幽默出語驚人，有一股源源不絕的生命力從他的口中和身上湧動出來，不論他走到那裡，所有的焦點都會集中在他的身上，即使他一語不發，你也可以感覺到生命原來能夠那樣強韌，人可以那樣溫暖。

　　如果你現在有緣見到他，可能你會難以相信自己的眼睛，才知道世上有人七十三歲了，還能像劉其偉那樣冒險犯難，出生入死，永不疲倦。

　　他到現在還是每天工作，繪畫、寫作、旅行、做研究，從不間斷。

　　他到現在還是四處奔跑，上課、講演、出入蠻荒地域，不想坐下來歇息。

　　他到現在還可以豪笑震屋宇，聲音宏亮如一隻公雞，言談簡短俐落不作老人語，甚至還能熬一兩個通宵。

　　他今年七十三歲，再一個月就七十四歲了，如果說一個人的一生是一條小河，劉其偉就是那最急湍的瀑布；如果說人的生命如詩，劉其偉是一首高潮迭起的長篇史詩；如果說人生如畫，劉其偉是最瑰麗鮮艷的那種……。

　　劉其偉還想活七十年。

　　永遠的劉其偉！

沒看非洲人笑過

　　劉其偉目前在東海大學有一門課，教「原始藝術」，爲了對原始藝術有深刻的了解，他過去曾三度深入北婆羅洲的原始部落，一面與當地土人做朋友，一面畫畫拍照，搜集原始藝術的資料。今年本來要第四度進入北婆羅洲做研究，可是臨時卻轉到了非洲，在非洲旅行了一個多月。

　　問起原因，他笑了起來：「雖然我不服老，但現在的身體是比過去差一些，就在計畫去婆

羅洲的時候，我的風濕症又犯了，走路都要借助拐杖，沒法去婆羅洲，因爲要跋涉千里，走不動了。後來選擇了非洲，是因爲非洲一直是我想去的地方，而且非洲可以坐車不用走路，我不必受風濕症的威脅。」

到了非洲，本來想去東非的，可惜由於簽證一直沒有出來，只好在西非各地跑跑。「到非洲實在是寸步難行的，因爲語言不通，他們又有許多禁忌，你萬一犯了什麼錯、打架也打不過他們。幸好，我們在非洲還有許多農耕隊，由於他們的熱心幫助，我才能順利的完成非洲之行。」

到非洲的目的是什麼呢？

「當然是去畫畫和看動物呀！這兩個是連在一起的，因爲這些年常有人對我說：『你不能老是畫鳥呀！有什麼別的動物沒有？』我想想也對，到非洲動物的身上去找一些繪畫素材。另外一個目的是去蒐集原始藝術的材料，記錄、拍照、拓印一些東西，可惜做得不好，主要原因是拓印需要大量的水，我們到沙漠去能帶夠自己喝的水已經很好了，那裡有多餘的水讓你拓印，這是我感到最遺憾的。」

難道不去看人嗎？

「看人做什麼呢？我對人性是最悲觀的，世界上沒有一種是會製造武器來殺害自己同類的，只有人會，看人做什麼？在我的字典裡沒有『人性』這兩個字。尤其在非洲，一般統治者根本不管人民的死活，人又沒有機會受教育，認識自己、認識世界，活著就像一隻動物一樣，可是比動物還慘，動物還有『野生動物保護區』，非洲人卻沒有。」

劉其偉表示，他走遍世界，看到的人類民族中以非洲人最慘。他們生活在那樣惡劣的環境裡，卻還要受統治者的壓迫。他從非洲人的眼睛中所看到的，沒有別的東西，只有兩個字可以形容，就是「絕望」！

「我在非洲時特別留意他們的表情，發現在非洲的一個月時間沒有看過一個大人笑過，也沒有見過小孩子快樂開朗的玩在一起，都是目光呆滯，在那漫無生機的沙漠裡生活著。」

人和動物沒有不同

劉其偉提到他的非洲經驗，真是感慨萬千，他表示他的年紀和經歷已經很少會因爲一件

事情傷心，因為他的青少年時代在日本，親身經驗過人類史上最悲慘的一次地震——關東大地震；他的中年時代經過抗戰、第二次世界大戰、二二八事變；他的壯年時代則與美軍一起在越南參加過越戰……近代史上幾次慘痛的事件都被他遇到，經歷多次生死，早就不太容易憂傷。可是在他提到非洲的時候，臉上卻浮起一抹深刻的憂傷。

「非洲的動物也很可憐。表面上看，每個非洲國家都有野生動物保護區，像肯亞的保護區就有台灣的三分之二大，動物應該活得不錯了，可是這片大地本來就是屬於動物的，這樣想起來，牠們的生活環境又顯得小了，而且動物的數量不斷的在減少。」

儘管如此，劉其偉在非洲還是深受動物的感動，他有一次看到一隻長頸鹿生產，由於長頸鹿身材太高大，無法躺下來生，只好站著把孩子生下來，小長頸鹿離開母體時像一顆炸彈砰然落地，羊水潑的一聲往四方濺去，實在令人動容。

「小長頸鹿出生時就有兩公尺高，可是牠卻十分脆弱，母親吃掉牠的胎衣，舔乾牠身上的毛以後就站在旁邊等牠。然後小長頸鹿開始掙扎著要站起來，試了幾次都失敗了，令人捏一把冷汗。大約一小時後，牠終於可以站立，隨著母親走了，才使人放下心來。因為如果牠一個多小時還站不起來，母親就會不管牠，自顧自走開，那麼這隻小鹿就算被自然淘汰了。這是動物世界的定律，只有你長得夠強壯，才有生存的資格，否則只好自生自滅。」

「動物不像人有手去抱自己的孩子，我看過角馬、斑馬、羚羊等動物帶著幼子，眼見自己的孩子掙扎站立又不能幫任何的忙，只能用眼睛望著牠。這時可以知道動物要在沙漠蠻荒生長起來要經過多少考驗，生存真是痛苦的事。」

在非洲，動物的眾相深深的觸動了劉其偉，他把那些形貌記錄下來。所以最近劉其偉在「龍門畫廊」的個展，畫題雖然是非洲，畫的大部分是動物。由於是野地裡真實的寫生，比他過去的動物畫格外有一種鮮活的生命力。他也有幾幅人物畫，大致也都與母子親情有關。在他的眼中和畫筆裡，人和動物沒有什麼不同，也許這才是真正的人文精神，是從人的本心思量了動物安身立命的基礎。

天生苦命的人

在談非洲動物的同時，劉其偉想起了他在台灣的養雞場親身經驗的一件事。

「我在養雞場裡，看到他們用機器孵出幾千隻小雞，首先在小雞的尾巴做記號，將公雞、母雞分開，因為母雞會生蛋，公雞是沒有價值的，所以保留了母雞，卻把公雞全部丟到機器裡攪碎、曬乾，把牠們的肉混在飼料裡用來餵母雞長大。長大以後的母雞一天生一個蛋，可是所有的母雞生了一輩子雞蛋，終其一生，竟不知道世上有公雞這樣的動物，這種事光是想起來就叫人心痛如絞……。比較起來，非洲的動物是幸福得多了。」

劉其偉是個心思細密的畫家，生活裡的許多細節都在在影響著他，他對人與萬物自然有一種關懷的情感。記得有一次聽他說，因為喜歡山中的鳥聲和蟬聲，自己帶著錄音機到山上，錄了一個下午的鳥叫蟬鳴，夜裡在畫室作畫就放出來聽，他認為「真心喜愛自然的人，就應該知道如何享受自然，而不破壞自然。」

看劉其偉的畫也應該從這個角度。他的畫通常是動物的特寫，背景不做細部的處理，在畫面上只是極其單純的或坐或立的動物，神態優美自然，不事修飾。他的畫和他的人風格十分一致，他說：「好的東西不必複雜，只要一點就夠了，就充滿了整個畫面。」

劉其偉在繪畫的起步算是晚的，他初中、高中在日本受教育，大學在日本學的是電機工程。到三十四歲有一次看畫展深受感動，竟興起了作畫的念頭，從此一畫四十年，在畫壇得到最崇高的敬意。綜觀他四十年來作品，早期的作品多是景觀建築和人物，後期則轉入動物的繪畫。

因為他研究原始藝術，他的作品深受原始藝術的影響，落筆、構圖、用色均簡單大膽，整體風格則強韌有力，如果我們透過繪畫作品看它的肌理，他的作品裡流露的是溫柔的、浪漫的、抒情的美。

他說：「我希望以現代的審美觀，表現過去的、古老的，且被公認為美的東西。」

除了繪畫、教書、旅行、攝影，劉其偉還是個極有成就的作家，他出版的書包括原始文化藝術、繪畫理論、建築藝術、旅遊札記，以及自己的畫集，著作二十餘冊。足見他的才氣過人、精力旺盛，最不容易的是，七十年來這種作風未曾更易。

有朋友勸他：「都七十歲的人了，不要再熬夜寫文章，為什麼不做個悠閒的人？」

劉其偉總笑著回答：「學校的工友看我的面相，說我天生就是苦命的人。其實，我繪畫是為了說自己內心的話，寫作是為了年輕人，我恨不得把所知道的東西都寫下來留給年輕人。

我雖然也羨慕那些悠閒的老人，但我總感到時間不多，要拚命工作，我實在是天生就是命苦的人。」

眞誠樂觀的人生態度

由於生活態度的奇特，劉其偉在畫壇裡贏得許多封號，像「畫壇的老巫師」、「大自然的獵者」、「不老的亡命之徒」、「倫敦乞丐」，他是這個社會上極少數特立獨行、卓爾不群的人。假若說他的外貌隨便一如乞丐，他也是那丐幫的幫主，從他身上，我們知道，丐幫是天下第一大幫，也是行俠仗義不爲人知的。

他是永遠行色匆匆隨時要出發的樣子，所以有朋友送他一首打油詩，這樣寫著：

「我愛劉其老，太古之知音；

何必徐露客，可望不可親。」

其老喜歡抽煙，煙癮極大，他有一句名言：「悶的時候抽煙解悶，快樂的時候抽煙更快樂。」——這句話幾乎可以看到他的人生態度；他永遠真誠樂觀的對待人生的現實；這種真誠樂觀的態度才是他不老的真正秘訣。（原刊 1984,11,28《時報雜誌》第 261 期）

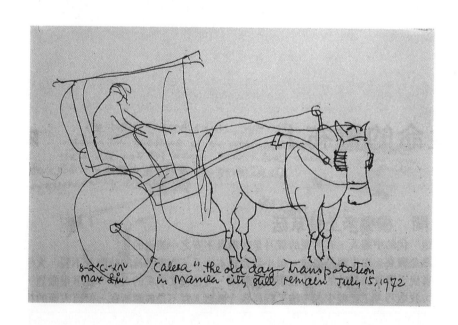

紛華路上遇眞樸 　／洪淑華

對上帝的失閃略有不滿

「如果，上帝當年把人間的門檻打開，吩咐一聲：『Max 你看過之後，再決定要不要下去！』我要是先看了，是不會答應的！」而今，台北畫壇老中青三代普遍而親熱地喚作劉老爲 Max，在與中華民國同壽的七十三歲時，不改自我調侃的情性，正色地說道。

話說上帝了，上帝的徒兒豈能不趕緊和緩一下「失閃」惹來的微慍──是呀！上帝一直都太忙了，你想：全球幾近四十億的人們，不，還要加上歷代分分秒秒驟然告別地球去遠行的好些人，這麼多人的一生、來生，要計畫、要安排；偶而，忘了您劉老未成名時，雞毛蒜皮丁點大的事兒，何足爲過呢？

多虧祂老人家動作快，當刻迅即派遣送子的鳥兒，把你分發到中國廣東的劉姓茶葉商那；一家人喜獲至寶，隨即命下「其偉」的好名──取向上帝看齊之義。同時，爲了存記上帝祂老人家高遠的心意，順口喚出洋號 Max，就沿用至今了……。

「那有這種事？！」信不信──劉老風聞這段演義，直截而快速的反應，就是重重地蹦出這個口頭禪。

頑皮豹身材馬臉造型

而當他心情特別好的時候，也就會習慣性地緩一緩他的「劉調」───一邊安好塞滿工作案的旅行袋，一手扶好鬆垮垮的帽子，隨意地挪動那具飽經風霜，而又饒富頑皮豹風姿的長身子；帽沿下，一張直可引爲「與當代智慧人物一夕談」一類書封面人物的容顏，依劉老自己的描繪是：一幅馬臉相！

話興乍起了，瞇起歲月顛撲、刻痕紛迷的眼眶，再叼根恰合「馬臉」造型的煙斗，未著隻字片語，劉老總是先要泛開一團寬寬的笑意──笑窩裡，不見半顆硬白的牙，只是，滿盛著愛人如己的「暖氣」；而這一口，笑起來嘻嘻哂哂的嘴巴子，把常在陽光下曝曬，經常在郊野裡行走的劉老，烘托得更有人味兒！

當代人物，集工程師、冒險家、學者、教授和畫家於一身的，劉老是億萬萬中國同胞中惟一的惟一；如果有第二朵奇葩出現，那是筆者訪求不力，無以親涉各地，比擬實況所致，不好怪劉老把風頭都先出盡了。

觀感別出心裁，不外人之常情

他，自幼長於中國社會，父教尤為嚴厲。九歲時，才隨家人移居日本，初高中時期，所承受的教育體系，自然是日式的基調了；而後，還以華僑身份考取「庚子賠款」的留學生，在東京完成高等教育。畢業後，由於嚮往祖國，即應廣東中山大學電機系的約聘，才回到國內工作和生活。

因此劉老快快地提過：「我沒有受過傳統的中國教育！」然而，也正因為沒有舊觀念的束縛，劉老旁徵引喻一些事例，總是別出心裁，親切而入時，最令人喜愛的，莫過於其觀感不外乎人情之自然。

和劉老挺熟的一位年輕畫友不經意間透露過：劉媽媽喜歡打牌，每天一早，提個包包上班式地，就去找朋友玩了。「老夫老妻了，她喜歡，又何必限制她什麼呢？」笑談之間，他還挺挺胸脯，信心充足地強調：「像我這樣的好丈夫，劉媽媽那裡去找？你們女孩子，登報找先生，就要指明，以劉其偉為標準！」當然，劉老也沒敢忘：結褵近五十年來，劉太太跟隨「梅竹相參，時好時壞」的夫命，同甘共苦，飽經波瀾的。當年，校內明亮的圖書館小姐，曾給予該位英挺的歸國學人諸多的協助，由自修中文以至於博覽群籍的歷程中，相引為「活字典」的重大貢獻。

藝術從譯述起家，重視知識領域

三十餘歲時，劉老形容自己的際遇：「像一條破船，擱淺在海岸邊，沒人理會！」滿腔的悒鬱移轉到純繪畫上頭。未久，新啟的船程，風光地闖進了三十九年間，台灣省繪畫的第五屆省展，〈寂殿斜陽〉一幅畫，寫活了台南孔廟寂然無聲的淒涼，也傾吐了壓心的低調；入選的榮耀肯定了這條新航道的可行性。

那時的劉老，坐在人群當中，心緒不自覺的就枯澀起來，極少有興致隨意地和旁人多聊什麼。已經發覺畫畫很可以滿足自己微妙的心靈需要，加以，自小就是一副連數學題裡的「已知」也要問個究竟的脾氣，就算是偶然參加一回無謂的酬酢，他也顯得心不在焉！

一股腦地，逐想把繪畫這名堂，古往今來相關的知識脈絡調理得更為明晰，一方面足供自己在創作上的參考，再一方面整理出這些資料，也極便於啟迪後學者。

「在藝術上，我可以說，是從翻譯上起家的！」英、日文，說、讀、寫俱佳的語文能力，使得劉老能得心應手地，運用四處蒐集來的外文專書，邊讀邊查證、邊學邊進步的，掌握住各書的特色，綜涵其多樣的優點，句句斟酌地譯述下平白可讀的中文。三十餘年來，劉老埋首書案，譯述了純繪畫方面的專書，包括《水彩技巧與創作》、《現代繪畫理論》等書。

畫畫譯述游刃有餘，精神上安然有寄

隨手翻翻，歐亞出版社早年再版的《水彩畫法》，暈黃的書頁上寫著——本書的再版，距初版之日，雖隔六年之久，惟在譯者個人而言，仍然是值得欣慰和滿意的……末了，我願藉著作者 Eliot O'Hara 教授給我信裡的一句話，向讀者致意：「謝謝您們對我的譯述發生如許的興趣。」劉其偉一九六一‧五‧廿五於永和——國內出版事業的勃興，不過是近二十年的事，藝術專書以及專業月刊之能平穩地發行，也不多過十年；而劉老精敏，執事最先之先！

在國內當時，畫友零星，真是極少之少數民族；一般人對畫家在做什麼，若有大印象的大概不外像梵谷般，窮著、瘋了的死了！惟「劉其偉」三個字，揚帆般地在島內昇起。他的水彩畫，涉人心目，如滌塵俗，忘卻現實，他的中文譯述，卻相應地燭明著好藝人的絲絲理路。

天知道——劉老這兩類游刃有餘的絕活兒，實起於夜半時分，孤擁書鄉，與智慧界神交、尋索、鑽研而釀化出來的生路；也是眾家人酣睡，靜極了的須臾，身為一家之主的，從生計的沈重負荷裡，吐放一口氣力，輕快地遣送心緒，至為安然的精神寄寓。

即若談笑風生也意有所指話不虛擲

就這樣，劉老一頭栽進藝文海，求新知、教學生、寫文章、精作畫、「搞」研究，卅餘年來，文裡文氣地忙東忙西的；不過癮了，他又隆卜隆咚地找個越少人蹤叨擾、絕無文明侵蝕的地域，去尋找活絡性靈、激越心魂的原始滋養。

最近的暑假，他才偕同畫友蔡裕徹先生，遠征了非洲三個星期重回本土。你想像得到嗎？直到現在，各地刊物，各類媒體還爭相報導與邀稿；自然，遊走凡塵，超出三十年的倍數，

因緣而下的老友、畫友、年輕小友們，一如往昔般的尋訪不息。告訴讀者，一則頗生委屈的事實：筆者隨緣與劉老結識十餘年了，在重慶南路潮州小館和諸友送他遠行至今，還沒能排上見個面，閒著情，細晤人生歷練的檔期呢！

深知劉老的朋友們都明白，他善用生活裡流瀉而去的分分秒秒，一如他總要舐盡咖啡杯緣上的每一小顆糖晶子。即若談笑風生，他也意有所指，話不虛擲；歡樂聲中，劉老或有刹然靜默的片刻，蹦然言形時，竟似出鞘的利刃，意態高昂，幽默有加。

有時，實在不願意自己是劉老周邊現代「騷客」或風月無邊型的一員，小心地節制衷誠的關懷，那回問過：劉老師，要煩您作個專訪，好吧？！裸著胳膊，赤著腳底板，在新店自宅，四樓公寓的黑地板上，他躍起小步子，貓似地窩進小孫子每週日來坐幾回的小藤椅，定定神，輕聲地應道：好啊！──我默默無聞地工作幾十年了，你報導一下是應該的──這席辭令，大伙誰信？哄然而笑，為劉老的機智擊掌！隨諸笑意的尾聲，他正經地補述一語：「把工作做好，那有什麼煩不煩的問題呢？」言出必行的劉老，其敬業精神可見一斑。

他的畫和他的人就是那麼地貼切

台中地區，由蔡先生掌舵的金爵藝術中心，以及高雄市內，朱啓榮小友所經辦的龍江藝文中心，即曾異曲同調地傳達出他們寶愛劉老其人其畫的心情：他的畫，瀰漫著感性的氛圍，戲而不謔的筆調間，流露出耐人尋味的哲思；他的畫和他的人就是那麼地貼切！台北龍門畫廊的女廊主李亞俐，也善體藝術家心意地說過：劉老，您就儘管發揮您的想像力，不要受顧客的限制，半抽象的表達也沒有關係！

而劉老呢？心裡有數的。風聞了諸多全力支持的語意，他還是心滿意足的，綻放著飽受敬重的笑容，一邊在客廳、廚房兩地行動，一邊沏茶、沖咖啡，還隨意地鼓勵女子們：開放點，點根煙！張羅過諸如此類的瑣事，劉老自若地再把心緒回撥到正題上：「我還是要考慮到買的人的喜好啊！」悻悻莫奈的神色之際，亦不失之識時務的俊傑作風。據說，被劉老認可為，比人類還具有靈性的動物們，一旦有幸榮登劉老畫幅；取角近，物象集中者，買主的蒐藏興趣就格外的濃鬱。

那麼，畫廊早排定的展期，最是延誤不得的；北、中、南各地的廊主都放心地靜候他老

人家,把再一次身入蠻荒,就當地自然景觀與生活習俗,作一番劉老式的觀照。

〈春夏秋冬二十四節令〉才情迸發別出心意

回想十餘年前,士林橋下一個美術用品店二樓的空間,展出劉老創作生涯中極具份量的水彩畫作＜春夏秋冬二十四節令＞,用色清雅,形色的結構,突越固化的形象,卻流蕩著悠遠的情致。由作品直截地去推衍創作者的著力點,於藝術,他純是才情的迸發;於人生,這可不是參透凡俗冷暖,別出新意的生命境界!春意、夏趣、秋清或冬暖,情境層層,網結成劉老別具一格的心靈景觀,還灑脫無滯地寫露了這腔中國心魂懷對宇宙生序,油然自潑的微妙悸動。

「那畫,只有妳喜歡,誰買?」每當點觸到這個歷程,劉老總是很富彈性地,迅即掀起整張心緒;得意之中,就有那麼一點不知怪誰或是否可怪的調侃之味。事實上,那些該入藏一流美術館的精品,也早就歸屬在肯為它們掏腰包,雅納為珍寶的收藏家手中。劉老本人,若您,若我,而今,也只由得在舊雜誌、新畫冊上,反覆地翻閱,懷想、思念、回味,儘自揣摩其間淋漓剔透的畫頁!

十餘年間,劉老的畫,風貌移轉了:畫材,水彩用紙跨進棉布,設色寬了,色感濃些、造型更見熟練乃至於世故。天地萬物,得失相替,有所得者,或有所失;有所失者,自有所得,其常情與至理,衡諸劉老畫作,高下之界,何從區野?於一個藝術家,這份藝術的成績總表,來年自有行家公允而深廣的論述,更何況,劉老的路子還長,以他心靈的活潑幅度來預想,誰料得到下一波,他鼓盪的,會是怎番的新潮?

看到他的人直覺上就更接近藝術

由古典的理論著眼,藝術家這個詞性,比較接近於人性幽靜面代言人,當它和現實人生相銜接時,因材因質,因時因變,所傳達出來的作品,自有情態和意象。與其視劉老,類同於中西藝術史上克利、漸江或高更一型生命藝術家,就不若相譬為畢卡索、蘇軾一型的生活藝術家,這才不枉劉老以藝術的心眼,轉注人世諸種的滿腔熱力了!

與劉老先後步履了非洲泥地的畫家吳炫三先生,他個人就以為劉老本人極其可愛,他也

稱許劉老極懂得塑造自己的藝術家形象，「別人即使刻意要裝扮，也裝扮不像的！看到他的人，直覺上就更接近了藝術！」藝術家夢寐企尋著藝術的新境，偶而，在紛華成俗的台北街頭，過往、流連、居然，眼睜睜地就看到了和自己嚮往同一種天堂的人種；相遇之來，又怎是求而可得的際會呢？

他受過的苦不忍周遭的人再受

劉老——您，只有當他是一件藝術品，也才能細解他的風情，進而，品賞他特有的韻味。

渾身上下瀰漫著「人性溫度」的 Max 劉，由年輕時性情暴戾，動輒出手，以至中年困頓，孤僻自縮；逐漸寬闊，而在今日獨備一格地善與人交。劉老確是在飽嘗人事幻化，擺盪無常的生際，練就了機靈的應世哲學。

他受過的苦，不忍周遭的人再受。因此，他兩個成家兒子儘自張羅生計，不必供養老爸老媽。「我以為，今天我還能動，何必要讓兒子來分擔——上養病中的父親，下養妻兒，養兩代人，太辛苦了！」追憶起，一家人當初在台灣團圓，由電力公司、台糖、美軍單位再轉軍事工程局任工程師時，際遇迂返，屢有不得不然的變動；沈心的慨息，三十年後聽來，仍是低啞得令人難過。「一代歸一代，不要拖泥帶水。」劉老的寬明與理智，和他超多的工作量稍作對照，筆者的心間，穩然漫生不忍的心緒，更且，著重一層長生不易的敬忱。

熱愛智慧性的挑戰和行走自然的遠足

「我做過的行業很多，走過的地方也很多！」來台灣之前，正值內陸的抗戰時分，劉老從中大的教職，轉為軍伍中的技術人員，他就在緬甸、西南、安南、廣西、重慶一帶負責兵器的修理和組合。到了台灣，在軍事工程局任職時，才開始摸索純繪畫。藝術的路子，直走下去，反省開來，劉老深深地以為：「現代藝術，很多得自原始藝術的啟發。為了瞭解藝術的本質，不能不探索原始藝術！」為了蒐集更多的資料，他經常到台大考古人類學系、中央研究院民族學研究所以及政大邊政系等台灣研究文化人類學三大機構的圖書館，翻查資料，請教學有專攻的專家學者。「而愈深入，就愈有興趣，甚至無法停止。」他誠懇地說道。

劉老生性就熱愛智慧性的挑戰，而純思考性的心靈活動，又何能滿足他內在充沛的體能驅動。因此，在別人眼中的探險，卻是他行走自然的遠足。

　　隨了機緣，湊足經費，他先後到過泰國、北呂宋、南美洲、北婆羅洲，以及非洲。除了到非洲是了逐年輕時代對非洲夢想，以外去的幾個地方，「是為了工作的目的，編寫專書，也尋找創作的滋養，才開始涉獵當地的！」劉老務實地說道。

　　研究原始藝術，單在海外，劉老即享有諸多學術上的榮譽。他是香港東南亞研究所研究員，也是南洋美術專科學院聯合南洋學會，所設的「南洋美術史資料室」的顧問；在國內的成就，更不必筆者贅言了。

　　長年來的孜孜力學，劉老已出版好些的專書，有《東南亞物質文化圖誌》、《原始藝術探討》、《占婆藝術探討》、《台灣土著文化藝術》、《朝鮮半島藝術初探》以及《菲島原始文化藝術》等。

為錢效命上越南，未料展開藝術新局

　　遠在民國五十四年間，美軍登陸越南金蘭灣，迫切地需要軍事工程人才的支援，劉老曾應聘前往工作。異域，烽火四起，何方英雄，佫等情懷，奔赴何事呀！

　　「Money！為錢效命。」劉老的答案，十分簡潔，甚且理直氣壯。「那個時候，為我餞行的朋友，一個個臉色沈重，真正是生離死別的氣氛！」翻說這麼一則小故事，劉老總是著墨不多，點到即止了。

　　兩年當中，他善用公餘，更加拚命作畫；當年，我國留駐越南的農技團員王祖祓、王次賡等畫友，就經常相約到西貢郊外寫生。此外，劉老還就地利之「占婆」和「吉蔑」藝術以及吳哥窟的遺跡進行考察。

　　由於，這兩個中南半上最古老的民族文明，透露著神祕、詭異、詩情的氣息，給予劉老心靈上最深澈的洗禮，加以經濟情況和情緒上都獲得適當的調和。回國後，應歷史博物館之邀，劉老即將越南之旅的感悟，以「中南半島的一頁史詩——越南」為專題作了一次個展。據說，這時期的水彩創作，連劉老本人也以為，是他所有作品中最好傑作。由於筆者當年不過是個初中生，學校課業密集安打之下，根本無知於天地之間，別有藝術之美！不

曾親眼品賞原作,自然,無以在相互主觀的客觀事體裡,分其軒輊。

劉老玩的時候認真,認真的時候玩

誠實地說,戰爭陰影下的生涯,滋味如何?

「有人大發戰爭財,有人流離失所,料不到什麼時候有砲轟,警報聲一起,就滿街跑⋯⋯,那滋味刺激;今天不知道活不活得過明天,美金、醇酒、美人,歡樂不盡⋯⋯」,劉老究竟在傳述自己的親身經驗,還是綜涵了越南見聞的文學描繪?這位擅握場面氣氛的畫壇老巫師,說得認真,大伙聽得目瞪口呆,惟事情的情狀若何?實在比不得情境真灼來得有趣!

這就是劉老,玩的時候,認真;認真的時候,玩!他絕不認同:人生意境,可有可無的闌珊況味;有,即盡全心全力,無,則何庸相煩。

生活裡,各類的玩家彼彼皆是;劉老門戶別幟,玩趣至深的,儘在感性與知性相融的人際活動。高明之處,更在:他總可以在暖和的氛圍裡,怡然自得地圓成了自己既定的心意;隨手,還為旁人擘開一境新機。惟眾多的旁人當中,劉老關心最切的,當是年輕朋友有展露自我才華的公平機會了!

越南之旅,為劉老的藝術生涯揭開煥新的局面,往後二十餘年,他幾乎是年年都應邀作個展,台北,香港,新加坡,馬來西亞,菲律賓,輪次作展;甚至,遠赴新加坡南洋美專、美國俄亥俄大學藝術系等任客座教授,自成一個文化使節。

每到一個地方就愛一個地方

劉老輕鬆地嘉許自己;每到一個地方,就愛一個地方!朋友們心裡明白:是劉老本人富魅力,天生又具備陌生的引力;一手感覺活絡的人像速寫,三五分鐘之內,就足可把陌生的臉龐流傳為親炙的交誼。「單靠畫像,我在世界各個角落,就交上了無數的朋友!」劉老透露了一點結交新友的獨到技巧。到處有朋友,那個地方不可愛呢?

「交朋友,待朋友真好,很重要!」劉老經常強調這個意念,用意如一,卻總有別緻的表意方式;特別是對心高氣傲的年輕人,他不剋定緣會,見了面,自若地就吩咐下:「待會,我們一塊走,我請你喝咖啡。」長者之意,誰能不依?「你有才華,有本領,是你一個人

的事，朋友給不給你機會表現是人家的事！」沒有朋友，就點觸不到機緣；一旦，和劉老交上朋友的，他總是將心比心地為他們設想。來年，誰有何等能力，誰不力圖還報呢？

朋友多了，累不累己？劉老可是從來沒抱怨過半點聲息的。他是說：「我家東西，茶葉、糖果、餅乾、咖啡、酒……人家送的，吃都吃不完，劉媽媽和我兩個人，能吃多少呢？」所以，誰去家裡找他，劉老就是掏呀掏的，「這條洋煙，你帶回去。」「這瓶酒，你留著用！」「《劉其偉的畫路》，你用得著，嗯，帶去帶去。」記憶中，沒有一回是空手告別的，手邊、心間、腦海裡，總會新添點什麼受用的東西。

真正的良師益友和年輕人間沒有代溝

劉老極不喜歡人際之間有隔閡。記得筆者七、八年前，初次和他在「藝術家雜誌社」正面地相互交談，小輩自然要禮貌些，「劉先生——」未料，名畫家轉個身子，情緒驟起地說：「你叫劉老師、劉老都好，不要叫什麼先生的！」因緣而下，彼此時有聯繫，越是接觸得深，就越明白，自己當初選定的「劉老師」，一點也沒錯，而更當感懷地說：他真是吾輩的良師益友！特別是，他從不保留地，以自己的人生閱歷為借鏡，時時提醒著年輕朋友，如何求得生存，又何能享受生活！

劉老愛惜年輕人，用心提攜畫壇後進；相應地，年輕人也格外地喜歡接近他，寫稿的、教書的、從事野外活動的、學建築的、作文化研究的；只是比較少有做生意的，搞政治活動的，他們和劉老之間，那就真是完全絕緣的！

與劉老聊天很有意思，總可以海闊天空，無所不包；劉老的世界，寬許天馬行空的自由想像，也禮讚山高水長的生命境界，更著意地期望，或有才華，或勤奮上進的年輕朋友，敬業而外，恆能樂群與互益。

他可能是藝文圈內，惟一和年輕人之間沒有什麼代溝的長老，台中有個在藝廊工作的女孩還說：劉老，就像個教父！據常隨劉老登高、下水、作田野調查的一位小友，民生報戶外版的記者黃建興描述：劉老談話，和女孩的是一套、和男孩的是一套，男、女孩都在時，又是一套！談半個鐘頭時一套、三個鐘頭時一套、談到夜半時又一套……。足見劉老閱歷多端，層次繁複。

劉老寵女孩愛花愛吃糖

「女孩動根寒毛，我都清楚！」劉老的原音重現。未見得他對女孩兒就有什麼老謀深算，而是洞悉人性的需要；自然也有他個人經驗下的我執和我見啊！

與劉老謀過面了，或是半生不熟，或是彼此才要開始熟了，偶然，再晤，若劉老與筆者——或是熟了，傾懷暢談之餘，剎那，萌生「深得我心」的感觸——嘿，劉老油然而投與慷慨地擁抱禮，幅度大而動作瀟灑；不解其風情者，可能會即刻閃躲，落荒而逃——惟這情況是不可能發生的。劉老處事待人，層層有序，總是近了人情，才入事理；人事不偌等有味，劉老也會爽快地不理不應啊。

不解其意趣者，可能會問劉老是不是濫情的很？情多的令人難以消受。

聽劉老他自己說罷：「活到這年紀，已經沒有什麼慾望了！」他的享受，就全在心靈之界。去看他，不要常去，偶而去，帶點花，貴的不要買，也不必多，路邊的野花更好！劉老喜愛「有花」的那麼一點感覺。他還愛甜食，森永牛奶糖，香濃有味；麻糬呢？最好！拒絕戴假牙的嘴巴子，吃牛排都沒問題的牙齦，廝磨起來，再舒服不過。但有什麼冰淇淋麻糬的新產品，那——劉老可就敬謝不敏了！

劉老喜歡被關愛的心意，但不要多，尤其要留意：拿捏得準。體會到這些細節，表達起來又毫不覺彆扭的，概半是年輕女孩。難怪，朋友們總會笑他：「劉老寵女孩！」劉老聽了，即刻應道：「女性是弱者啊！」

越是工作越找得出自己的出路

其實，據筆者的觀察，倒未見得是劉老特意寵護女孩，而是，他飽經世故，深知：任誰都不喜歡率然地被懷疑的況味；人際間，與其迢遠的相猜相疑，就不若親切的相寬相容！「生活來自學習，人們是由於有『被愛』的經驗，然後，才懂得『愛人』。」他深摯地說過。也由於劉老懂得愛人，處理起現代社會多樣而繁複的人際，竟使得各行各業男女老少，或遠或近的人們，即使和他不多連繫了，心懷間卻總存續著意象溫煦的美好感受。

哪個場合，搞得像衙門般的冷肅和刻板，他會率性地批評幾句，甚至，從此就不去了。哪個人辦事，不能言忠信，行篤敬，他會義正嚴辭地譬喻啟迪，指責過後，關愛如昔。哪

個文化人，理想啊，遠景啊，弄得團團轉的，他會機巧地點明：賺賤爲先！意圖補贈該幅知識份子式的匱乏。哪場人際，處不和睦，他關心得到的，引用的解法，就不是救國團張老師式的輔導論；沈沈靜靜的，聽取兩造的各說各話，他臆想得到，合理的，全心支持；不近情的，調侃兩聲。「工作，越是工作，越找得出自己的出路！」劉老的結語，豈不是清清明明地驅策自己，也提示著每個有心尋求上進的人們！

教課作畫編書奔忙不息因爲「沒做，就沒得吃」

十餘年來，他在中原理工學院開「環境控制」的課，也教全校性的日文及「藝術欣賞與批評」，每週三晚間，在台灣銀行畫室指導銀行職員畫水彩。近年，東海大學成立美術系，劉老也弄不懂該系怎麼突然想開「原始藝術」，爲了支持年輕小友的抱負，他老人家，每週五晚，風塵僕僕地又從中壢直下台中。週六一整個上午，東大三十餘名藝術新生，就全聽劉老暢所欲言地，談他積四十年的原始文化與藝術創作的親身體驗了。

朋友，誰不勸他：課，不必再教了吧！專心作畫，來年以藝術傳世。教過的學生還不是各奔東西的！劉老先是極富使命感地說：「教書，是我對社會盡著一份責任」。隨後挺開心地笑了，「每年，中原選課的學生都上兩百個，課堂上，我愛罵人，學生又喜歡聽我吹牛，上這課很過癮！」那就難怪，自己一會上什麼鄉間的中醫那取藥，一會又讓誰的老媽媽推拿，一會還讓西醫在腳骨頭上打針！情緒低到谷底了，開課聲響著，劉老還是整整書包兼旅行袋，分秒不差地趕火車，上講席，回台北，住新店。「沒做，就沒得吃！」再一次地，劉老的原音重現。

放下白粉筆，換上黑鋼筆，擠進書堆環繞的小書案，劉老又緊忙地讀資料，編新書。去年出版的《蘭嶼的部落文化藝術》，以平白通俗的筆法呈現出蘭嶼的物質文化，深受讀者的喜愛，據說，初版即快告罄了！這本小書的暢銷，劉老自然樂得笑眯眯的；但若比起他自認爲生平力作，純學術性的藝術論述：《菲島原始文化藝術》和《朝鮮半島藝術初探》兩書，出版單位印了，就噤若寒蟬的景遇，劉老只有惱著，不言不語地；跟大家一樣，埋進文化沙漠裡納悶了事。接著，劉老要貢獻什麼樣好書，我們且靜候佳音！

生存是挑戰，生命是掙扎，劉老如是說

已經邁入七十四歲的劉老，歸納幾抹對人生的體驗吧！「生存是挑戰，生命是掙扎。」當他一顆字跟著一顆字吐露出來，竟有不輸三十歲時的氣勢；斬荊披棘的心路，儘管血脈清鮮，惟其間的甘苦，往往不足為外人道也。

　　「我也不知道自己怎麼活下來的！」當愁緒不自覺地浮游心岸，劉老也不由自主地喃喃絮語，彷彿不曾找到根除的解方。遇到心緒低壓壓的時候，劉老倒別有一套自我寬釋的法子，「我跳開自己，用另一個劉其偉看自己。」主體裡邊涵攝了一個客體，這境修為的功夫，逐把心情昇騰為心境了；其間的體念，何嘗是把浮漫的情緒視作根深的情懷，把厚實的情意又錯置為湛明的理知者流，所細解一二的。

　　「有時，一天下來，我勞苦得，上床前祈求上帝，何不讓我一覺就過去！」特別在風濕的毛病，又刺又痛時，劉老常提起這席話；作為小輩的，靜默在電話筒的另一端，說什麼安慰的話，想幫什麼忙，都不外是惹了閒愁，乾著急！

　　這陣子，聽說劉老服了台中一位水彩畫家提供的祕方，一時間，藥到病除了。在台北畫廊開新展的酒會上、畫，花，朋友，熱絡絡地擁成一團；獻上一束鮮花，行過擁抱禮，趕緊退居可以看畫的一隅。遠遠地看著劉老，幸好，他不再是隻病貓。

　　挺習慣的，劉老近六年來的個展第一天，得在擁塞難行的人潮間，強留一叢視角，調理一段看畫的距離，直坦地注視畫作。畫，每一幅畫敘說著他自己的語言；而展覽會場上的所有畫，卻清晰地反現著劉老非洲歸來四個月，種種的勉力而行。難能的，敗筆不多，技藝精湛，亦豐於往昔。

　　劉老而今，更是耐苦的駱駝。作為他身畔眾多人中的一名小友，只能說：感動益深的；為他的人，而不單是他的畫或者其他！（原刊 1985，5《國魂》）

在生命的畫布上 口述／劉其偉‧整理／陳昭華

一夜之間，榻榻米上長草菇

「我們這一代的中國人，有太長的歲月是在戰亂不安之中度過的。

我的祖籍是廣東，出生地是福建。很小就到日本去了，在家鄉待的時間並不長。大學也是在日本拿文部省庚子賠款的錢唸的。原先想進文學院，可是考文學院的人多，競爭很激烈，為了爭取那筆官費，我取巧考了比較少人考的工程科系。雖然工程不是興趣所在，但這方面的技能，卻足以提供在任何時代、任何地區的謀生機會。

抗戰時，我在西南、緬甸的兵工廠當工兵。抗戰後，我是因為語文能力可以勝任資料整理，而先被派遣來台的其中一人。來台後，先後在金瓜石礦廠、八斗子發電廠擔任修復工程，接著是到台糖工作。就這樣，當了二十多年的公務員，那時候的待遇很不合理。我沒有埋怨政府，但生活實在很困難，一份小職務的薪水沒辦法支撐我養上一代和下一代。唯一的方法是下班後兼差，很累、很累！

直到 1965 年越戰情勢緊張，美軍急著找軍事工程人員，我去應徵，憑著工作經歷，馬上被聘用了，簽下 1965 至 1967 年的合約，這才使我的經濟情況好轉，有能力存點錢，買個窩。否則以當時公務員的待遇，根本不可能買房子。1965 年，是我來台四十年之中，生活、成就的重要轉捩點。

在越南時，為了省錢，我租人家家裡一個房間住下。房間很小，從書桌到床之間，沒有轉身的餘地。可是那段日子裡，生活體驗和繪畫上的收穫卻最豐富。

回想七十多年來，我住過許多房子，有公家宿舍，有日本式民房，從來都不是豪華的房子。記得在金瓜石時，當地年雨量高居當時世界第二位，我住的地方，一夜之間，榻榻米可以長出草菇。印象很深。那是怎樣的房子也就可想而知了。

所有住過的房子，留在我心裡的記憶都同樣深刻；感情，都同樣深厚。」

喜歡，就要當一回事去做

「我是四十歲開始畫畫的。那之前，對藝術根本沒有概念。只是偶然看到一個建築師朋友的畫，別人跟我說，他是工程師，會畫畫，你也是工程師，為什麼不會畫畫？所以我也拿起筆來畫畫看。那時期經濟拮据，為了賺錢貼補生活，我翻譯了很多藝術方面的文字—

一倒不是爲了學藝術，是因爲藝術方面的文字比較 popular，容易發表，不會像工程的文章沒處發表。就這樣，無形中我得到很多藝術的知識，成了行家；於是經由了解而喜歡上藝術，就開始創作了。」

「所以，喜歡一件事，不要當它可有可無，把它當一回事認真去做，就會得到專門學問，自然有所成就。像在南部某一位養蝦專家，他並不是生物、水產科系出身，只因爲喜歡養蝦，並且很當一回事地養，而成了世界養蝦權威。」

停不下探險的腳步

「其實小的時候，我最想當船長，去海上航行。因爲覺得大海最美，或許也是天性喜歡有些冒險的生涯吧。」

愛海的少年長大後沒當船長，「冒險」的足跡卻一路印在戰火熾烈的大地，在死亡陷阱密布的叢林，在文明世界冷落的原始部落裡。

「我喜歡原始藝術，也喜歡現代繪畫，而兩者有關係的。爲了瞭解原始藝術，我必須瞭解它發生的背景，所以我到人煙稀少的地方，到原始部落去，只是進行調查採訪的工作舉動，在別人看來，就說是『冒險』了。

早年在西南，看到那麼多美麗的少數民族時，就很想接觸了解，但當時沒有文化人類學的知識，後來累積了這方面的知識才開始做台灣土著文化調查。而台灣與南中國、菲律賓、婆羅州屬共同文化，我做了台灣的之後，就接著做東南亞的，所以跑了那麼多地方並非突然；也並不奇怪。

到叢林、部落去，其實只是比較辛苦，卻沒有什麼危險，小心一點也就好了。再危險也比不過台北的斑馬線。

人的生死在出生之前，上帝已經安排好了，沒有必要太顧慮。不會死的時候，到任何地方都死不了，會死的話，關起門來坐在家裡還是會死。」

不探險日子裡，劉老也不曾得閒。任教於三所大學的他，每天起早趕搭校車，十餘年如一日。

「有時候日夜間部都教，一天上十個小時的課，連吃飯都要趕場，累是很累，可是我樂意，因爲教學給我的成就感，比賣畫得到的還大，覺得在自己生存的社會裡，付出了很多。

其實現在我不教書，日子也過得去了，可是因為有付出的滿足感，所以我喜歡教下去。也希望能讓學生在知識領域裡，摸索到門，把門打開，因為瞭解而喜歡求知，而有所收穫。

有些學生和我相處久了，偶而會要求我在課堂上講故事。我就把過去對自己有所啓發的生活經驗，和做過的很多壞事、後悔的事，都告訴他們。」接著，劉老說起兩則往事：

往事二則

「有一次，一個老同事失業了，來找我，想見主任秘書。我看時刻近中午，就邀他先去吃飯再去見主任秘書。對我來說，朋友來了，一起吃頓飯是很自然的事。可是在他落魄的時候，這一點點關心他還沒吃飯心意，卻讓他覺得很溫暖。他心裡很感激，我並不知道。

若干年之後，我開畫展，發現竟然賣了很多畫。好奇怪，我的畫不好，不可能賣那麼多啊。後來才知道，原來是那位朋友因為做房地產發了財，他要那些營造商們每人任購一幅！

我告訴學生，當一個人失敗、落寞的時候，更要給他溫暖。不是為了得到回報，是做人不必錦上添花，不要對權勢者阿諛奉承，不要瞧不起窮苦的人。」

另一件事，則令他懊悔不已：「以前辦了一家補習班，做為辦建築短期專校的前身。曾經有人憑著補習班發的英文證書在美國找到工作，到香港也管用。所以就有個僑生要求我給他一張證書。我說必須付足兩年的學費，他說沒有錢，我說可以分期付款，他說沒有工作不能賺錢。我始終沒有把證書發給他。我告訴他，開班需要經費維持，一破了例，以後大家都來要求的話怎麼辦？

補習班後來停辦了，我卻忘不了這件事。不費吹灰之力就可以給人家很重要的生存機會，這樣的忙為什麼不能幫？有很多事，過於依據規範、條理，過度合理化並非就是好的。」

隨時整裝待發

經歷時代不斷的蛻變，看盡繁華與疾苦、虛偽與真理交織錯雜的世間百態，浮生於他，不是一個「夢」字了得。他說：「八十年來，我唯一感受到的是，生命原本充滿痛苦，快樂總是很短暫，很快就消失。生存對我來說，就是無止境的挑戰。所以，我崇拜尼采、海明威。我一直奮鬥不懈，從來沒有試過在舒服的沙發椅上享受清閒的滋味。每天，都是整裝待發的狀態。

我相信命定要過這樣的日子，非常坎坷。從來沒有走過平平坦坦、無風無浪的路。我所有的傷，都是坎坷的傷。

　　我沒有埋怨生活的不如意。坎坷和挫折讓我更堅強，我常告訴自己，七八十歲了還不停工作，這是莫大的幸福了。我也曾經有過無力感，可是我不會放棄，不會逃避現實。逃不過的，唯一的選擇是勇敢面對。在跨越困難之際，失敗與成功交會的時刻，人會被激發出更大的生命力。

　　在非洲大地，很多動物隨時生存在被攻擊、被吃掉的凶險之中。以一隻羚羊來說，當它僥倖逃離獅子爪牙時，它會立刻快樂地慶幸自己的生還，樂觀如昔地一面吃草，尾巴還一面打蒼蠅。它不會悲觀地想自己活在死亡的威脅，而垂頭喪氣。

　　又比方長頸鹿出生時，從母體掉到地上大概有兩、三公尺吧，母鹿立刻吃去胎衣，舔小鹿的身體，小鹿要在半小時不到的時間內學會站立，搖搖晃晃地跟母鹿走。如果跟不上，就被淘汰了。不能等，因為是群居生活，沒有誰會等它。

　　從野生動物身上，我得到了生存啟示：沒有能力適應環境，就得被淘汰，沒有人能等你。

　　生命的戲劇，一直就是這樣演出，上帝寫的劇本無法更改。」

藝術的任務，是愛

　　「年輕時，狩獵的影片最能打動我，我也曾經是獵人。在軍中當工兵，有槍械可用來狩獵。戰爭中，『屠殺』是人們慣見的事，生命全無尊嚴可談。當時，我並不了解什麼是『人皆有惻隱之心』。直到遠離戰爭，一個人安靜下來，被愛之後，才逐漸明白的。

　　有人做過動物心理學試驗，結果得知，一隻由機器，而不是由母猴養大的雌猴，在它生小猴之後，是不會去愛自己孩子的。

　　愛，是學習而來的。我對動物的愛心，及明白可謂『惻隱之心』，都是學習得到的。現在，我是個生態保護的堅定支持者，每次看到動物被關在籠子裡都會非常憤怒。早年，我卻是個狩獵者！

　　一個人如果沒有愛心，沒有真實的感情，不管從事哪方面的創作，都不可能有感動人的力量。愛是創作的泉源，而藝術最高的任務不在『唯美』，在於『愛』，對生命由衷的尊重與愛。」（原刊 1989，11《室內雜誌》）

劉其偉「星座系列」評介 /鄭惠美

劉其偉，一位永不停歇的工作者，無論他在畫室畫畫，或在野外採集原始藝術，或在叢林中探險，或在修護工程，他永遠是一副備戰的樣子。這份誠摯的工作熱忱，使他的生命充滿了熱與火，他的人生歷練與生活體驗，也就較一般人豐富與深刻，他的作品自然蘊含著一股豁達的心境與純真、稚樸的情趣。

劉其偉，一位學電機工程的人，他不是繪畫科班出身，他沒有學院派的束縛，也沒有任何師承，有的只是一份對宇宙自然的關懷。他熱愛大自然，自然不但鍛鍊了他的睿智，更驅使他樂此不疲地深入原始洪荒，探索宇宙自然的奧秘；自然更蘊育了他豐富多彩的藝術生命。由觀察自然而再現自然而表現自然，這一串對自然的體驗，成為他繪畫的心歷路程，也塑造了他獨特的繪畫風格。以下由劉其偉繪畫思想的形成，探討他風格的轉變，並由他在材質、技巧上的開發，了解他在觀念與技巧融合上所作的努力，最後以台北市立美術館所典藏的十三幅星座作品，作為說明，以便清晰地了解他的畫風與思想。

繪畫思想與風格的轉變

劉其偉的繪畫研習，全由自學，在不斷的吸收藝術思潮中，逐步修正自己的藝術觀點。他認為藝術最重要的是能否傳達情感，引起共鳴。尤其當他翻閱到克利畫冊時，心中頓時引起一陣前所未有的震憾，一股強烈的共鳴深深扣住他，因為克利主張「繪畫不是畫你所看到的，而是畫心裡所想的」，正是他一直想探索追尋的。那種單純的具象作品已不能滿足他內在的需要，他已意識到他必須改變原有的實寫風格，然而究竟他該如何變呢？

克利的創作觀念啟示了他，讓他了解繪畫原是下意識的顯示，所以必須要解脫物象所予你的外在模仿過程，才能透露畫家所謂的純粹——純真，於是劉其偉有了變形的構思。而「解脫物象」的方法很多，近代以來不少畫家已不再畫眼睛所看到的，譬如塞尚為了加強畫面的均衡與動勢而將對象變形。而克利的變形又與塞尚不同，塞尚是因為畫面的需要，把架構當成主題，追求畫面的秩序感；而克利則是摻和嚴謹的圖畫結構和主觀的幻想，以簡約的符號與自由的色彩，取代自然的形與色。再如米羅的變形，是一種心露的即興感應，將視覺世界的印象及幻想的經驗融合成圖畫意象。所以現代繪畫，常常為了追求內在的真實，可以將對象加以變形或變色，以便傳達自己的第一度感受。而劉其偉他則是擅長以半抽象的形式，把可見的現實世界，透過藝術的想像，加以簡化、變形，幻化成一具有原始

純真的神秘世界。以下由他作品年代的排比,即可獲致他風格轉變的清晰脈絡。

　　六〇年代劉其偉由於到中南半島工作,並蒐集當地占婆、吉蔑古藝術資料,完成中南半島紀錄式淡彩風景寫生及「中南半島的一頁史詩」等繪畫作品。前者爲眼睛所看到的描繪作品,以具象爲主;後者係作者取材於占婆與吉蔑兩古老民族豐富的浮雕藝術,經由作者對原始藝術真摯的感受,轉化至畫面,作品游刃於具象與抽象之間,造型樸拙,用色粗獷,空間的處理異於傳統繪畫,是他自我蛻變的開始。七〇年代作者又至菲律賓及朝鮮半島探尋原始藝術,並前往中南美洲探訪馬雅及印加古文明,深感文明社會的繪畫多矯飾,原始藝術是直覺真摯的表現,於是劉其偉以變形的手法,使造型更趨簡約,配以感性自由的色彩,將屬於內在的、直覺的強烈情感抒發出來,表現自我的精神世界。此階段作品以〈薄暮的呼聲〉及〈二十四節令〉系列最具代表性。〈薄暮的呼聲〉,作者把一個感人的故事,以最精簡的形與色,幻化成一個單純的象徵符號,極簡單中蘊含豐富的內容,爲作者得意之代表作。日後,他亦常重複表現此題材。〈二十四節令〉作者採用幾近抽象的有機造型,傳達他對四季變化的深刻感受,色彩具韻律性,畫面蘊含文學的詩意與想像神秘性,可以看到克利對他的影響與他所開發的面貌。八〇年代劉其偉仍一本初衷,熱中於採集原始藝術,他不辭辛苦地至婆羅洲沙勞越拉讓流域雨林及南非探險。在不見天日、毒蟲密布、河川險惡的熱帶雨林中,他對宇宙萬物的生長更替及生命的意義,有了更深邃的體驗,筆下的題材自然以熱帶叢林動物爲主,另外他又製作一套「二十四節令」,呈顯現階段對自然節氣的新感受。而台北市立美術館所典藏的十三幅星座系列作品,亦是此時期之代表作。星座系列爲作者想像力發揮之極致,他將西洋星象學中的十二星座,依據每座星座的主題,賦予豐富的內容,風格不似二十四節令那般抽象,而是以半抽象的方式將抽象的聯想形象化。

技巧的開發與材質的探討

　　風格的建立在於創作理念與表現技巧的密切契合,爲了精確地傳譯創作的思想,真實地表現感受,只有不斷地突破技巧,觀念指導技巧,當創作的理念轉變時,技巧自然隨之而變。劉其偉雖然以彩筆塗繪了近四十年,他仍然不懈地研究技巧,以期能靈活地運用素材,

使理念與技巧合而為一。他的繪畫基本上已突破古典的畫風而有自己的表現語言,因此單用水彩作畫已不敷他創作的需要,他必須再加上粉彩、壓克力顏料、蠟筆或石墨等媒體,甚至需要加上牛膠、樹脂、甘油、酒精、食鹽、漿糊、爽身粉、銀粉、咖啡渣等輔助媒劑,作為表現素材。

由台北市立美術館所典藏劉其偉早期一九六七年的三幅作品看,其中兩幅中南半島(西貢)作品,係以傳統的淡彩速寫描繪西貢風景;另一幅描繪泰國農家,係縫合法所畫。早期的作品,是以傳統的水彩技法表現主題,所以仍以紙為表現媒材,而一九八五年的〈仲夏的早晨〉、一九八八年〈薄暮的呼聲〉及「星座」系列,由於創作理念的轉變,作者在技巧的表現上亦有新穎的突破。他以水彩加混合媒體,繪於畫布上,而非紙上,以便捕捉較厚重的量感與質感。本來水彩畫的奧妙就在於能表現出輕爽、明快的畫面效果,但劉其偉卻嘗試在清新、輕快的感覺外,追求如油彩般的質感與量感。於是他作畫時,透明、不透明水彩皆用,為修飾畫面再以蠟筆、粉彩筆作出質感。有時為了使畫面效果更理想,他先用臘筆塗抹,再配以水彩;有時畫好後,再泡水,洗掉不染色的部分,留下染色性的顏料,然後於其上再著色,由於水彩容易起化學變化,顏色因而變得異常豐富。有時他將畫布壓平,用白臘筆塗抹,再用吹風機吹,趁熱用乾布在上面擦拭,畫面即形成朦朧的特殊效果。

因為布的特性具有紙所表現不到的效果,所以以布作畫確實比在紙上作畫較為複雜,通常在棉布上作畫,須先將布泡水,再用樹脂將它裱貼於硬紙板上,壓平後再作畫。由於棉布比紙堅固,含水量又足,在重複疊色時,可以獲致混色的效果。加上多種技法靈活運用,已使得劉其偉沈緬於其中,而不知老將至也。同時他亦喜歡把畫布四邊抽紗約為三公分左右,再配上與眾不同的注音簽名與古老的日期記載方式,使他的畫更具有特殊的氣質與趣味。

星座系列作品評析

星座題材一向為西方畫家表現的題材之一。米羅一九四〇年,第二次世界大戰爆發時,曾畫了一系列星座連作水彩作品。當時他天天與黑夜、音樂、星星為伴,而創作了二十二幅星座連作。此套連作是在時局不安、戰火密布的環境下完成,作品布滿不知名的生命體,

輪廓勾勒得很清晰，色彩在陰沈中透出明亮感，呈顯人類和大自然和諧共存意象。而劉其偉的星座系列與米羅圖畫的象徵符號迥然不同。他探半抽象的方式，在造型的誇張與簡化之中，在線與色彩的平衡之中，探討宇宙星球的奧秘。他以水彩加綜合媒體，繪於棉布上，詮釋他的創作觀點。

　　首先拉開序幕的是一張〈星夜的預言〉，畫面僅以縱橫兩條軸線涵蓋整個宇宙空間。縱線代表時間的延續，橫線象徵空間的擴張，縱橫軸線交織成一神秘的星空。一個極簡單的抽象符號，蘊含宇宙無窮的生機。構圖大膽、簡潔而在淡紫柔和色調中，詮釋了宇宙混沌、神秘之美。〈牡羊座〉，以母羊為表象，象徵充滿生機的春天。畫面以綠色為主調，並以白色暗示光線穿梭於林間，而黑色則為陰影的處理，使整個畫面有如以色塊拼組而成，形成一富節奏性的動勢空間，充滿詩意。〈金牛座〉，她模仿牡牛，頭上帶著兩個角，是愛及美的行星，象徵熱情與衝動。作者以極富粗細變化的黑線勾勒出熱情衝動的金牛。在褐色主調的渲染中，跳躍著鮮紅的色彩，更象徵金牛熱烈的個性。作者藉著誇張的輪廓線及簡化的形象，構成對主題的訴求。〈雙子座〉，是由兩顆明亮的星星凱（Castor）及柏（Pollux）組成，代表雙生子的靈魂，而凱及柏是希臘羅馬神話中宙斯（Zeus）的雙生子。作者以幾根精簡的線條，勾出雙生子，一頭朝上，一頭朝下，象徵聯合行動的協調及力量。〈巨蟹座〉，一雙紫色巨蟹盤踞於畫面中央，其巨大而堅固的大螯角似乎象徵巨蟹座的固執，畫面能兼顧水分趣味與寫實效果的捕捉，色彩的運用富於幻想性。〈獅子座〉，象徵力量、勇氣與活力，作者筆下的獅子不威不猛，造型簡潔，童稚感。〈處女座〉，象徵貞潔，作者將繁複的裸體簡化，以柔暢簡約的線條，配上褐色暖色調，塑造出母性豐碩壯健的軀體。作品如同澳洲所發現的史前維納斯石雕般，具有原始藝術模拙、不矯飾的美感。〈天秤座〉，象徵公正，代表自然力量的內部平衡，並包含著混沌初開的神聖奧秘。背景色調深沈，並配以黃紫對比色，使之產生豐富的色調變化，暗示一片混沌神秘的宇宙，並以黑白色彩點出天秤，擺盪於其間，象徵著宇宙力量的平衡與統一。〈天蠍座〉，是寓言中的天蛇星座，代表死亡和欺騙，以黑色誇張天蠍的造型，筆觸流暢，充分掌握天蠍的動勢與神秘性。〈射手座〉，代表報應及狩獵運動，為一半人半馬的怪物，箭已上弓，正是滿弦待發。作者以綿延有勁的線條，在單一的主調中，以半抽象方式，將馬與人變形，畫出他對主題的感覺與想像。〈山

羊座〉，在符號上代表罪，宇宙提供小孩或羔羊作爲贖罪的犧牲品。作者以粗獷流暢線條將山羊形體抽離，設色對比而強烈，畫面具節奏韻律感。〈水瓶座〉，象徵判斷，在錯綜複雜的幾何形體中，隱約勾勒出主題，並於右下角標示星座名字，具有圖繪說明性。〈雙魚座〉，象徵洪水，作者以簡潔有力的色塊拼組成雙魚，自由地悠游於水中。他不一定採眼睛所看到的色彩，而是依主觀的感受，選擇色彩，設色精簡而和諧，畫面饒富情趣。

綜觀這一系列以單一的星座爲創作主題的作品，是作者將對宇宙自然的關懷，抽取對象的形與色，融入個人深刻的感受與想像力，而以一種新的視覺呈顯於畫面。然而在抽取對象的形與色時，或許是囿於主題的關係，造型的變化不夠精妙，用色亦多以一個主調爲主，而缺少豐富的層次。不過這一系列作品，仍是作者純熟技巧與豐富想像力，融合無間的表現。

結語

米羅曾說過：「我像園丁一般地工作。」劉其偉亦是熱愛工作，深入生活的人。他曾說：「與其躺在床上蒙上白布，還不如爲自己心愛的工作，付出最後一滴心血。」我想每一個在藝術上有所成就的人，都是具有工作狂的人。工作使他愈戰愈勇，精力愈用愈充沛。無論是原始藝術的採集或繪畫理論的寫作或教學工作，在在都成爲他繪畫的源頭活水。工作也使他永遠擁有一顆年輕的心，作品流露著天真浪漫的情懷，而他在繪畫上勇於探索、實驗的精神，更是後輩學子的楷模。（原刊 1989，12，10《現代美術》第 27 期）

劉其偉的繪畫 ── 浪漫主義在台灣的典型

／陸蓉之

　　劉其偉，一位反封建的中國平民文人，一位台灣早期的「世界村」族群長，一位親吻大地的人道主義者，一位解嚴以前的個人意識醒覺的耕耘者，出生在錯亂的時代，卻能夠清晰地走出他自己的路數風格，不屬於時代交接的歸屬。他的思想領域，從來很難以界定國籍區分年代，他包容原始巫師、當代環保前衛、西方現代實驗於一身，集合複雜的徵候，流露純真率性的質樸，他的作品擁抱自然，反映他個人性格，形成相對於傳承自日據時法式學院派以外，台灣最早的浪漫主義典型。

　　浪漫主義（Romanticism）原本沒有特定突出的風格表相形式，存在於歷史中，主要以表現態度作為取決，是一種人生觀，也是心理狀況。倡導表達個人經驗的情感和感覺的價值，伸張人權的同時，投身於自然宇宙消長的運進裡，一種恆久的憧憬融化傷逝的緬懷，可能激越出高昂澎湃的壯烈，也可能排解開哀憐悵然的情緒，其間不存在既定語彙模式，不直接對抗現實，以放逐式任性來調整真實。浪漫主義在任一代都可能顯現，由於它涉及作者的觀念及傳達的態度，重要的是表現個人內心的情感與知覺，並且經由情感認知，超越社會現行的規範教條刻劃出的真實（註）。因此，浪漫主義往往側重於個人精神傾向的表現，將態度視覺化，將氣氛感官化，不但探究心靈的奧秘，同時也推敲理念的進程，確實無法具體固定於一單獨的取向風格。

　　台灣的學院派傳統，遠自日據時代便開始，始終在西畫的領域中佔有強勢的主流力量，延續學習自巴黎的印象派、後期印象派或沙龍繪畫的面貌。劉其偉自學出身，從未和日式留法的承傳發生關係，使得在記錄台灣本土的流程中，經常難以安妥他的定位。實際上，劉其偉早已拓開一脈台灣非學院派的發展途徑，應該是相對於台灣「學院」的台灣「浪漫」第一代。在推動台灣現代藝術的走向過程，他的授業發揮精神性的指引力量，他早期有關現代藝術的著作，是當時對西方思潮認知的導引來源。他的貢獻，不僅僅立足於個人創作展現，也是他精神感召和性情化人的魔力，以至於大家樂於傳頌他的軼事，傳述他豐碩的經歷，表達對他的愛戴。終於在他八十前夕，省立美術館展出劉其偉創作四十年回顧展，不但肯定他本土開拓者的定位，同時對他過去數十年的創作歷程，作通盤的研究和彰表。

　　劉其偉長期關切原始藝術和少數民族保有的原始文化風貌，這種跨越時空的朦朧曖昧情境，透過暈染色澤邊緣淡失的效果，蘊生異域性（Exoticism）的神秘氣質。他隨興塑造出

個人幻想世界，以律動的線條，轉現情感的脈搏，甚至披露他個人隱晦空間迷漫的遐想，無論情慾的或是靈性知悟的，都能流現一種天真無邪的意趣。他的自畫像至爲傳神，1981年〈婆羅洲的淘金夢〉，1976 年題錄〈生命多變如四月的豔陽天，只有藝術是恆定和永恆的〉的自畫像，畫一張愁苦的臉相。1987 年〈在畫室裡──自畫像〉，以及〈船長夢──自畫像〉，看來彷彿裸身的他，白鬚強壓制著頑童狡慧的一閃笑容。同年〈台金・台電・台糖，三十年──自畫像〉，他卻隱身於抽象符號背後。自然生物經常是劉其偉畫作的題材，袋鼠、斑馬、鳥雀、水牛、貓等，簡化抽象約略以後的具象，色彩單純而富變化於色面濃淡及質感，繪畫語言簡約爲象徵意義的詩歌，婉潤清美，涵括音律的節奏感。劉其偉對自然生物的描繪，正好和美國西北部一位傳奇的隱士──莫里斯・葛瑞夫（Morris Graves）相呼應。葛瑞夫的繪畫，從外圍世界的眾相中擷取休憩的片刻，而將精粹部分記錄爲永恆以驗證內蘊的心眼所察的物相，他研究美國印地安土著神祇的精神性，也參修東方禪道，試圖以繪畫析透哲理。他們捕捉自然生物形韻的氣質近似，也同樣對自然有著無限的青睞與新奇，從萬象中提煉出生生不息的天真本相，不矯作，不欺謊，這種無以冠名的謨拜精神，正是人道精神發揮的極至。劉其偉早在多年前，即以〈誰在哭泣〉、〈憤怒的蘭嶼〉等作品，表現他對生態環境的關懷，呼籲保護蘭嶼原住民的文化和反對核能污染。他不僅是一位人道主義者，也是甚早即警覺環保意識的運動者。

　　劉其偉以水彩作品爲主，近二十餘年來從事教學工作孜孜不倦，著述不斷，爲莘莘學子立論而不疲，和西方現代大師保羅・克利（Paul Klee）的生平有太多的相似處，因此獲得「東方克利」或「中國的克利」稱謂。但是，劉其偉的作品，和克利卻是似而不類，尤其在精神及感念方面，劉其偉表現的是東方傳神，而克利著力於形式的變幻，一種是無定形的名狀；一種是名狀於定形的變革表現中。他也和克利以及其他二十世紀大多數的成名藝術家一樣，多產而廣爲流傳，一方面創出傳世名作，也同時畫出大量畫作自娛及娛人。劉其偉，像西方的現代主義啓蒙者，都是理想主義的實踐者，以反覆不辭辛勞的努力，印證驗明他們的理念和心靈世界，和中國文人寓情於空靈的氣韻非常不同。但是，劉其偉卻仍然承繼了中國文人對「氣節」的執著，他畫出自己的氣質，有異於克利、米羅等西方繪畫以符象的「形」喻意傳神。

匡定台灣藝術史的發展，除了循按學院派一支的流程以外，劉其偉、李仲生等，以個人色彩傳道授業所影響的龐大流域，絕不能迴避於本土藝術的承傳史實之外。劉其偉代表了拓開個人意識，台灣的浪漫一支流，他的身體移民自中原，而他的藝術卻道道地地生長於寶島這片土地，他抗拒中國數千年封建傳統的遺毒，打破形名禮教的禮制，他輕吻的是這塊土地的芳香，他擁抱的是原始人情的純摯，在校門與校門之間，他足跡踏出的是屬於這塊土地的滄桑歲月。

　　一位赤腳的平民中國文人，叼著西方現代冒著迷霧的煙斗，以他紳士的風度，和台灣的草根性格握手。（原載 1991，5《當代美術透視》）

註：黃海雲著《從浪漫主義到新浪漫主義》

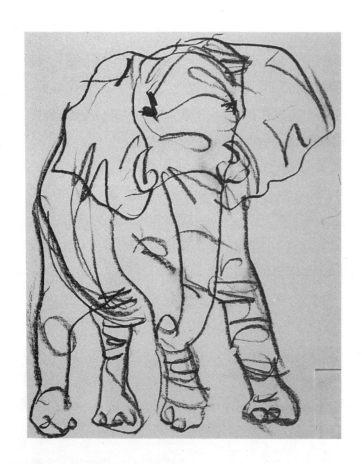

生存是無止境的挑戰 ／鄭惠美

　　劉其偉是一位充滿熱情與冒險精神的不老畫家，在他走過從前的斑斕歲月中，有悲有苦有樂。他做電機工程，他深入蠻荒探險，他研究文化人類學，他教學著書，他繪畫創作……，他熱愛生命，勇於面對挑戰，是一位真正落實生命意義的現代人。

　　他豐碩的人生歷練，涵養了他一份豁達的心境與關愛社會、動物的胸懷，也使得他兩度義賣，並兩度捐贈台北市立美術館他個人的代表作。

　　這篇訪問稿，以劉其偉所摯愛的人類學爲基礎，闡述藝術與人類學的關係，進而了解劉其偉個人在創作上的轉化歷程與思想體系。再以劉其偉這個非學院出身的角色，看他與台灣畫壇的互動關係。從這份訪談中，可以發現劉其偉那份難能可貴的率真與坦誠，或許這就是他處世的哲學與藝術創作的源頭活水。

我從原始藝術汲取很多營養

　　鄭惠美（以下簡稱鄭）：您喜歡探險並研究人類學，研究人類學與藝術創作對您而言，該是同等重要，請問您是如何將人類學的研究與藝術創作結合在一起？

　　劉其偉（以下簡稱劉）：由於我沒受過學院的訓練，初期只是從自然裡學習寫生，直到真正創作時，我則喜歡現代繪畫。我早期研究現代繪畫，曾寫過《現代繪畫基本理論》，及《現代建築藝術源流》等書。我深深覺得傳統藝術是反省、理知、虛飾的；原始藝術是直覺、感性、真摯的，這三者構成現代藝術的要素。傳統繪畫的造型屬於詮釋，現代繪畫給我們的卻是震撼，較主觀。眼睛所看到的不能獲得滿足就須變形，簡化至純粹，所以變形、簡化、抽象化成爲我創作的方式，也是從原始藝術轉化而來，因爲原始藝術是從一種無形的信仰－－崇拜，化成有形的形象（如雕刻品）。

　　由於我熱愛現代繪畫，不得不從原始藝術入手，而要研究原始藝術，又必須研究原始社會的風習、傳說、神話及各種族群，我因而踏入文化人類學的領域，最近我致力於「藝術人類學」的研究。有關藝術研究方面，原本就有時代歷史爲背景的「美術史」及以哲學爲基礎的「美學」兩方面；而藝術人類學則以人種、史地、風習等探討藝術的本質及藝術行爲。這一門學問從三十年代的 Frang Boas 以迄六十年代的 Levi Strauss 爲止，其研究和美術史、美學兩者比較起來，可說是一門新興學科。藝術與人類學的研究，在早期人類學

中稱「藝術學」（Artistic Science），又稱「物質文化學」（Material Culture）。近世由於人類學分工甚微，因此部分學者認爲須將它另豎一幟，名爲「藝術人類學」（Anthropology of Art），這就是我今日最感興趣的一個課程。

總之，我從原始藝術汲取很營養，很多人看我一會兒畫畫；一會兒又作原始藝術研究，看似兩回事，其實是同一件事，因爲最後仍是回到人類學上。

鄭：那麼在您的作品中是否受到西方具有原始藝術風貌的作品影響？

劉：有，受畢卡索的影響。畢卡索如何把自然的外形變成抽象化，這是原始藝術給他的刺激，我不過是遵循畢卡索的老方法而來。

一位畫家受人家影響並不是可恥的。在過程中受人家影響也是很應該的，你不受人家影響已是不可能的事了，最後消化出來的東西，才是最重要的，我們唸那麼多書，就是一直受人家的影響。誰的畫都會影響我，看了那麼多的書，在下意識就會出現，把它混合起來就是消化掉。受別人影響就是接受別人教育，沒什麼不好。唸書、畫畫就是在受教育，這是很自然的事。

鄭：西方受原始藝術影響的畫家很多，早期時有像畢卡索、米羅等畫家對原始形式的攝取；近期有的藝術家從部落組織式樣或原始民族的宗教信仰上加以探索汲取靈感。例如波依斯（Joseph Beuys）1974 年〈我愛美國，美國愛我〉（I like America and America likes me），是關注整個人類文明的進展與原始民族之間的對話的表演藝術。您的作品，除了從原始的形式加以轉換外，是否也有像近期藝術家所表現，所探索的風貌呢？

劉：也有，但較少，譬如從神話著手。我大體上是抓住原始藝術的直覺、感性、真摯的特質來表現，因爲原始藝術那種粗獷，強而有力，具衝擊力的特色，不是傳統藝術那種反省、理知、虛飾所能表現的。因此在表現效果上，傳統藝術好比莎士比亞的台詞，冗長而繁褥，它傳遞給我們的資訊是非常瑣碎而軟弱。原始藝術則反之，它給我們的資訊是那麼直接而單純，所以我喜歡原始藝術。

鄭：原始人的雕刻在二十世紀中觸發了很多西方藝術家的創作，您從他們的雕刻中，獲得了什麼創作的靈感呢？

劉：基於宗教的心理與信仰，文化的發展須宗教支持，原始人的精靈信仰產生許多文化，

變成文化發展的原動力。同時，原始藝術尤其是祭祀用的那些雕刻，會帶給我們許多哲思。從它的啓示，我覺得人要有信仰和愛才能得到平衡，因爲有平衡才有喜悅，有喜悅才會產生力量，有了力量才能創作，有了藝術創作才會發現美，這就是創作靈感的來源和過程。

鄭：我看非洲雕刻，很多都特別誇張生殖器官，爲什麼呢？

劉：原始社會裡的族人，原本缺乏生理知識，以爲生命是精靈所賜予，所以會崇拜性器。由於崇拜，因而在描寫上都非常誇張。史前的洞窟繪畫以及現存自然民族的雕刻，都帶有這種藝術的意義。

鄭：您的作品，大致說來色彩頗爲和諧，與原始藝術有關嗎？

劉：我的色彩很協調，但原始藝術的色彩則很強烈。可是在色彩學中，大凡對比雖很強烈，但強烈而不令人討厭也可稱爲協調。

鄭：您爲何還要再去非洲，是否您想再深入探討非洲的文化與藝術後，在藝術創作上作再次出擊呢？

劉：非洲，尤其是赤道非洲，它在人類文化曙光出現之前已經有現生人種（Homo-Sapiens）的存在。因此我決定再到非洲做一次較長期的探訪工作，我認爲它對我研究藝術人類學一定有更多的幫助。大凡一種文化是由環境所形成，即每一種地域，都會形成某一種特殊文化。由肯亞以迄剛果，今日各族群的文化，和往昔的文化相較改變的並不多。因此研究這個地區，也許可說是最原始中的原始，我想寫一本《非洲原野文化與藝術》，它一定可以給許多學生在創作上作更多、更好的啓發。

鄭：我覺得您作品的內涵是來自您的生命歷練。您探索古代藝術，並深入原始叢林，採集原始藝術，原始民族的生命力也在您的作品中展現出來。請您談談原始民族常常強調的「生命力」三個字。

劉：原始藝術是從信仰而來，才產生創作的力量，非洲藝術便是如此產生的。比佛教更早的天吐拉，認爲「性」佔著人生非常重要的一部分，從這裡可以製造生命。一般指生命力，就內容和題材來說，常表現身體的部位，男女性的強調。由於原始人對生理上的不了解，他們是從信仰上認爲性在生活中是神所賜予的，這就是生命力。藝術如果沒有感情，也就沒有生命力了。例如唱歌雖然技巧不好，但是真情流露，就很感人，這就是藝術。林

淵、洪通的作品都很感人，是民俗藝術中最好的，是具有生命力的作品。

克利對我的震撼很大

鄭：您很欣賞克利的繪畫，克利對您創作上的影響如何？

劉：七○年代我向克利學習，完全是他的模式，後來自然而然的變成我自己的。克利對我的震撼很大，我很崇拜他的原因是他的教學理論——他的一本"Pedagogical Sketch-book"。他認為：與其訓練畫家的技巧，不如訓練他的想像力更重要。他的作品不是畫他眼睛所看見的，而是畫他心裡所想的，他所用的顏色非常和諧。我不喜歡直接用原色表現，也不喜歡用固有色，我常用現象色，以便獲致和諧的色調。克利的作品很富詩意，細膩中不感覺瑣碎，整合的功夫很好。他的素描線條一千張之中一千張都不一樣。克利原先是畫自然有機的形，到包浩斯任教後，由於教授建築課程，也用幾何形畫畫，幾何形雖然屬於沒生命的一種基本形，但由他組合起來，卻會變成有機的生命體。克利的作品細膩得很，但不是圖畫或設計，而是純藝術。

鄭：您不諱言受克利的影響，克利把文學包容於繪畫中，您的作品也嘗試加入文學性，談談您的畫作與文學的關係？

劉：我 1970 年代的那些作品，較具文學味道，但是這樣創作太費心血了，後來我的畫能賣，就來不及搞文學性了。不過，我並非完全不搞。我認為一個畫家應該同時搞兩種畫，一種是「賣」的，另一種是「學術」的，換句話說即先求生存，而後謀創作。

鄭：您七○年代的作品，常出現一些有機造型，例如〈死亡與誕生〉（1970）、〈北斗〉（1970）等作品，有機造型與原始藝術或環境的發展有關嗎？

劉：原始藝術中的有機造型常出現於熱帶，幾何形則常出現於寒帶。亦即在熱帶的族人，由於他們生存容易，對神的感恩特別深，所以造型大都具有生命；而生存在寒帶裡的自然民族，因生活艱苦，所以造型多作幾何學文。米羅的記號（Sign or Symbol）就是屬於有機形，近世許多使用新建材的建築物，常以米羅的圖畫為裝飾，因為它使沒有生命的硬體建築，溫暖起來。

「中南半島的一頁史詩」是我藝術的轉捩點

鄭：我想，在您的人生歷程中，去越南當工程師是非常特殊的一件事，而在砲火中，您為何還會想去看看吉蔑、占婆羅的古老文物呢？

劉：因為那邊沒有東西可以看，只有那個可以看，它是文化上最具價值的寶物。我的「中南半島的一頁史詩」是從神殿的石刻中創作出來的，我把複雜的佛像雕刻，重新安排布局，把它簡潔化、純粹化。回國後國立歷史博物館邀請我在國家畫廊展出，我的作品在那個時代，很新奇。另外以淡彩畫西貢城市之類的風景畫，就有二百多張。

在越南作戰時，我因為有錢，所以能買大批的紙及顏料作實驗，但是在台灣時，我根本買不起。

我在台灣時窮得畫不起，也不敢畫。而在越南，大批的紙大批的顏料，使我更加大膽的畫，加上心情好（因為我有錢，在這裡是闊老），〈中南半島的一頁史詩〉就是在這種情況下產生，也是我藝術的轉捩點。

我不刻意融合中西

鄭：您早期的水彩畫，以傳統的西方水彩為主，是以紙為表現媒介，為何後來您卻喜歡以布為表現媒材呢？

劉：過去畫水彩，主張畫透明水彩，雖然顏色清新，但我覺得量感不夠。我倒認為倘若改為布的話，可以增加重量。當我畫在布上以後，又感覺很暈染，不紮實，所以要做筆觸，然而水彩做筆觸的效果不容易表現，最後以混合媒體，例如用粉彩等再做肌理變化，使之既具量感又不輕飄。由於加上混合媒體之後，水彩形成一種新的風貌，與以前那種英國式的透明感不一樣。傳統水彩的表現方式已經很老大了，看都看膩了，於是我想要改變它，而我這種表現方式也是向克利學習而來的。

鄭：所以您早期的水彩畫用筆清新，具輕快、明亮感，而在材質改變後，以追求畫面的量感為主。大抵您的表現方式仍屬於西洋水彩的範疇，而與台灣早期的前輩畫家如李澤藩、藍蔭鼎等人於日據時代受石川欽一郎的影響後，結合中國的水墨作畫，兩者之間形成不同的表現方式。請您談談其間的差異。

劉：大部分的畫家常常談到中西融會，我倒認為這個問題並不重要，甚至我認為不可能，

正因爲兩者在思想上，尤其東西兩方的哲學出發點根本不同。東方是黃河文化，它得天獨厚，因而形成了中國人的博愛、自由、容忍、愛安樂的性格；西方文化源自尼羅河，那邊是沙漠地帶，以遊牧爲主，養成他們團結和戰鬥的精神及宗教思想。所以中國人是含蓄、容忍，是內傾的；而西方人是具戰鬥性的，是外傾的。中國人主張求善，西方人主張求真，因此在藝術的表現上，中國畫不求形似，重要的是人格修養；西方則反之，有明暗法與透視學，注重酷似。中國講求形而上的「道」，西方講求形而下的「器」。要言之，中西文化在本質上實在差異太大，因此我並不刻意去融合它。我認爲除非中西兩方面都產生了「新的文化」，那麼它就會很自然地融合在一起了。

鄭：雖然您不以中西融合的方式表現水彩，但我記得您早期有一張作品是在季康先生家畫的〈螺子〉，是否您也嘗試畫國畫呢？

劉：我曾畫過唐馬、螺子等中國畫，那是玩玩的，是戲筆。國畫與水彩，用筆一樣，但材料不同。我的一些淡彩作品是用大蘭竹畫的，並同時上彩。大蘭竹有筆鋒有勁道，水彩則無筆鋒，無彈性。但我並不認爲這是中西融合。

鄭：所以您的作品，線條總是非常靈動，似乎具有一種跳躍的美感。

劉：那是自我的，個人天生的。我勸很多學生不要去看書坊中那些人像畫法的書，否則會被規矩套牢，學畫要開發自我的，學他人是學到範本線條而已。因爲我是半路出家的關係，沒受到學院的束縛，因此我反對畫石膏像，包浩斯的老師克利、康丁斯基卻認爲培養想像力比畫石膏像有用。

肌理在我的畫中很重要

鄭：您在水彩畫上嘗試開拓更新更廣的領域，您的實驗精神是有目共睹的，您是基於創作的需要或個性之使然，使您不斷地探索、開發？

劉：我總認爲繪畫除造型與色彩外，最重要的還有肌理的處理，一張繪畫如果沒有肌理的處理就不耐看了。在國外很多大師都做過肌理與技法的探討。很多作品，我們只看到成果，卻沒辦法知道它的技法與過程，只好自己摸索。水彩畫最普遍的方法是在水中加鹽巴、酒精、甘油，使產生變化。另外用拓、印等種種技法，這些都要自己實驗，所以肌理在我

的畫中很重要，而我所使用的材料也經常在更換，譬如適巧找到一張包裝紙我就拿來用，可能只有這麼一次，也只有這麼一張我是用包裝紙創作的成品。

鄭：既然您認爲肌理的處理很重要，肌理也變成您作品的特色，請問肌理的使用與原始藝術有關嗎？

劉：一張繪畫耐不耐看就是肌理的問題。克利的畫不能畫太大，是因爲他注意肌理。八開紙的構圖如果放大做成全開的就不能用。我寧願犧牲幅度大小，而注重肌理，因爲畫的好壞不在大幅，而在好不好，不是因爲大才好。欣賞一張作品，無論平面或立體的作品，可由造型、設色、肌理著手。所以須講究肌理，不能忽略肌理，光是注意造型與設色兩項仍是不夠的。中國木刻的木頭紋理就很耐看。原始雕刻也注意肌理，我多少受到一些感染。自畫像中那張〈在潦倒的日子裡〉和〈非洲伊甸園裡的巫師〉，肌理的處理，具有滿意的效果。

抽象畫使我感覺很刺激

鄭：有關二十四節氣作品，您在 1972 年、1986 年及 1991 年都曾以相同的主題創作，但我仍較喜歡您在 1972 年第一次所畫的作品，其中有半抽象，也有抽象的表現手法，能否請您談談您創作這一系列畫作時的動機與感想。

劉：我這三個時期所畫的畫作，第二個時期比第一個時期差，第三個時期又比第二個時期差，第一個時期是試驗的，第二個時期是有意識的，第三個時期是賣錢的。我當時覺得要表現二十四節氣，決不能用具象表示，而且要畫出我對季節的感受，表現自己的情緒。所以我從造型與色彩上著手。這二十四張作品的創作是：（一）先從下意識開始，再用意識去修正它，使達到平衡的效果。（二）注意韻律線的組織是否簡潔。（三）每個季節每張畫須有一個焦點。（四）最後再考慮如何做肌理。如此做下來，很費時，那時雖然很費時間，但慢慢做，而失敗和不滿意的作品也很多。抽象畫使我感覺很有刺激性，因爲它不完全依賴自己的技巧，其中有一部分是上帝賜給你機會，產生偶發的效果，這是畫抽象畫的樂趣。

鄭：既然您覺得畫抽象畫很具刺激，也很有樂趣，後來您爲何沒繼續畫下去呢？

劉：抽象畫很難畫，要搞好要費很大的心機去構思。因爲要從非形象到形象，從情緒轉

化成可識的形象，其間的過程很難。有形象就畫形象，這太容易了。我走抽象化（在抽象與具象之間），已經轉變了形象，藝術性較高。台灣的客戶一年一年成長，畫得很像的他不要，客戶也知道那是照片。創作最難的是，主題很多，你用什麼形式來表現它。譬如我要畫妳，我用什麼造型，或色彩才能表現妳的氣質與品味呢？我要能捕捉到妳的精神，才具有藝術性。我一般替人畫人像，那是作禮物，送人用，畫像就行了，與創作是兩回事。

鄭：我想在您的作品中，〈薄暮的呼聲〉該是製作最多次的一張作品，可見您非常喜歡用這個淒美的故事當主題，當您再畫它一次時，是否仍具有初次畫它時的感動呢？

劉：那不叫創作，是工作，領薪水用的，是爲了生存。創作的快樂與數鈔票的快樂都是快樂啊！

我畫很多色情或做愛方面的畫

鄭：我發現您同一個主題，一般大概會畫三張，爲什麼呢？

劉：普通我作五張，最起碼也有二張。我從裡面挑選一張最好的留起來，剩下來的給客人，可是客人大都很滿意，因爲沒有比較。想主題時，我很少一系列的想，除非是既定的如十二星座，或二十四節氣。像〈郭老爺休假去〉這一張，是我運用想像力畫的，我幻想郭老爺很有錢，他有六個太太，從星期一至星期六，每天都陪一位太太，星期日便休假去。我畫他時，誇張他的性器，客戶很喜歡它。我畫〈我最潦倒的日子〉調侃自己，是一位傢伙他有三條腿（頭是我的，身子是別人的）。我畫很多色情，或做愛方面的畫，客人看到都搶走了。

鄭：既然您畫很多做愛方面的畫，這類以情慾爲主題的作品，西方很多畫家都畫過，我覺得您所畫的較爲含蓄而富幻想力，例如 1990 及 1988 年的〈非洲之夜〉（一）（二），1988的〈亞當與夏娃〉等。我記得兩年前聽您提過，要翻譯一本有關色情藝術的書，並要創作有關性愛方面的系列作品，請問您爲何對這個主題感到興趣？有人認爲要了解畢卡索的藝術須先了解他的情慾，您覺得性與藝術創作息息相關嗎？

劉：有一本"Erotic Art"及另一本有關希臘的瓶繪的畫，我想摘譯其中的精華編譯成一本書。過去大家常把"Erotic Art"翻譯成色情藝術，我想這是不適當的，中國過去受禮教

的束縛，認為性是不可告人的秘密，其實性是延續生命，是很自然的現象。所以我想把「色情藝術」改譯為「情慾藝術」，我是尊重生命的正面意義去探討它，我想應該是很健康的想法，而在藝術上的表現也應該很健康的。我一直持續創作性愛作品，由於作品一完成，朋友就買走，沒留下完整記錄，所以較難看出一系列面貌，原先我是想對這個主題作系列探討的。至於性與藝術創作的關係，如果一位畫家精力充沛，他在各方面一定很健康，因為健康才能創作，如果不健康連生存都很困難。性是生命的一部分。

鄭：我發現以您的年紀來看，以性愛為主題探討的作品，似乎較台灣其他畫家為多，是否與您本身的成長背景或作人類學研究有關呢？

劉：有，有關係。我的成長背景與台灣前輩畫家不太一樣，我是年輕時代就在日本求學，那時日本風氣非常開放，學生時代有女朋友，是很平常的事。加上我喜歡旅遊，也就有很多機會認識許多男女朋友。在越南工作時，戰爭使人的生命在旦夕之間，因此對男人來說，美酒女人，該享受就該盡情享受，只要感覺不過份就好了。我年輕的時候很壯，加上個性開放，又不說假話，性格又浪漫，很吸引異性，當然我也很容易受到誘惑，不過就要看如何去處理它。我腦筋所想的，下意識自然就會出現。

鄭：聽說您曾經在澎湖望安裸奔過？

劉：是。一個人不講禮貌的時候是最舒服的，在文明社會必須講禮貌，而在大自然裡不必這樣。裸奔可以不必顧及禮貌，而且是最舒服的，因為一絲不掛，全無束縛。那一次我整天在望安海邊，只有幾條牛在山坡上吃草，牛也不會講話，不用怕，反而沙灘上的螃蟹看到我直奔而來，一隻隻地快速躲起來。

鄭：我很喜歡〈孤寂的女人〉這張作品，請您談談當時的創作動機。

劉：這是我的〈基隆山的小精靈〉的系列畫作之一。有一次我去爬基隆山，忽然看見一塊大石頭擋在前面，形成羊腸小道，有如情人道。我覺得這塊石頭很可愛，我便把石頭幻想成女人，畫出當時的感受。在我的作品中〈憤怒的蘭嶼〉、〈孤寂的女人〉、〈非洲伊甸園的巫師〉都是我作品中的好作品。

我是野雞車，可以亂闖

鄭：您學的是電機工程，在藝術上您不是學院出身，您與學院的關係如何呢？

劉：我是野雞車，因為我當公務員，師大、藝術學院是公營巴士，既是野雞車就可以亂闖。雖然我是野雞車，但由於接觸人類學，給我一些邏輯性的思考。我與公營的不一樣，但與他們有來往，對他們也都很尊敬，我知道自己本身不是科班出身，所以不會排斥別人。姚夢谷、張炳堂、馬白水、季康、黃君璧等前輩對我都很好，我很敬重他們，我與劉國松他們也有聯繫。

鄭：李仲生來台後提倡現代藝術，您當時也喜歡現代藝術，您兩人之間是否常討論現代藝術呢？

劉：我與李仲生相識很早，他很不得志，在彰化女中教書。我和李仲生來往很多。當時何鐵華辦「新藝術」，我倆常投稿，他投他的理論，我翻譯我的文章。李仲生在台灣推行現代藝術時，我還不知道什麼叫立體派。之後我翻譯"Time"、"Life"等雜誌中有關藝術的文章，我才慢慢了解藝術。就是因為翻譯，才使我自己更增加許多知識。有次台大社團找我去講兩堂藝術欣賞課程，我才恍然發現自己所具有的理論實力。那時我畫的還是家裡的小孩之類的寫實性繪畫，而思想已是現代了。我寫《現代繪畫理論》、《水彩技法》等書已行銷三十多年，這是我沒料想到的。

鄭：您年紀與台灣早期西畫家不相上下，那麼您與他們之間的互動關係如何？

劉：台灣早期的畫家是值得敬佩的，他們是前輩，對台灣的教育具有肯定的貢獻。而我，對繪畫而言，只不過是後輩的後輩，如果你認為我對台灣有貢獻，那就是寫書了。最早翻譯出最普通的文章，我是偶然達到的，而他們卻是有志向的，我並沒立志要推展台灣的美術教育，他們是正統的，這是有輩分關係的。我到台南時，郭柏川看到我便說：「你畫得不錯，你要好好用功喔！」當時我看到台灣的前輩畫家，都是畢躬畢敬的。我也拿畫去給師大的黃君璧先生看，他說：「好，好！」還把我比喻成天才兒童。我也去請教師大另一位教授，他一看到作品便說：「頭髮那有黑色的。」我馬上領悟到那是印象派的畫法。馬白水、趙春翔、廖繼春等人都是我的長者、師長，我的啟蒙老師。

我可以畫兩種畫，創作與商品可以同時進行

鄭：目前畫廊趨向以高價位的老畫家為經營方向，畫家創作似乎供不應求，您覺得是否會影響繪畫的品質呢？

劉：我當年畫畫是帶有研究性的，現在只有一部分是為自己畫的。我認為有研究上的效果，很能表現作品的藝術性，我送給美術館。大部分的畫是將就客戶的，因為我需要生存，我認為士大夫的思想已過去。我這個想法與席德進的想法是不一樣的。席德進曾跟我說過：「大家閨秀能當妓女嗎？」我認為兩者可以同時存在，現在每個人都要生存，需要利益，但要取之有道。

鄭：那麼，您為何想把作品捐贈給美術館呢？是否也是從人類學的研究上得到觸發呢？

劉：人類學或考古學都強調，凡是在田野發掘到的東西，最好不要佔有，最好歸於社會，這叫學術道德。不要佔為己有，因為社會已經給你很多了，我認為捐贈繪畫作品也是一樣。

鄭：您覺得美術創作的品質與大眾社會的品味有關嗎？

劉：沒有關係，我們不能夠為大眾而保留品味的水準。藝術的品質一定要提昇，任何學術也都是一樣，不能因為大眾化而停留在低等線上，否則文化怎會成長呢？所以品質與大眾化是兩回事，一如我們走到愛因斯坦面前，怎能向他說：「請你不要寫相對論了！」。

鄭：有人認為台灣的畫廊經常展出老畫家印象派，或後期印象派的作品，造成大眾品味停留在印象派的階段，您認為如何？

劉：很多人認為台灣目前這種現象是病態的，是出了軌。我認為他買老畫家的畫，是因為老畫家那個時代的畫是以印象派或後期印象派為主。台灣需要留下台灣自己藝術演變的歷史過程，留下自己珍貴的資料，而他們最能作為代表。買這些畫是為了了解台灣半個世紀以來的演變，而它在歷史上是佔著非常重要的位置。倘若沒有他們，台灣的美術史就沒辦法撰寫，我相信這是他們買畫的最大原因。

鄭：您認為今日繪畫市場的導向，會影響藝術家的創作取向嗎？

劉：這是見仁見智，看畫家而定。我認為一個畫家可以畫暢銷的作品，同時也可以作創作上的表現——具有學術性研究的畫。影響不影響是視畫家個人而定，以我來說，我可以畫兩種畫，創作與商品可以同時進行，不會受到市場的影響。

鄭：但有多少畫家能禁得起誘惑呢？

劉：也是看人而定，現在你叫我畫孔雀，我還是會畫，因為有錢可賺，但我還是可以創作啊！不可能沒時間創作。如果怕受誘惑，那周遭全是誘惑，要看自己的意志力。我就不會受到影響。不過，畫商品畫也無可厚非，因為他要生存嘛，如果是那類的畫家，就只能叫 Painter，不是 Artist。像我，如果是 Painter 我就不會去搞藝術人類學，因為那不是賺錢的，那完全是思想性的。

鄭：那麼古人認為藝術要「窮而後工」，您的看法又如何呢？

劉：「窮而後工」的窮有兩種解釋，一是「貧窮」的意思，二是「徹底」的，鍥而不捨的意思。古人所謂「窮而後工」，我相信不是貧窮的窮，而是徹底的意思。別人認為藝術家要窮以後才能創作，我則不以為然。假使沒有生存的最基本條件，如何能創作呢？當然富有並不是豪華，也不一定要奢侈。所以窮而後工，是指鍥而不捨的精神。我窮的時候很自卑，都不敢講話。功利並不是壞事，現實與功利並不一定不好，整天烏托邦可以嗎？你不求名不求利，求什麼呢？你歸隱山林，天天唸佛，你對社會沒貢獻，等於廢人，我絕對是功利主義者，我不現實不行。但要取之有道。

鄭：您曾跟我說過，林惺嶽稱您為「混世魔王」，您苟同嗎？

劉：我很同意，我認為我真正是混世魔王，我過去的頭是尖尖的，後來給社會磨平了，平了以後就叫「混世魔王」，現在任何環境我都可以適應。林惺嶽有次告訴我，他說我認識那麼多朋友，從來沒聽過別人罵過你，所以他便開玩笑說我為混世魔王。

做個現代藝術家必須關愛世界

鄭：從您每個時期的自畫像中，可以看到您的生命歷程，請談談您的生涯。另外，您 1991 年的〈小丑人生〉自畫像，算是調侃自己、幽默自己典型的作品，您為何把自己詮釋為小丑呢？

劉：我做電機工程三十年，突然翻譯書籍，又畫畫，以後又做人類學的研究，我就是有這麼多的興趣。調侃自己為小丑，正是表示我為生存做很多種工作，但無論任何一種工作，它和小丑差不多，無非都是把淚水往自己肚裡吞，而把外表的歡樂帶給別人。

鄭：您曾提到過您喜歡一位美國畫家（Grave）的〈盲鳥〉作品，是否這張作品引起您的

共鳴，激發您創作的省思呢？

劉：邢張〈盲鳥〉作品，令我產生關愛之情，因為他關心這個世界，才會畫這樣的題材，而其他的畫家很少畫這類的作品，喜歡動物，自然就會關愛它。藝術要代表時代精神，是屬於社會的。假使只表現唯美一面的話就太狹窄了，要有耶穌的博愛精神，民主的道德精神，為人類著想，眼光要放遠一點。要走藝術創作，就要有壯闊的心胸，不僅僅只是追求唯美而已。

鄭：您曾說過：「我希望能朝著藝術家邁進，而不是做一輩子的老畫家。」所謂藝術家，在您心目中的解釋是怎樣呢？

劉：繪畫作品相當於一首交響曲，一本文學著作，他必須要關懷社會，他必須要有愛心，創作的領域才會寬廣，不僅僅是唯美主義而已。只能在技巧上搞搞，這只叫畫家，不是藝術家，做個現代的藝術家必須要關愛世界。

鄭：您年輕時曾受到秦松那句話「藝術生於寂寞，死於浮華」的感動，現在您對這句話的看法如何？您在心境上是否仍保有那份寂寞呢？

劉：寂寞是很重要的，寂寞使人沈思、反省，也發現很多的生存哲理，創作也是一樣。現在這句話還是很好，如聖旨一般。我想應該要保有一份寂寞的心境。林克恭說過：「窮人不要畫畫，因為一定會餓死；有錢人也不要畫畫，因為他太浮華；沒有天份也不要畫畫，因為畫畫不是教養出來的，所以只有瘋子才畫畫。」在我看來，畢卡索畫畫是本能。藝術不是修練來的，所以林克恭講的沒錯。一個畫家如果一天到晚交際應酬，能寫文章和畫畫嗎？愛迪生沒有一定的睡覺時間，他等於是瘋子，所以能發明，科學如此，藝術也如此。

鄭：那麼您是否考慮去國外待個半年或一年，深入思考創作，不要受到太多無謂的干擾呢？

劉：我打算再去東非和中非，這一次要去比較久，可能要三個月，我可以再深入做我的「原野與文化」的探討，也可以創作，去三個月就要花費很多錢了。

鄭：現在您創作了四十年，您現階段的作品是否達到了您創作上的理想境界呢？

劉：十萬八千里，差遠了，不可能達到理想，理想是無止境的，我畫了四十年，對我自己的作品，沒幾張感覺是非常完美的。我剛開始畫畫時，是公務員，也不知道畫畫能生存，

更沒想到以畫畫來幹活。公務員退休後，我在中原大學教書，教的是工程課——環境控制系統，後來才教藝術欣賞和通識教育，漸漸地才變成藝術家。

我對台灣原住民的文物很感興趣，這是我研究人類學的始因，現在最大的興趣是要寫一本《藝術人類學》。我在人類學方面的啓蒙老師及年輕一輩的專業人類學者，他們給我很多協助。

我現在雖然畫畫，但我真正的理想是希望能像那些人類學者一樣做藝術人類學的研究，寫更多這方面的書。這樣做下去，會比畫畫更有趣。我愛好畫畫及人類學，這些都是我當公務員時沒想到的。所以我的創作活力如此的強盛，大概就是從人類學方面不斷的刺激而來，這是我創作的源頭活水。

鄭：您創作了那麼久，對自己有何自我評價嗎？

劉：我也不是什麼名家，能夠盡力而爲就好了。

後記

與劉老聊天，只是想多了解他的創作思想而已，後來深深覺得他老人家的談話內容，似乎可以作爲深入探討他藝術風格形成的一個參考。於是便著手整理，把五次的聊天內容記錄下來。文稿也經劉老本人開夜車，校訂至凌晨四點始定稿。想起與劉老談藝術，只見他意興風發，神采飛揚，豪情不減當年。最近他更興致勃勃地計劃深入非洲，再探索非洲原野文化與藝術，他的冒險精神與研究態度，真令人敬佩。

我想，他的藝術，不在中國傳統中，也不在西方文化中，就在他所熱衷的文化人類學中，他的生命力就在那兒才發出熱量，才彰顯出光輝。我期待他回國後，在創作上能有新鮮的發現，一如他在人類學上所作的探險一般。（原刊 1992.10《現代美術》244 期）

劉其偉的〈薄暮的呼聲〉 /倪再沁

　　劉其偉一九七九年水彩畫展，在前輩畫家紛紛舉辦大型畫展的這一年，顯然沒有受到重視。不過，他所繪的〈薄暮的呼聲〉刊在《藝術家》的封面上，鮮明而引人，這是劉氏晚期風格初現的作品，也是最為人所熟知的代表作。

　　就出身來說，劉其偉學的是理工，寫的是原始藝術，雖然半路轉向當了畫家，但始終不能被納入「正統」，當然他毫不在意，工程、考古、探險、教學，他忙得很，畫畫只不過是興來隨筆罷了。親切、幽默、瀟灑、豁達，他絕得很，「畫畫只不過是換點銀子罷了」（劉氏晚年自嘲語）。其實不然，劉氏不僅過的橋比別人走的路還多（台灣、菲律賓、婆羅州乃至非洲、中南美洲，人煙罕見之處皆有其足跡），其藝術見解之深亦遠勝同輩畫家（編著《現代繪畫理論》等），其人多才多藝，雖東奔西跑卻從沒妨礙他成為個好畫家。

　　〈薄暮的呼聲〉最足以顯示出劉其偉七九年才展開的新風格。在此之前，他由寫實的景物到抽象的構成已經摸索了二十多年，性格所趨，使劉氏的作品特別具有克利和米羅的情趣，尤與克利四〇年代以麻布為素材的詩意小品最為神似。經過〈二十四節令〉系列的探索，劉其偉已發展出以有機的色面來取代實體的描繪，以自然形態（樹葉、果子……）的拼組來取代具體的空間，按照「老頑童」的性格，把以往的寫實和抽象、景物和構成綜合起來應該是必然的結果。

　　新風格的出現得力於棉布的使用。由於纖維的紋路較粗，想寫實都不容易，在作畫之前，劉其偉先將布下過水，再取出風乾，然後用樹脂裱在硬紙板上，壓平、處理過後的棉布並不比紙張好畫，必須多畫幾遍才能固著。也許就因為比較費勁，劉其偉的造型具體而單純化了，色彩、線條都比以往簡潔清爽，更因為棉布的纖維而使難以清晰的形象更詩意化。

　　畫得不是大畫、也不談什麼觀念，更與鄉土無關，甚至也扯不上內涵意境……〈薄暮的呼聲〉只不過是一種叫「婆憂鳥」的小鳥而已。劉其偉對此鳥情有獨鍾，同樣的造型畫了不下十數幅，皆有個雞蛋形的軀體，小小的眼、黑色的背、紅色的腹，還有兩隻細長的足。以往畫在紙上，由於紅黑分明，輪廓清晰，較接近米羅式的抽象生物構成，因而是以形象、色彩之動人取勝。但七九年以後所作，緣於畫布的使用和心境的轉換，那在似與不似之間的朦朧裡才具有自然生發的能量，才具有停佇凝望的情趣，才彷彿是在薄暮中呼喚的天籟。

　　劉其偉，人稱其老（豈老），七九年的〈薄暮的呼聲〉是他歸真返璞的開始，是他由能品、

妙品進入逸品的開始。不言偉大，不涉本土，他像是現代畫壇裡的「原住民」，什麼民族、地域、潮流都和他無關，他像那些「初民」一般，以最凝結的天真，浸潤我們這些太過文明卻枯竭的心靈。

　　〈薄暮的呼聲〉裡沒有什麼美學的大道理，但卻有趣味盎然、屬於心靈的哲思。

（原載 1995《藝術家←→台灣藝術》）

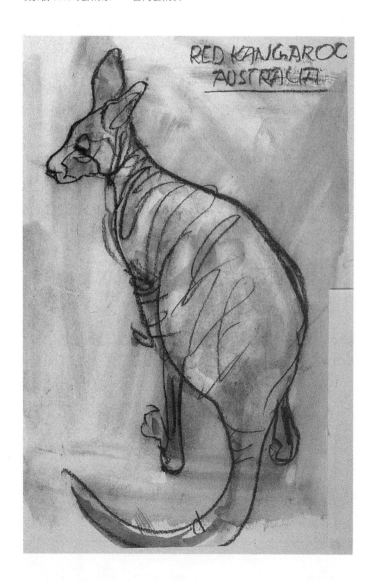

生之律 /魏可風

彩色世界

「我這一生,從年輕到現在,多半的時間在爲生活奔波,並沒有什麼『休閒』,一定要說,那麼,我是從工作中取得休閒的。」劉其偉,這位愛好藝術和探險的人類學家,眼瞼表情只要稍稍彎一下,便是一個幽默爽朗的笑容,他穿著卡其褲和有著許多大口袋的襯衫上衣,這種衣著習慣數十年不變,可以把錢包、菸斗、眼鏡及其他所有的重要家當都塞進這幾只大口袋裡,一副隨時準備深入蠻荒探險的樣子,不知道的人絕對很難想像他已經八十五歲了。

他的家距離工作室不到五分鐘的路程。家裡是寫稿的地方,工作室則是畫畫的地方,工作室在新店一棟公寓的五樓,沒有電梯,八十幾歲的人,每天就這樣臉不紅氣不喘的上下走動。

「我的工作室是公共場所。」劉其偉笑著說。這個有一套小沙發、被書架圍繞著的小客廳裡,經常有學生、記者、畫作經紀人、多年好友來訪,他是眾人口裡的「劉老師」、「劉老」。工作室的牆上貼著一張在新幾內亞與土人合照的相片、婆羅洲的探險照片、《新幾內亞行腳》的封面與走訪美拉尼西亞的海報等等。後兩者是他分別於八十二歲和八十三歲完成的探險工作。

民國二十八年,劉其偉以一個機械工程師學科畢業生身分,到雲南、緬甸地區擔任軍事工程技術人員時,看到當地少數民族的生活、習俗與服飾充滿了亮麗的色彩。

「那些緬甸的山頭人哪!站在陽光下,真是漂亮,當時我一點人類學的知識也沒有,就是覺得世界上還有這麼不一樣的地方!結果到了台灣,發現我們自己也有這麼漂亮的原住民。」劉其偉高興地說著。

那些美麗多姿的色彩,引起他對少數民族及原始社會的興趣。

從消遣開始

八年抗戰在三十四年八月結束,劉其偉和一批台電工程師於四月先到台灣,幾次調單位都不出基隆的範圍。那時的基隆和今天不同,只有兩條主要的街道,房子沿著山坡往上建,海浪大時可以拍到人家屋前的路上。現在的基隆在生態、海岸地勢上已經完全改變了。

當時一年裡有七個月都在狂風暴雨中，日本式房子裡，燙爐從來沒有滅過，他描述，兒子的尿布很少是由太陽曬乾的。有時一夜雨後，第二天發現自己躺著的榻榻米上長出許多草菇。雖然在那樣的天候裡生活，使得他一輩子帶著無法痊癒的風濕病痛，但是，直到現在他仍然不時想回到那裡，去聞聞海風鹹溼的味道，聽聽海浪拍打在岸石上的聲響。

那是他的第二故鄉，也是窮公務員的歲月，為了想多賺點錢貼補家用，他開始翻譯繪畫、藝術方面書籍，卻反而從中得到許多現代藝術的知識。逐漸的，繪畫成為他的娛樂與興趣。

「興趣是拿來消遣的，但是我一向主張把興趣當成一種專門的學問來做，深入研究下去，不但興致會越高，成就感也會越大。」劉其偉的人類學研究就是從「消遣」起的頭。

這麼多年以來，他對於現代藝術的愛好一直不變，「看膩了傳統所謂精緻的藝術。」他認為，要研究現代藝術，就要連帶研究影響現代藝術極深的原始藝術，理所當然就會一腳跨入文化人類學的範疇。

越戰時期，劉其偉五十多歲，為了優渥的美金薪酬，到戰地去當工程師，三年間，深入占婆、吉蔑、暹邏各地，一面蒐集古代遺跡，一面拿著畫筆畫下他對當地的印象。

「把興趣當回事來做，你就會發現做起來不一樣，收穫也特別多。」他說。

藝術之為物

劉其偉把人類文化簡略分為物質和精神兩大範疇，藝術雖然屬於物質文化的範疇，但其背景卻涉及到精神文化。所以他提出一個主張，應該要從文化人類學的角度去研究原始藝術，因為原始藝術關係到創作該藝術的部族文化、人種、風俗、習慣、特有的道德觀及信仰，那麼產生的繪畫、雕刻，是以一個心靈對某個神、精靈虔誠而全心的投注，往往令人震撼感動。

「如果要定義藝術是什麼，我要說，就是『感動』兩個字。」劉其偉說：「就和音樂、宗教一樣的，一種直覺的感動。」

他認為傳統藝術是發自理性的、精緻的、經過修飾的、反省的，而原始藝術恰恰相反，它的造型是未經修飾的、直接發自心靈的、有力的，帶給我們無限的啟發性。在外來文化不斷入侵的情況下，原始社會文化當然會逐漸改變，改變之後就是文化的式微，這是不可

避免的現象。

　　「但是，我們總希望能夠多保留一點文化的多樣化，如果，」劉其偉掏出菸斗點燃，吸一口又緩緩吐了兩口，「全世界生存的方式都和我們一樣，看電視、用抽水馬桶，到哪裡去都沒什麼不同，那有什麼意思呢？」

就地掩埋法

　　他探險過遠的地方有菲律賓、婆羅洲、新幾內亞、美拉尼西亞等等地方的原始部落，近的田野調查就是台灣山上的原住民部族。這麼多年與原始部落共同生活的經驗，造成劉其偉豁達的人生觀。

　　每一次組織探險隊，學術界、學生、各行各業的朋友，不知有多少人向他表示想和他一起去，於是他對他們說：「我們事先講清楚，那個地方有多危險，現在我完全無法預先知道，如果要跟我走，萬一發生任何不測，我無力把你的遺體送回台灣，只能就地掩埋，這一點同意了才能去。」

　　劉其偉和經常跟著自己探險的兒子們，也有這樣「就地掩埋」的默契。

　　「中國人就是麻煩，死就死了，還要做這做那，儀式一大堆，我不搞這一套。」他厭煩的揮一揮手這樣說。「在越戰時候，我們有九個人全是『亡命之徒』，那時心裡有個覺悟，那就是兩條路：不是在家裡餓死，就是去戰況不明的越南被打死。但是如果到時候沒有死，那就是賺到了。」

　　劉其偉常常說，他的一生是大起大落的，在工作上的轉變也很大。從電機工程到藝術，一直到七十歲以後，才能夠完全不必煩惱錢的問題，想做什麼，自然有人願意支助資金。在此之前，他做過海外投資，也在板橋買過地，「全都血本無歸，但是，有什麼關係呢？這是運氣，捲土再來就是了。在沒有錢的時候拚命想發財，現在卻覺得理想與金錢必須達到平衡，最好的狀況是兼而有之。」

　　如果有人問：「劉老什麼時候計畫再出去探險？」他馬上彎起那雙不知看過多少新奇事物的眼睛，開玩笑的攤開手掌說：「我是個死要錢的，什麼時候給我錢，計畫馬上就出來，立刻就可以動身了！」

他學法國一位發明潛水肺的企業家庫斯托爲例，「這個人賺了許多錢後，買了一條船，戴個紅帽子自己當船長，養一些研究人員，全世界到處探險，我最羨慕這樣的人了！」

另類人生

探險是一種遠離家門的「長征」，龐大的贊助資金的確是必備的條件。劉其偉舉新幾內亞的行程爲例，光是挑夫就需要十九個人。

在當地，一個駕駛、一個總經理、一位機械師兼搬行李的腳夫，就是一家航空公司了，向他們包租一架直升機，一個小時要八百美元，他說：「探險就像戰爭一樣，買飛機、買彈藥、買戰鬥人員，都是用錢堆出來的。」

不過，每當有人直接稱他爲探險家時，他就要說：「實際上，探險也沒有所謂的專業，那是一種另類的旅行，如果一定說探險者有專長，那大概是能吃苦吧！」

所謂的探險，當然會遇到無數次的危險，不過，一旦到達人跡罕至的地方，直接面對原始的自然，那種好奇興奮的情緒就會帶領著探險者不顧一切，一直深入勇往直前。

他舉例說，有一次在婆羅洲，他們一行五個人，正坐在一條以二十匹馬力的引擎力衝往上游的船上，當時黃昏，看不清楚水面，當地的土著以細藤索編成魚網撒在江面上，等到他們看清楚水面有魚網線時，已經止不住馬達的衝力。

那樣的細繩配合船的衝力加速度，就相當於一把橫跨江面的利刃，是可以把人頭削飛出去的，極其危險。嚮導是當地土著，全身雕著美麗的花紋，他非常勇敢，一秒不遲疑，當船近魚線，兩手往上一托，雙掌谷口立時被割開，血流得滿肩滿臂都是，嚮導受傷也使得他們的損失非常大，因爲他們得靠他搬運沉重的行李。

然而，也並不一定要到多遠的地方才會發生危險。劉其偉舉了另一個例子，屏東的萬山也有許多熟悉地勢的原住民，但是如果只請一個嚮導，是沒有人願意去的，要找嚮導一定要找兩個人。山裡的情形很奇怪，如果一個人在山的這一邊吹哨子，轉一個彎的另一邊，另一個人就是聽不到，於是就迷了路。

台灣、菲律賓、婆羅洲都是一樣的多山地勢，在山裡都是一樣的危險。劉其偉強調，如果在山裡面沒有帶足夠的救急用品、火柴、避雨用具、穿水陸兩用鞋，只要一場雨，人走的獵徑就不見了，在山裡找不到路，捱到夜裡，再加上一場雨，就會被冷死，許多山難都

是這樣發生的。

那一次在山裡面，沒有東西吃，就靠著兩位原住民嚮導摘山裡救急的野菜吃，「哇——那真是一股難以形容的怪味兒，非常難吃，可是不吃又不行，在那種時候，」劉其偉睜大了原本瞇成一線的眼睛說：「你的良心就會出現，你就知道平常在菜市場裡買到的『菜』，真是多麼美味。」

探險的迷人和箇中辛苦，真是不足為外人道。

比錢更令人感動

對於劉其偉而言，他的每一本探險新書能夠出現在讀者的面前，是時間、金錢、勇氣、耐心和毅力的結晶。探險的開始，首先要做出計畫，那些目的地都是沒有人去研究過的社會，由於沒有任何具體的文化理論，到了之後就得盡量蒐集標本回來分析歸納。

這種工作，除了出發前到圖書館從古蹟類、零星的報導中蒐集資料外，到了當地可以直接去找他們的大學或圖書館。「外國人相當好，不必用什麼公函，像我去哥斯大黎加的哥大人類學系，只遞出中原大學的名片，他們就派出一輛車和兩個學生送我到從台北到高雄這樣遠距離的研究站，住了兩天後又送我回哥大，還不要我付費，後來到大使館要了兩條香菸給他們，他們也非常高興。」

劉其偉回憶著：「如果是到婆羅洲，就是去 Kuching，那裡有一個小小爛爛的圖書館，但是非常有名，所有要研究婆羅洲土著的人類學家都知道。我去的當時，館長是一位留英而不會說華語的華裔，他非常熱心，要印多少資料都讓我印。」

另外，還要找到合適的嚮導。這種嚮導，除了必須熟悉地形、勇敢有力外，還要兼具英語及當地多種部族方言的能力。通常是透過當地的自然科學博物館、大學找尋受過訓練的嚮導或是可以諮詢的人士。

他舉例說，像新幾內亞，有七十多個族群，一千多種以上的方言，對於這些族群狀況最了解的，並不是什麼學者或專家，而是一位政府派駐當地的官員，這位官員長年以來用心觀察，實際深入地方土著部落，全世界各地到這個地方的學者專家，想在人種、語言方面有所了解的，非找他不可。

現在世界各國都並不怎麼歡迎外國人進入自己國家未開發的原始部落區，「原因在於他們

不知道你們這些人出去後，會寫出什麼樣的報導。而且如果去了沒回來，他們還要派人去搜索你的屍體，所以這種長征式的探險花費特別貴，受到的待遇卻不見得很好。」劉其偉又彎起眼睛笑著說。

雖然出發前該帶的東西都帶了，該蒐集的資料和對了解當地有幫助的知識也都盡力的找齊全了，到達目的地後還是會有很多變數。他表示，探險的路線有兩種，一種路徑是直線進行，另一種是先找到一個基地定點，輻射狀行進。但是探險者很難事先知道哪一種路徑最有效益、能蒐集到最多的田野調查資料或標本。這些決定除了看地區不同，靠探險者本身的經驗判斷之外，還要能在「沒得吃、沒得睡、大便不方便、數十天不能洗澡」的情況下，靠著毅力支撐下去。

「不要說什麼，蹲匐下來吃飯，邊吃就邊聞到自己身上難聞的臭味」劉其偉用手指指身體，「有很多人到旅程的一半就受不了了！」

這樣辛苦幾個月，回家後要把帶回來的資料、標本、圖片、攝影等等，一一分析歸納，快則一年半，慢則兩年，才能整理完成。前前後後出版一本書，包括準備和探險調查、整理的時間，大約要三到四年。

「出版了新書又怎麼樣？出版社頂多也只給二十本書，唉，這種工作實在繁瑣又吃足苦頭，但是完成後——嘿，是一種說不出的愉悅和成就感。像我這麼愛錢的人，」他頑皮地眨眨眼：「這種感覺，不騙你，比錢更能令我感動。」

智慧老人的容顏

劉其偉每次探險回來後，將自己從遙遠的原始部落千辛萬苦蒐集到極具人類學研究價值的藝術品、原始部落生活用品，全都贈與美術館或博物館，他覺得這樣是對社會的貢獻，讓他的探險更有意義。

如果有人問他，「劉老，你為什麼這樣年紀了，精神還那麼好？做事還要那麼衝？」他會聳聳肩告訴你：「我也不知道哇！」或者幽默你一下，加上一句：「精神雖然好，可是營養不太夠，要你請我吃一頓才好哩！」

其實，他也曾經表示，八十多歲和七十多歲時候比，十年時間體力、腦力各方面就差很多，又因為長期以來經常在野外露宿，身上也有些煩人的小毛病。不過他並不主張任何特

定的養生方法，晚上沒有特定的睡眠時間，吃飯也是隨餓隨吃，一點也不勉強自己的身體，對於各種食物從不挑剔，「其實東西好不好吃，全在一個『餓』字，餓了自然就好吃。」他這樣認為。

他喜歡舉出郎靜山一百多歲時曾說過的話：「活得長不長、健不健康，並無其他，全靠運氣而已。」

只有一點，他不論到哪個城市或部落，絕不吃冷食，不是吃煮熱的食物，就是天然的水果，任何果汁、汽水、冰淇淋都會有下痢的危險，「尤其在醫療不夠的地方，一下痢就完了！」這是他唯一的原則。

「像我這種人，要算的話，不知道已經死過多少次，我們都會了解『生死有定』這句話，」他把眼睛瞇成一條縫，引了一句老羅斯福總統的話說：「『不畏死，方知有生的價值，不知享受有生的人不值得一死，生死原都是冒險。』那麼怕死根本就等於已經死了，我的一生經過天災、戰爭不知多少，但是，我對自己的生命很滿意，很感謝上天讓我八十五年的生命可以做這麼多事情，可以很有意義。我沒有偷懶或向生命揩半點油，而且十分珍惜自己的時間，一分一秒也不願意浪費。」

一般人到了這種年齡，大概早就退休了。但是對劉其偉而言，大概沒有所謂的「退」和「休」吧！

他覺得要做的事情太多了，讀書、寫書、人類學、繪畫，沒有一樣可以放棄。一天二十四小時根本不夠他用，直到現在，每天還是經常工作到半夜一點多。

劉其偉並沒有宗教信仰，卻非常喜歡聖誕節的氣氛，喜愛教堂和廟宇，喜歡到廟裡面聞香的氣味，喜歡看虔誠拜拜的人群，他認為這些都是人們發自心靈深處的情感，是另一種人類文化的藝術。與其說他喜愛這樣的藝術，不如說他熱愛生命，和生命力帶來的律動。

一如他曾經在《非洲原始藝術》一文中寫下這樣的句子：

「非洲土著也知道如何去享受他們的人生，他們樂觀、容忍人生的苦難，也盡情享受性的快樂，並且認為兒女全是神的賜與。生存和康樂是向神祝禱最主要的願望。在非洲人的腦海裡，『生命力』就是思想的中心，這種『力』與生命之花所產生出來的藝術之果，怎會缺欠動力與調和呢？」（原刊 1996.3《聯合文學》 第 12 卷第 5 期）

愛，是像這樣學來的！ /劉文潭

「老師──，你今天有甚麼好消息要告訴我？」當我才打陽台跨進客廳的大門，便未見其人，先聞其聲，才不一會兒，劉老便穿著工作圍兜，笑嘻嘻地從他的畫室裡彎了出來。一時之間，我恍若進入了華德迪士尼的卡通世界，彷彿現形在我眼前的，便是《木偶奇遇記》中那位以松木製作木偶比諾丘的老木匠傑比妥：樂觀、善良、充滿著幻想；寵愛小動物！（妙的是，劉老家裡少不得總會養上一隻不會抓老鼠的懶貓，而陽台上放著的那口大缸裡，水草下也總是悠游自在地躲著幾尾金魚。）說真箇，無論是誰，只要他也碰上像這樣風趣的老頭兒，想要不愛他都難。

老子說得好：「知其雄、守其雌，爲天下谿，爲天下谿，常德不離，復歸於嬰兒。知其白，守其辱，爲天下谷，爲天下谷，常德乃足，復歸於樸。」（《老子》第二十八章）意思是說：做人做到深知雄強，卻安於雌柔，作爲天下的溪澗，作爲天下的溪澗，常德就不會離失，而回復到嬰兒的純真。深知光明卻安於暗昧，作爲天下的川谷，作爲天下的川谷，常德才可以充足，而回復到樸實的狀態。

常被劉老戲稱爲「老師」而實則跟他學都來不及的我，因爲家住新店，佔有近水樓台的地利，常有機會親近劉老，眼見他爲人處世，其行徑、風範，在在都和老子所說的情形差不多。

想當年，到如今，劉老毫不諱言地告訴人說：「我五十歲以前的行跡是土匪；現在的心境是菩薩。」他認爲，比起其他別類的動物來，人，未必是天生善良，反倒是表現得相當之冷酷、殘暴：「一隻吃飽的豹，絕對不會再去殘殺生命；只有人類貪得無厭，吃飽了還想到做臘肉！」「世界上沒有一種動物會製造武器來殺掉自己的同類，只有人會！」由此看來，劉老對於人性所持的看法，跟荀子「人之性惡，其善者僞也。」的主張，確是頗爲近似。他所體驗的心路歷程，愈來愈使他明白，「愛，是學習而來的！現在，我是個生態保護的堅定支持者，每次看到動物被關在籠子裡，都非常憤怒。而早年，我卻是個根本就不懂得甚麼叫做『惻隱之心』的狩獵者。」

在舊日同事的記憶中，當年的劉其偉，長得英俊瀟灑，活力十足，是個標準的帥哥兒，「嘴上留了兩撇小鬍子，很像克拉克蓋博！」既愛管閒事，又喜歡打獵；有一回（時在一九五五年夏），台糖附設幼稚園想要在園內設立一個小小動物園，養些八哥和猴子之類的小動物

供孩兒們玩賞，於是帥哥兒便自告奮勇，僱用嚮導，進入嘉義山區去捉猴子；不料當天活該有事；一隻大老鷹放放心心地凌空盤旋，帥哥兒見獵心喜，舉槍瞄準，只聽一聲清脆的槍響，那隻大鷹登時就像斷線的風箏，一頭栽將下來，嚮導立刻朝牠落地處迎上前去拾取。為了紀念這項額外的收穫（據說後來猴子還是捉到了好幾隻）當時還特地攝影留念。照片上，兩位老哥，半跪半蹲，一左一右，嚮導一本正經，左手抓著老鷹的右翅，右手抓住老鷹的頸子，而帥哥兒則右手握槍，左手抓著老鷹的左翅，面綻微笑，一副躊躇滿志的神態。這張照片的右下角，還留有帥哥用英文寫的題記，大意是說：這是在一次中央山脈南部的狩獵中所打到的巨鷹，張開牠的翅膀，長達六十三英寸之寬，一九五五年。

　　不消說，劉老在當年所幹下像這一類獵殺野生動物的好事，恐怕是屈指難數；我要不是親眼見到他這張劣跡昭彰的照片，也的確很難去設想當年劉老熱中打獵，到底是何光景。而當年，畫道中的年輕朋友聽過劉老津津樂道其獵殺野生動物時的經歷，有感於他非凡的勇猛，而將他奉為天人的也大有人在。台灣野豬，何其兇悍，動作疾速，來去如風，衝勁之大，有如運沙石的大卡車。遍數國內畫家，敢於招惹台灣野豬，恐怕僅他一人。據說劉老對人形容野豬，表情甚為豐富，「雙肩突聳，兩眼圓睜，臉皮皺收，擠成張飛狀；再配上手勢、肢體的動作，構成了雷霆萬鈞之勢，足以讓人產生幻覺，如入面臨與野豬對決之境。」

　　也許是英雄崇拜的心理作祟吧，劉老嗜獵的行徑在當時也被美化而變成了理所當然之事，不信你且聽聽：「劉老之打獵，代表著他對大自然的熱愛及對生命本能的提昇。跟野獸的追逐中，經受著一種情感的狂悅與本能的冒險，那是屬於希臘神話中酒神之精神飄然奔放的境界，這種境界原是藝術活動的特質。」

　　一般而言，狩獵的滋味是：如果沒有驚險，就沒有刺激；如果沒有刺激，也就沒有滿足。因此，為了體驗刺激與滿足，真正的獵人往往會不惜以自己的生命為賭注。根據早年一些獵人的紀錄，如果獵人在三十碼以內，遇見獅子衝過來第一槍牠未被擊倒，你就沒有機會再開第二槍！

　　多年來，很多人都知道，劉老在一次狩獵中差一點喪生，自那以後，他便不再打獵。奇怪的是：似乎從來就沒有人去追問，那到底是怎麼一回事，實情究竟如何？

　　既然是差一點就把生命送掉，事態必然十分嚴重，那麼到底是碰上了台灣野豬，還是台

灣雲豹、黑熊之類的猛獸？以下是獨家採訪：

告訴你，都不是！

話說那是在一九六○年的寒冬。當時劉老在國防部軍事工程局服務，由於他精通英語，加上業務上的需要，常與美軍顧問團人員相交。老美在當時享有攜帶槍枝的特權，一夥愛打獵的美國朋友自然而然就交上了劉老。而劉老結識了一位家住士林的獵戶，每次行獵，都是先由劉老集合眾人，再由獵戶領軍出擊，要不然，連劉老也是烏龍，沒有人帶，根本不知道該到那裡去打獵。

冬天，是去淡水海濱打野鴨的好季節。一輛軍用的中型吉普，將興致勃勃的一夥獵人送到了目的地，車才停穩，大家來不及跳下車子，取槍上彈；忙亂之中，不知怎地，獵戶的那枝槍突然走火，子彈從槍口射出，碰到硬石頭，立刻反彈回來，打進站在旁邊劉老的左顴骨，霎時間，他並不知痛，只覺得臉上有點怪怪的，有意無意間用手去摸，定眼一看，才見到滿手是血！第二天，子彈挖出，臉腫得像豬頭一樣，大夫跟他講，是啦，這是應該有的現象。以後家裡不准他打獵，而那位士林的獵戶，也深懷歉意，從此戒獵。

雖然作為這件流彈傷人事件主角的劉老，始終未曾明言這宗意外事件給他帶來的衝擊是甚麼，只說出家裡不准他再打獵。但是，衡情度理，如果他不是在內心有所省悟，任何人對他耳提面命恐怕都屬枉然。

毫無疑義的，這是一場血的教訓。往日，挨槍的總是別的動物，眼見牠們傷痛、死亡，洋洋得意的也總是獵人。這一回，獵人自己意外挨槍，顴骨離太陽穴充其量不過五公分！劇痛的感受，死亡的威脅，使人不由得不深自領悟：打獵，究竟是何等殘忍，又何以理應教人去深痛惡絕！

不是嗎？愛，是必須經過學習，才會真正懂得的。嗜獵的劉老，總算學會了該如何去愛護動物，只是，他所付出的代價，未免比別人大了一點。

愛，乃是一種對生命（包括人類與動物）由衷的尊重與關　自從劉老真正懂得了甚麼是愛，愛就成為他藝術創作的泉源。正是由於愛的推動，他　勃勃地畫人、畫動物。當然了，他所畫的人，都是他心愛的人，他所畫的動物，也都是他心愛的動物。他認為：「繪畫不止是畫你肉眼所看到的，也得畫你心裡所想到的。像這樣，將你心愛的事物重新組合，

並以自己滿意的線條和動人的色彩把它畫出來。」遍觀劉老所畫的人和動物，其所以「情浹中邊，韻流內外」，顯得自然、生動、親切、感人，莫不是與他所標榜的繪畫理念，密切相關。

且看劉老所畫的獅子，竟是何等的沈著、兇狠；老虎，竟是何等的威風、勁健；花豹，竟是何等的野蠻、頑強；無尾熊，顯得憨態十足；浣熊，顯得聰穎可愛；狼，給人的感覺是陰險難纏；狐，則是一臉詭詐；水羚，顯得矯健；飛羚，顯得精神；台灣野豬，剽悍結實；河豬，燎牙、醜面，顯得飛揚跋扈；河馬，粗重、笨拙；台灣黑熊，渾厚無倫；金剛猩猩，老成持重；至於紅毛猩猩，則是一副「承蒙抬愛，阿毛不勝榮幸之至！」暈陶陶的模樣，煞是逗人！

據說印度獨立前，一位美國作家對甘地說：「非常可惜，你們的野獸已在森林中消失。」甘地答道：「不錯，同時牠們正在城市裡增加！」

但願劉老這一回的野生動物畫展，能喚起大家保育野生動物的菩薩心腸，使寶島台灣的野獸，在城市中消失，在森林中成長。（原刊 1996,4,6《聯合報》副刊）

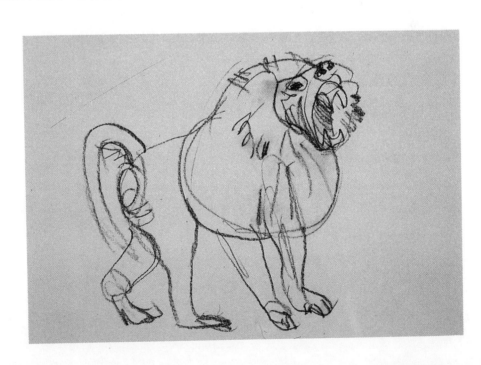

文化探險的業餘玩家 ╱楊孟瑜

　　民國八十四年夏末，劉其偉接到一封來自東馬友人的信。信中說，北婆羅洲的拉讓江就要建水壩了，當年他沿途做過田野調查的部族部落都要被淹沒、消失了，友人急匆匆地問他，「要不要趕快再去作研究，保留一些東西下來？」

　　老人家有點兒急，也有點兒無奈。家中情況短時間內不容他遠離，要再整裝出發到海外探研，也不是馬上說走就能走……

　　探訪過劉其偉的人，可以發現在他的畫室和家中，幾乎看不到什麼裝飾品。他很少掛畫。除了幾張動物畫作製成的海報，和他近期的著作封面圖樣之外，就是一些他在新幾內亞探險研究時與當地部落居民燦笑合照的留影，一起擺在相框裡。

　　新近一次整理家居時，他掛起了一張感謝狀，是關於他捐贈了大批大洋洲原始文物給科博館的。劉其偉一生得過獎狀或榮譽不在少數，而他晚近獨鍾此張，就掛在客廳通往作畫空間的醒目處。這毋寧代表了他晚年的志趣——鑽研及傳播藝術人類學。

　　他的人生渠道曾由電機工程走往藝術領域，自此有了繁華似錦的心靈收穫；再從藝術殿堂導往人類學之途，自此更是有了豁然貫通的生命啓發。品嚐多年心得，永不停止腳步的劉其偉在八十幾歲時，希望結合藝術與人類學，再闢新境，再創長程。

　　八十四歲這年，他完成了最新一本著作。再三思索，決定定名《藝術人類學》。

晚年最主要的理想

　　「這是我在九〇年代最重要的一件事，是我的抱負，也是我晚年最主要的一個理想，而且是台灣過去一直沒有人做過的事。」髮已蒼蒼的老人，仍然有著抖擻的意志與這年紀少有的抱負，他握緊拳頭用力說著。

　　「藝術是文化最精緻的部分，故此藝術應爲風習、智慧、倫理與道德的總稱。」劉其偉在著作一開始的扉頁即寫著，「依筆者多年教學的經驗，人類學確實能讓初學者，對藝術本質及其獨特性的了解，要比其他方法領悟得更深。」

　　同年，他在台北市立美術館八月號的《現代美術》期刊上也闡述：

　　「自從二十世紀以來，社會連續發生了三度工業革命以後，藝術家不得不共同起來，企圖組織另一合乎時代的新秩序……從原始藝術（Primitive Art）吸取最原始的美學、生命

力和神祕感，作爲創作的泉源，所謂現代藝術（Modern Art），就是反映這個時代人類生命的新生需求而產生的。」

他特別強調，「原始藝術」是專指「現存自然民族的文化藝術」，而和史前的洞窟藝術（Prehistoric Art）或遺址的古文化（Ancient Art），不能混爲一談。

他也認爲，從畢卡索、克利……等「以迄抽象表現的當代大師們，無一不是從原始藝術的美學來培養靈感，而創出了無限生命力的作品。由於此一關聯，因此再度引發近代的一部分人類學家和藝術家，對『人類與藝術還原』的研究興趣。」

這個「還原」藝術與人類的過程及研究興趣，似乎也正是劉其偉對於藝術、對於人類的重新思考及終極關懷。

主張做民族誌

因此他主張做「民族誌」，如同他以往多次的深入蠻荒原始部族，探集研究。「因爲民族誌較之文化人類學有著更爲廣泛的研究領域和更多樣化的理論視角。即舉凡宗教信仰、審美意識、道德理論諸方面，都是它的興趣所及。同時，它又不會像一般社會學和宗教學那麼孤立地研究它的文化現象，而在整個人類文化和人類歷史的廣闊背景下，宏觀探索它的本質規律；從而勾勒出人類文化和人類精神現象的歷史本來面目來。」他在文章中這麼寫下。

民國八十四年夏末，劉其偉接到一封來自東馬友人的信。信中說，北婆羅洲的拉讓江就要建水壩了，當年他沿途做過田野調查的部族部落都要被淹沒、消失了，友人急匆匆地問他，「要不要趕快再去作研究，保留一些東西下來？」

「我在想：應該要在消失前再去做一些研究，把文物帶回來捐給科博館。這些原始部落都消失得很快，等劉媽媽身體好一點，我就要想法子再去東馬一趟。」從畫室走回家的路上，劉其偉一步一拐地說。略顯蹣跚的腳步擋不住他急切的語氣。

老人家有點兒急，也有點兒無奈。家中情況短時間內不容他遠離，要再整裝出發到海外探研，也不是馬上說走就能走。不過，一時出不了遠門做研究，他立志藝術人類學的功夫不會稍緩，埋頭著述之外，他也把握機會和年輕人談。

民國八十五年三月中旬，整個台灣社會正籠罩在第一次總統民選滾滾沸沸的氣氛中，一個陰雨天的晚上，樹木掩映的台灣大學人類學系系館裡，四、五十位莘莘學子正群聚二〇六討論室，聚精會神聆聽劉其偉講述「原始藝術與藝術人類學」。主辦這次「人類學週」系列演講的台大學生表示，辦活動以來從沒見到過這麼多人來聽講，連外系同學也擠了進來。

只是玩玩，玩出了名堂

「我不是畫家，也不是人類學家，我都是業餘的，」年初經過一場感冒，人似乎瘦了些，一身卡其裝也顯得寬鬆了些的劉其偉，先這麼介紹自己，「我只是玩玩，但我玩出名堂。」

八十五歲的人生「玩家」用自己的研究心得和探險經歷，告訴年輕人如何以人類學的眼光來了解藝術，又如何從原始藝術來發現藝術的美，與人類的自然生命力。

「我個人比較喜歡做民族誌。不一定先有什麼社會學的理論架構，才去實踐，也不忙著先去做價值判斷，我是這樣想，先去做民族誌，從蒐集來的資料中再去建立理論還不遲。」

「我倒認為人類學目前最急於做的，不是去建立理論或架構，而是如何站在人類學的立場，去挽救我們今天地球上的危機。」站在講台上的劉其偉繼續說，「今天整個地球上的人類是很糟糕的，這個兩隻腳的動物，上帝給他太多智慧了，上帝要哭的，因為人類貪婪、破壞……不像原始社會生於自然，仍有尊重自然的心，人類卻是要改變自然。」

劉其偉滔滔言談傳達的，顯然不只是他個人鑽研的學問，更多的，是發自他內心深處的一分關心。

以業餘身分盡力而為

演講中，他也不諱言，「我做田野調查（Field Research），但有人類學家說，『劉老，你這不叫 Field Research，一定要 Yearly Cycle，有周期性的去做。』不過做這些地方的田野調查研究，能去一回就不容易了。我做的探險研究，很多人類學家不以為然。我不知道要如何，反正我盡力而為就是了。」

劉其偉的「盡力而為」，其實少有人能為。他先後深入婆羅洲內陸、大洋洲各處島嶼，這些地方不乏國際間的人類學者和探險家喪命於此，而他也是近代少數、甚且唯一進入這

些地方的華裔人類學研究者。

多年來以業餘身分從事人類學研究，劉其偉得到的鼓舞及質疑參半。昔日在中研院民族所埋首研讀、著述時，當時的所長李亦園感佩「一個外行人竟能如此投入」，特開了一間研究室供劉其偉使用。到了午間，所裡職員大多休息，見劉其偉只稍歇片刻後又繼續埋首，乾脆把鑰匙交給他，讓他好持續鑽研。每天午後三點左右，李亦園還細心交代小妹為劉其偉送來點心或咖啡。

向來很清楚自己的方向

儘管在這條研究之路上，有支持、也有批評，但劉其偉自身，向來很清楚、也堅定於自己的角色及志趣。

三月十九日晚間台大人類學系討論室裡，螢幕流轉著劉其偉「巴布亞新幾內亞之行」的探訪記錄影帶。眾人睜大眼睛觀賞時，黑暗中，端坐一旁的劉其偉雙手環抱胸前，看著影片中的自己，臉上露出少見的嚴肅神情。

這一次次的探險研究之行，也一次次逐步加深了他對「藝術人類學」的觀念與決心。尤其是自新幾內亞地區歸來之後，這個方向，他益發篤定。

民國八十二年五月，劉其偉從新幾內亞返台，將近兩百件的原始部族文物隨飛機空運台灣，另有十多件三公尺以上的獨木舟、精靈像、編籃、弓箭、匕首和面具等，則隨後運抵基隆港。一年多後的民國八十三年七月，這兩百餘件文物，經細心整理分類後，在台中的自然科學博物館展出。

當時的科博館館長漢寶德告訴媒體，劉其偉的新幾內亞之行，一方面以藝術家的特有敏感度、熱情和人道主義的執著，同時也不改其自喻為業餘人類學家的謙虛精神，完全不顧長途跋涉的辛勞，在短期內完成了艱辛的任務。

我們必須尊重別人的文化

覽視著館內件件來自遙遠部落的文化標本，劉其偉心有所感地告訴眾人：「我們必須尊重別人的文化，絕不可蔑視或視為『野蠻』。」

他希望為台灣帶回的，不是一堆稀罕而神祕的展示品，而是將不同部族的生活文化展現

在每一個有心看到的人面前，期待綿延的，是人類之間的了解、尊重與欣賞。

彼時曾採訪他的專欄作家郭冠英即表示：「對劉其偉來說，不加修飾也不被壓抑抵銷的直覺感動力，才是真正的藝術價值所在。」

巴布亞新幾內亞是今天地球上最後過著石器時代生活的地區。劉其偉在旅行中，卻「無處不見驚人的藝術作品，甚至包括族人家中的掛鉤。」他說，「沿著希匹克河流域，我們這趟旅程，儼然是經歷了一趟驚人的藝術之旅。」

近年來，他將這趟「驚人」之旅剪輯成影帶，做為原始藝術與人類學的直接呈現。在影片中，劉其偉用感性的語調說：「土著的生活看來單調，但能幻化他們的人生，創作出震撼人心的神話與藝術。」

「他們生活在一個壯闊、單純、自由的天地裡，自有其快樂和意義，我想，文明並不能塑造出人間的天堂。」

不斷地思索藝術、思索人間、思索文明，應是劉其偉執著以赴「藝術人類學」的炯炯動因吧！

最近幾年來採訪老畫家劉其偉的媒體記者也都可以感覺到，如今他寄情最深、用力最勤的，就是人類學與原始文化藝術的研究。

搜奇回來的寶物不藏私

不過若是想像這位老探險家家中，擺設著他四處搜奇回來的「寶物」，那可就令許多人失望了。劉其偉依然是一件不留，全數捐予博物館。

提及這件事，劉其偉坦蕩直言：「一趟新幾內亞之行，我花美術基金會一百多萬，而我帶回來的東西可賺幾千萬，但我不會做這種事。」老頑童又故作神祕地笑說：「我也試探我兒子。」他曾故意問同行的次子劉寧生，帶回來的文物有好幾貨櫃，可以一部分交給出錢的美術基金會，其餘的自己找倉庫留存，再伺機出售牟利。結果兒子回問他：「爸爸，你不是說要歸之於社會嗎，為什麼改變初衷？」

「我對他豎起大拇指說：『不愧是我的兒子！』」劉其偉父子沿途艱辛，瞬間盡似化為無形。

劉其偉一生很少談什麼社會使命感，但是他對於藝術人類學的致志努力，顯然有強烈的

使命感在推動著。

他在著作中寫著:「文化的遺骸雖然要靠考古學家去發現,然而文化的故事卻要依恃民族學的方法才能闡明出來。」似乎也可以進一步說,文化的綿延,則要靠藝術創作者予以傳承啓迪,予以發揚光大。而劉其偉,正在這條道路上。

他將藝術人類學的田野調查工作,稱之爲「文化探險」,並且慨然傳授經驗給眾人,「田野工作比普通旅行有趣得多,以這種研究的態度去觀察世界,竟是如此繽紛多姿。縱使你一旦失敗而得不到豐收,也會帶來無限的人生啓示。」

這個一生喜歡探險、又從不認爲自己有何了不起的老鬥士,也許從來沒有發現到自己深遠的影響力。在東馬的古晉,他當初赴婆羅洲內陸探險前出發的城市,攝影家劉仁峙二十來歲的女兒在九〇年代舉行了一連串畫展,畫中瑰麗的色彩揉和了不少婆羅洲原始民族伊班族婦女的圖像及文樣,這位年輕的畫壇新秀始終記得小時候因爲「台灣來的劉爺爺」的鼓勵,使她決定走上今日這條畫程。

這是個異鄉的偶然例子。但怎不知,今日在台大人類學系小小課室裡凝神傾聽劉其偉的青年學子,不會也深深的神往於那在漫長的藝術歷史中,在亙久的人類文化中,「原來還有一個被失落而美得震撼心弦的殿堂!」進而在日後展開了仿效的行動。

八十五歲的劉其偉,正張滿其原始的風帆,航行在藝術人類學這片新的浩海中。外觀上的一身老態,在一提及這新的志趣時,就顯然被一股沛然的意志消弭於無形。就像他形容的海明威:「全身上下看來都是老的,但眼睛卻閃爍著前進的訊號!」

這一生最愛探險

九歲那年的首次航行大海,他沒有尋得書中描繪的「金銀島」,卻自此陶鑄了他艱辛、傳奇而又極其豐富的人生。

回首一生。問他,這輩子最喜歡做的事是什麼?

劉其偉保持著不變的姿態,一貫的笑意,說:「探險!」

「去陌生的地方,去沒有人到過的地方,去我沒有去過的地方。做了,我有心安理得的味道。」

劉其偉探險天地間的人生傳奇,從來沒有終點。 (原刊 1996,4,25~26《中時晚報》第 19 版)

搶救自然資源 ／楚戈

二十年前劉其老在《自由談》雜誌發表了一篇「野生動物保護與國際資源保育」的文章，由於當年《幼獅文藝》主編朱橋曾經向我大發牢騷，埋怨「豈老（朱橋總說成豈老）這樣好的文章爲何不給《幼獅》」，而使我印象深刻，至今未忘。

其老說「……正因爲世界自然面臨滅亡，近世已有若干學者急起組織保護自然的新秩序，挽救此一人類無形的危機。研究生物和環境科學，是近代最出色的一門學問」。當時南非官方統計：「自一九二四至一九四九，廿五年間，從大象到胡狼就有四百二十萬頭遭人類屠殺，其他地區猶不在計算之內。」

早期其老的水彩畫變形和抽象形式比較多一點，此後則偏重野生動物的題材，數十年來未輒。

人類任意破壞自然，遲早和地球同歸於盡

非洲、美洲、印度（特別是老虎）、澳洲許多野生動物瀕臨滅絕，絕種的已爲數不少，雖然都是白人帶來的惡夢，但白人終於知道人類長久摧毀自然，再加上西方科技帶來的污染，臭氧層的漏洞，只不過是提早使人類與地球同歸於盡而已。像現在的選舉白熱化的鬥爭，就像在蠍角上鬥爭一樣，到頭來都是白忙一陣，能不戒慎恐懼嗎？

所有保護野生動物、保育自然資源國際聯盟，都是白人對自己的罪行之救贖。

反觀我們自己，仍然迷信虎骨、虎鞭、犀角可以壯陽，以所剩無幾的白鼻心、果子狸……進補，而毫無悔意。

前不久《河殤》作者還把黃河的泛濫、黃土高原的貧瘠歸於黃河是一條「惡龍」，不知道黃河之有今天的困境，是中國人人爲的因素造成的。中國人把奇禽異獸進補得精光，結果仍是東亞病夫，把自然無限的破壞濫墾，仍然是一個落後地區。從前的從前，黃河並不黃，也不叫「黃河」。甲骨文的「河」即「黃河」。按河是一美稱：河字從可，好比我們稱美女爲「可人」一般是一種讚賞。那時的黃河流域林木蒼鬱，鳥獸成群，河水清澈，風景怡人，奇禽異獸隨處可逢，人文薈粹，孕育了東亞文明。不要懷疑如此糟糕的黃河有此可能嗎？近代考古學家在黃河流域發現了不少野生動物的骨骼，都是溫熱帶氣候之遺存可證。

黃河流域的大象，因氣候和環境丕變而絕跡

甚至晚到三千年前的歷史時代，河南一帶仍有大象生存：河南名豫，豫字從予從象，是拜象氏族之符號結構，是象族之自稱（予）。甲文、金文象字都是寫實的象形符號，語言符號絕不是憑空捏造的，一直到黃河沿岸伐盡了樹木連根也不留，滅絕了野生動物使之絕種，破壞了自然的均衡，雨量減少、氣候才丕變，大象在黃河流域才絕跡。

右史中舜的異母弟名象，象想方設法陷害舜，由於舜是鳥族，乃是圖騰矛盾造成的結果。

陳夢家殷商氏族志，肯定甲骨文的象指動物，也指方國。象封於有鼻，有鼻也是象與象族的地盤。水經注有「鼻天子城」。《路史》說鼻天子即指象。這是野生動物繁衍的時代，大地自然豐腴的情況中，中國古代的信仰狀況，保存了人與自然的密切關係。

中國人若再執迷不悟，貪婪的進補終成了東亞病夫，濫墾的結果導致可河變成了黃河，惡報早已浮現，再下來便是自尋死路了。

劉其偉的野生動物畫展乃是為野生動物請命，為中國人救贖的崇高行為。他也從事文化人類學的研究，都是受潛在的自然保育觀念所驅使，而畫了一系列的野生動物繪畫。

劉其老精擅水彩畫

水彩畫雖然來自西方文化，特別是英國在古典主義時代擅長水彩畫技法。

水彩的特色是透明性，顏料中「水」的強調，顏色匯合時的浸散效果，偶然性、自動性、瞬間的美感，都和東亞水墨畫的精妙是相通的。這一點告訴我們：在人類文化發展過程中，主流藝術雖然由於民族性格之驅使形成了表面上殊途發展，但同為人類，一如染色體和基因的相同一樣，彼此之間的特長，同時也存在對方的文化中。比如西方文化偏重油畫，但西方的水彩又和東方的水墨相近；東方偏重水墨，但東亞的漆畫又和西方的油畫相近。

早在七千年至八千年前，在長江流域的史前文化河姆渡遺址，就發現了漆器，殷周的漆畫遺痕，韓非子記載「客有為周君畫筴」，戰國楚漆器上的飲宴舞蹈圖……，證明漆畫在中國文化源遠流長，但東亞文化沒有把它發展成主流藝術。

西方水彩畫也未發展成西畫的主流。情形是相同的，這是「寸有所長，尺有所短」的現象。

在水彩畫的發展上，台灣人才輩出。文學家王藍的京劇人物，大千感歎的說「真抽象」。

在台灣老一輩水彩畫家中，劉其偉、馬白水、席德進、李澤藩、年輕一輩的陳明善、林順雄以及旅美的程凡……都具有國際水準的成就。其共同特色是把輕快的水彩畫，逐漸向厚實沉潛的方向發展，和東亞水墨畫精神相融和。

除程凡之外，這些水彩畫家的作品，都是台灣文化孕育出來的成長，大陸沒有，日本、韓國及至西方的水彩畫界，也不見得可以和這些作品相比。水彩畫可能是廿一世紀的台灣畫家把西方文化東方化的一大成就。

油畫東方化在吳冠中的作品中露了一些端倪。台灣印象派的畫，大部分給人的印象還是「西洋畫」。有一天油畫就是油畫，東方人用東方觀點來畫，西方人用西方觀點來畫水墨，一如水彩畫一樣，擺脫西洋畫的羈絆，才是文化發展的正途。

把上述這些畫家的水彩畫推向西方，使西方人也考慮水墨畫的西方化，則地球村的藝術便會比廿世紀更健全，這是本人對水彩畫家之期待。

老頑童近年全心投入野生動物繪畫

劉其老的繪畫，早年受保羅・克利的影響，抽象和變形的作品比較多。自從有了保育自然資源、保護野生動物的理念以後，近年來便全心投入了「野性的呼喚」。

他的作品用了大量的墨及黑色，改變了水彩輕快、流暢的性質，沉潛而深厚。

其老是老頑童，所以他筆下的野生動物都流露了一份幽默而滑稽的「表情」，在蒼鬱混融的畫面中蘊藏了深厚的人文精神。

作品是有「表情」的，一個陰險的人，無論他如何強調自己的作品是深刻的，但陰險的表情在不知不覺中會洩露出來，這就是古代文人畫家之所以重視修養的原因。同理，一個寂寞的人，作品的表情也會寂寞，當然抄襲他人的作品又另當別論。

劉其老是一個達觀、快樂，與人為善的人。他畫的野生動物都可以與人相親，好像是人類的兄弟，是我們的芳鄰，看他的畫，容易激發一片愛心，再迷信進補的人，也不忍相害。對野生動物來說，劉其老的作品，流露了一片佛心。

不禁會想起宋儒所說的「萬物靜觀皆自得」這句話，任何有進補心理的人看了其老的作

品，也會「放下屠刀」，立地成爲動物之友。

　　家中如果有一幅其老的動物，便擁有一團祥和自得的氣息。

　　他的動物畫也像克利一樣，有畫在紙上，有的畫在布上，什麼顏料他都用，沉潛豐厚是他的特色，使他的水彩進入獨特的世界，是天心與詩心的結合。

　　部分作品，由雕刻家梁銓作成立體雕塑和浮雕，把其老的平面畫立體起來，堪稱一絕。梁銓的雕刻技巧精到，詮釋別人的作品慧心獨具，是藝壇不可忽視的新秀。

　　「其老豈老」是文藝界送給劉其偉的祝福，祝福其老，也就是祝福我們地球上一切的生命共同體能和衷共濟，上體天心。（原刊 1996,5,1《典藏》）

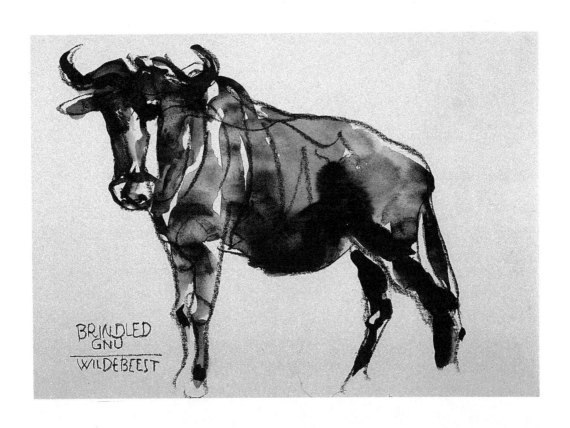

自然之子劉其偉 ／蔣勳

東海大學美術系創立之初，一九八四年，我擔任系主任，規劃全部的課程，在第一批希望聘請的老師中即刻想到的就有劉其偉先生。

劉其偉並不是美術科班出身的畫家，他學工程，繪畫只是他業餘的興趣。在東海之前，他也曾任教於中原大學，似乎是在建築系兼教工科與美術及文化人類學的課，等到決定聘任劉先生之後，排課上倒躊躇了一些時候，最後就決定排上「水彩」。

一般繪畫界也習慣把劉其偉先生界定為「水彩畫家」。但是，嚴格說起來，劉其偉的「水彩」與學院中固定畫法的所謂「水彩」也非常不一樣。東海美術系第一屆時曾經全班到墾丁寫生，劉其偉、席慕蓉……幾位當時的任教老師都同行。在海邊，劉老不輸任何年輕人，擦了防曬油，在海中游泳，看到海灘上穿著泳裝，非常肥胖的中年婦人，則目不轉睛地看著，向我豎起大姆指說：「這種體型畫起來很過癮！」到了夜晚，大多數人都已累倒，劉老則精神正旺，解衣盤礡，在住宿的大廳潑灑著絢麗的色彩，即興地畫出一張一張的畫。

「劉老師教的好像不只是水彩！」一個敏感的學生在一旁看得有些感動，悄悄轉過頭這樣跟我說。

是的，在一個以創作為導向的科系中，每一位任教的老師其實應該是一個非常強的生命個體。他們各自對自己的生命，有堅持、有要求、有不同於凡俗體制的個性。他們教的，當然不只是「水彩」；不只是屬於材料或技術部分「匠」的基礎，而更是生命本身的一種美的品質罷。

劉其偉在東海美術系十年，使許多學生看到了一種人的風範。一個八十高齡的男子，像一頭頑強壯碩的獅子，一身卡其獵裝，一頂軟布帽，總是揹著沈重的帆布包，重到壓彎了一邊的肩膀，但他也絕不讓學生代勞。他的幾次出入於叢林蠻荒的非洲，新幾內亞，觸探人類初始文化中的藝術創作；把大自然中的神祕，富裕，生命瑰麗而又豐富的一面一一轉化在他的創作之中。

半世紀以來，台灣的藝術體制的保守僵化，限制了許多創造的生機，倒是劉其偉，在體制外自由地完成了自己不受拘束的創作。

經過大學美術聯考，對水彩畫法已經匠死在刻板技巧中的學生，看到劉其偉的「水彩」，會忽然不知所從，劉其偉用布，用紙，或用布裱貼於紙上，以水彩打底，在水的滲透暈染

中尋找一種神祕渾沌的造型。好像宇宙初始，那些剛剛從卵殼中孵出的鳥，那些剛剛跳躍上綠葉的青蛙，瞪著大而充滿好奇的眼睛，看著眼前的種種。劉其偉的水彩，不只是一種技法，也更是他觀看世界，眷戀世界的一種態度。他近十年的作品更大量以粉彩的碎末擠壓進畫布之中，在水彩渲染的朦朧中沁透進明亮跳躍的寶石藍，玫瑰紅……等亮麗的色彩，他的水彩，混合了粉彩、墨，甚至壓克力等化學性顏料，產生極爲獨特的個人風格，是學院體制中的「水彩」永遠難以企及的。而一個被聯考扼殺的美術系學生，有可能因此終於了解了什麼是真正的「創作」，當然，也有可能不知所從，更退回到自己保守的匠氣小空間中去了。

大部分接觸劉老的青年一代，都被他活潑、自由、充滿生命力與幽默感的生命型態所影響。從大自然的生物律法中，他似乎看到了廣闊無可拘限的「道德」，在整個生態的循環中，有令人動容的溫暖，有令人毛骨悚然的血腥，在物競天擇的世界，鳥的飛翔，魚的潛躍，似乎都使這個不斷出入原始蠻荒的藝術家思考著人類的定位。

他剛從非洲回來，曬得黑瘦，但仍有一種精神奕奕的老年男子的美，有人趨前問候，問他在非洲有沒有遇到「食人族」，劉老靜靜地看著發問的人，靜靜地回答：「沒有，食人族都在台北。」

劉老的幽默中常常使我覺得有一種孤獨。他也常以小丑自居，帶著笑臉周旋於群眾間的愉悅者，也許笑臉的背後會有一般人看不到，劉老也不願讓別人看見的孤獨與悲憫罷。

創作是以漫長的一生建立起來的生命的風格，我們在風格前，有敬重，有嚮往，有反省，最終仍是找到自己堅持的生命風格。

劉老不斷給我們一種感覺，似乎他總是要從文明逃回到原始。好像動物園獸欄中的獅子，寂寞地看著三餐送來的肥美的屍體，然而，他多麼想飢餓地行走於荒野之中，他似乎夢想著沒有柵欄的無限草原，沒有三餐供給的原野，他可以爲了活著去奔馳、追逐，他可以在物競天擇的更爲自然的律法中獵食或被獵。

城市中最後的獵者，他帶著悲憫幽默和眾人戲耍遊玩，他給我們最絢爛的色彩，告訴我們遙遠的原始草原中富裕華麗的無限自由，那些在自由中生生死死的花、草、鳥、青蛙、犀牛、猴子，以及生生死死的人類，劉其偉的藝術連結著他的自然道德的律法，聯結著他

原始的生命態度，他爲我們呼喚來自然中種種的生命的自由，然而，他又悲憫地看著這種種的生死，有一點無奈，也有一點蒼涼。

　　以上種種，也許是我尊敬的劉老師不願意知道的罷。（原刊 1996,6《雄獅美術》）

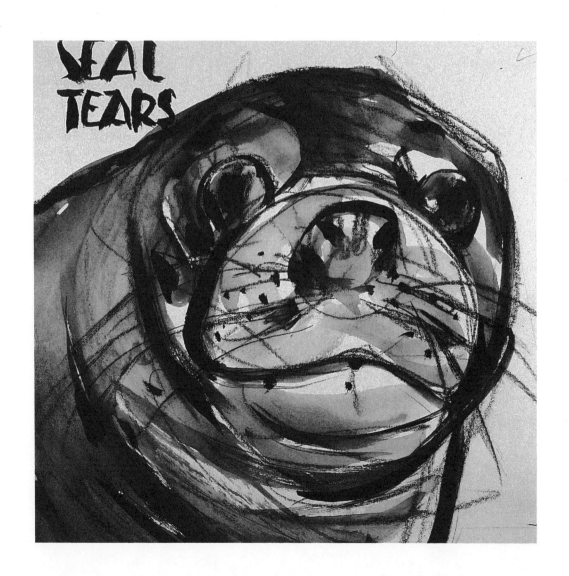

生命的藝術家—劉其偉的自畫像 　／鄭惠美

劉其偉的人生哲學

已經八十五歲的劉其偉，永遠就是那一套卡其布裝，背著大書包，叼根煙斗，隨時整裝待發。由渾沌少年的顛沛流離到戰爭時代的與生命搏鬥，再到與藝術結緣的彩繪人生，最後愛上人類學研究的海外叢林探險，每一個階段的動態生命歷程，都是刻劃著他活著的生命軌跡，也應證了他的人生信仰：「生命要用才有價值。用它，等於活著，做了，也才是活到了。」勤奮做工的他，總是說：「沒做，就沒得吃。」如今他仍然有著強烈的企圖心及旺盛的生命力，步步為營，要攀越生命的高峰。

一個優秀的畫家在內心深處，必然裝滿了許多人物的形象。尼采、海明威、羅斯福總統，他們的冒險與戰鬥精神，一直是劉其偉一生鬥志昂揚的精神信仰。而邱吉爾的一句話：「人生最好有一種正當的娛樂，雖然沒有財富，有些娛樂就會有一豐富的人生。」著實讓他開拓了一個更深邃更廣大的生命空間，也成就了工程師之外的劉其偉。

劉其偉與人類學

原始藝術直覺、感性、真摯的特質，一直牽繫著劉老終身無悔、瘋狂的投入藝術人類學的研究。究竟人類學對他的藝術有什麼影響呢？其實這是一體的兩面，人類學家包容、寬宏的胸懷已無形中雕塑了劉老不矯揉造作，尊重他人的性格，一改早年逞強鬥勇，自以為是的作風。而因為做田野調查的深入蠻荒，常與原始民族、大自然及動物接觸，也養成他純樸、豁達、率真的個性與充滿愛心的關懷。至於原始藝術粗獷的造型，對比又神祕的色彩，是發自對神靈的信仰而製作的作品，具有咒術般的魅力，也在在獨發了劉老用感性去作畫，他用心靈最原始、最直接的真實情感去創作，更從原始藝術中找到文明世界所失落的「純真」本質，因此他的畫，造形簡潔，空間平面性，洋溢著原始的神祕色彩。

再加上他兼融了西方現代畫家克利、米羅那種以主觀的幻想，心靈的即興感應，用簡約的符號作為視覺語言的表達，創作了半抽象的繪畫形式，透過藝術的想像及材質肌里的科學性實驗，他將現實世界一一幻化成原始、純真的神祕世界，作品含藏著純真、稚樸的情趣。

劉其偉的個性與畫風

劉其偉總是笑臉迎人，無架式，具有高度親和力，見面時熱情洋溢，雙手擁抱，隨之就是為你畫像，贏得友誼。他談話幽默有趣，也不忘調侃自己，卻能灑脫自在。他不好批評人，也不佔人便宜，熱情而坦然，與人無爭。他個性不拘泥，豁達、爽朗，老中青三代都喜歡他。他的處世哲學是當老二，老二就是常以低姿態，覺得自己不怎麼樣，讓別人去出鋒頭，也因為常稱讚別人，贏得對方的心，別人不會排斥他，因而在藝壇沒有敵人，人家笑稱他是「混世魔王」。即使到了八十多歲，仍然覺得自己不是什麼名家，多麼謙虛的「老二哲學」！

他愛讀書、愛寫書、愛教書、愛探險、愛作田野調查、愛畫畫、愛聊天、愛思考、愛抽煙、愛吃糖、愛喝咖啡、愛吃香蕉、愛走路、愛打赤膊、愛自由、愛擁抱人、愛錢、愛賣畫、愛捐畫、愛女生、愛動物、愛自然、愛用注音簽名、愛裸泳、愛晒太陽、愛穿卡其布裝、愛當老二、愛當廣告明星、愛與眾不同，他最不愛「窮」，非常入世的劉老，就是這麼坦然、率真，他愛得太多了，甚至愛得不能自拔，成為生命的大玩家。當他玩夠了探險就寫書，寫夠了就畫畫，畫夠了就又去探險，他是永遠的玩家。

由於他個性灑脫不拘小節又幽默，他所經營的畫面也是輕鬆、簡約，落筆爽快，重大局而不重細節。他常常把單一物象置於畫中央，讓主題凸顯，再運用色彩烘托並作肌理變化，呈現出自然而不刻意描繪的畫作。他的畫題除了單一的動物或人像外，還有一些一夫多妻制、文明病患者、郭老爺休假等等，嘲笑幽默，詼諧捉弄都有，正是他用細緻的心思觀照人生或動物後，把思緒化為繪畫符號。

他的個性與待人處世非常圓融，表現在畫面上也很和諧，無論是色彩的調和或造型的優雅或線條的有機性，都是協調而不衝突，他又善用柔和的渲染，造成朦朧的氛圍，畫中沒有太清楚的輪廓線，沒有太銳利的線條，沒有太搶眼的色彩，真是與他的為人相吻合，他的生命中總是充滿了律動、和諧與幽默。

由於他做人、畫畫都受到歡迎，收藏他作品的群眾幾乎各行各業都有，除了喜歡他的畫作外，也喜歡他的人。然而他的優點往往也是他的缺點，愈具群眾魅力，愈必須與群眾在一起，相對的與自己在一起的時間就少了，作品也必須考慮群眾的接受或市場的需求，無形中侷限了創新的可能性，也形成不自覺的重複自己。名氣愈大，如何不斷超越，避免重複，對一個名人來說該是創作生命更大的挑戰吧！

劉其偉的自畫像

了解了劉其偉的人生哲學，還有他所熱愛的人類學及他的個性與畫風後，再看他的作品，就更能體會他那不繫不縛的生命情趣。他是在一個有限的生存空間中，張起一個更大的生命空間，那兒有他的夢想、信仰，交織著欣喜悲歡，使我們在展讀了他生命的每個歷程後，湧起熱忱去探觸他的靈魂生命，就由他的自畫像開始。

劉其偉的自畫像不像西洋美術史上的林布蘭畫自己瞬間的表情或是質疑自己、審視自己的自畫像，也不像梵谷畫得嚴肅悲愴，始終有股生命之火揮霍不出，更不像塞尚的自畫像是為了建立畫面的結構與秩序，他更不會像杜勒把自己畫成高貴的氣質，甚至是救世主耶穌基督一般。劉老的自畫像既不威嚴也不說教，甚至是戲謔自己。他畫自畫像時，不是在畫架旁架起鏡子，為自己畫像，他是跳開劉其偉畫出內在的自己，他讓自己的想像力馳騁，把信仰、生活、心情、角色、夢想、理想，都寫在自畫像上，流露出一股天真無邪的意趣。

一九七九年劉其偉的第一張自畫像，是他畫了三十年以後第一次畫他自己，六十八歲的他，滿頭白髮，蓄著短髭，叨著煙斗，眼睛卻是閃亮的。簡單的、流暢的幾根線條，把自己的正字標誌傳神的塑造出來。在這第一張自畫像裡，他對自己為什麼給別人畫了許多像，卻很少給自己畫自畫像，他說出了心中的祕密：「古代建築師建造廟堂，原是用來紀念國王、英雄和宗教的，但是，最後所紀念的人，還是他自己。」原來他畫的雖是別人的像，他仍然繼續在畫他自己，因為畫中有他與對象互動、交流的情感，他與對象已融為一體，因此他不必急著畫自畫像。

一九八一年的〈人生三部曲——自畫像〉，他隨興的畫出他生命歷程中的三個不同角色，他是槍手為金錢而戰，他是老師傳遞藝術真理，而人生終究也只是小丑一個，歡愉世人。單純的淡彩速寫，把自己的角色與性格交待得很清楚，是劉其偉在眾多的自畫像中最喜歡的一幅。尤其他覺得自己本來就是小丑！一個人能允許自己不完美一如小丑，也是一種心情的不壓抑，如此生命的活力才不會被完美的冠冕所扼殺。我們時常在追求完美，卻忘了生命的不完美正是它的可愛之處。

一九八一年的〈婆羅洲的淘金夢——自畫像〉，僅著短褲，手捧黃金，眼觀前方的劉其偉，挺立在馬來西亞濕濕熱熱難熬的拉讓熱帶雨林中，他正是一位高瞻遠矚的勇者，用賭博的心情度過了叢林中種種觸目驚心的險境。在雨林中淘金，多麼美麗的幻想，果真淘到

金子，就可以自由的揮灑風月了，劉老總是天真的想著。

　　一九八三年〈自畫像〉，七十二歲的劉其偉，滿佈皺紋，律動的線條蕩漾在畫面，似乎象徵著他那永不停歇的動態生命。

　　一九八六年〈愁悶的日子——自畫像〉，以暗灰色為背景，襯托出頭部的粉紅、亮麗，滿臉洋溢著一股生命的熱勁。再配上富有哲思的題字：「生命多變一如四月的艷陽天，只有藝術才是永恆不變。」即使已經是眼皮下垂，垂垂老矣，七十五歲的劉老仍然奮鬥不懈。生命之光也因藝術而永不滅絕。

　　一九八七年〈台金、台電、台糖三十年——自畫像〉，劉其偉以公式定理及點線面抽象符號，構築出他的工程師生涯。這是他第一次以「抽象畫」畫自己的自畫像，他已經打破自畫像的傳統形式，它可以不是以人像的方式出現，而是以抽象的符號述說包容萬象的人生。無以道盡的人生辛酸、無以捕捉的人生旋律，似乎總是曲曲折折的逸出生命的常軌，但誰又能熄滅一個永遠藏有無限好奇的生命渴望呢？

　　一九八七年〈船長夢——自畫像〉，劉其偉自幼的夢想就是當船長，航行於星光燦爛的夜空，望著藍藍的大海，編織著金銀島的海盜夢，過著無拘無束的冒險生活。這張畫揉和了克利的色彩詩情與米羅的象徵符號，把自己的夢境烘托得神祕又唯美，自由、不受束縛，找回童心的劉老，像是告訴我們，人生何不浪漫風騷欣賞一下自己的生命美夢呢？

　　一九八七年〈老人與海——自畫像〉，禿頭的劉老與一隻大魚的殘骸，在黑暗中互相輝映出生命的殘境，流露出劉其偉對海明威《老人與海》勇於挑戰，永不妥協精神信念的崇拜。正是這股力量，他將人生當成一場實驗，接受人生的煉獄，愈戰愈勇，一九八八年、一九九五年他又各畫了一張，每一次的表現方式雖然略有改變或以線條或以色彩為主，但是老人與海的戰鬥精神，永遠脈動在他的血液裡，成為他奔湧向前的動力。

　　一九八七年〈在畫室裡——自畫像〉，一個全裸的畫家在自己的藝術王國中，坦誠的面對自己，他賞心悅目一如皇帝，人生最高的境界不正是讓自己真實的本性流露出來嗎？這一年宣佈政治解嚴，劉老也解嚴了，七十六歲的劉其偉不假修飾的讓自己裸露出來，不管是為滿足畫家本身的需求或為滿足大眾的眼光，劉老都是「任真」的活著，一個畫中赤裸的他，不喜歡文明的矯飾做作，只喜歡真實的活著。

一九九○年〈小丑人生——自畫像〉，畫家把粧扮亮麗的小丑放於畫中央，符號式的簽名及年代化爲背景。在馬戲團中小丑人人愛看，他總是把歡笑帶給別人，把淚水往自己肚裡吞。劉其偉時常嚴肅的說他自己是小丑。其實在現實人生中，爲了存活下來，忍受生活的煎熬，人人不正是小丑嗎？所幸的是，在現世困蹇中，仍有人察覺到只能活這麼一生一世，何不以興趣自娛，讓生命活得更有意義呢？

　　一九九一年〈假投降——自畫像〉，劉其偉以原始藝術中圖騰般的符號把自己畫成大頭，又誇張性器官成三隻腳，是個男子漢卻又舉雙手投降，爲什麼？這張自畫像樸拙有力，他以沈重的黑，畫出他鬱卒的心情。他不願意回到文明世界，他對人生徹底失望，文明人製造了污染、戰爭、劫掠，他只有投降。但他不會投降的是回到蠻荒，回到老祖宗那個棍棒跳躍的時代。而對於現實世界，他只有假投降以苟活於亂世了。

　　一九九一年〈老頭與婦人——自畫像〉，簡潔流暢的線條繫起了兩個會呼吸的個體，兩人已交融爲一體，當一個慾望來臨時，他仍然去享受它，無論是行動式的或用幻想式的，他的生命力仍然旺盛無邊。他認爲性與藝術創作息息相關，一位畫家精力充沛，他在各方面一定很健康，否則連生存都有困難，怎能創作呢？劉其偉的性愛作品，含蓄而神祕，有著東方式的浪漫詩情意境，而非西方式單刀直入的激情之夜。

　　一九九二年〈生存是掙扎——自畫像〉，好兇悍的自畫像，劉其偉以奔放的大筆觸，刷出了生命的騷動與不安，用對比的色彩，牽動了人生的況味，有著油畫般的厚重肌理與表現主義的激情吶喊，這張自畫像像是生命劇烈的撕痛，生存竟是這般的磨人。

　　一九九三年〈別殺了！——自畫像〉劉其偉曾經也是持槍的獵人與野生動物廝殺過，如今他爲了拯救野生動物而奔命，以畫傳心，他要使動物尊嚴的活著，除了畫下了動物的尊容外，更要用行動聲援，他將會是一個盡職的森林警察，透顯出畫家晚年的心境。畫家不是只用技巧畫畫，更重要的是那份關懷人類萬物的情愛，他的生命之所以發光，是因爲那份永不衰老的情愛。

　　一九九四年〈落魄的日子——自畫像〉，他用畢卡索藍色時期的色彩，強化自己落魄的心境。頭髮梳理整齊，身穿襯衫打領帶，卻是兩眼下垂，額頭發皺。「不要煩我！」煩的是命運何其殘酷，總是壓得他喘不過氣來，那段落魄的日子，是他最刻骨銘心而揮之不去

的苦澀記憶。

一九九五年〈伊拉斯（EROS）──自畫像〉，伊拉斯是愛神。這張自畫像具有雕塑般的量塊感，在暗褐色的色調中，父親、母親、小孩的形體化成有機的橢圓形、半圓形與圓形，構組成一個圓滿的溫馨家庭。在他看來「性」是生命的延續，是很健康也是很自然的現象，他尊重「性」，一如尊重生命的本身。

一九九五年〈亞當與夏娃──自畫像〉，以色彩的量塊形塑人體，使人體具有立體雕刻的壯碩感。人生基本上離不開飲食男女，在伊甸園中，智慧與邪惡並存，如何抉擇？從「亞當與夏娃」的故事中，人是否能從中學習而超越呢？

一九九五年〈打獅子，假英雄──自畫像〉，當劉其偉從蠻荒探險回來，在別人心目中已把他當成偶像般的英雄，但是他卻覺得沒什麼，不值得被看成英雄，於是他把自己畫成自不量力的假英雄。畫面詼諧有趣，令人莞爾。

一九九五年〈叢林的哭泣──自畫像〉，對於動物，劉其偉有著一份相惜的悲憫。人類的貪婪，扼殺了動物的生機，最是傷他的心，叢林的哭泣，正是他內心的泣血，何時我們才能喚醒對野生動物的愛心呢？

結語

劉其偉他認為上帝的劇本無法修改，但是他卻是演活了劇中的主角。從一系列他的自畫像中，鮮明的透顯出一個訊息，藝術最高的境界仍是回到生命的本身。他總是在每個活著的當下，讓生命的激情盡情的釋放，讓生命的潛力不斷的引爆，用開放的胸懷面對現實的人生，儘管留下痛苦而醜陋的累累傷痕，卻能淬煉出內在的光芒、智慧，對人間保有一份淵博的關懷。當我們看到他的自畫像時，可以發現他對生活的深刻感動與對生命的認真態度，都一一躍然在畫面上。是這麼一個活活潑潑的生命體，成就了他豐盈、精彩的生活，他已經超越了畫家、人類學家、教授或工程師的角色，他是一位生命的藝術家。

他，劉其偉本身就是一件藝術品，一件生命的原作，這件發光又發亮的原作，卻是美在一身的樸素光華。（原刊 1996,8,15《自然之子》）

劉其偉的「最」 /王藍

　　劉其偉，人稱他「其老」，也正是稱他「豈老？」─他雖與民國同壽，八五高齡，卻仍健步如飛。又有多人稱他「劉老」。他是「最」不老的老人家。這是我要說的他的第一個「最」。

　　於此，我將述說他的多項「最」狀。聽來音似，可不是酒醉之「醉」，更非犯罪之「罪」。

　　人云「讓作品本身說話」，劉老的畫「最」會。面對他的畫之感受：有時像慈祥長者與我們對話；有時如貼心伴侶與我們親切私語；也有時如頑童，活潑調皮地逗趣談笑；有時直如聽到天籟之聲，又偶爾聽到激勵的嘉言，或醒世的警句。而最多時候，則是幽默、風趣，充滿愛心、智慧與魅力的傾訴。注視他的畫，最可以感受到「真正關愛的眼神」。

寫文、譯文最多的畫家

　　他是「最」有天賦，而又「最」勤奮下苦功的人。

　　他語言天才出眾，國語比一般廣東人說得好，英語又比國語好，日語更比英語好。他自幼在日本讀書，一直讀到大學畢業，中間還讀過英國人的神學校。

　　他愛國心強烈。幾十年，堅守軍事工程師崗位，為國家嘔心血且晝夜奔忙。抗戰期間，國府看上了他，想派他充當日本人去日本做反間諜，因他有一雙「如假包換」的標準日本腳──從小穿木屐，大腳指與二腳指間有顯著的「空隙」，日語又一流；他幾度想接受任命，終因混身藝術細胞過多而作罷。這樣「最」好──為中華民族，為全人類留下一位如此不凡的藝術家。

　　他是畫家之中寫文章、譯文章「最」多的人。《台灣畫壇老頑童》一書作者黃美賢女士統計說：劉老發表有據的文章，自民國四十五年迄今有四百一十九篇，出書三十二本。專業作家可能有此紀錄，畫家中實屬罕見。他常說：「通宵寫作比畫畫還過癮！」

　　踏上寶島，是劉老「最」重要的人生轉捩點，也正是他燦爛的藝術生命的里程碑。

　　劉老曾說，他「最」感榮幸之一事，是他來台灣第一個工作，竟是追隨孫運璿先生。台灣剛剛光復，百廢待舉。運璿先生率領一批苦幹實幹的優秀人員，開拓新天新地。

　　在劉老心目中，運璿先生是他任公職時代，「最」受他崇敬的老長官；而受舉國敬重的運璿先生則口口聲聲稱說其偉先生是他的老朋友、老同事，又說：「我看到了其偉先生的

才藝，我曾勸他不要做工程師了，該去專心繪事，一定會成爲極傑出的藝術家。」

劉老初到八斗子電廠時，日本人尚未全部遣返回國，半夜裡，常有日人爲躲避村民追打（難怪我同胞，當年受夠欺凌壓迫而積恨難消），奔到劉老宿舍，請求保護。劉老當然也痛恨日軍當年之侵略罪行，何況當年他還曾是兵工署軍官，擔當構築橋樑工程、管理及運輸火藥任務，與我國遠征軍一起奔馳滇緬前線，他親見國軍之英勇，也親見國軍之慘重犧牲，他的同事夥伴多位殉難疆場……這些，怎能忘記？然而，如今他決定挺身保護這已經投降，已經解除了武裝的舊日敵人。他說：既負責這個廠，就須負責廠裡的秩序與他們的安全。於是，劉老表現了他「最」難得的愛心。

最具魅力的好老師

劉老後來離開金瓜石去台糖公司電力組任職，金瓜石礦場員工與地方人士依依不捨，設宴歡送「劉部長」，辦了三天三夜的「流水席」，爲他餞行。

再回到劉老的繪畫世界。他不是「科班」出身，有人說他是「無師自通」；其實，他倒「最」是以「大自然爲師」，且是冒險犯難，不顧一切地以大自然爲師。

歷史悠久的「中國水彩畫會」，會員近百位，作品歷年於國內聯展，更遠在菲律賓、香港、日本、韓國、越南、美國、中南美、非洲、澳洲聯展，「最」搶眼的展品中，必有劉老的畫在內。他對自己的作品有信心，卻從未有一絲傲意。他是「最」謙虛的巨人。

他又是「最」愛護畫友，更「最」愛護青年畫家的長者。多年來，我有幸與他同於全國美展、省展、市展，以及全國青年水彩畫比賽，還有選拔作品參加國際美展，擔任評審工作，親見他的認真、審慎，與特別對年輕一代具有潛力的畫家的鼓勵、嘉許與厚愛。

他自己未讀過藝術科系；他卻是「最」好的，「最」受歡迎的藝術系老師之一。他在國內太多所大專院校教繪畫課，僕僕風塵，南北奔波，不辭辛勞。在此之前，鑒於當時各校藝術科系太少，國立藝專初設連美術科都沒有，因而我們幾位好友共同創設了「中國藝術學苑」遍請國內著名畫家、雕塑家、木刻家、攝影家執教，正式立案，我忝爲「創辦人」，劉老是「班主任」。我還應請在台灣銀行總行內創設「台銀繪畫班」（時任台銀總經理的何英十先生深喜美術、音樂），也請了劉老做「班主任」，參加之學員甚眾。一九八〇年，

我應聘美國俄亥俄州州立大學東亞文學系與藝術系客座教授（Visiting Professor）選修我開的繪畫課的人過多，學生之外，副校長太太，與教授太太多人都來受課，我不好拒收，因大家學習的熱誠至為感人，系主任告知我不能再收了，我反而要求他與校長，再由我國請一位名畫家劉其偉先生來一同教課，對方對我禮遇，居然同意。於是劉老飛來，成為藝術系「最」愛歡迎的 Visiting Professor。自此，選課人更形踴躍，連鄰校首都大學藝術系的洋學生也申請入學。

吾人久知「半抽象水彩人像」是劉老獨步藝壇的「絕活兒」，他在課堂示範得開心時，便為同學們畫像，學期末，幾乎人人都得到贈畫，如獲珍寶。學期結束，系裡為我們舉行了一項「師生作品聯展」，校內與校外來參觀者讚賞之餘，還聲稱中國畫家之「教授法」必是神奇，直如魔術師，竟於短期間使弟子們進步如此神速。那是劉老與我共度過的一段「最」快樂的時光，也是「最」賺人眼淚的時刻——我們離校返國前夕，全體同學舉行了「謝師宴」（美國多有「謝生宴」，因為學生要給老師「打分數」評鑑，罕聞有「謝師宴」），我還未忘記那兩位洋學生的名字：一位是朱迪，一位是施蒂芬妮（夫婿為俄大教授）致詞時不能自己而流淚，劉老亦在老淚直流中，畢其詞。我憶述這些，是見證劉老是「最」具魅力的好老師。

童心‧虛心‧愛心‧恆心

劉老生來即是「帥哥」，年長後更有「性格」之美，看他的面型與他的神采，比克拉克‧蓋博更蓋博，比海明威更海明威。他「最」有「女人緣」。他有太多仰慕他的女讀者、女學生、女畫家，成為好朋友，卻從來不鬧緋聞。他當然也「最」有「男人緣」，許多男人成為他的莫逆、知音、摯友，但他從來不鬧「同性戀」。他有資格得「人緣最佳獎」，他之惹人喜，招人愛，「最」主要的，還是由於他始終持有純真的童心、虔敬的虛心、深厚的愛心、堅忍的恆心。

聞說他年輕時代，也有火爆脾氣；但四十多年來，我們所見到的，是一直非常謙和的劉老。僅只有一次見到他發怒：那是在南美祕魯鄰近高山的小城，風景奇美，然而，專向觀光客下手的偷盜、扒手多得出名。我們是一個「作家藝術家訪問團」來到那裡，已受到導

遊囑告，團員不要離隊，若一個人外出難免遭到劫搶。團員中名畫家席德進不聽勸告，定要逞能單獨外出寫生、拍照，他全身打扮成西部武打明星模樣，雄糾糾地聲稱：「我不搶他們就好了！」我是訪問團團長，說服不了他，惹得副團長劉老發了雷霆：「這是為了你好，為了你的安全，你不要不知好歹……。」德進脾氣壞頗為有名，他以更大聲響反彈回來，怒氣不休地離去。過了不多時，席德進像個打敗了的公雞，垂頭返回，進得門來，猛拉住劉老和我的手：「抱歉沒聽你們的話，我的名貴的照相機，被一夥小強盜搶去了。」劉老安慰他：「人平安回來就好了，謝天謝地！」德進似被感動地說不出話；他回報以「肢體語言」——擁抱住我們。德進是一位好畫家，是我們的好友。他已離我們而去，我們一直懷念他。

他是最大的贏家

　　可能知道的人並不多，劉老是當年籌建台北市立美術館付出心力「最」多的一位。當時葉公超先生是籌建委員會召集人，他囑我與劉老，還有幾位前輩藝術家參加，經過可說是艱苦、辛酸……未獲真正重視，或曰：把館前路省立博物館改成市美館就好（豈不知人家是很有成就的一座自然歷史博物館，又是省產！）或曰：在國父紀念館大門加掛一塊「市美館」招牌就好……寫了多少文章呼籲，費了多少言語溝通、請命……好不容易說服了當局，尋找適當建館土地又是極大難題，幸好一位小兵立大功——不應忘記他，杜孝胥先生，他不是教育局長，不是教局社會科長，只是社會科的科員吧（後來做了教育局的視察），他千辛萬苦費盡心思找到圓山那塊土地。籌備經年，全部建館的構想、設備、需求、功能、軟體、硬體……一切細目，原始基本設計資料足有半尺厚，皆是劉老與我兩人擬定，而由劉老執筆寫了出來，提供籌備委員會議。當然，所有籌備人士也都付出了心血。劉老因是中原大學建築系教授，他說他深為感謝該系給了他許多世界各地美術館建築的珍貴資訊。

　　劉老經歷過「最」艱辛歲月（國家苦難時代，個人不可能享樂、闊綽，國家富足、社會繁榮，個人生活才會好轉，國家與個人命運是緊密不可分的）。他也曾時常叫窮，他多年節省、儲蓄，倒也陸續購置了三幢房子（雖然不大，是三幢，沒有錯，一幢父親住，一幢自己住，一幢做畫室），每逢有國際友人、外國藝術家來訪，當劉老介紹他自己是窮畫家

時，我便接說：「劉其偉先生，是中華民國最窮的，僅有三幢房子的畫家。」他又曾自嘲「最」愛錢，但生活稍有好轉，便變得「最」慷慨無私——近年來，他把大批自己心愛的作品，捐贈美術館；大批的書，捐贈學校與圖書館；更把冒生命危險蒐集來的世界各地原始部落稀珍文物，捐贈博物館。

如今，他已由「最」窮，變爲「最」富有的人。畫被爭購，稿費、版稅源源而來，不僅止這些，他之「最」富，乃是太多人喜歡他、關心他、敬重他、祝福他。

他是「最」大的贏家。他贏得人間「最」高貴的「愛」與「情」。（原刊 1996,9,15《遠見》）

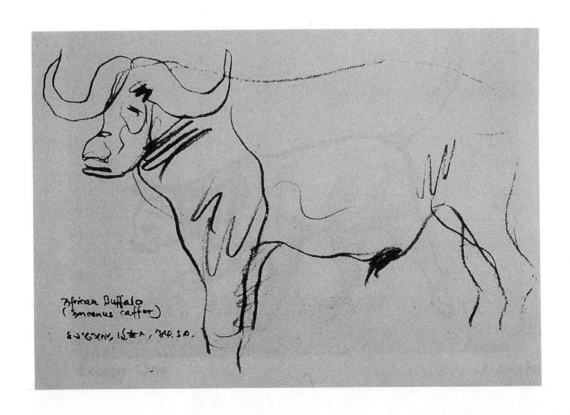

African Buffalo
(Syncerus caffer)

藝術性格，商品性格——
劉其偉的作品與產品 　/鄭惠美

他，劉其偉，作品沒有史詩般的壯闊，也沒有強烈的批判意識，他的作品不會出現文化認同或本土意識的探討，更沒有文化傳承或藝術的主體性等所謂時代的議題。它的作品不想告訴你太多的思想，因爲他不是思辯型的畫家，他的作品也不想讓你產生悲壯感，因爲他沒有一顆撼人的心弦，他的作品更不是爲藝術而藝術的純粹繪畫，因爲他沒有學院對光線、色彩、構圖的嚴謹訓練。

用活潑的心靈創作

他不想顛覆什麼，也不想征服什麼，更不在乎是否主流，他只是在尋找自己的故事，以一種最素樸、最單純的抒情寫意形式，簡簡單單的記錄下自己的感覺與感情，這些感覺與感情讓他在現世生活中對周遭的人與事、環境與自然，持續的保持高度的興趣。他的作品是爲人生而畫，對人生擁有宗教般的關懷與熱愛。

劉其偉，他沒有天縱的才氣與高度的技巧，有的僅是一顆活活潑潑的心靈與灑脫自在的胸襟，那是來自對原始社會的全然擁抱與融入，他深入蠻荒探險，採集原始藝術，不爲什麼，只爲那是一個不文明的世界，可以盡情自在的哭與笑，沒有束縛，沒有心機，只有舞蹈、酒與性愛。他愈深入了解原始社會的風俗習慣、傳說、神話及信仰，他就愈找回自己的童心，愈能包容，也愈見純真。他完全陶融在原始藝術的直覺、感性與真摯之中，使得他不喜歡文明社會的成規、矯飾，也不喜歡太呆板的繪畫養成訓練。他的繪畫是以抓住鮮活的感覺爲主，再經營構圖，烘托色彩層次，並做材質肌理變化。他喜歡自由的發揮，讓不經意流出的創意，化成色彩的詩篇，其中含藏著克利的巧思與米羅的意蘊。粗獷、有機的線條，和諧的色彩，平面性的空間構成，簡約的造形，豐富的材質肌理，趣味幽默的題材，劉其偉以他豐沛的想像力與傳奇的生命閱歷，開發出一種既單純又富浪漫情調又具詩意的繪畫風格。

展現生命的喜悅

同時他的繪畫展現的是「生命的喜悅」，他的動物畫是以赤子之心，關愛之情畫出動物活潑的生命與活著的尊嚴；他的性愛作品既不媚俗又不色情，是以幽默又幻想的筆意畫出

做愛的情趣及對性的尊重；他的節氣系列、星座系列，是以藝術的想像，將宇宙自然加以簡化、變形，幻化成一個神祕又充滿詩意的意象世界；他的自畫像系列，毫不諱言的以自己為嘲諷揶揄的對象，細膩的刻劃出生命的況味，流露出一種「知其不可奈何而安之若命」的豁達心境。

劉其偉是一位對人生永遠躍躍欲試的人，即使自幼在離亂中長大，走過了人世的顛沛，他總是懷著好奇與專注的精神在工作中不斷的實現自我，無論他是畫家、探險家、人類學家、教授或工程師，他讓生命的激情盡情的釋放，讓生命的潛力不斷的引爆，用開放的生命態度面對現實的人生，儘管留下痛苦而醜陋的累累傷痕，卻能淬煉出內在的光芒。他是個從歷練中走過來的畫家，不是位在象牙塔中苦心孤詣經營畫面的畫家，他創作的源頭活水就在於他那永不滅絕的生命能量，他是個活得精采絕倫的人。

或許當代的台灣畫家過於「耽溺」於文化認同等嚴肅的主題，作品背負了時代的重擔，劉其偉卻以另一種輕鬆的姿態，開展了他全然不同的藝術面向。他繪畫中的笑謔趨向，使他的畫既詼諧又原真，他抒情的畫風使他的畫散發著柔美與浪漫；夢幻般的情境，又使他的畫既野性又美麗。在眾聲喧嘩的當代繪畫中，劉其偉的聲音不曾被淹沒過。

藝術商品化的生命情境

劉其偉是畫壇的另類，時代的新寵，當台灣的經濟狂飆，透過商品化的文化生產及大眾傳媒，帶動了藝術商品化，他成了大眾文化的新偶像。他確實擁有難以抗拒的群眾魅力，很多人買他的畫，不僅是因為喜歡他的畫，更重要的是喜歡他的人，買的是「劉其偉」這三個字的品牌，劉其偉這個人，真是比他的畫還精采。因為他有傳奇性，而別人沒有，他的探險故事簡直是經歷貧乏、情感蒼白的你我所沒有，他替我們活過了。多少人感佩於他的傳奇，而湧起衷心的崇拜。同理他那具有淡淡的情思、單純的哲理、可愛的造形、朦朧的色彩、神祕的氣質的作品，在市場上因而所向披靡，挑動著中產階級及新新人類的美學觀。

劉其偉，他玩得很專注，活得很踏實，搞得很快樂，他不要留名千古，他要當永遠的玩家。作為一位創作者，或許不一定要有那麼強烈的文化使命感，一定要使社會產生文化震

溢的效果。劉其偉這種以生活體驗結合內在情感為訴求的輕鬆小品，令人賞心悅目，極具親和力的撥動了大眾人心，與廣大群眾產生親密的感應與互動，他構築了一個自由、歡樂的夢土，為當代藝術及消費者拓寬另一種空間與可能性。

尤其劉其偉為人親切又有愛心，民間的企業公司已鎖定他的形象與他那種具有裝飾性特色的繪畫作品，開發出一系列的藝術商品，如咖啡杯、襯衫、電話卡、紀念筆、時鐘、版畫等等，普遍獲得消費者的青睞。劉其偉與他的產品正透過藝術商業的企業化運作，從產品發表會、藝術家的簽名造勢到媒體文宣推廣，劉其偉的產品進入商業循環的程序體系中。相信不久的將來劉其偉將在市場擁有龐大的消費群並佔有一席之地。市場的力量不僅是他不能不正視的，同時他也必須即時的、精心的提出許多多樣化的創作，才能準確的切入消費者的購買慾及市場的供需。

劉其偉開發了一種時代品味，這種品味無關高低，也無關風尚，卻與「文化工業」有關。與其說他的作品是為大眾消費而剪裁，毋寧說他正在大眾化性格中創造新體質，創造與大眾共享的品味。有人憂心劉其偉已與自己的創作生命斷然決絕，反諷的是他本來就不認為自己是什麼大師，他只要好玩，不要被嚴肅的藝術框框所套牢，他相當的自覺。尤其他常把自己比喻成野雞車，因為沒有學院的包袱，他可以亂闖，不怕違規。

同時，他可以畫純粹創作性的畫，也可以畫迎合大眾口味的商品畫，更可以讓作品開發成藝術商品。他不會像李仲生一樣至死堅持反對藝術商品化，更不會像席德進一樣，認為「大家閨秀能當妓女嗎？」劉其偉認為畫家也要生存，需要利益，但要取之有道。他覺得創作的快樂與數鈔票的快樂，都是快樂啊！

劉其偉的品牌形象——人文關懷

當劉其偉的作品被開發成商品在百貨公司專櫃、書店等賣店銷售，劉其偉已走出藝術高不可攀的樊籠，更貼近人生，他的藝術性格與商品性格如何不產生落差呢？由作品到商品他如何兼顧藝術性與大眾性呢？

通常商品是不賣「意義」，商品也沒有教育功能，然而劉老的產品卻既有意義又有功能，因為劉其偉的品牌形象——就是代表著一種「人文關懷」，這一項特質使劉其偉的產品一

上市，便很容易與市場上其他高級禮品有所區隔，並且建立清新的企業形象，贏得消費者的認同。

在現代工業社會的分工下，文化也被認為是一種產業，透過企業行銷，大眾的普羅趣味往往很容易促使藝術的商品性格高漲而藝術性格萎縮，使得藝術、通俗、流行三者的轉化關係，變得詭祕又曖昧。藝術家也容易不自覺的被商業機器異化而喪失藝術創造的主體性。然而在一個容納多元發聲的後現代社會裡，社會文化美學的構築，可以同時存在精英份子嚴肅、精緻的小眾品味，也可以存在大眾共享的品味。

活出一生的靈活生動

或許是劉其偉的人類學涵養，使他開悟了，他用一顆感恩的心，關愛的情，擁抱群眾。然而他也很清明，屬於大眾的，他留給大眾；而屬於美術館的，他毫不吝惜的留給美術館。劉其偉率真的裸露自我，不隱諱自己的商業性格、功利性格。正如他那一張〈在畫室裡〉的自畫像，他不假修飾的讓自己全身裸露，不管是滿足畫家個人的需求或滿足大眾的眼光，他「任真」的活著，將藝術性格、冒險性格與商業性格融合無間，活出他一生的靈活生動，也活出他自己的本來面目。（原刊 1997,8《典藏》）

圖版

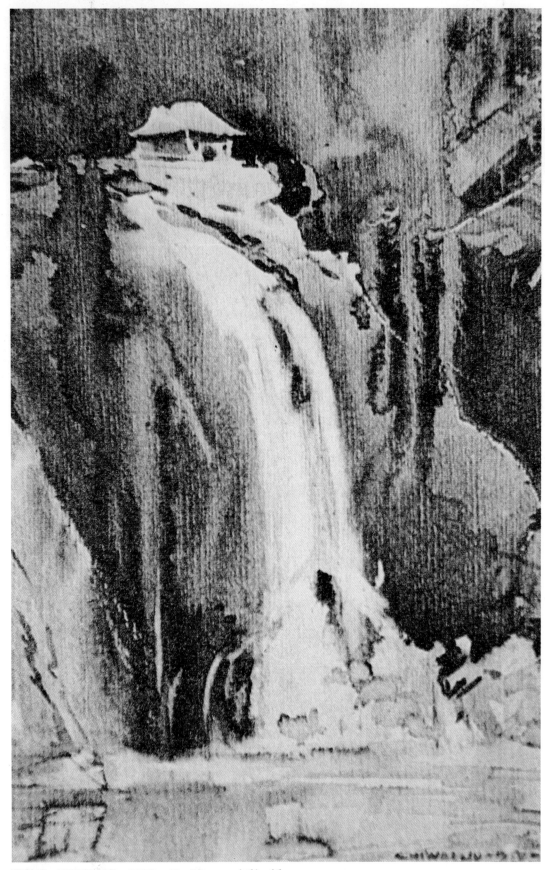

劉其偉　天祥長春祠　1965　45×35cm　水彩、紙

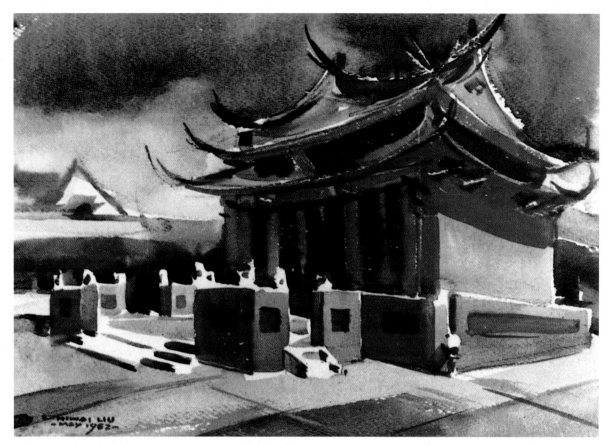

劉其偉　台南孔廟　1962　38.1×25.4cm　水彩、紙

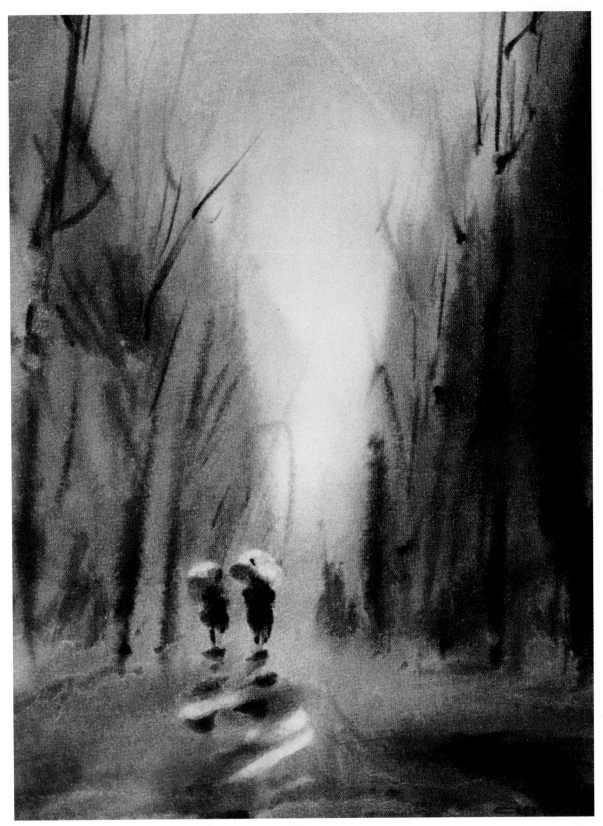

劉其偉　春雨—景美　1960　38.1×25.4cm　水彩、紙

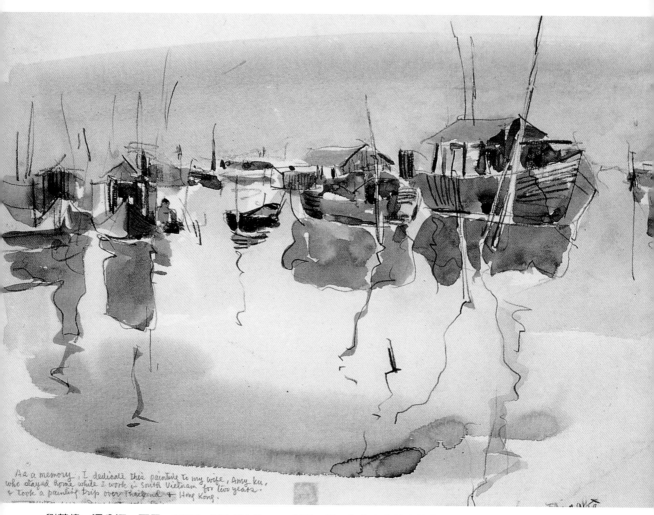

As a memory, I dedicate this painting to my wife, Amy ku,
who stayed home while I work in South Vietnam for two years,
& took a painting trip over Thailand & Hong Kong.

劉其偉　湄公河—西貢　1967　36×24.5cm　水彩、紙　台北市立美術館典藏

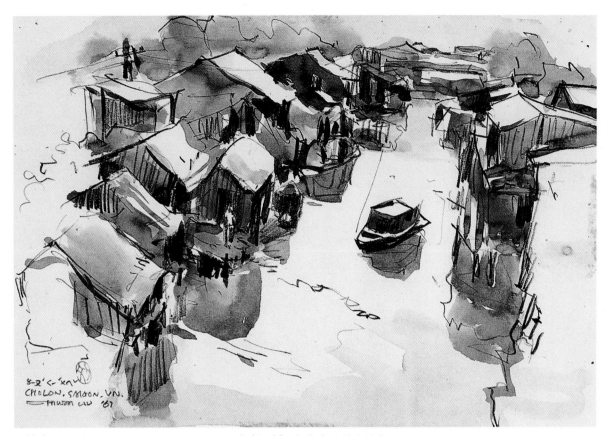

劉其偉　西貢河口　1967　36×24.5cm　水彩、紙　台北市立美術館典藏

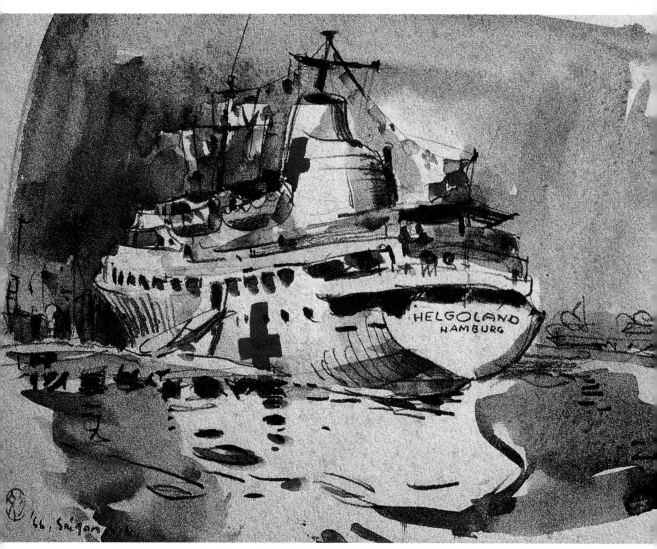

劉其偉　西貢醫務船　1966　24×31cm　水彩、紙　台北市立美術館典藏

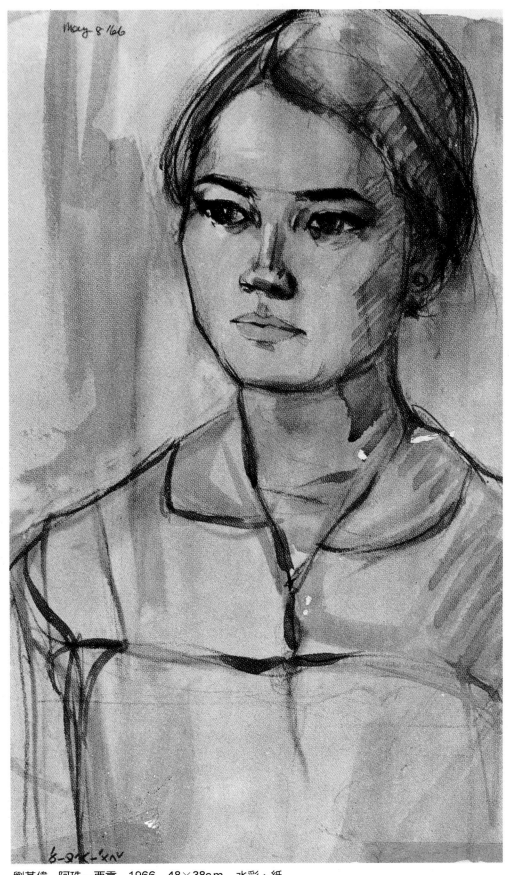

May 8/66

劉其偉　阿珠—西貢　1966　48×38cm　水彩、紙

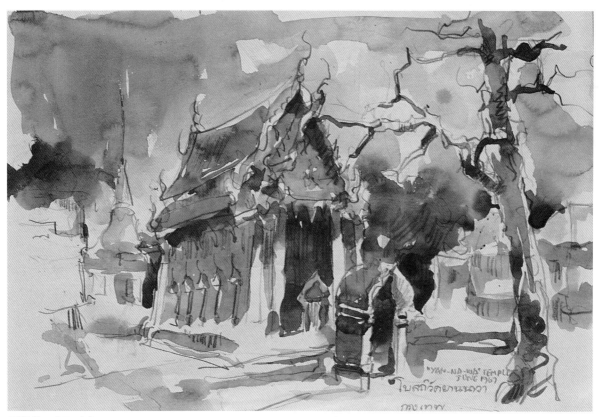

劉其偉　泰國廟宇　1967　26×38cm　水彩、紙

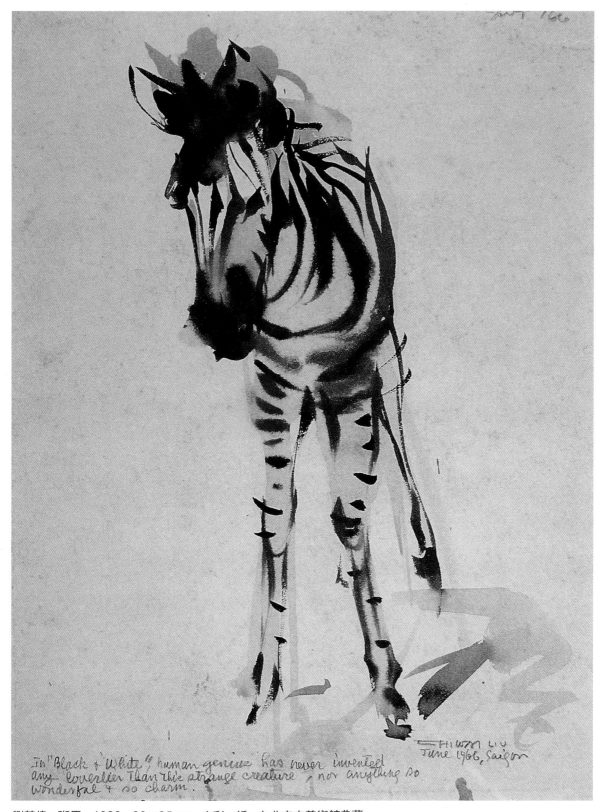

In "Black & White" human genius has never invented
any lovelier than this strange creature, nor anything so
wonderful & so charm.

MAX LIU
June 1966, Saigon

劉其偉　斑馬　1966　33×25cm　水彩、紙　台北市立美術館典藏

劉其偉　大眼雞—西貢　1966　26×38cm　水彩、紙　省立美術館典藏

劉其偉　泰國村舍　1967　24.5×36cm　水彩、紙　台北市立美術館典藏

劉其偉　泰國小鎮　1967　26×38cm　水彩、紙

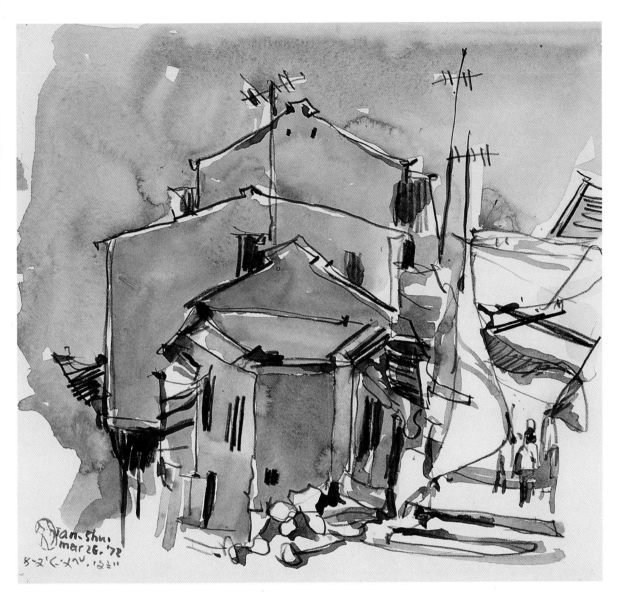

劉其偉　淡水鎮　1972　36×50cm　水彩、紙

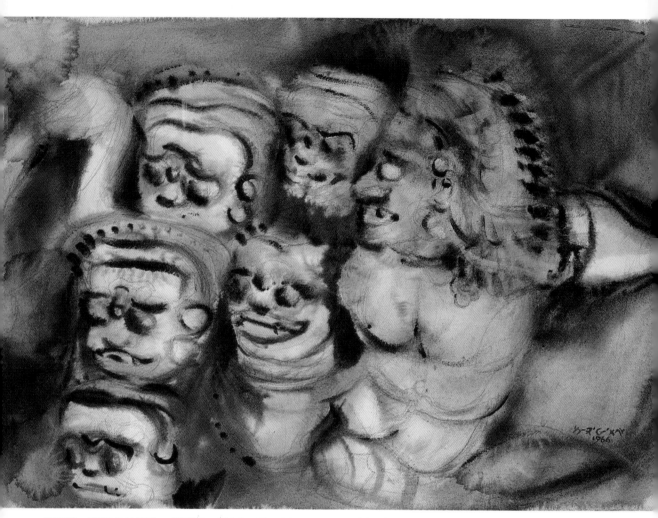

劉其偉　不知名的諸神—吳哥窟　1966　40×58cm　水彩、紙　省立美術館典藏

劉其偉　湄公河的漁舟─吳哥窟　1967　50×65.1cm　水彩、紙　省立美術館典藏

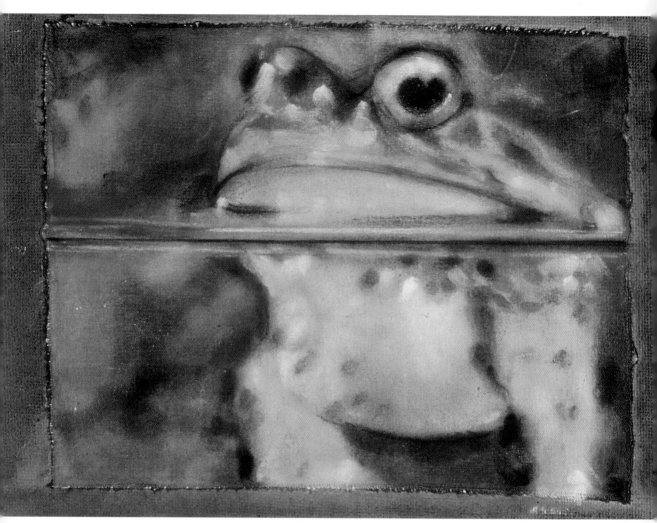

劉其偉　報春者　1996　28×30cm　混合媒材、棉布

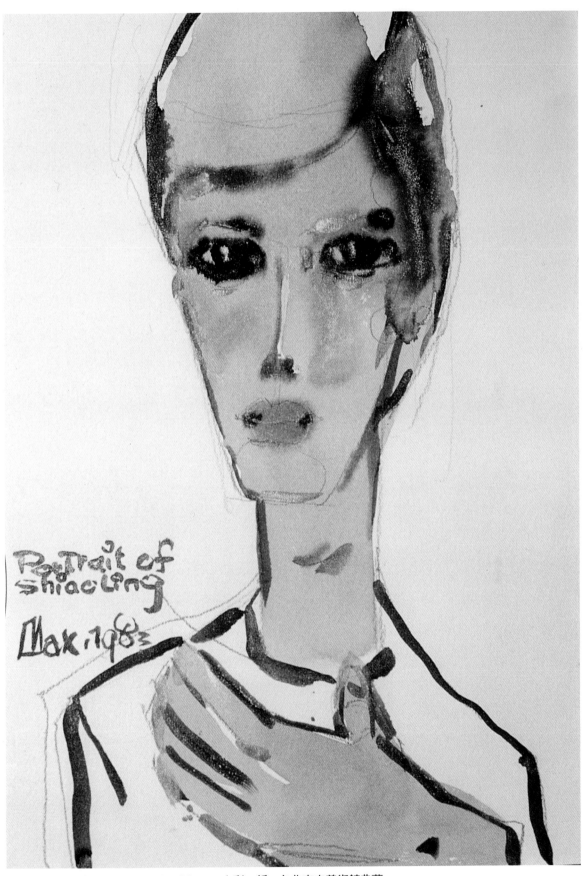

劉其偉　小玲畫像　1983　50×35cm　水彩、紙　台北市立美術館典藏

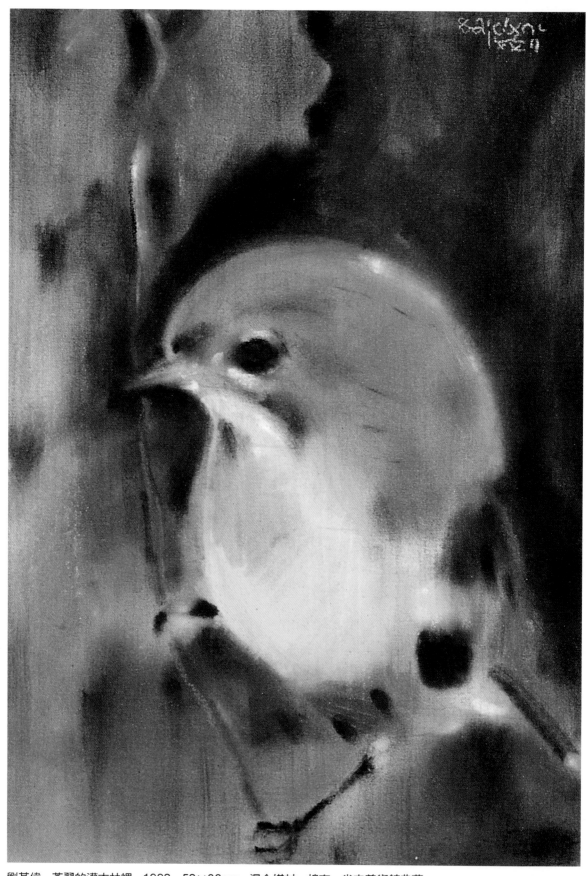

劉其偉　蒼翠的灌木林裡　1992　52×38cm　混合媒材、棉布　省立美術館典藏

劉其偉　排灣祖靈　1980　52×38cm　水彩、紙　陳奇祿先生收藏

劉其偉　轉圈圈　1987　36×50cm　水彩、紙

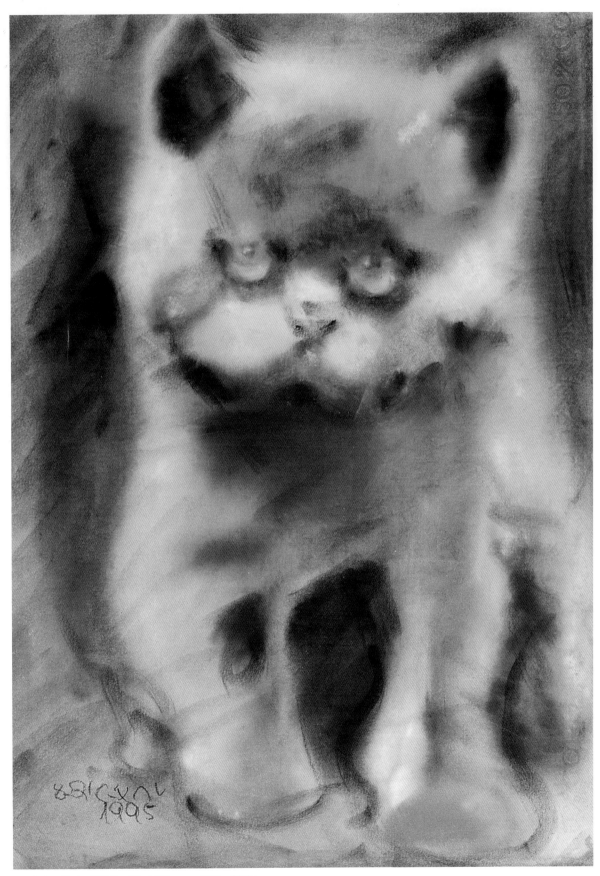

劉其偉　貓咪　1995　52×38cm　水彩、棉布

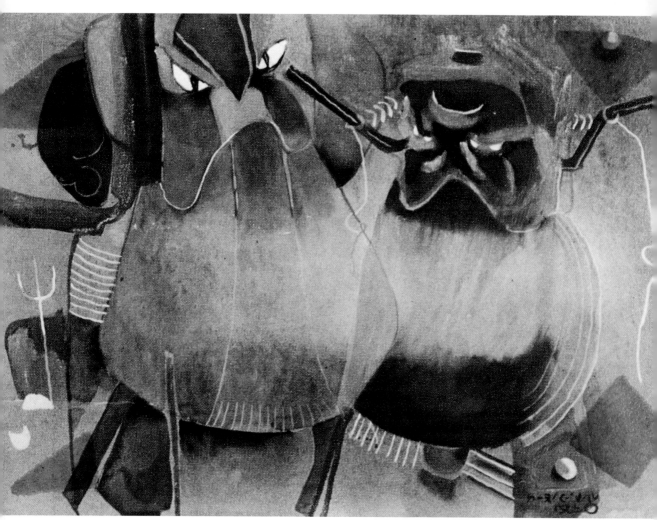

劉其偉　孫子兵法　1970　38×52cm　水彩、紙

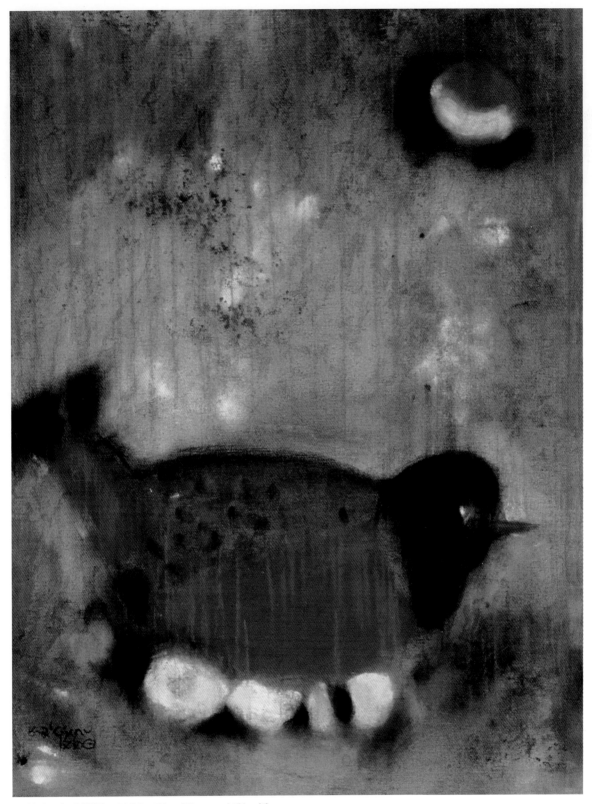

劉其偉　紅雀媽媽　1980　52×38cm　水彩、紙

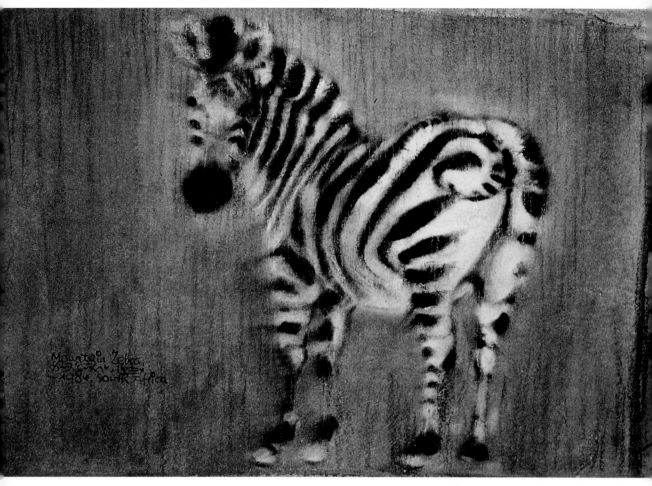

劉其偉　回顧（斑馬）　1984　33×43cm　混合媒材、棉布　台北市立美術館典藏

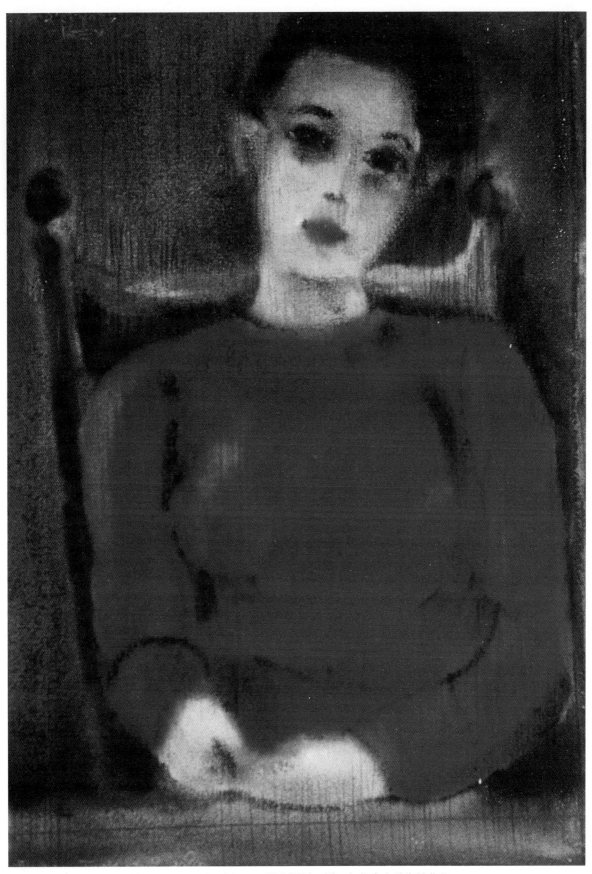

劉其偉　紅衣女─玲琨畫像　1984　43×33cm　混合媒材、紙　台北市立美術館典藏

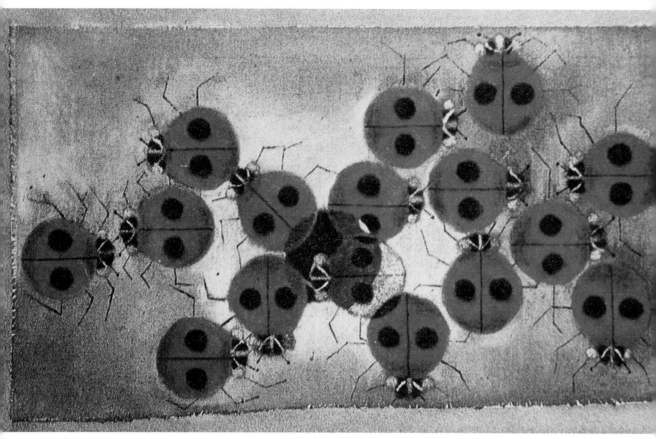

劉其偉　瓢蟲的婚禮　1979　26×42cm　混合媒材、棉布　胡茵夢女士收藏

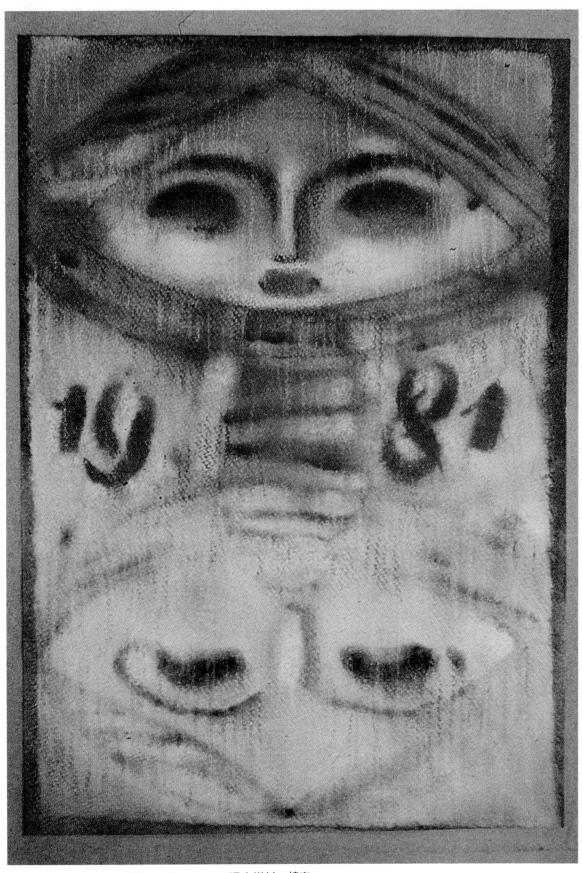

劉其偉　褪色的影子　1981　34×52cm　混合媒材、棉布

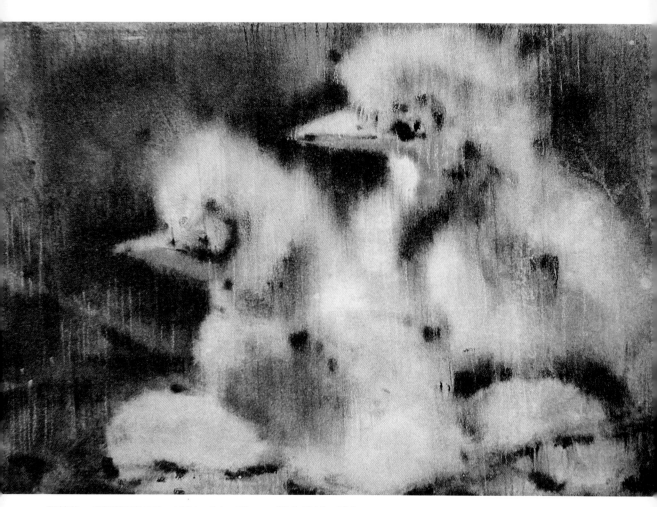

劉其偉　媽媽還不回來　1981　34×52cm　混合媒材、棉布

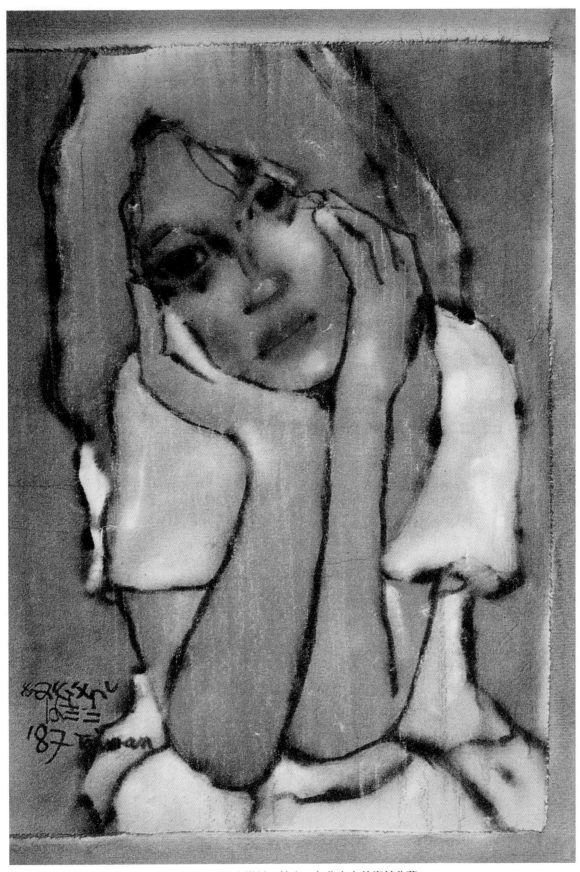

劉其偉　蘿茜畫像　1987　46×33cm　混合媒材、棉布　台北市立美術館典藏

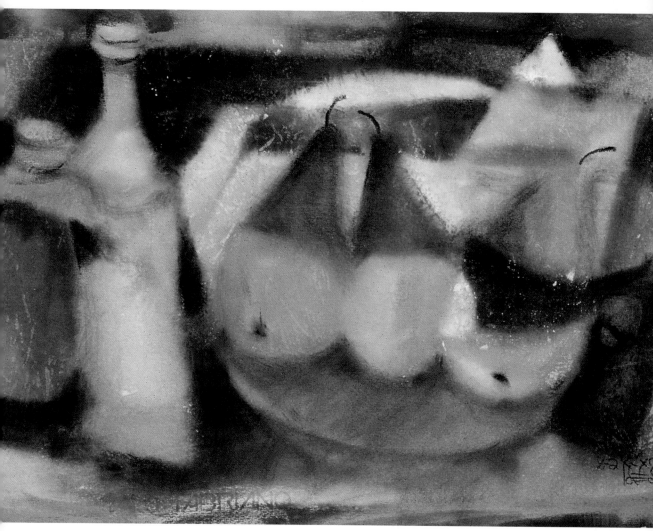

劉其偉　美酒與雪梨　1989　50×36cm　混合媒材、棉布

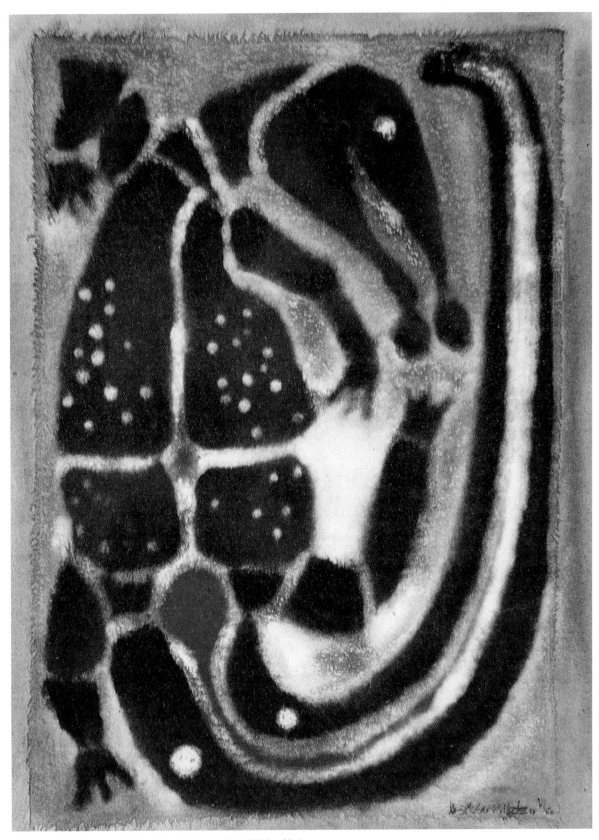

劉其偉　祭鱷魚文　1982　40×28cm　混合媒材、棉布

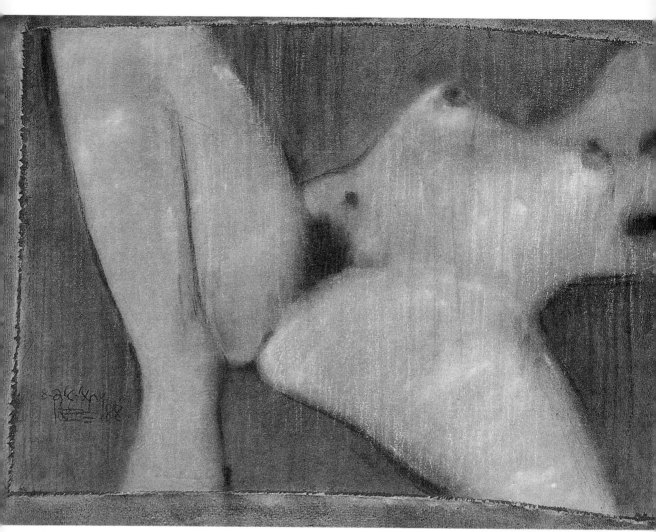

劉其偉　撒嬌　1988　36×50cm　混合媒材、棉布

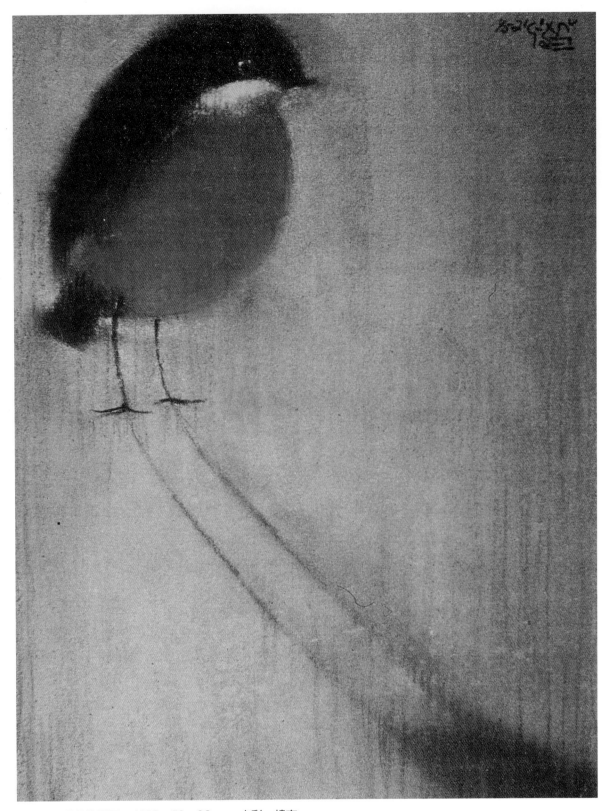

劉其偉　長長的影子　1986　50×36cm　水彩、棉布

劉其偉　「狼來了！」只能叫一次　1980　36×20cm　混合媒材、棉布

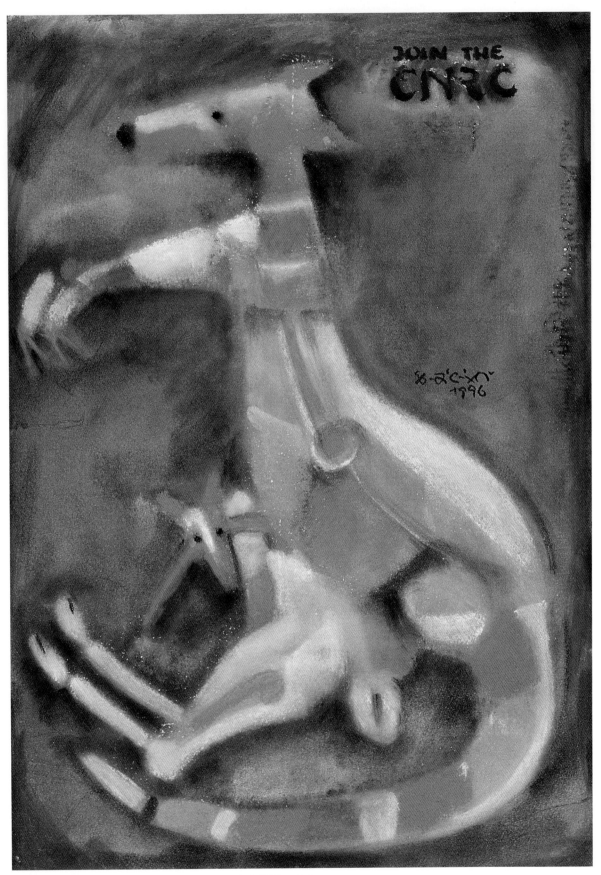

劉其偉　袋鼠的悲歌　1996　36×50cm　混合媒材、棉布

劉其偉　史前的名畫　1984　36×50cm　水彩、紙

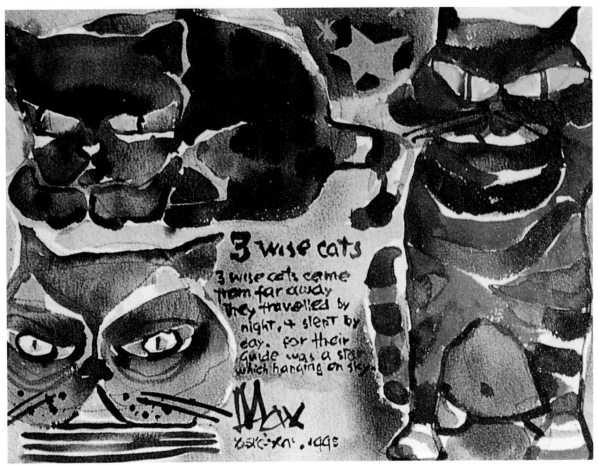

劉其偉　傲慢的貴族群像‧紅狐　1995　30×22cm
水彩、紙

劉其偉　戲畫

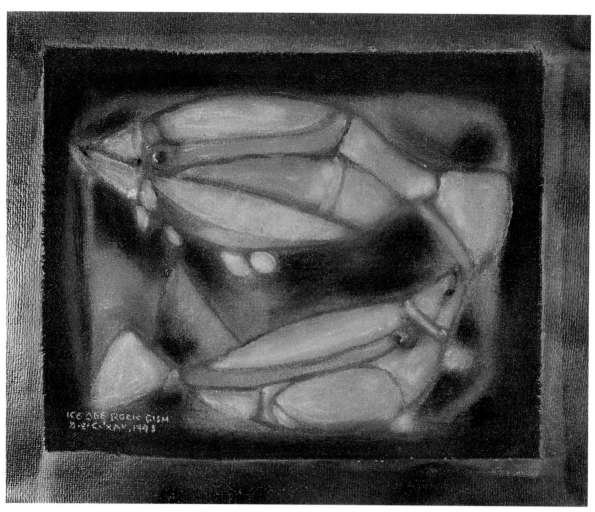

劉其偉　雙魚座（1）　1993　36×50cm　混合媒材、棉布

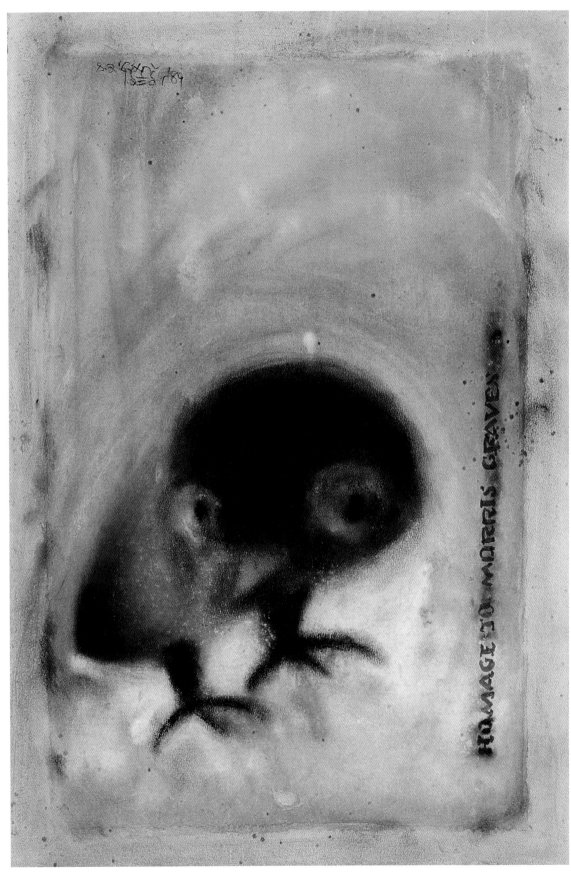

劉其偉　向 Morris Graves 致敬　1989　50×36cm　水彩、紙

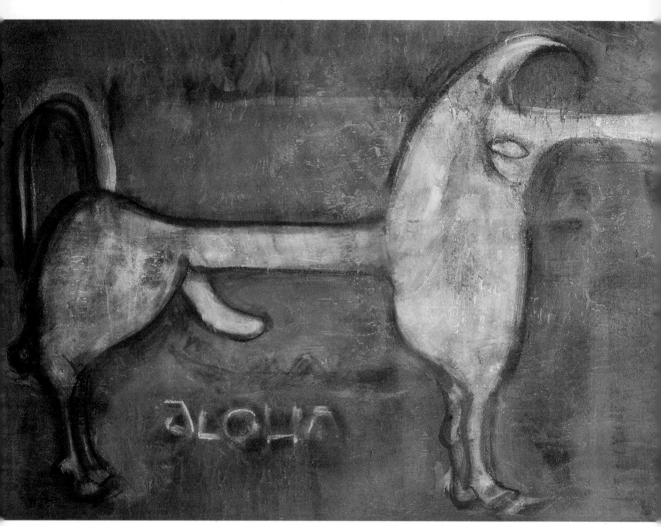

劉其偉　馬力的定義　1994　36×50cm　混合媒材、棉布

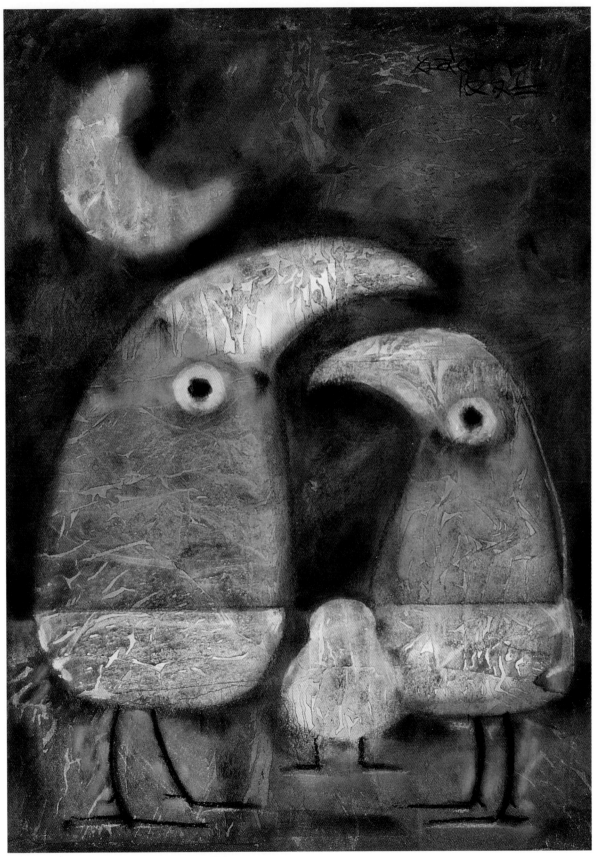

劉其偉　夜歸　1997　50×36cm　混合媒材、棉布

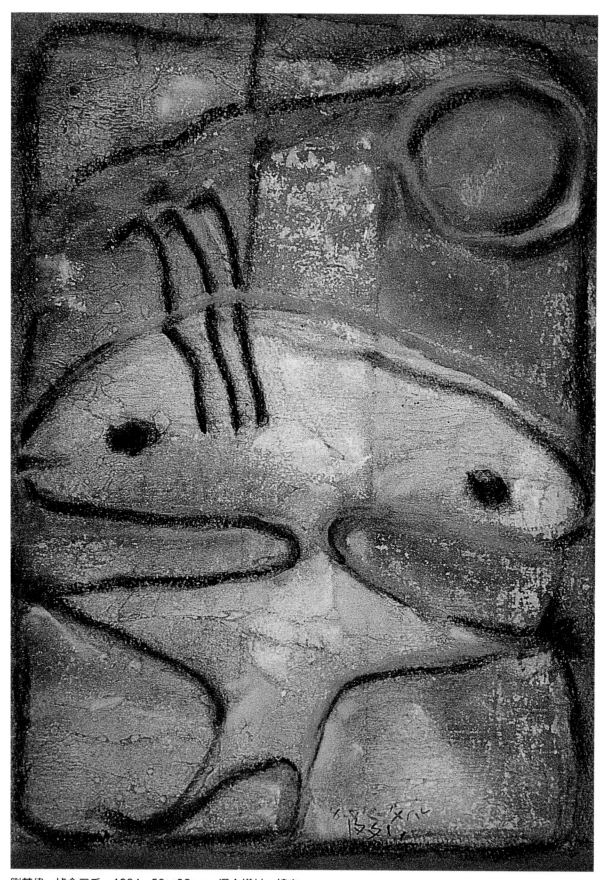

劉其偉　悼念三毛　1994　50×36cm　混合媒材、棉布

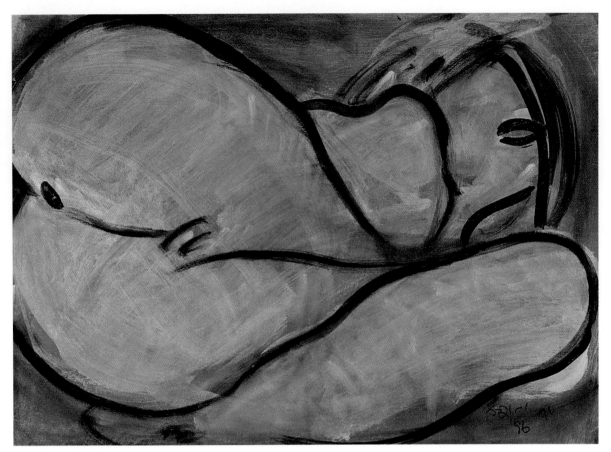

劉其偉　伊拉絲（1）　1996　50×36cm　混合媒材、紙

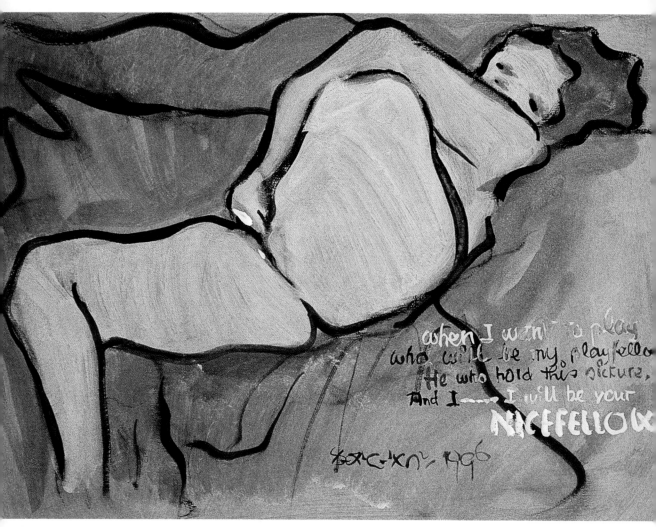

when I want to play
who will be my playfello
He who hold this picture,
And I ---- I will be your
NICEFELLOW

劉其偉　伊拉絲（2）　1996　36×50cm　水彩、紙

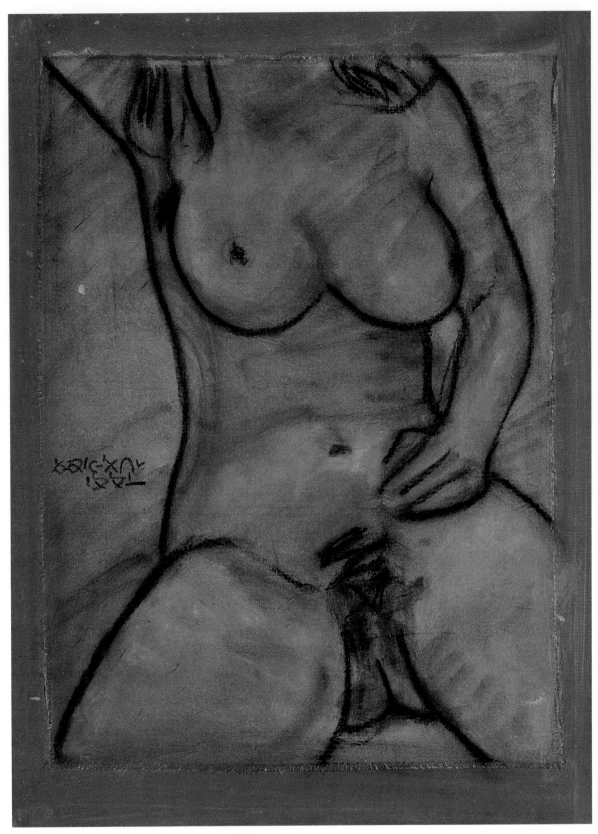

劉其偉　伊拉絲（３）　1996　50×36cm　素描

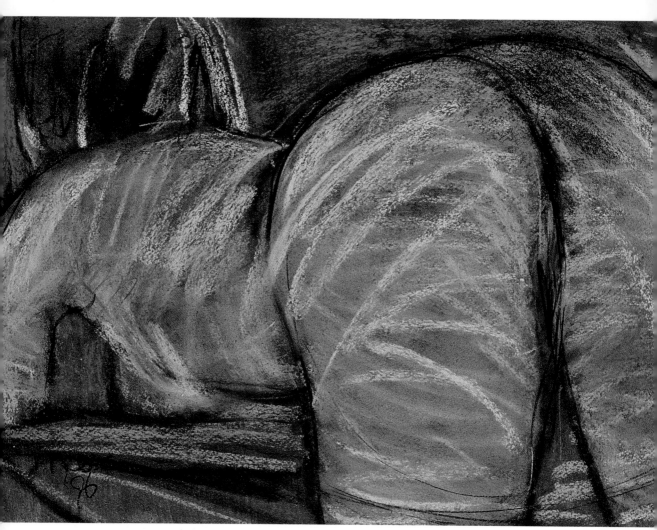

劉其偉　伊拉絲（4）　1996　36×50cm　混合媒材、紙

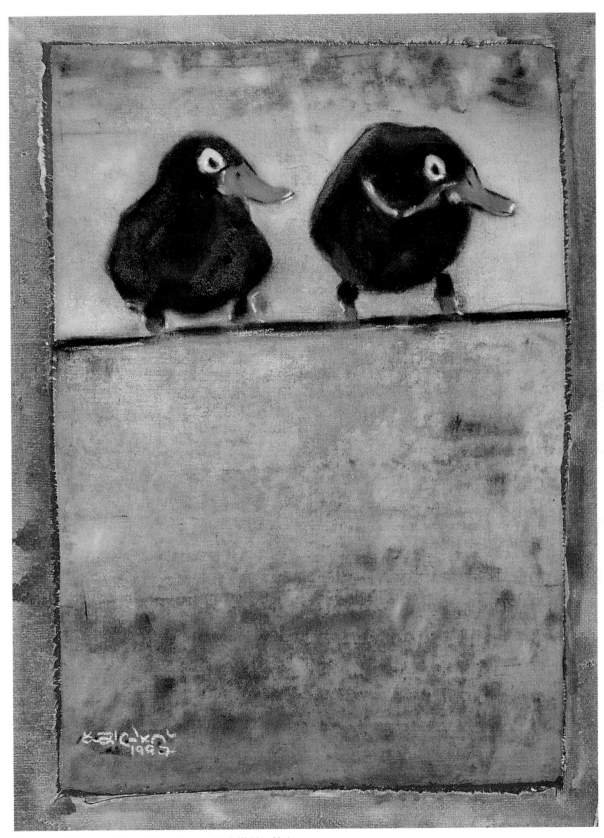

劉其偉　河堤上　1997　50×36cm　混合媒材、棉布

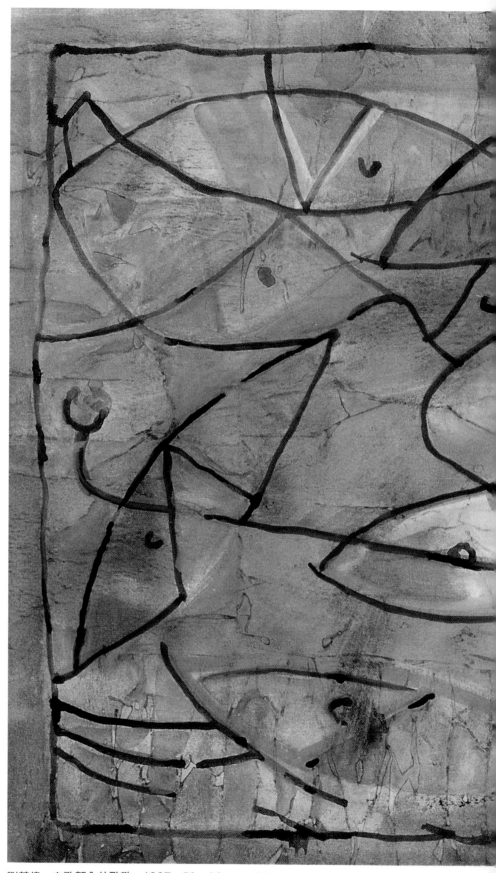

劉其偉　向歌賀內依致敬　1987　50×36cm　水彩、紙

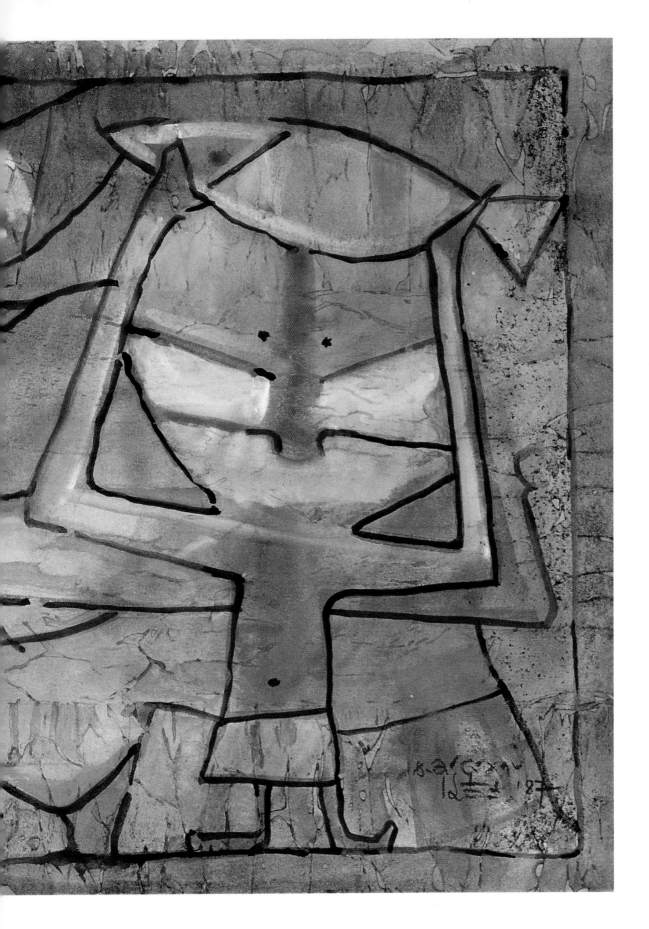

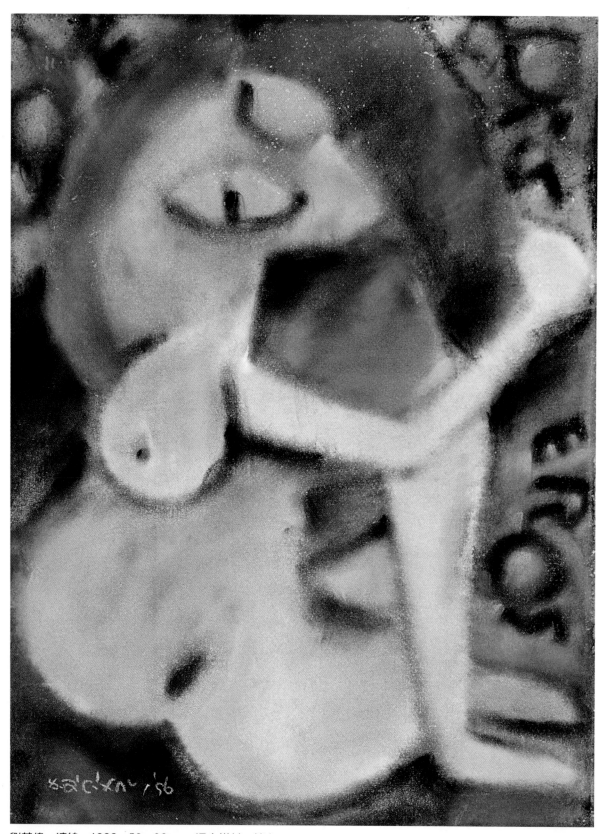

劉其偉　纏綿　1996　50×36cm　混合媒材、棉布

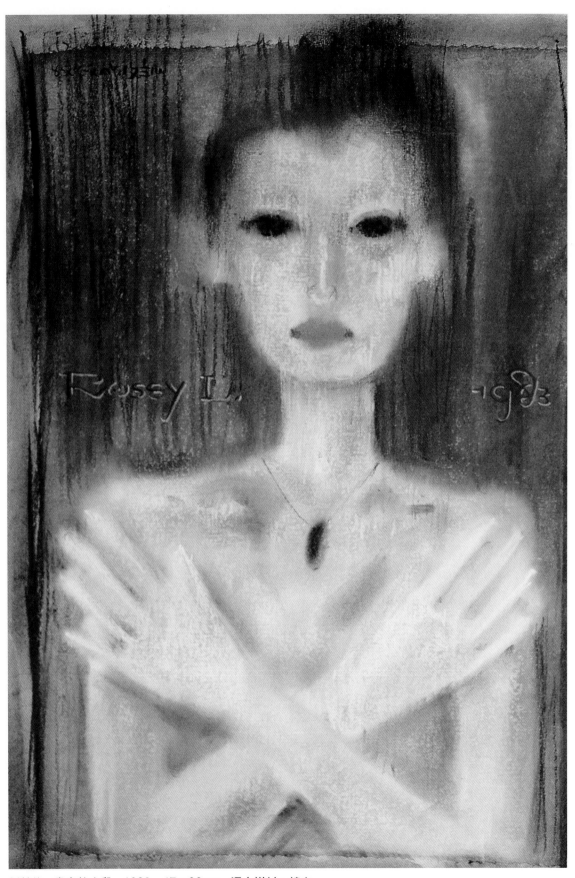

劉其偉　畫家的女兒　1983　47×33cm　混合媒材、棉布

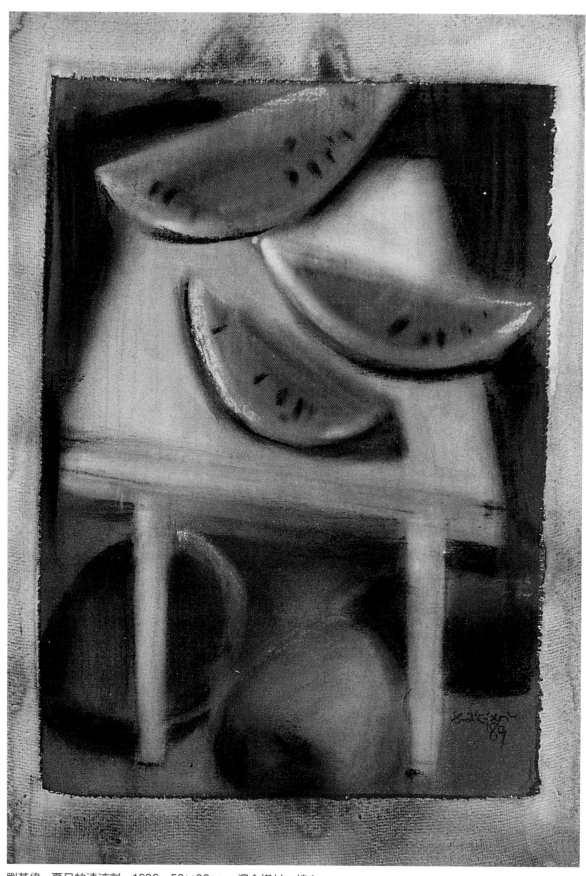

劉其偉　夏日的清涼劑　1989　50×36cm　混合媒材、棉布

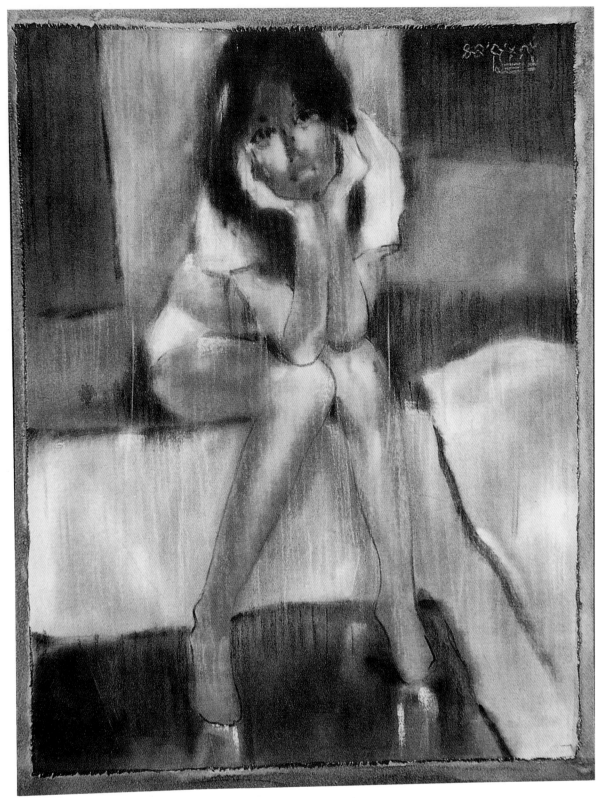

劉其偉　仲夏的早晨　1985　49.5×64cm　混合媒材、棉布　台北市立美術館典藏

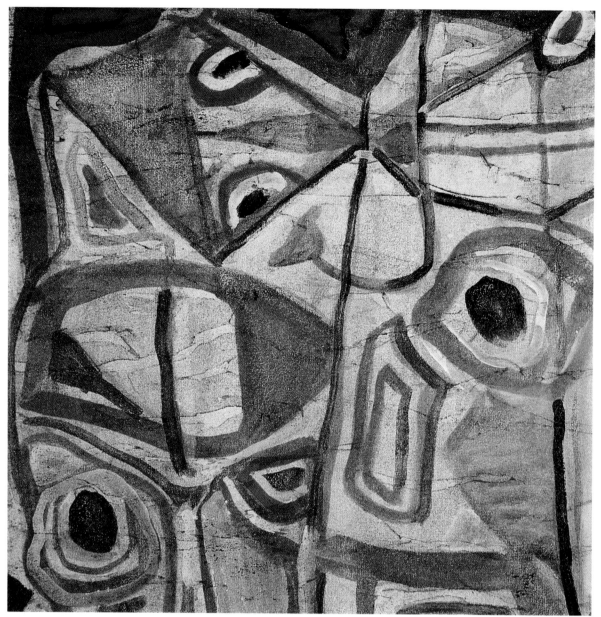

劉其偉　非洲伊甸園裡的巫師（局部）　1988　50×36cm　水彩、紙

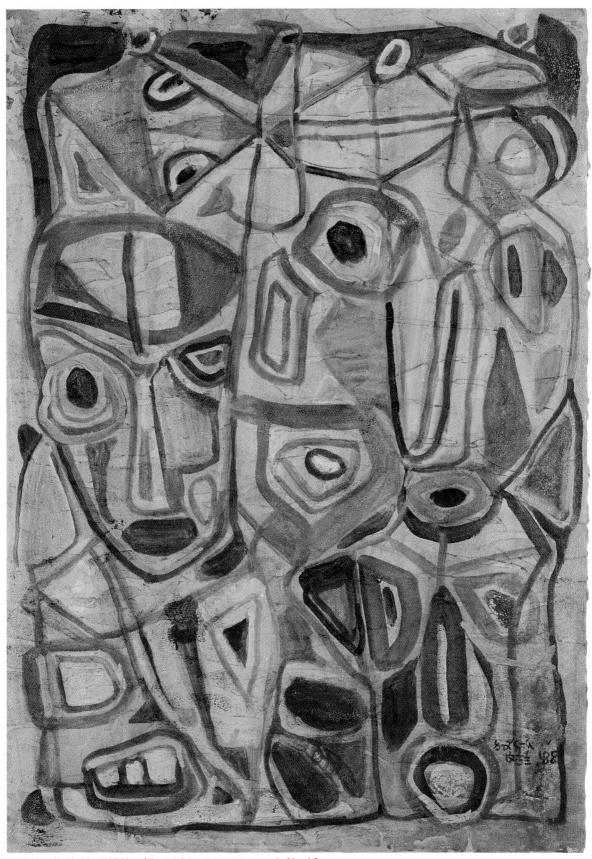

劉其偉　非洲伊甸園裡的巫師　1988　50×36cm　水彩、紙

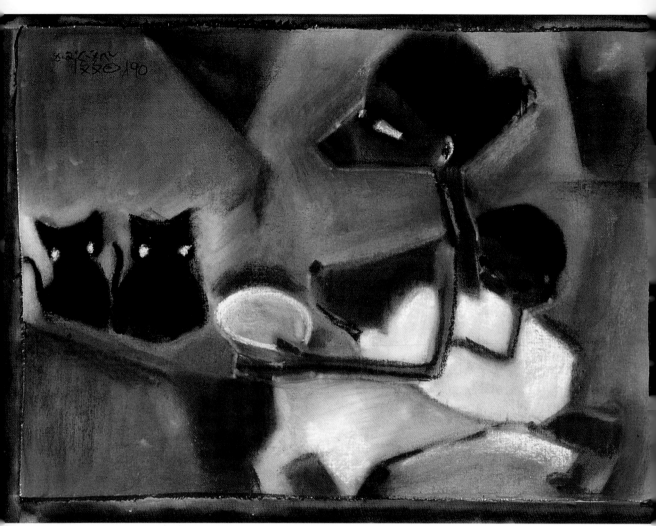

劉其偉　等待餵吃的貓咪　1990　36×50cm　混合媒材、棉布

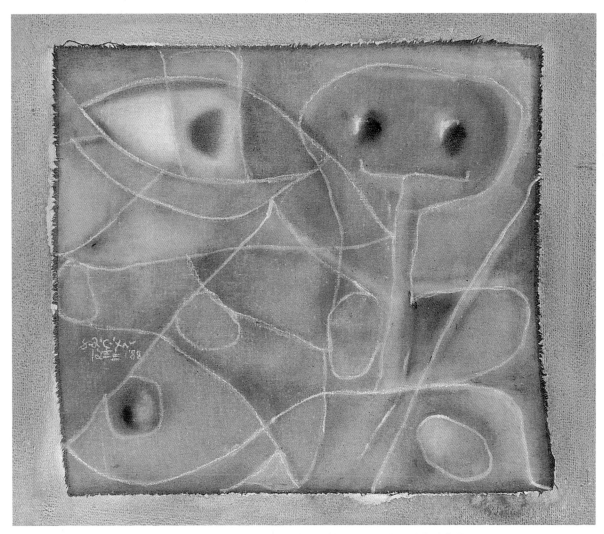

劉其偉　基隆山的小精靈　1988　38.5×45cm　混合媒材、棉布　台北市立美術館典藏

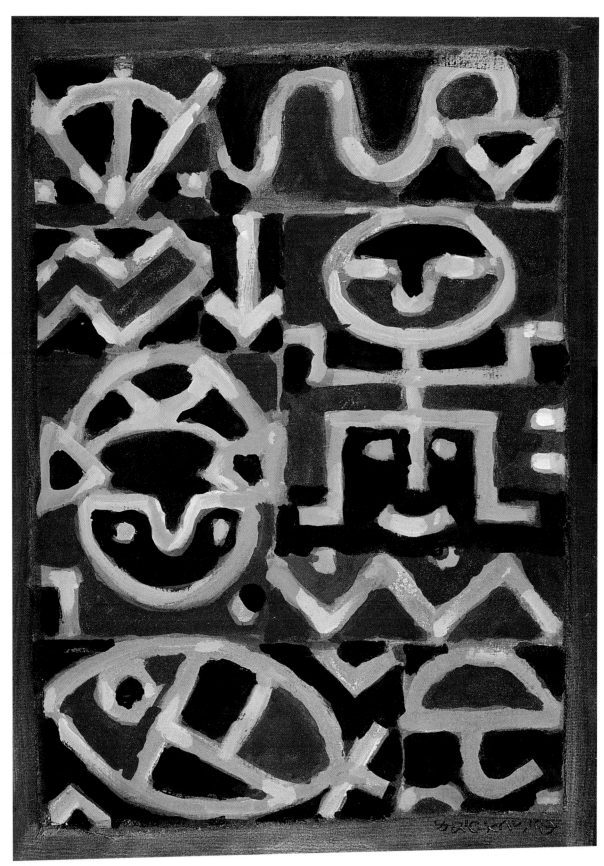

劉其偉　排灣古樓（Kunanan）　1997　50×36cm　混合媒材、棉布

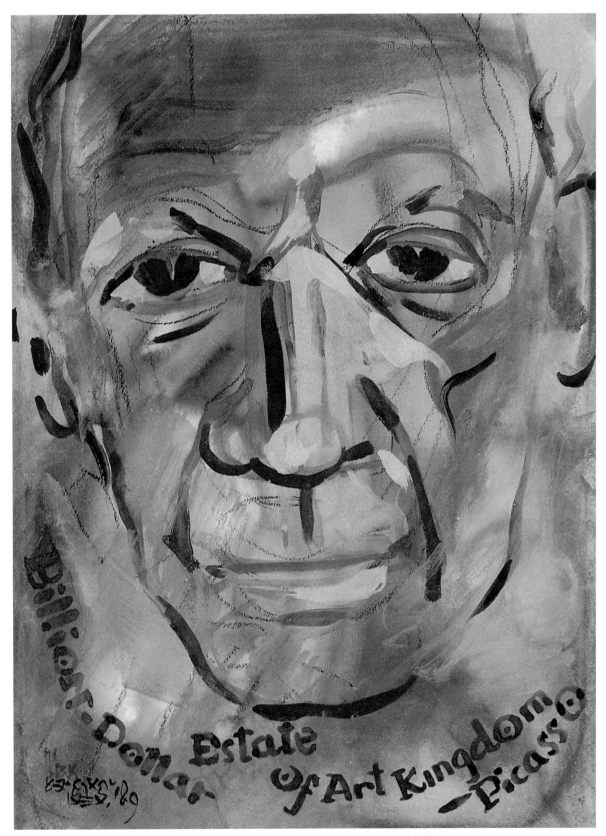

劉其偉　向畢卡索致敬　1989　49×35cm　混合媒材、紙　台北市立美術館典藏

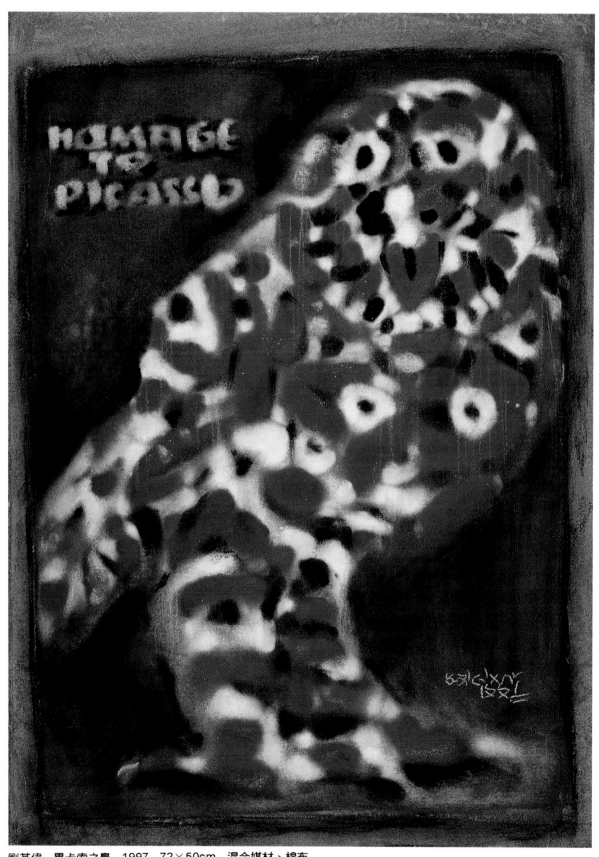

劉其偉　畢卡索之梟　1997　72×50cm　混合媒材、棉布

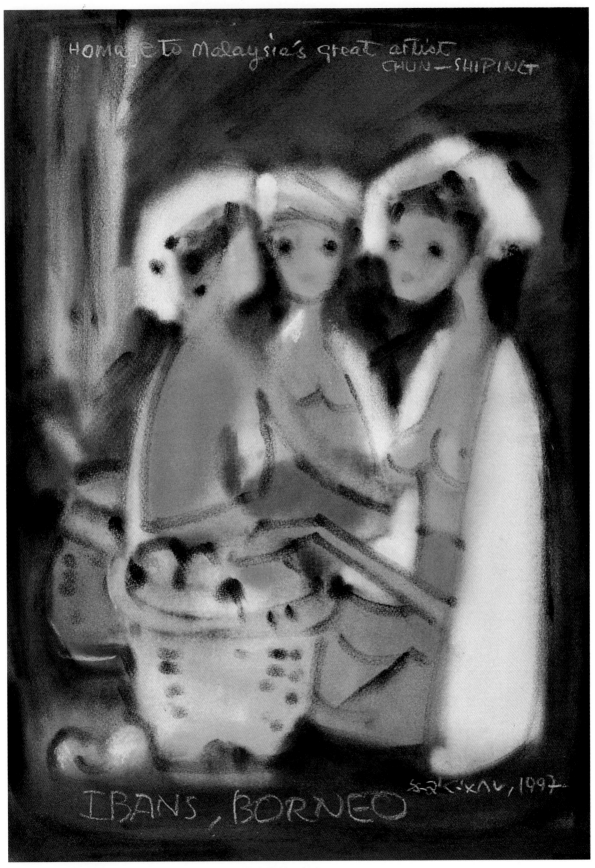

劉其偉　向鍾泗賓致敬　1997　50×38cm　混合媒材、棉布

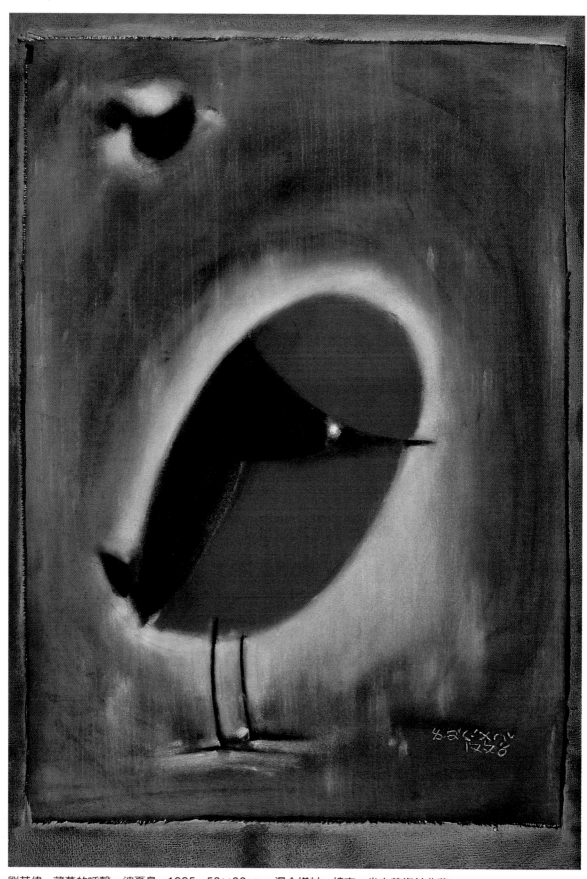

劉其偉　薄暮的呼聲─婆憂鳥　1995　50×38cm　混合媒材、棉布　省立美術館典藏

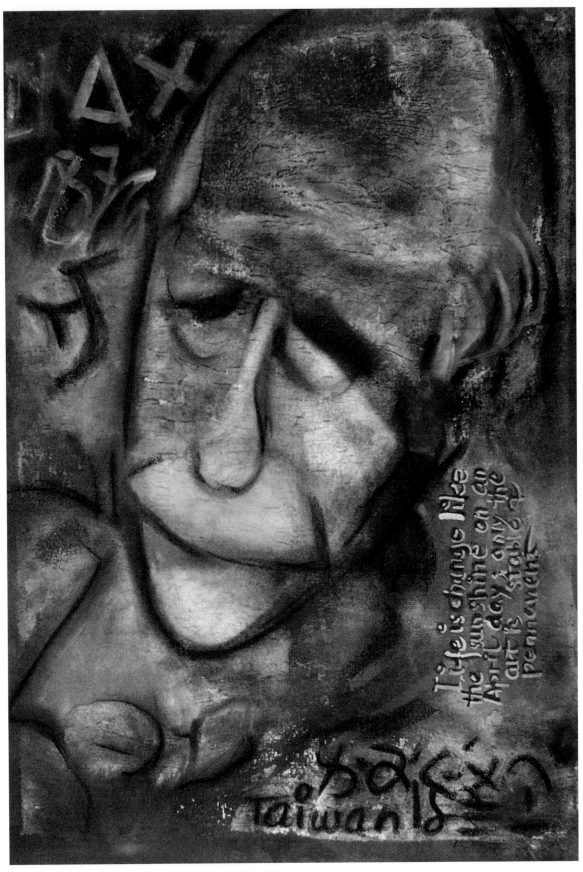

劉其偉　自畫像　1986　50×38cm　混合媒材、棉布

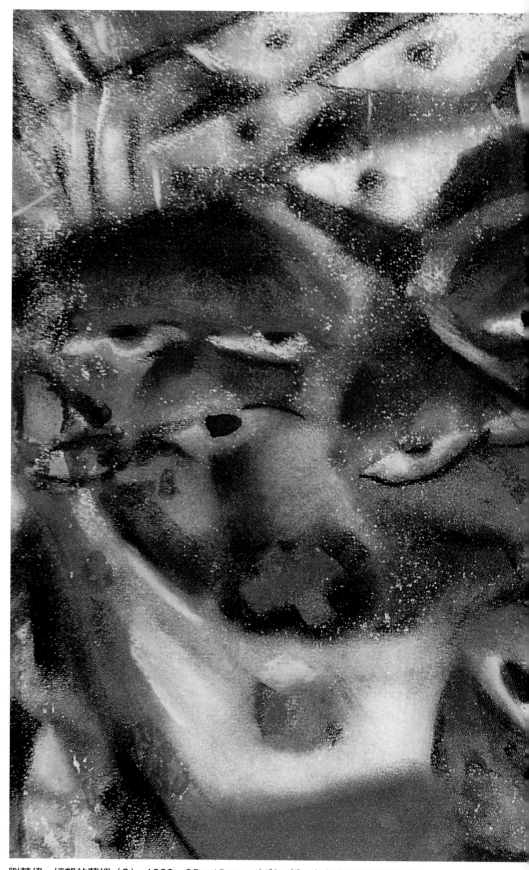

劉其偉　憤怒的蘭嶼（2）　1989　35×45cm　水彩、紙　台北市立美術館典藏

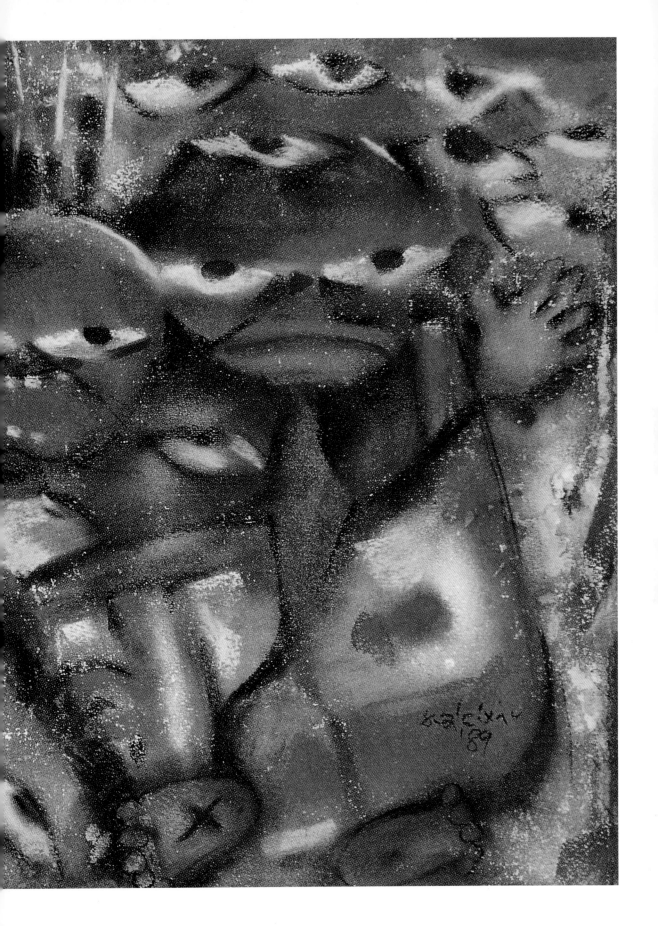

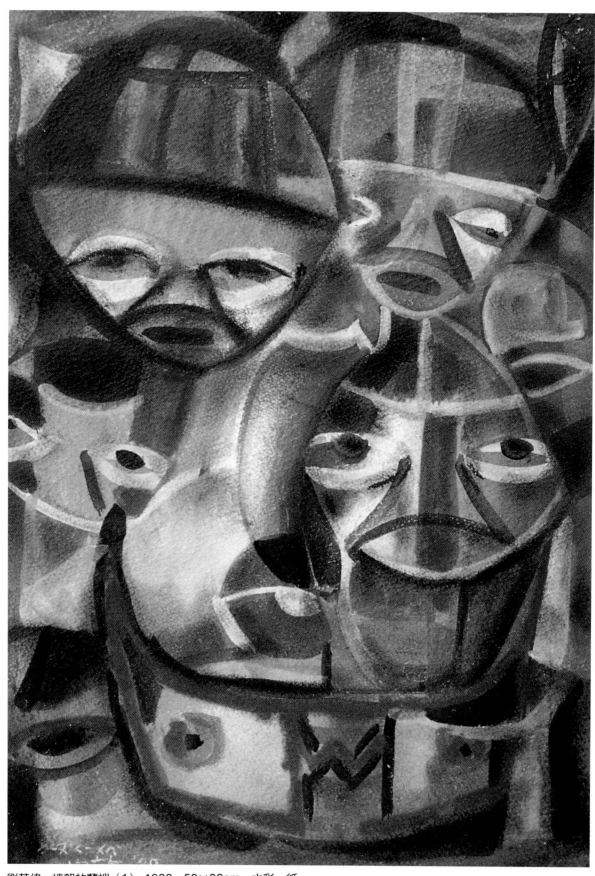

劉其偉　憤怒的蘭嶼（1）　1988　50×36cm　水彩、紙

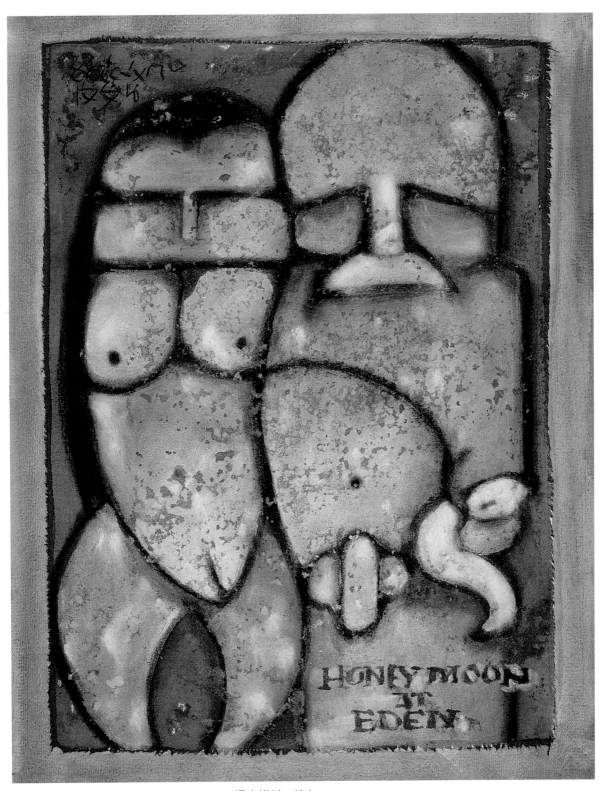

劉其偉　亞當與夏娃　1995　50×38cm　混合媒材、棉布

劉其偉　「帶給你好運」—我的簽名　1991　26.5×38.5cm　混合媒材、棉布　台北市立美術館典藏

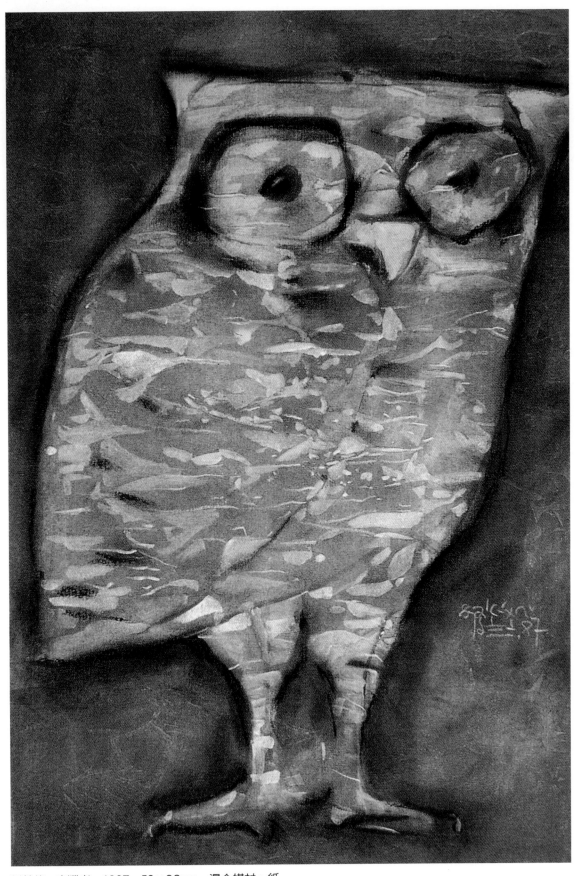

劉其偉　夜獵者　1987　50×36cm　混合媒材、紙

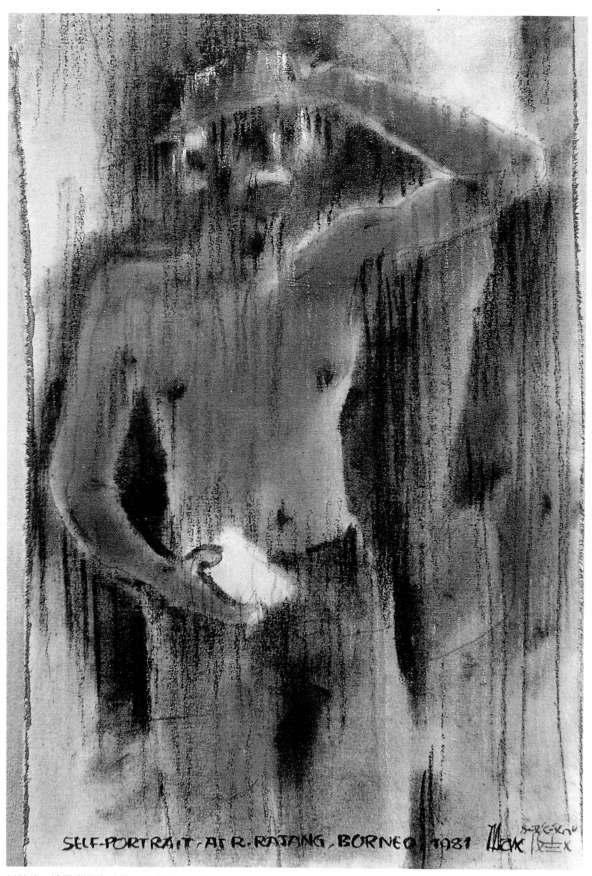

SELF-PORTRAIT·AT·R·RAJANG·BORNEO 1981

劉其偉　婆羅洲的淘金夢—自畫像　1981　48.5×33.5cm　混合媒材、棉布　台北市立美術館典藏

劉其偉　熱帶雨林─自畫像　1996　50×38cm　混合媒材、棉布

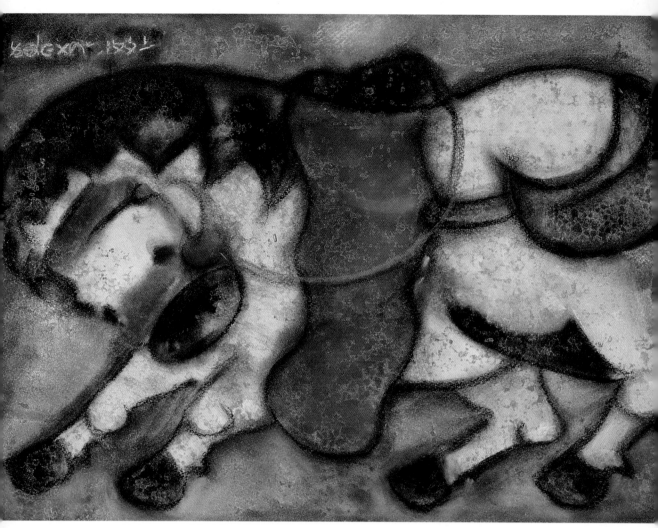

劉其偉　祈福馬　1996　50×38cm　混合媒材、棉布

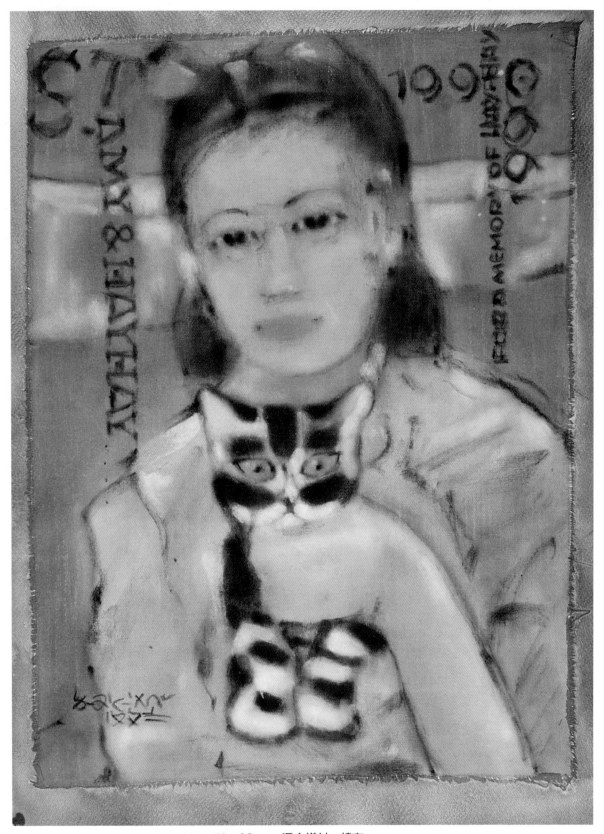

劉其偉　妻與小黑—慧珍畫像　1990　50×38cm　混合媒材、棉布

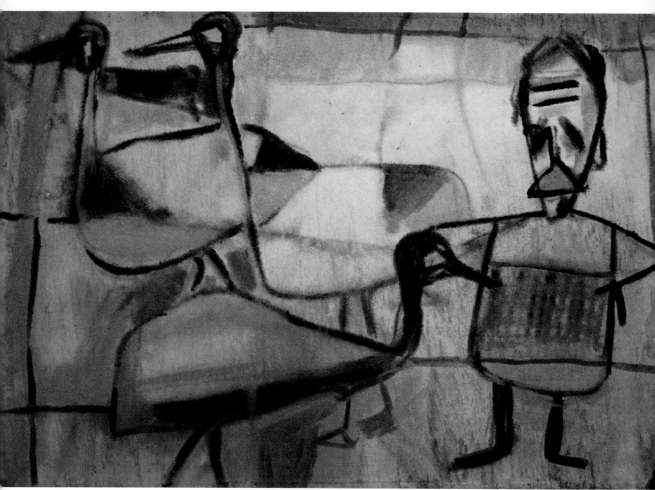

劉其偉　鴕鳥哲學家─自畫像　1990　50×38cm　混合媒材、紙

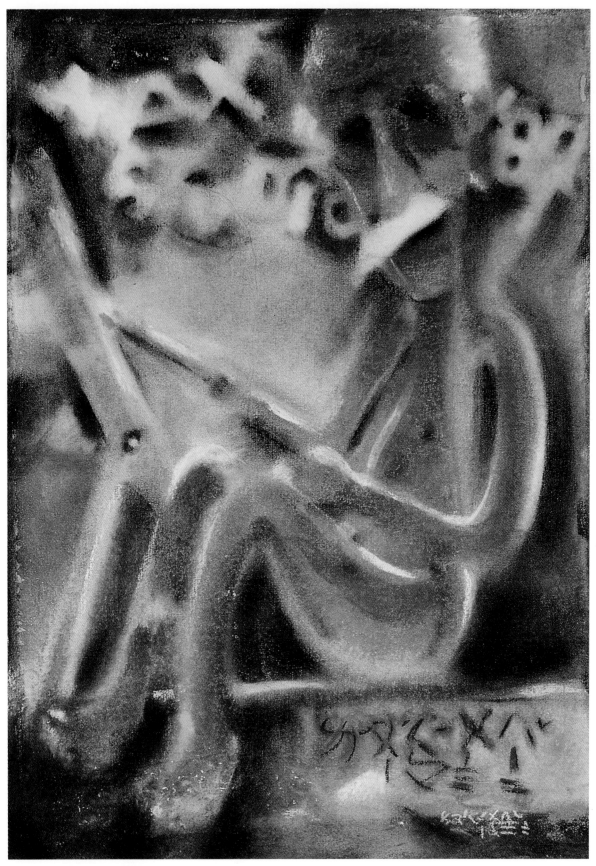

劉其偉　在畫室裡—自畫像　1987　50×38cm　水彩、棉布

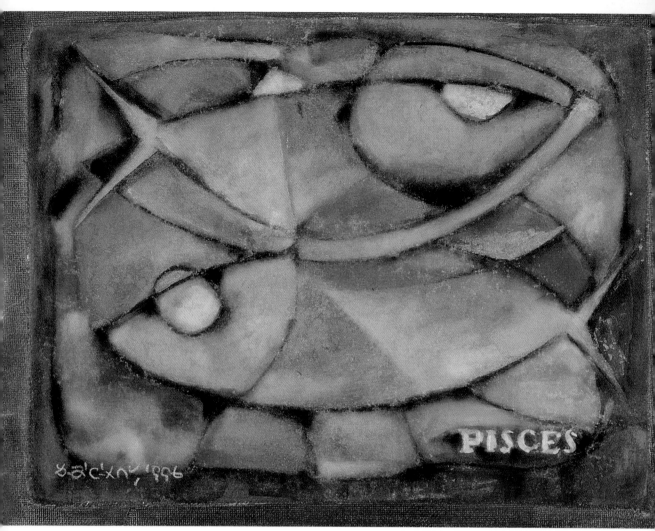

劉其偉　雙魚座（2）　1996　50×38cm　混合媒材、棉布

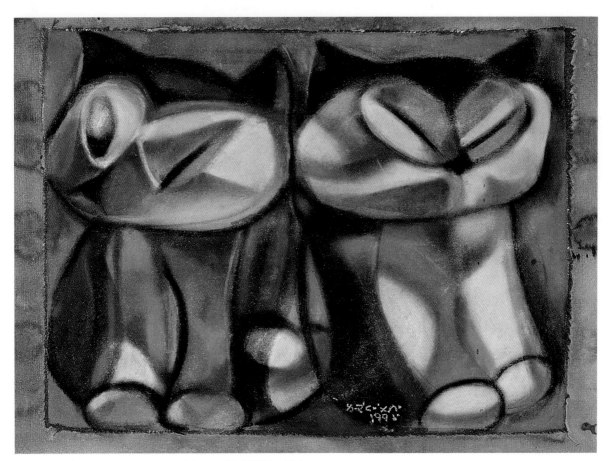

劉其偉　她生氣了　1995　50×38cm　混合媒材、棉布

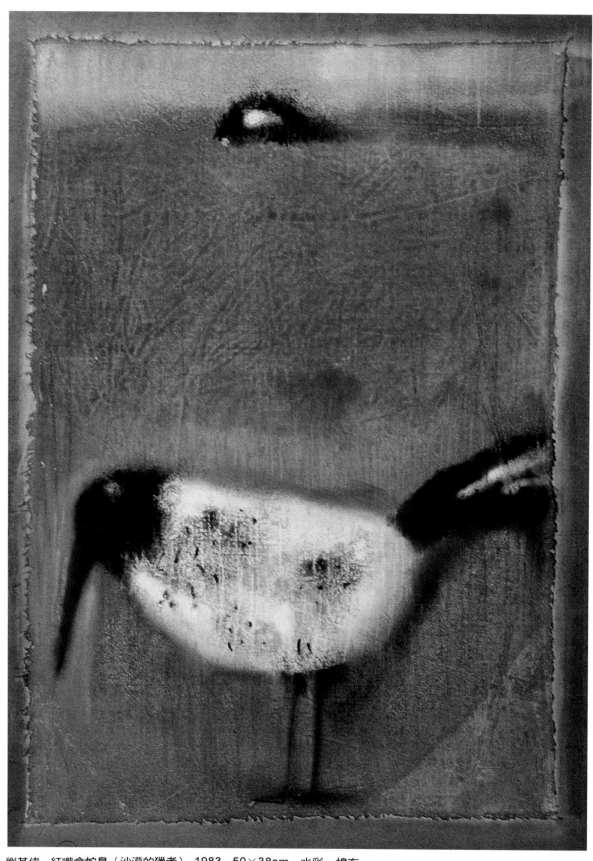

劉其偉　紅嘴食蛇鳥（沙漠的獵者）　1983　50×38cm　水彩、棉布

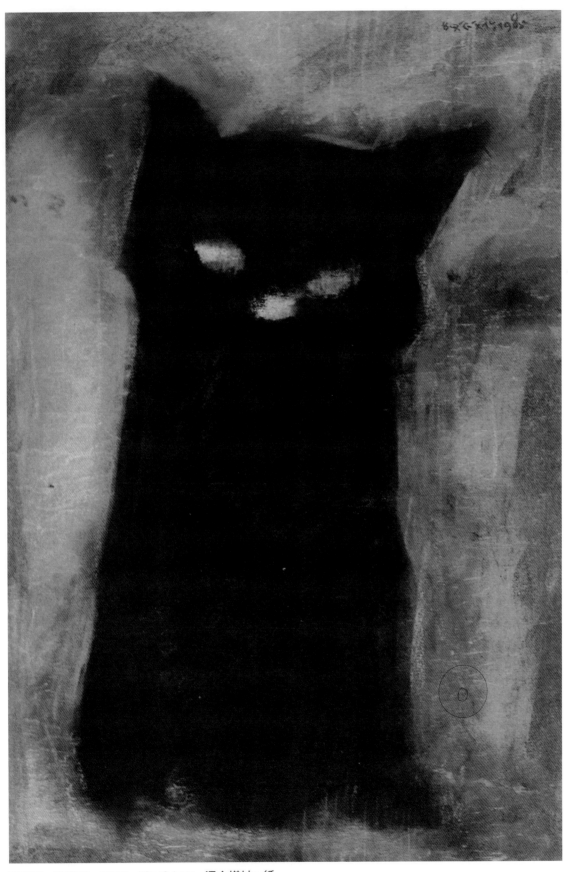

劉其偉　黑貓咪　1985　52×34cm　混合媒材、紙

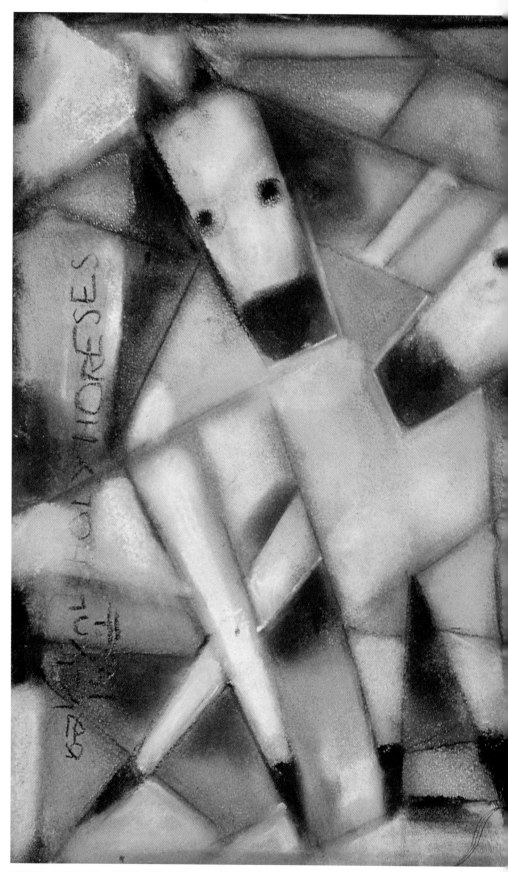

劉其偉　香港馬場　1997　38×50cm　混合媒材、棉布

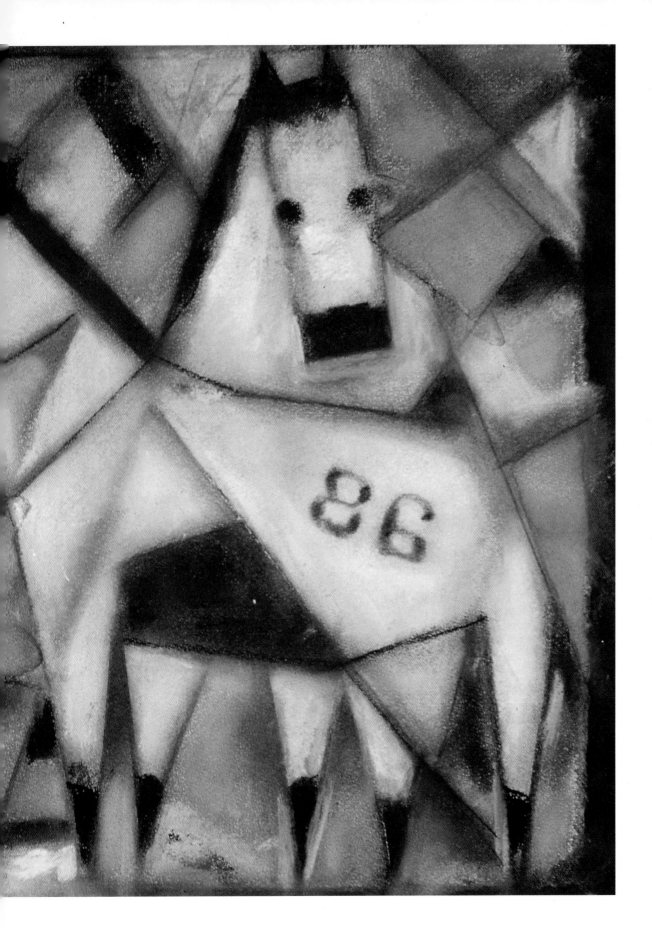

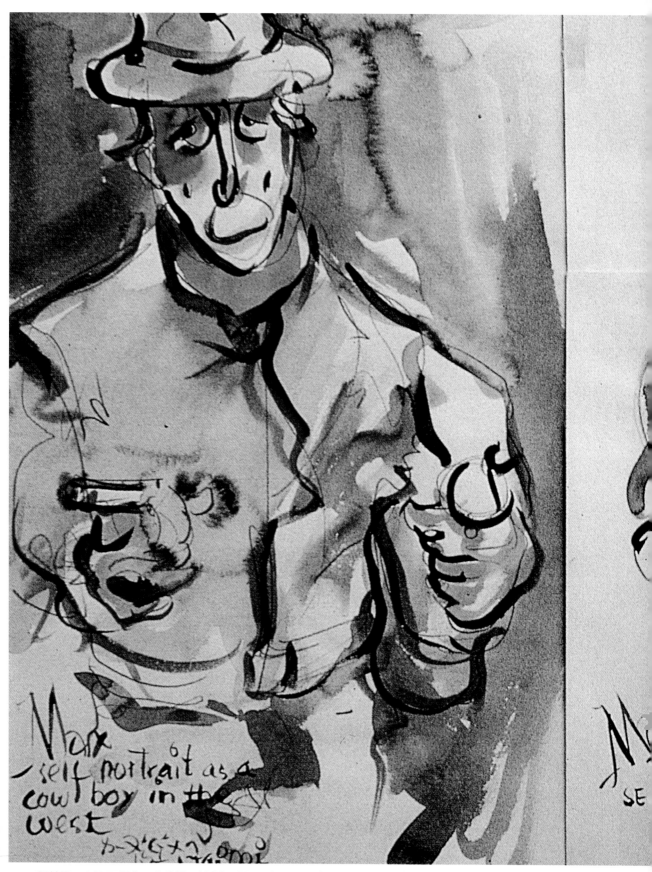

劉其偉　人生三部曲—自畫像　1981　34×48cm　水彩、紙

Max Self-Portrait

...an who had spent a life in various
...ers ... as a gunman fight for money;
...clown to amuse people; and as a
...her bringing truth to art

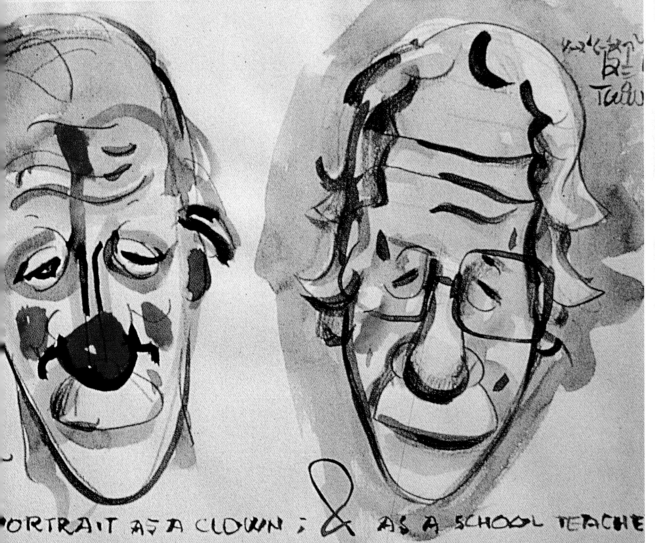

...ORTRAIT AS A CLOWN; & AS A SCHOOL TEACHE...

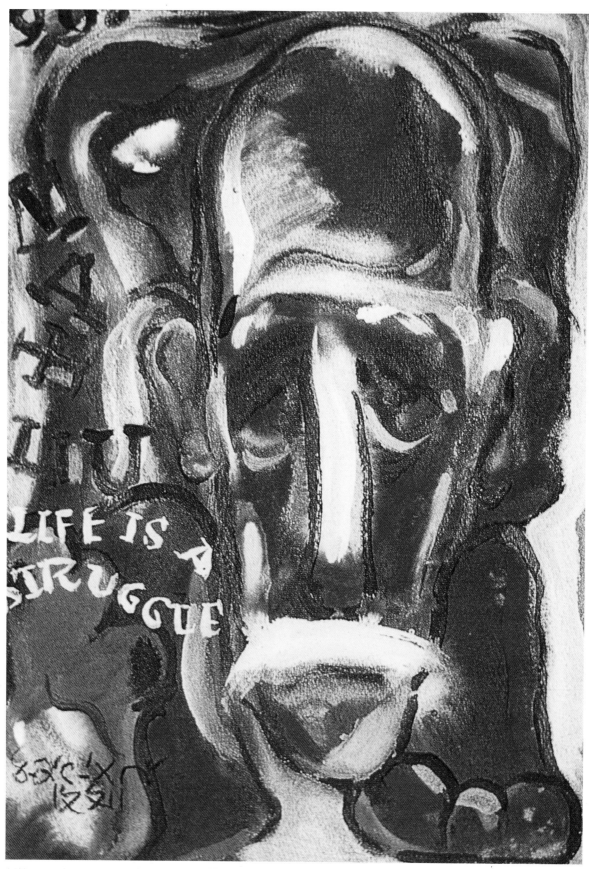

劉其偉　自然律是沒有慈悲的─自畫像　1992　50×38cm　水彩、紙

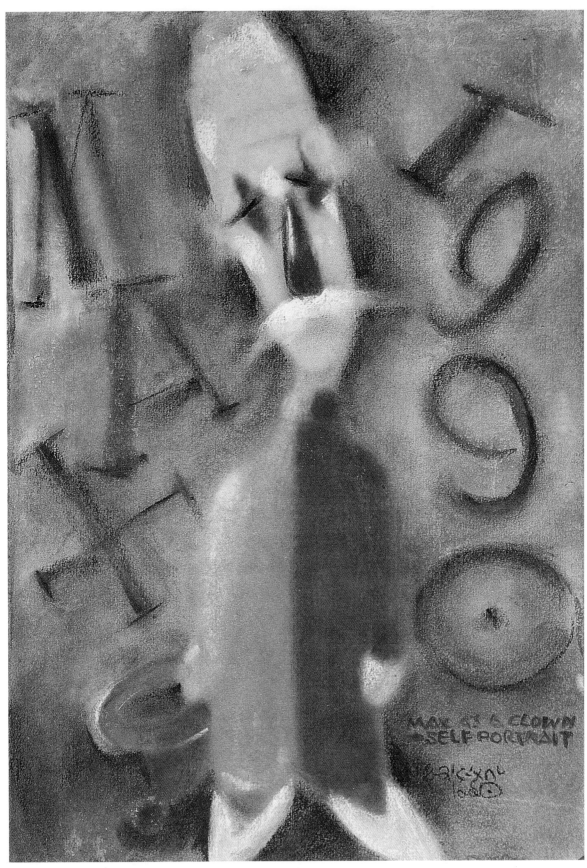

劉其偉　小丑人生—自畫像　1990　50×38cm　混合媒材、棉布

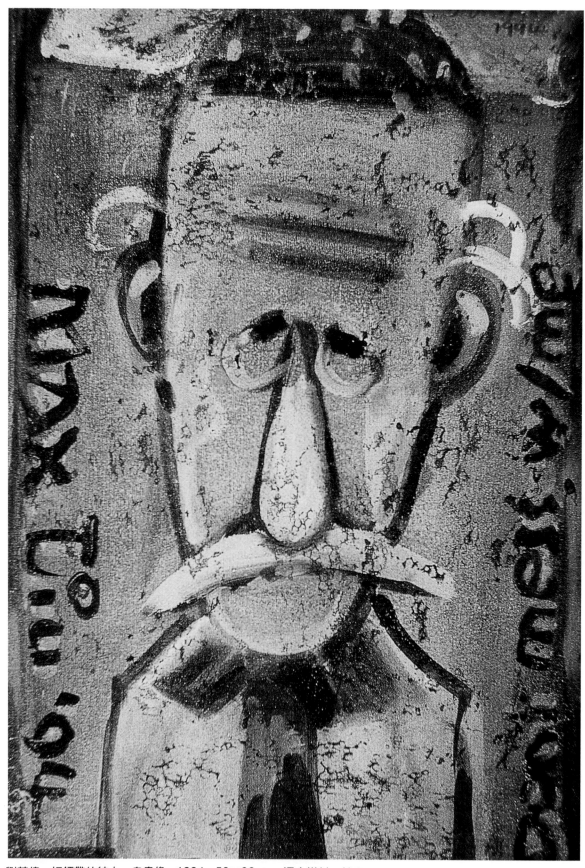

劉其偉　打領帶的紳士—自畫像　1994　50×38cm　混合媒材、棉布

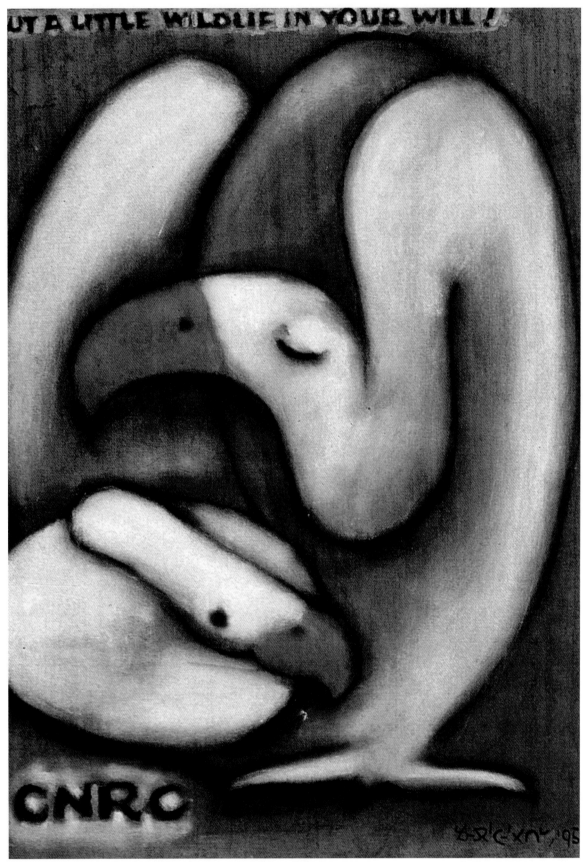

劉其偉　母與子（CNRC 海報稿）　1995　混合媒材、棉布

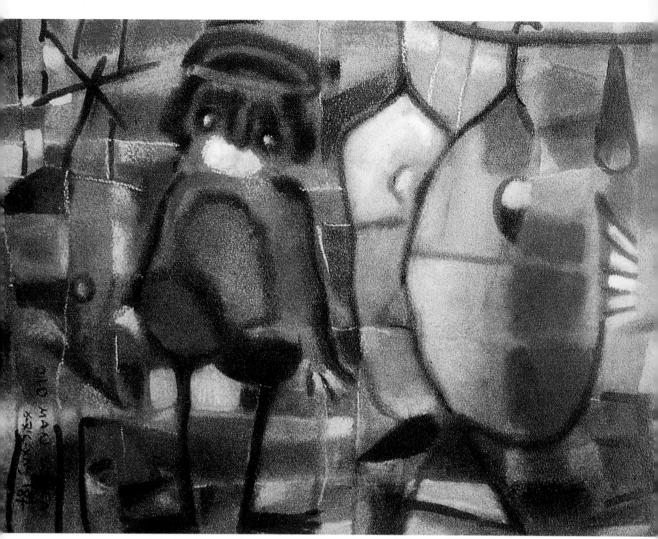

劉其偉　船長夢—自畫像　1987　混合媒材、棉布

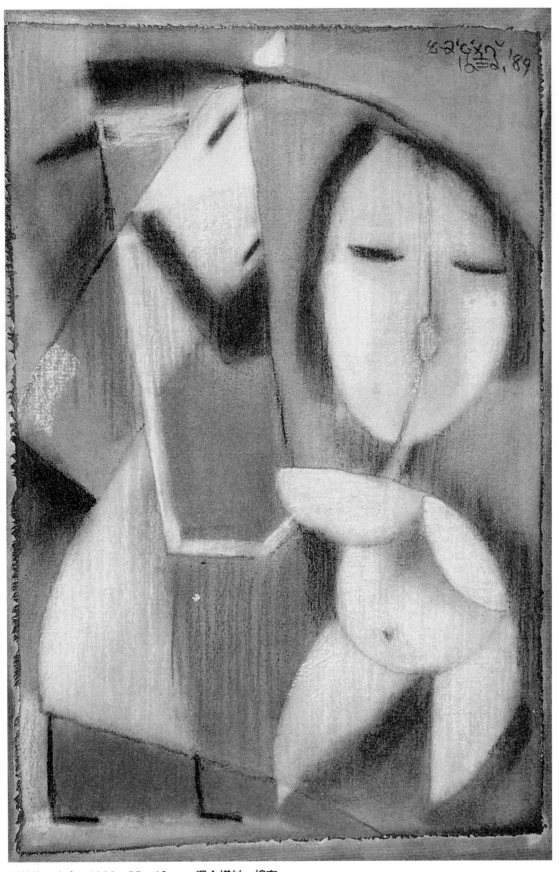

劉其偉　幽會　1989　55×40cm　混合媒材、棉布

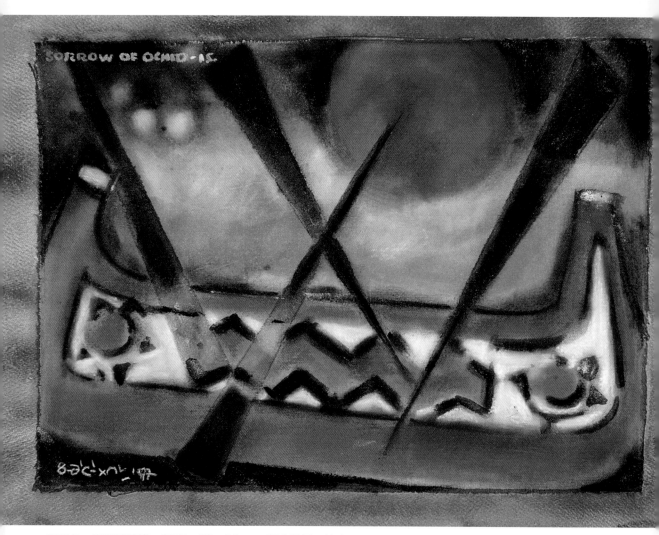

劉其偉　誰毀了蘭嶼　1997　36×50cm　混合媒材、棉布

劉其偉　老人與海—自畫像　1995　混合媒材、棉布

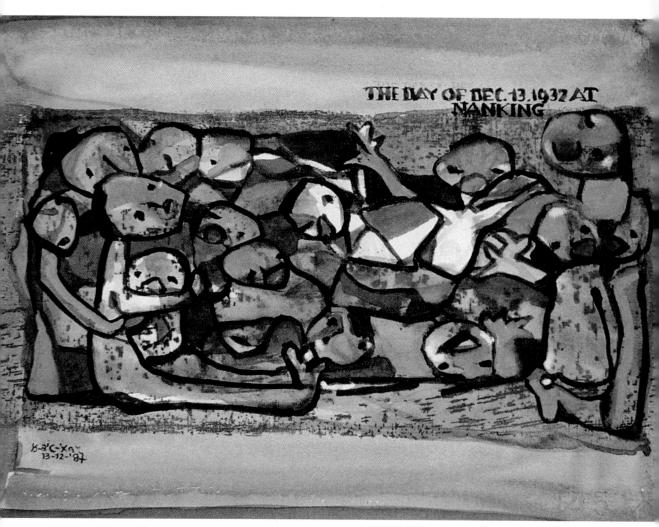

THE DAY OF DEC. 13.1932 AT NANKING

劉其偉 南京大屠殺 1987 35×50cm 水彩、紙 台北市立美術館典藏

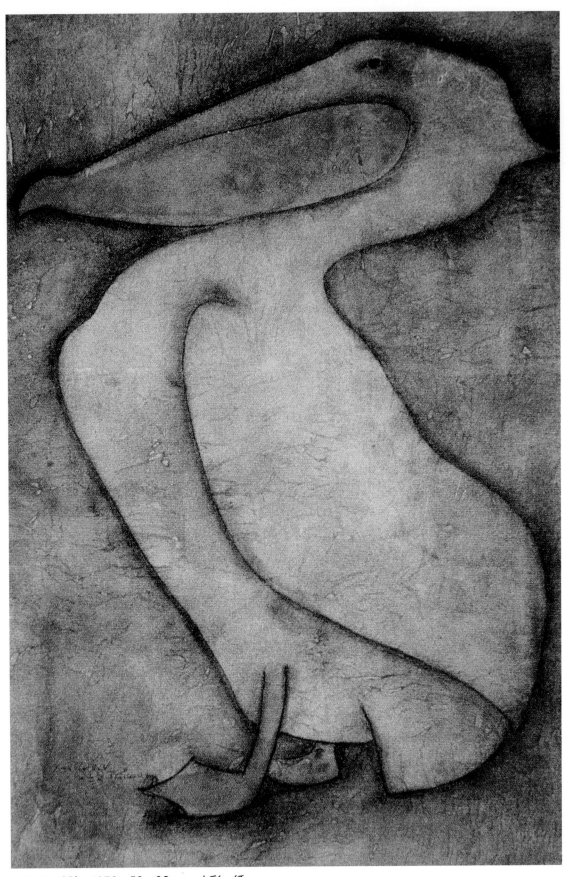

劉其偉　塘鵝　1979　50×36cm　水彩、紙

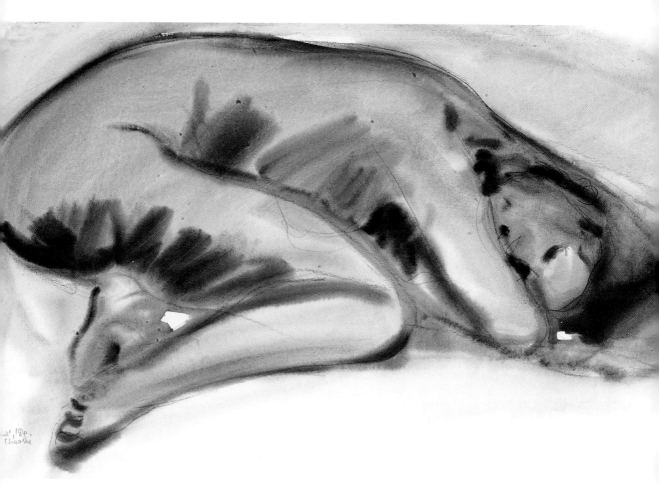

劉其偉　裸　1984　35×47cm　水彩、紙

Rosay at play

Max '87

劉其偉　琴聲　1987　50×36cm　素描　省立美術館典藏

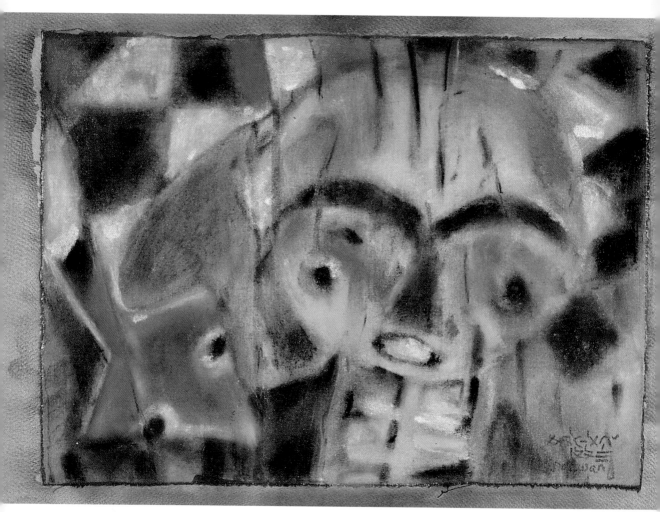

劉其偉　排灣祖靈像　1998　50×38cm　混合媒材、棉布

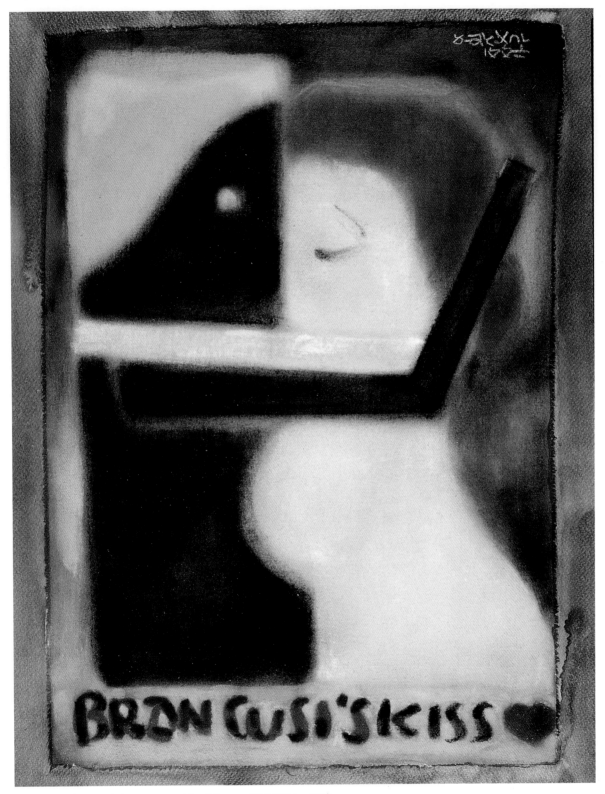

劉其偉　布朗庫西之吻　1997　50×38cm　混合媒材、棉布

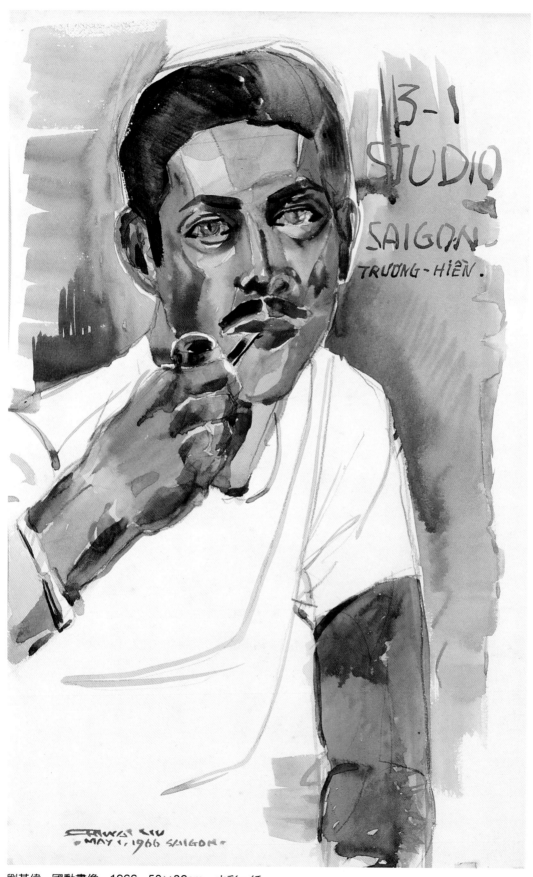

劉其偉　國勳畫像　1966　50×36cm　水彩、紙

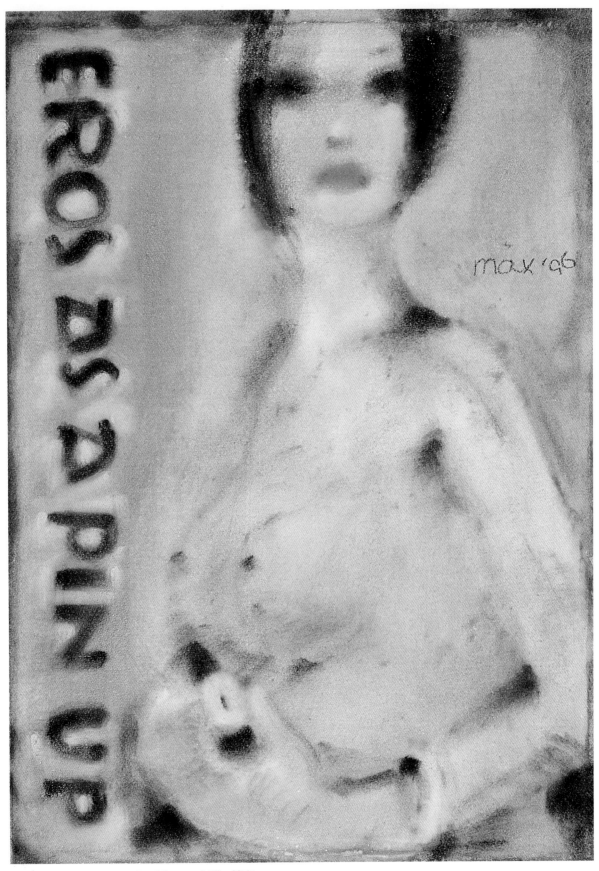

劉其偉　思凡　1996　50×36cm　水彩、棉布

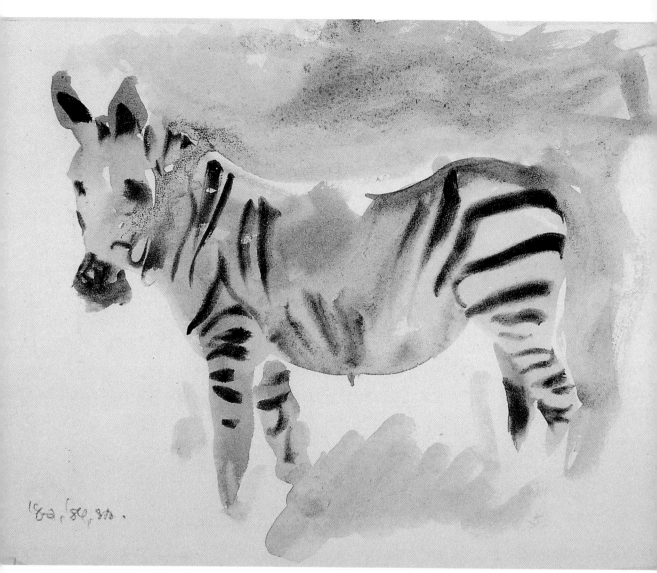

劉其偉 非洲斑馬 1984 25×33cm 水彩、紙 省立美術館典藏

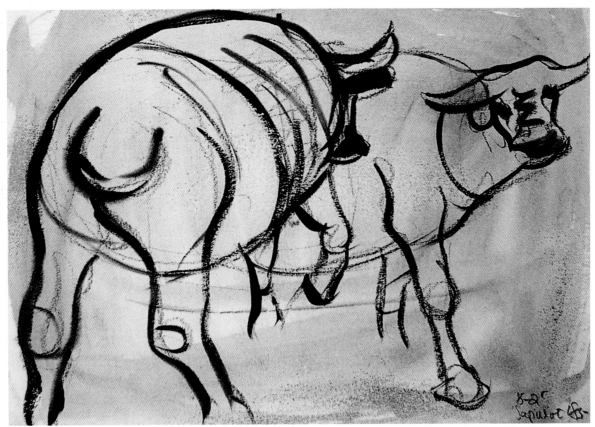

劉其偉　台灣水牛（一）　1985　50×36cm　水彩、紙

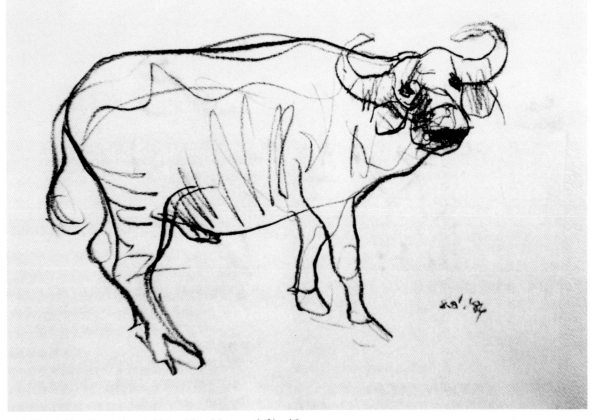

劉其偉　台灣水牛（二）　1984　50×36cm　水彩、紙

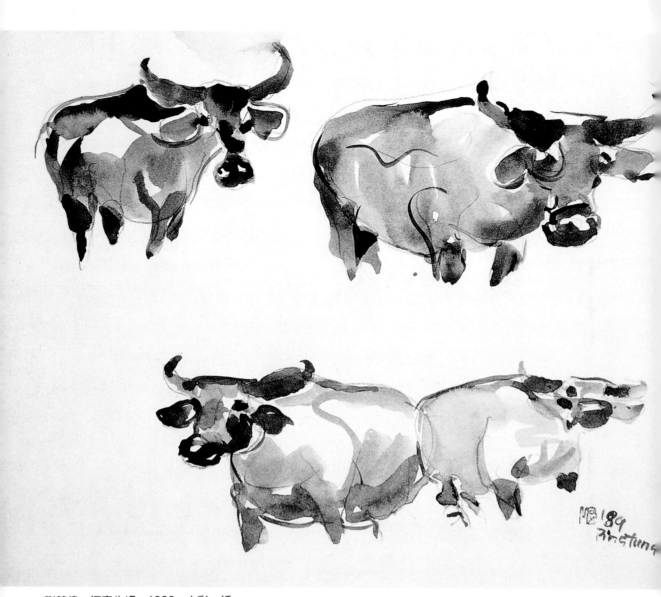

劉其偉　恆春牛場　1989　水彩、紙

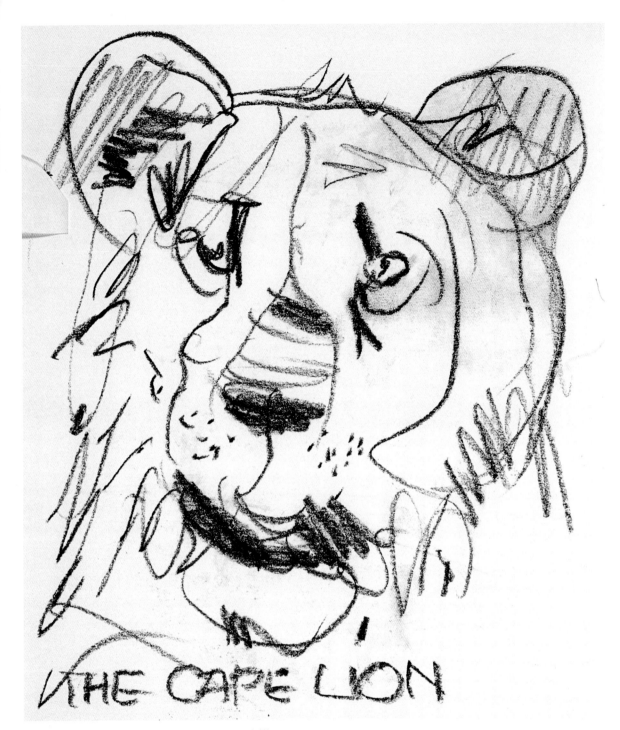

THE CAPE LION

劉其偉　非洲掠食者　1984　25×16cm　素描

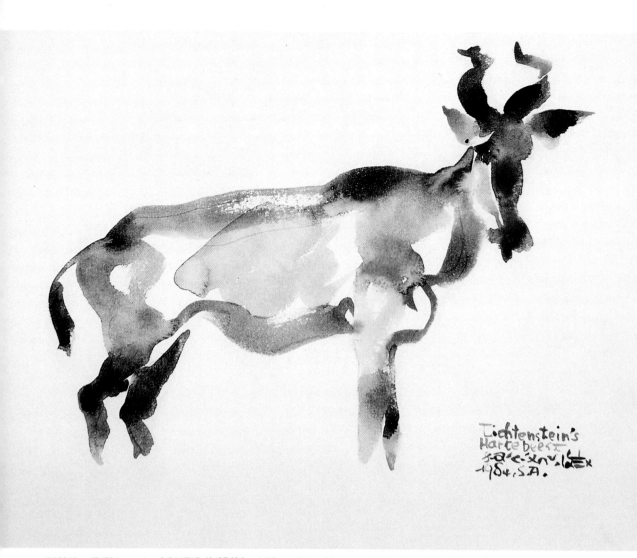

劉其偉　非洲 Impala（CNRC 海報稿）　1984　25×16cm　水彩、紙　我悅公司收藏

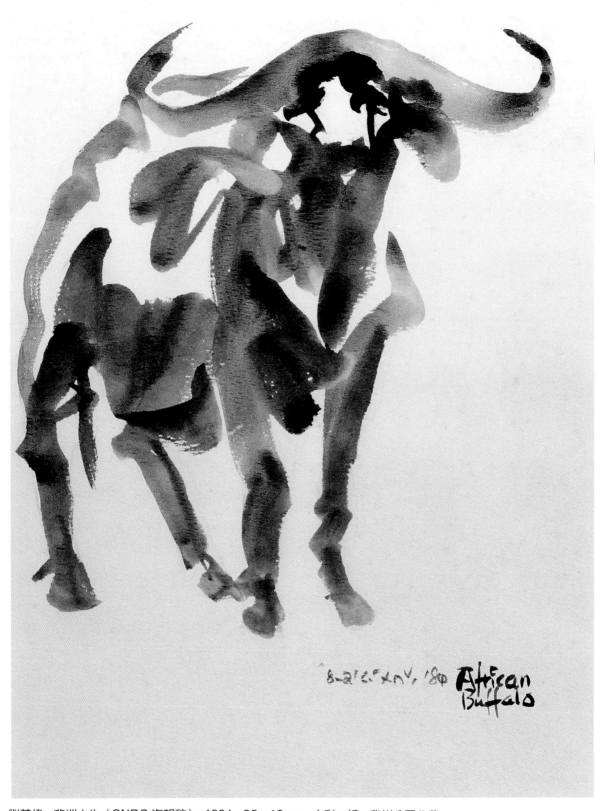

劉其偉　非洲水牛（CNRC 海報稿）　1984　25×16cm　水彩、紙　我悅公司收藏

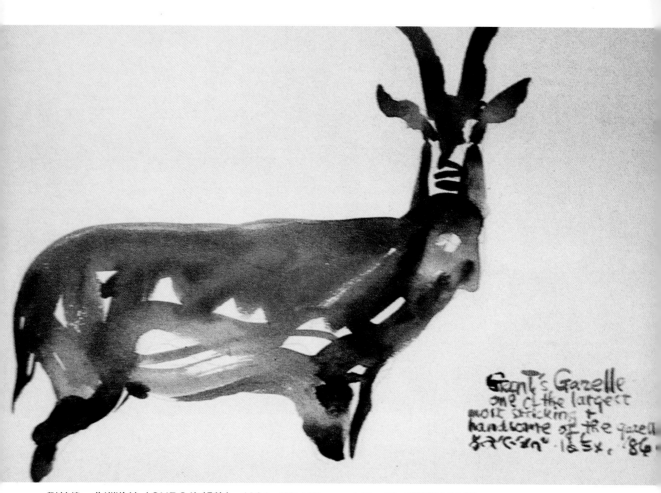

劉其偉　非洲羚羊（CNRC 海報稿）　1984　25×16cm　水彩、紙　我悅公司收藏

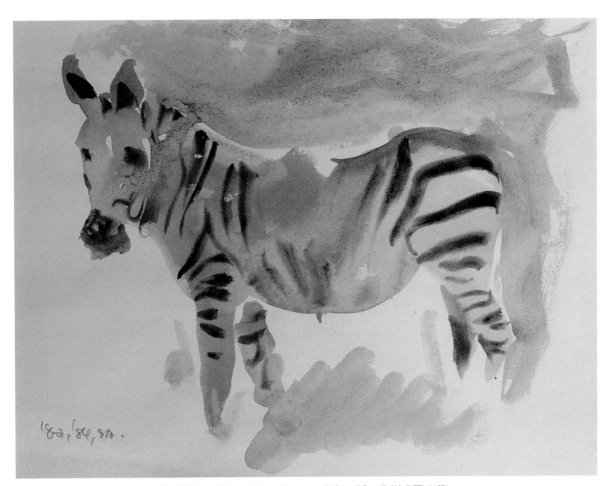

劉其偉 非洲斑馬（CNRC 海報稿） 1984 25×16cm 水彩、紙 我悅公司收藏

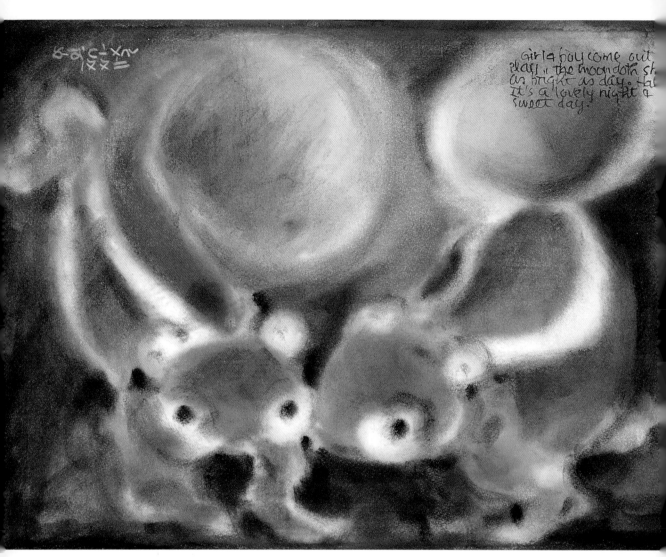

Girl a boy come out
plays the moondoth sh
as bright as day. Ha
It's a lovely night a
sweet day.

劉其偉　哥哥和弟弟　1997　50×38cm　水彩、棉布

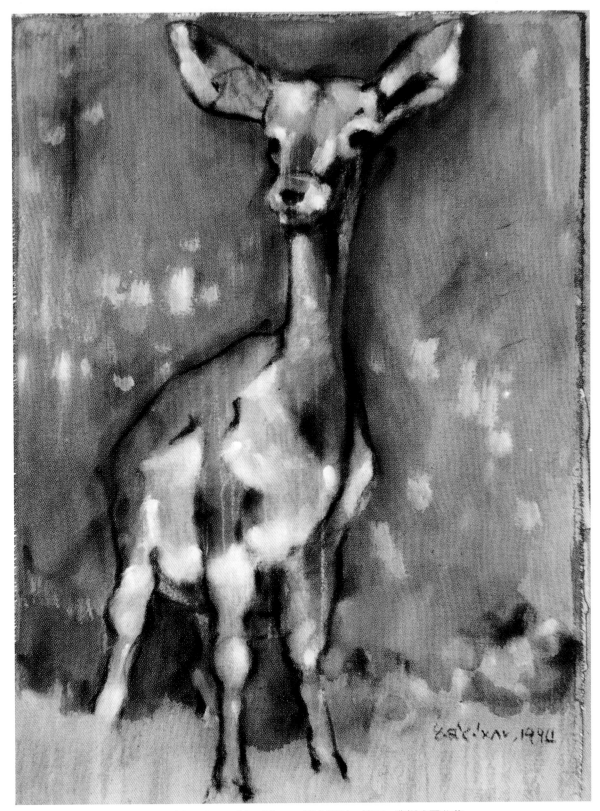

劉其偉　梅花鹿（CNRC 海報稿）　1994　50×36cm　混合媒材、棉布　我悅公司收藏

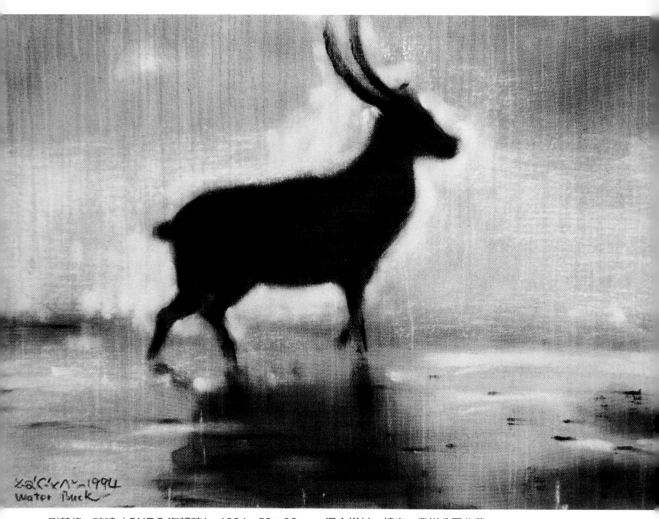

劉其偉　破曉（CNRC 海報稿）　1994　50×36cm　混合媒材、棉布　我悅公司收藏

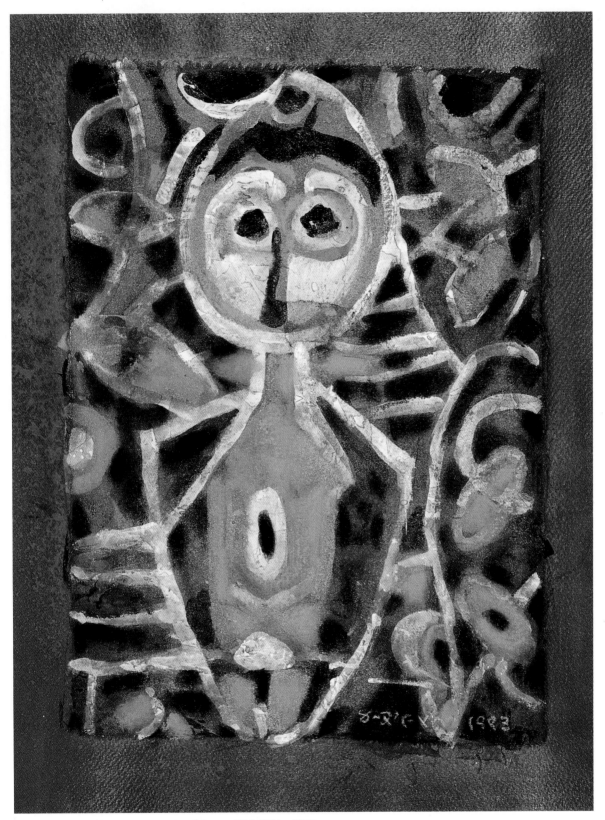

劉其偉　巴布亞精靈　1993　50×36cm　混合媒材、棉布

劉其偉　恩愛　1997　50×36cm　混合媒材、棉布

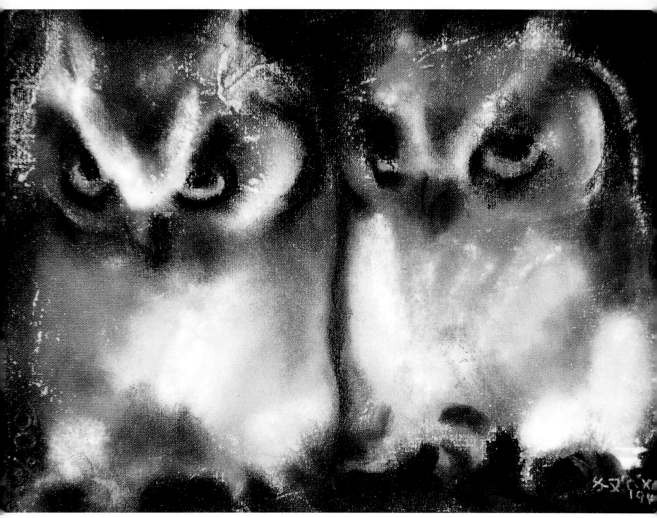

劉其偉　貓鷹（CNRC 海報稿）　1994　50×36cm　混合媒材、棉布　我悅公司收藏

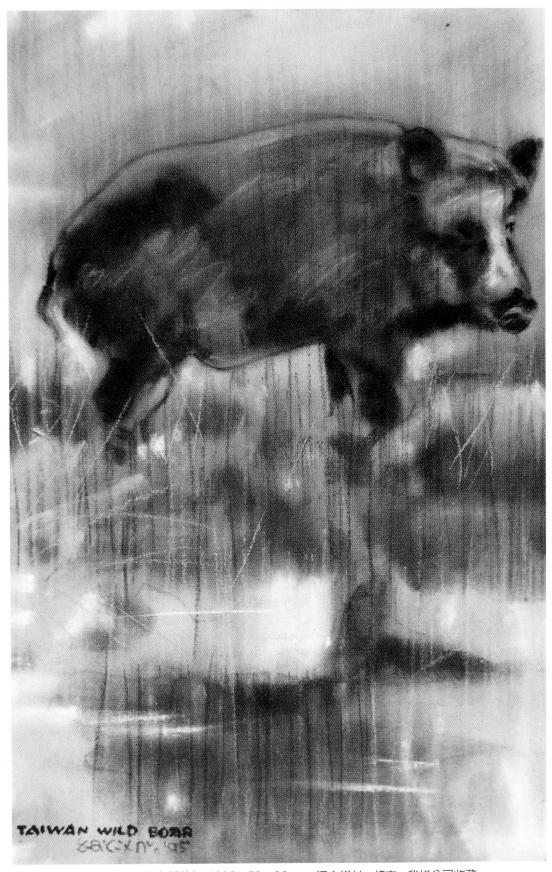

TAIWAN WILD BOAR

劉其偉　台灣野豬（CNRC 海報稿）　1995　50×36cm　混合媒材、棉布　我悅公司收藏

劉其偉　夏至　1974　54×40cm　水彩、紙　張紹戴先生收藏

劉其偉　立冬　1994　50×36cm　混合媒材、紙　張紹戴先生收藏

劉其偉　處暑　1974　50×36cm　水彩、紙

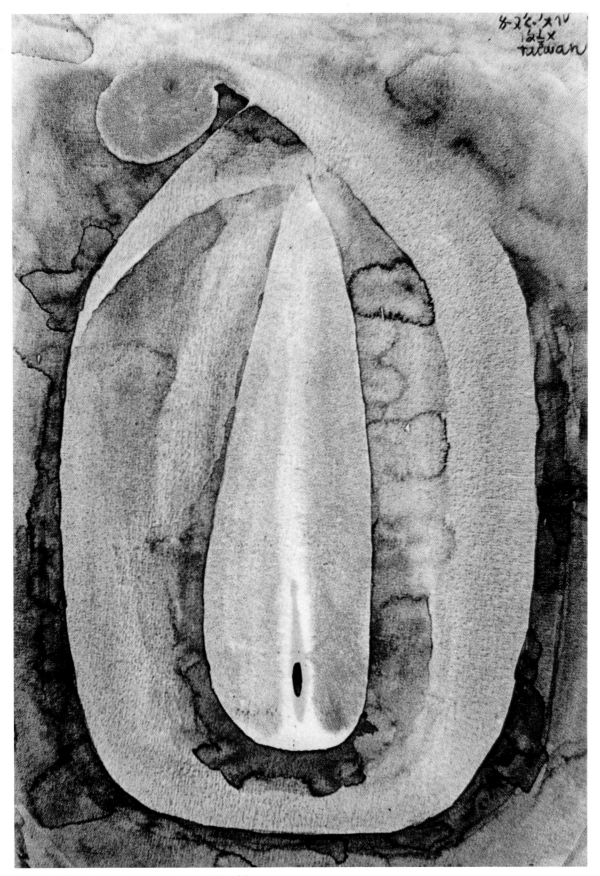

劉其偉　清明　1974　50×36cm　水彩、紙

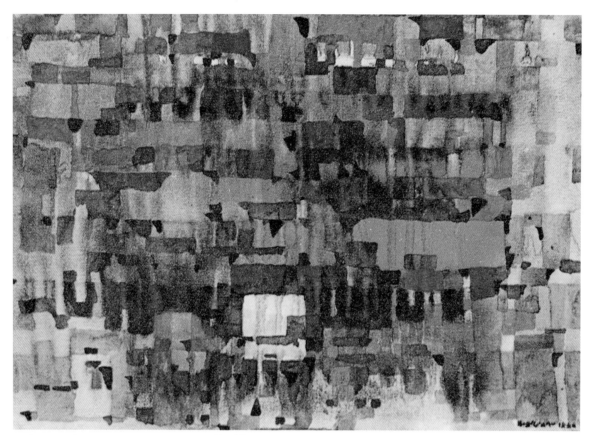

劉其偉　雨水　1974　50×36cm　水彩、紙　張紹戴先生收藏

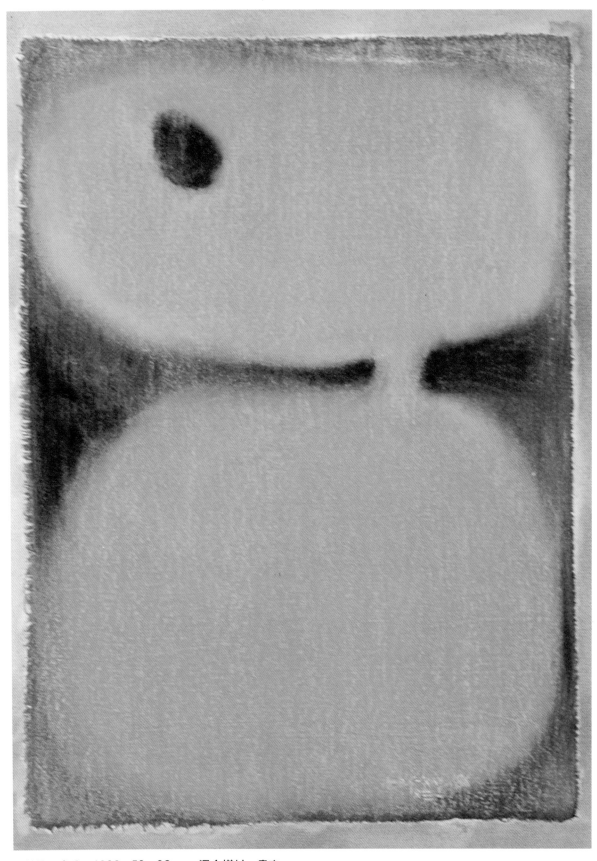

劉其偉　春分　1986　50×36cm　混合媒材、畫布

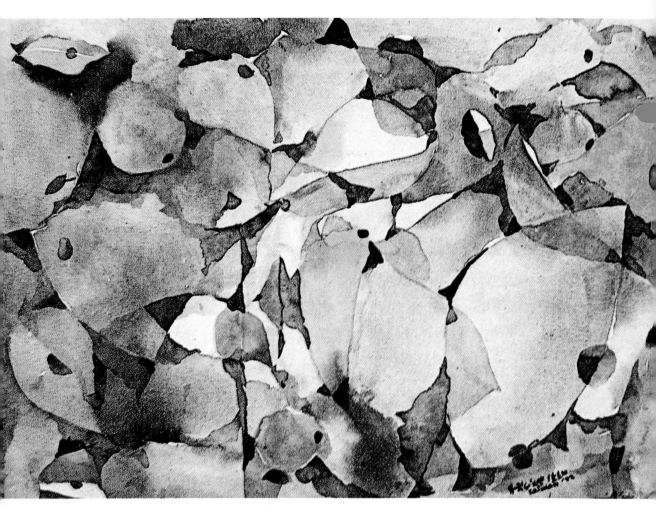

劉其偉　白露　1972　36×50cm　水彩、紙　張紹戴先生收藏

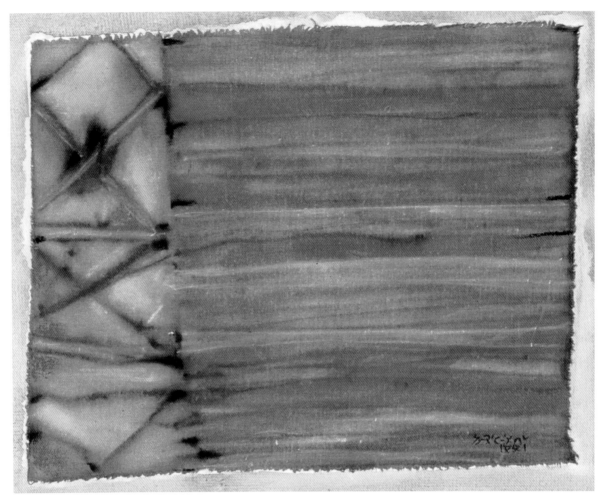

劉其偉　四季系列—春　1991　35×50cm　混合媒材、紙　台北市立美術館典藏

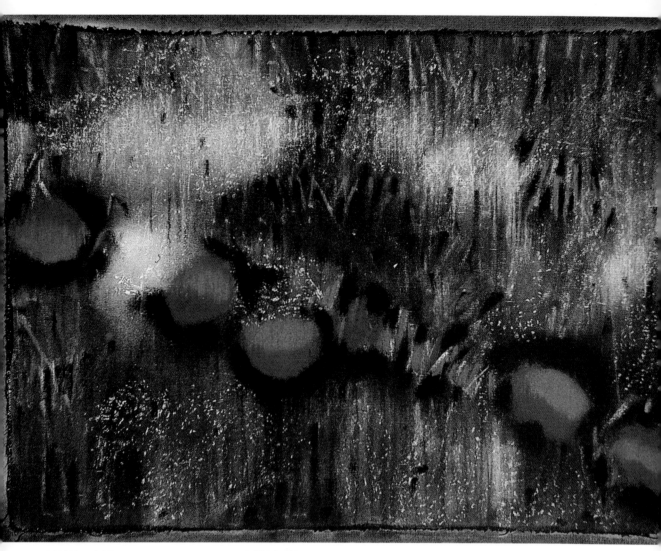

劉其偉　寒露　1986　36×50cm　混合媒材、棉布

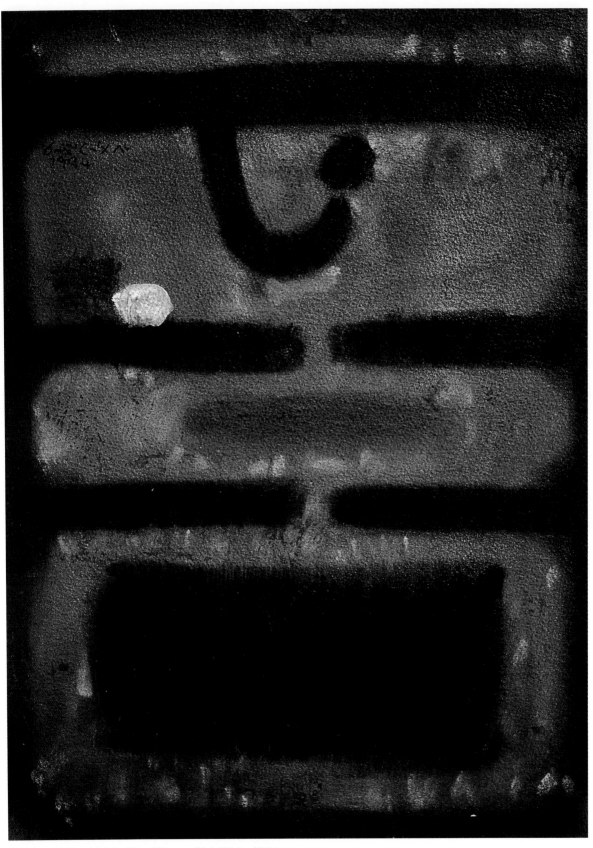

劉其偉　仲夏　1994　50×36cm　混合媒材、棉布

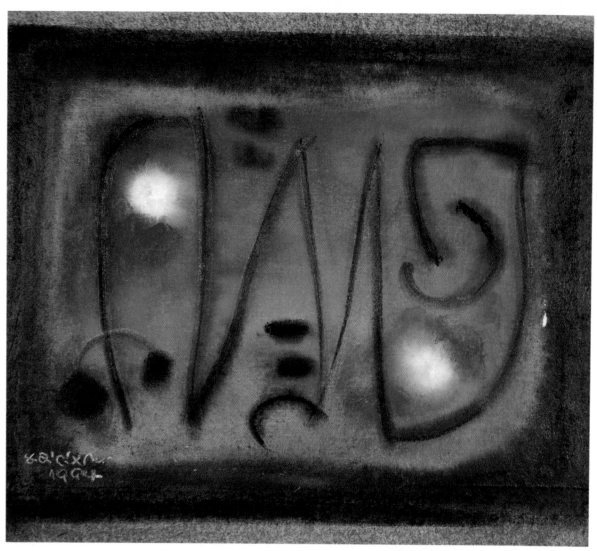

劉其偉　秋分　1994　36×50cm　混合媒材、紙

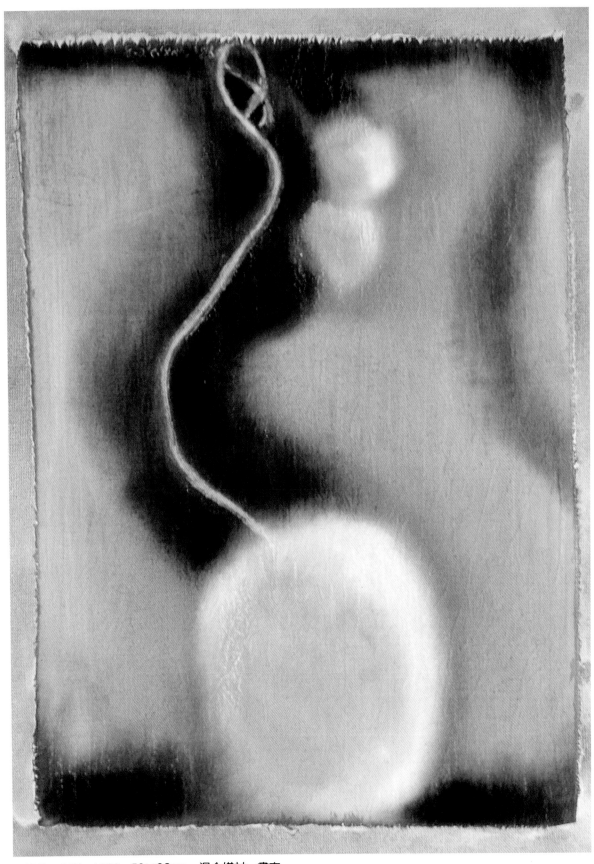

劉其偉　大雪　1986　50×36cm　混合媒材、畫布

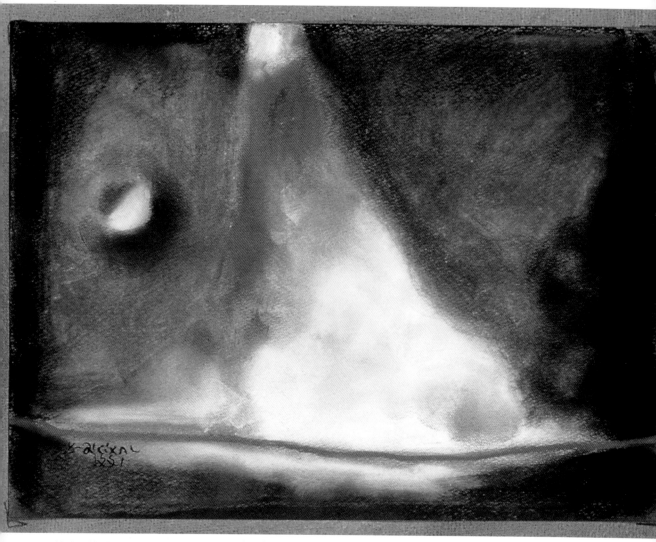

劉其偉　芒種　1991　36×50cm　水彩、棉布

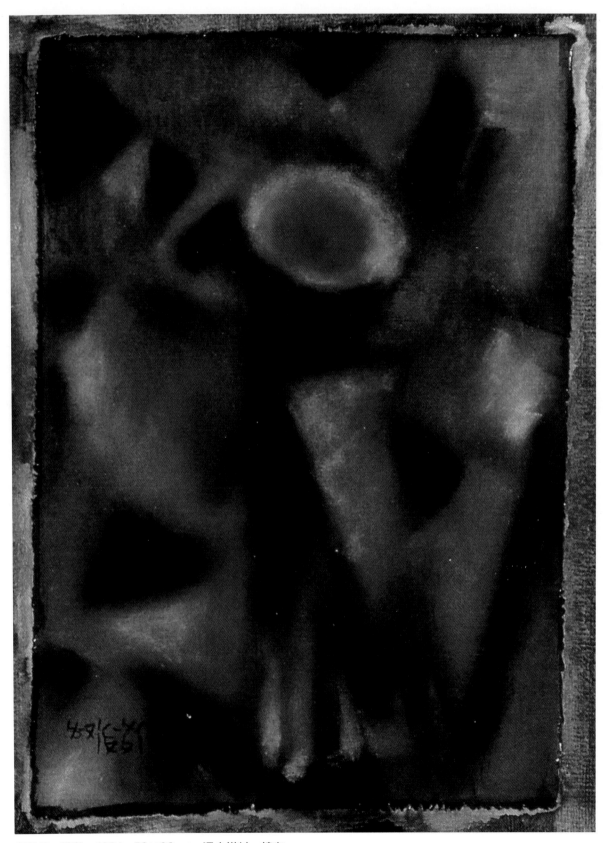

劉其偉　驚蟄　1991　50×36cm　混合媒材、棉布

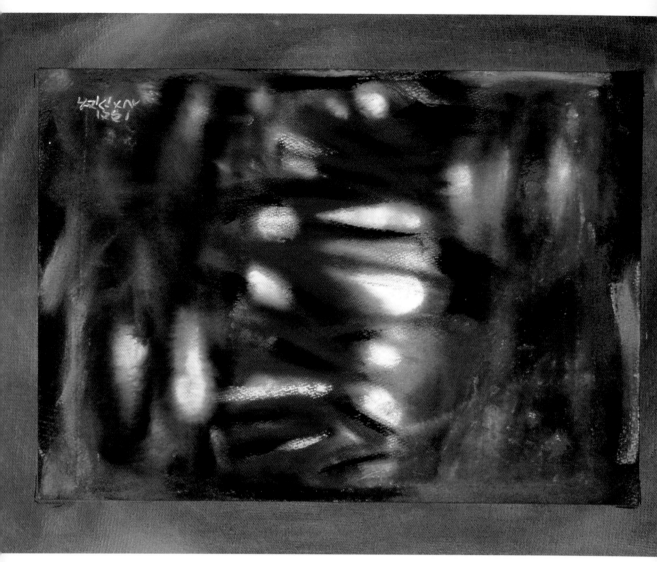

劉其偉　小暑　1991　36×50cm　混合媒材、棉布

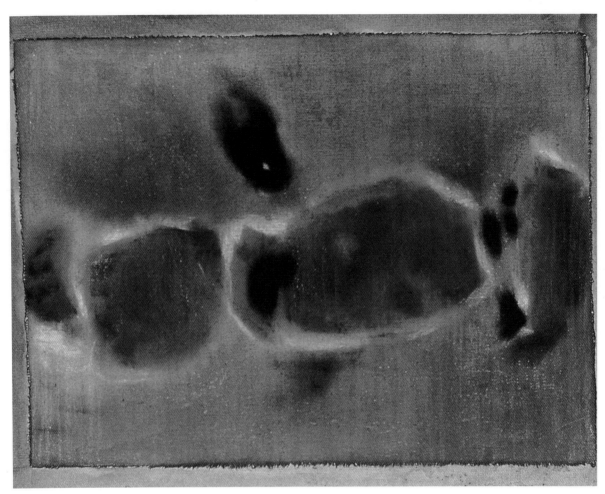

劉其偉　冬至　1986　36×50cm　混合媒材、棉布

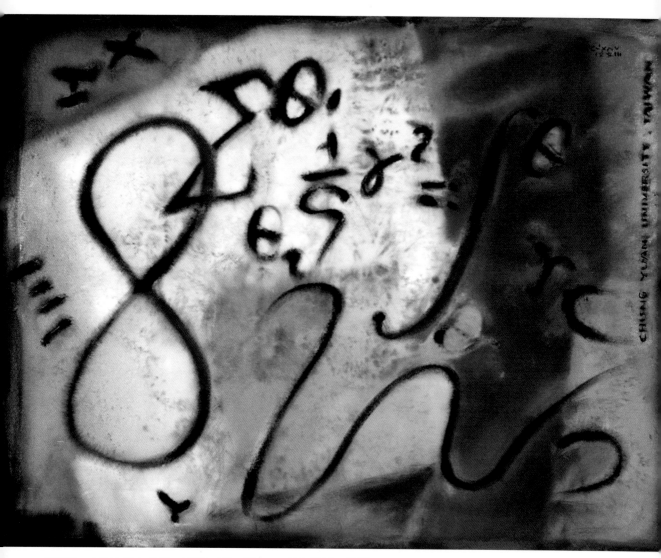

劉其偉　中原大學十八年　1993　50×72cm　混合媒材、棉紙

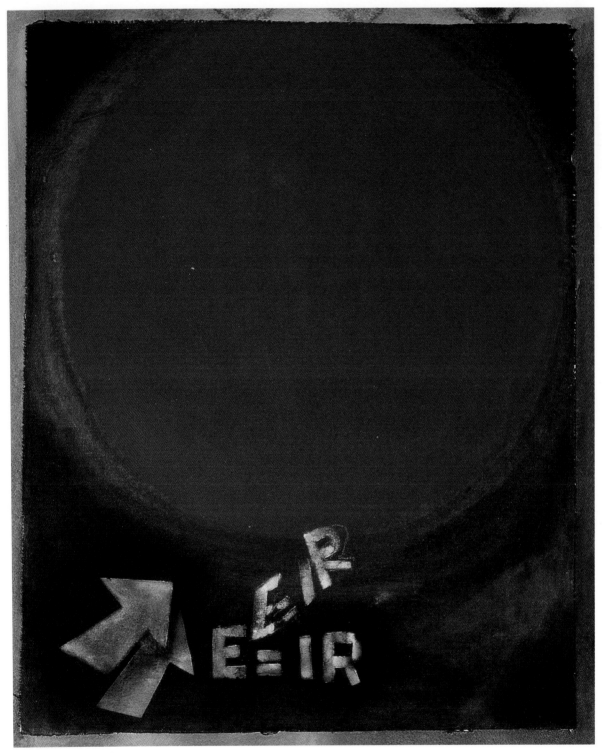

劉其偉　歐姆定律（1）　1991　72×50cm　混合媒材、棉布

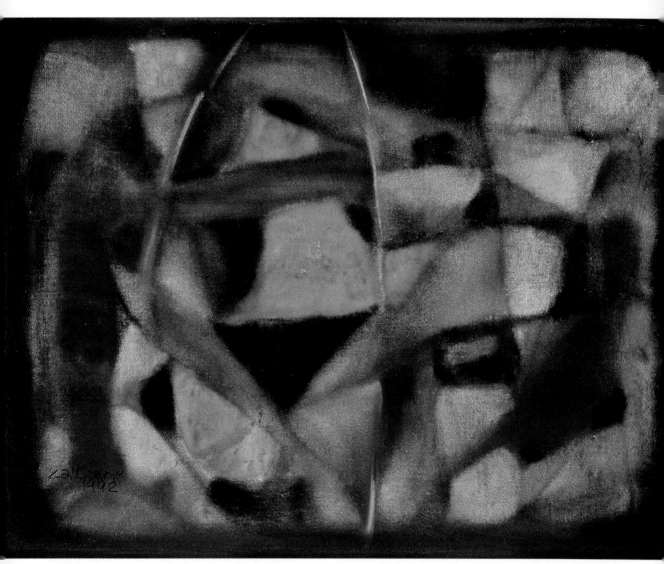

劉其偉　秋分　1992　36×50cm　水彩、棉布

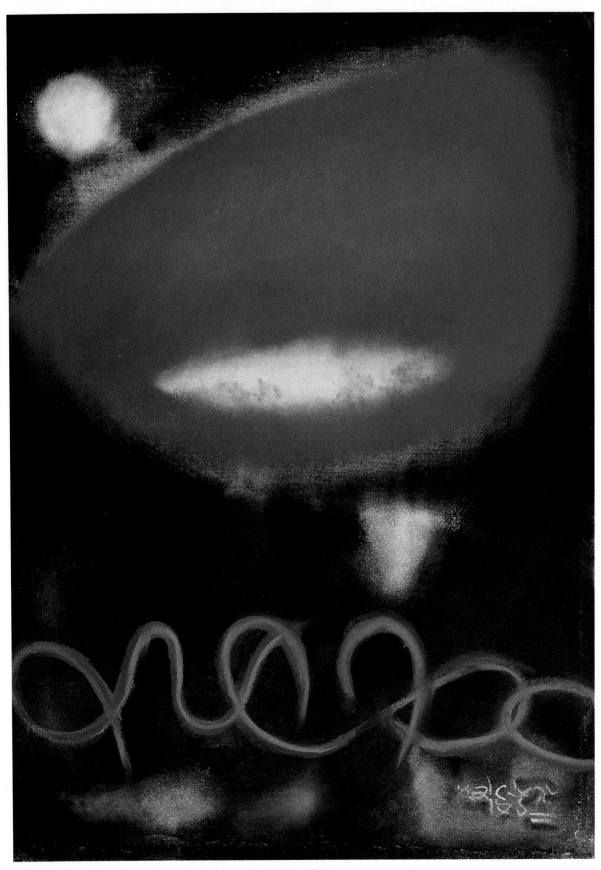

劉其偉　藍色的祈福石　1997　36×50cm　混合媒材、棉布

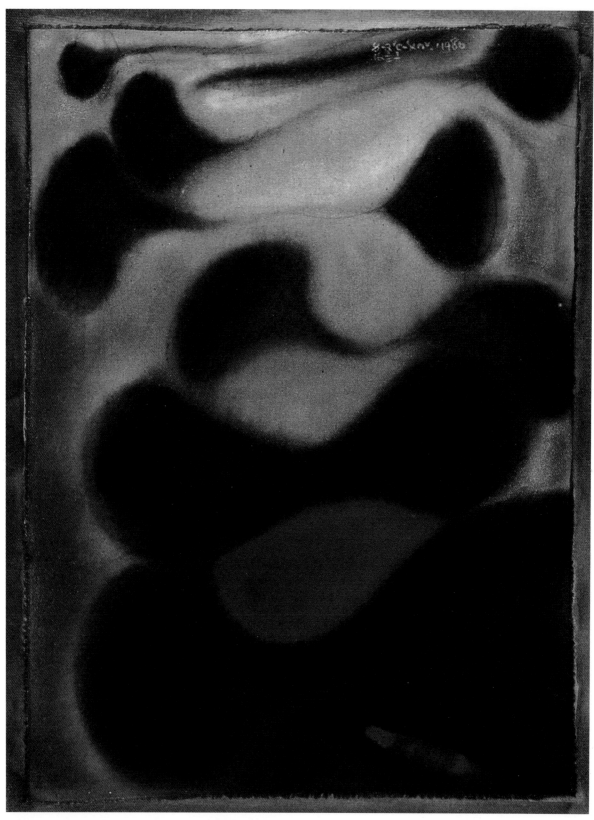

劉其偉　小暑　1986　50×36cm　混合媒材、棉布

劉其偉　選美標準　1994　72×50cm　混合媒材、棉布

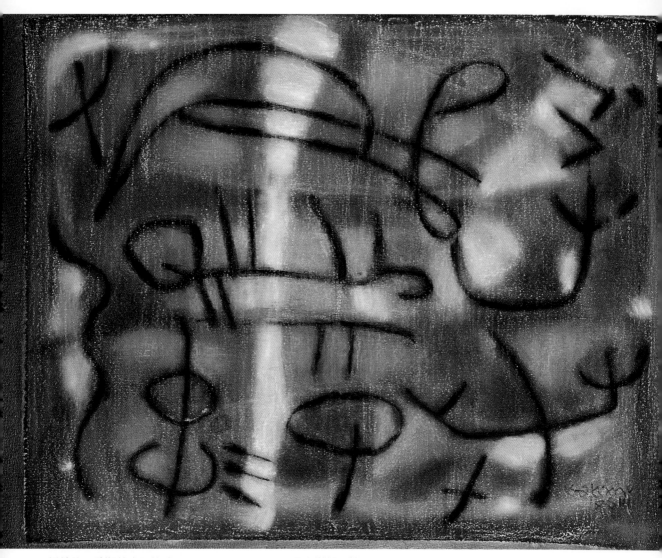

劉其偉　愛斯基摩的符號　1993　50×36cm　混合媒材、棉布

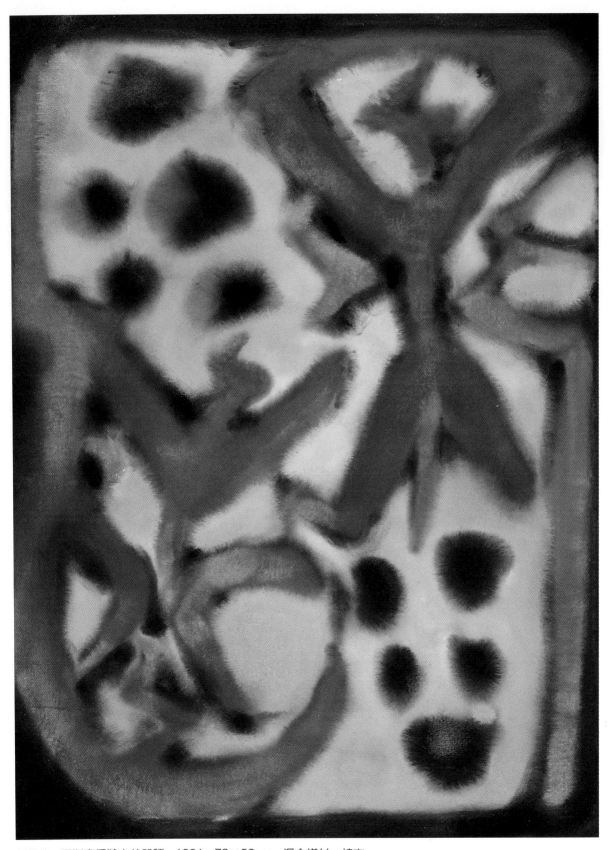

劉其偉　阿斯麥盾牌上的咒語　1991　72×50cm　混合媒材、棉布

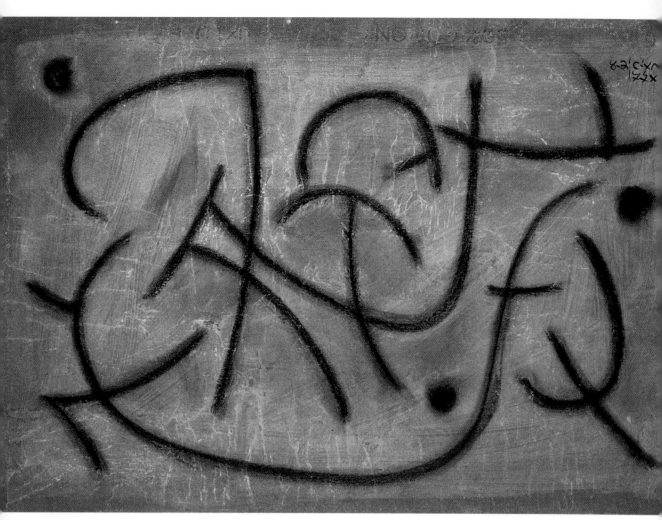

劉其偉　立春　1994　50×36cm　混合媒材、棉布

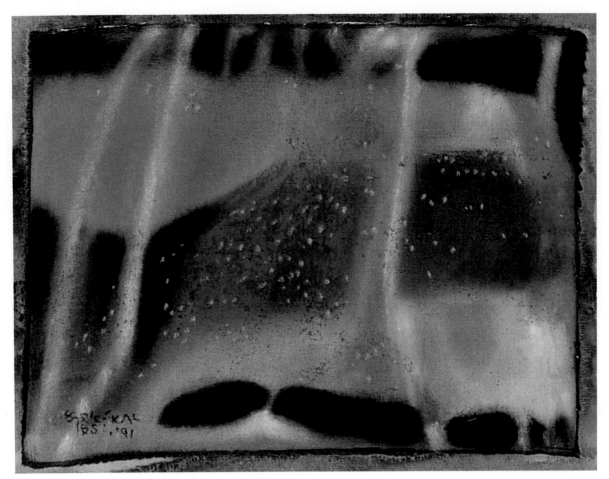

劉其偉　立夏（2）　1991　50×36cm　混合媒材、棉布

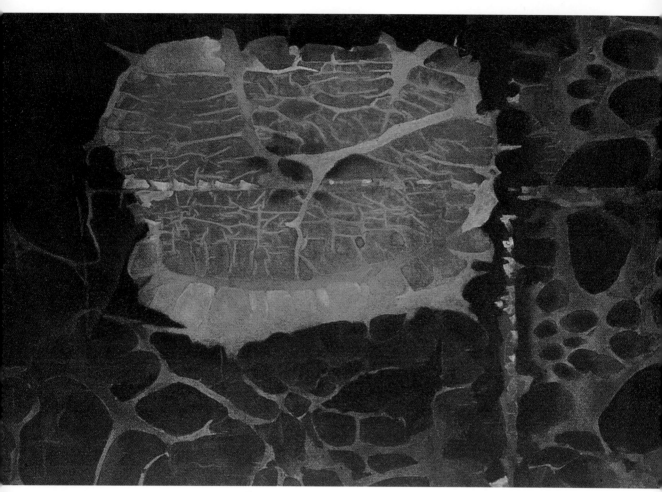

劉其偉　處暑　1986　54×40cm　混合媒材、紙

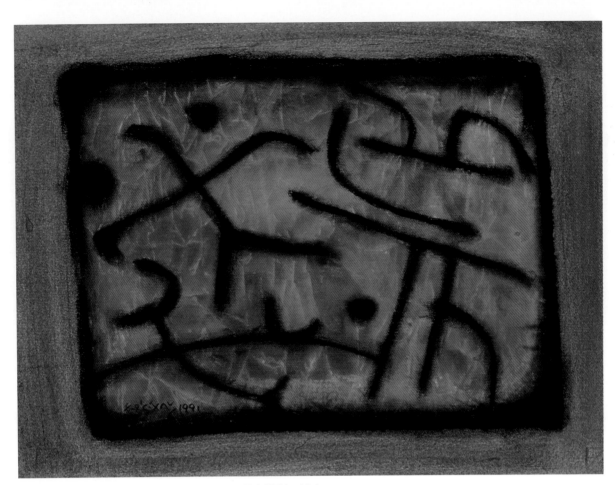

劉其偉　早春的訊息　1991　36×50cm　混合媒材、棉布

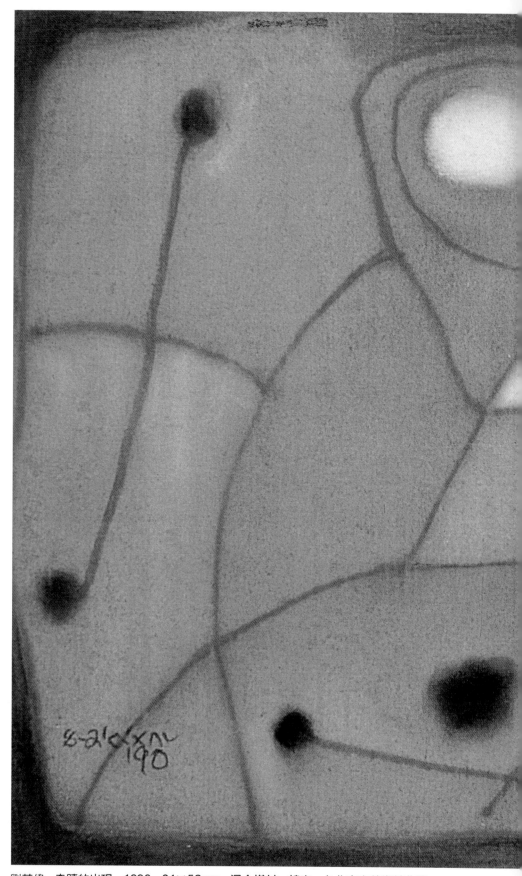

劉其偉　奇蹟的出現　1990　34×52cm　混合媒材、棉布　台北市立美術館典藏

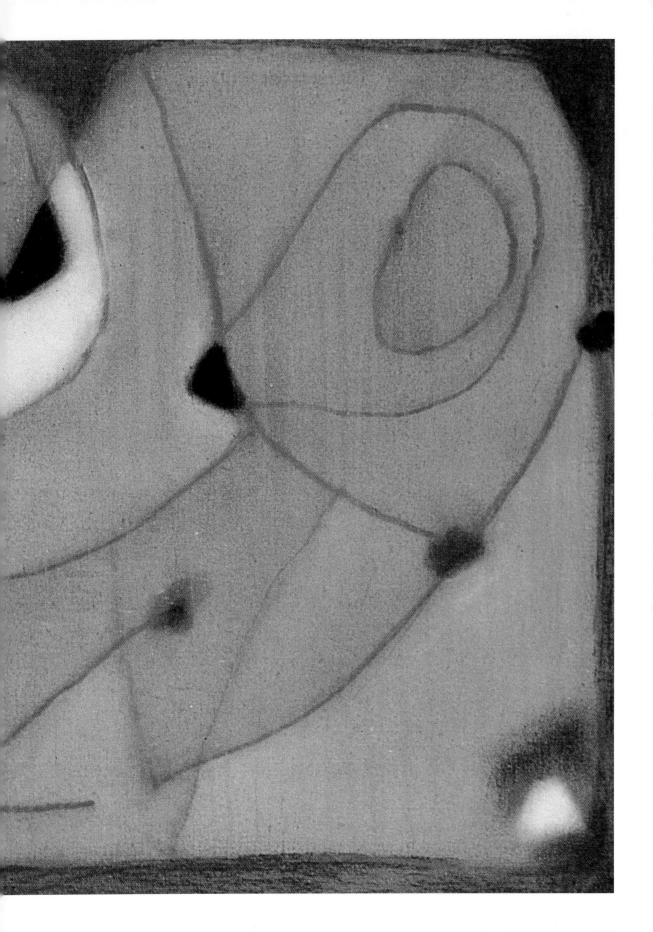

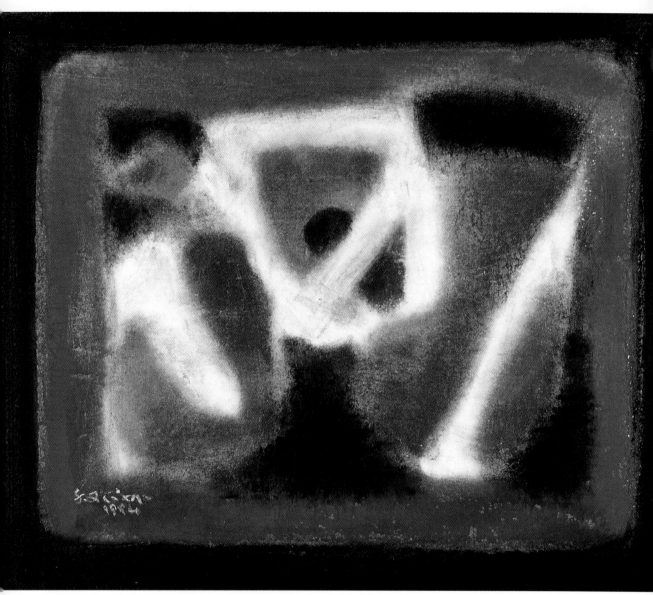

劉其偉　冬　1994　30×42cm　混合媒材、棉布

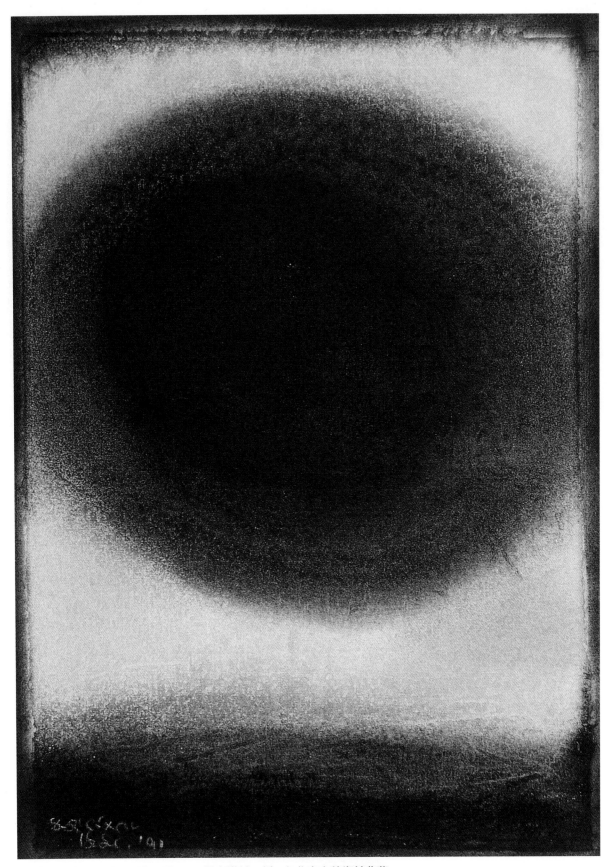

劉其偉　嫉妒　1991　42×49cm　混合媒材、紙　台北市立美術館典藏

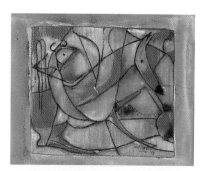

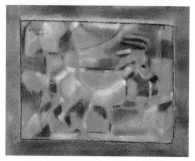
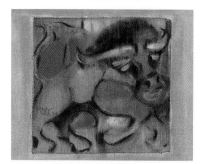
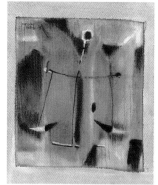
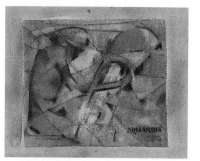
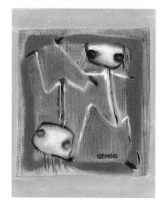
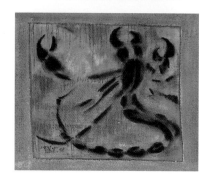
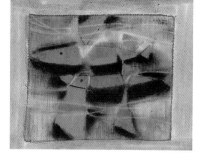
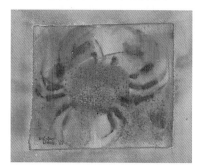

星座系列—星夜的預言
星座系列—山羊座　　　星座系列—獅子座　　　星座系列—射手座
星座系列—金牛座　　　星座系列—處女座　　　星座系列—牡羊座
星座系列—雙子座　　　星座系列—天秤座　　　星座系列—水瓶座
星座系列—巨蟹座　　　星座系列—天蠍座　　　星座系列—雙魚座

劉其偉　星座系列　1988　39×46cm　混合媒材、棉布　台北市立美術館典藏

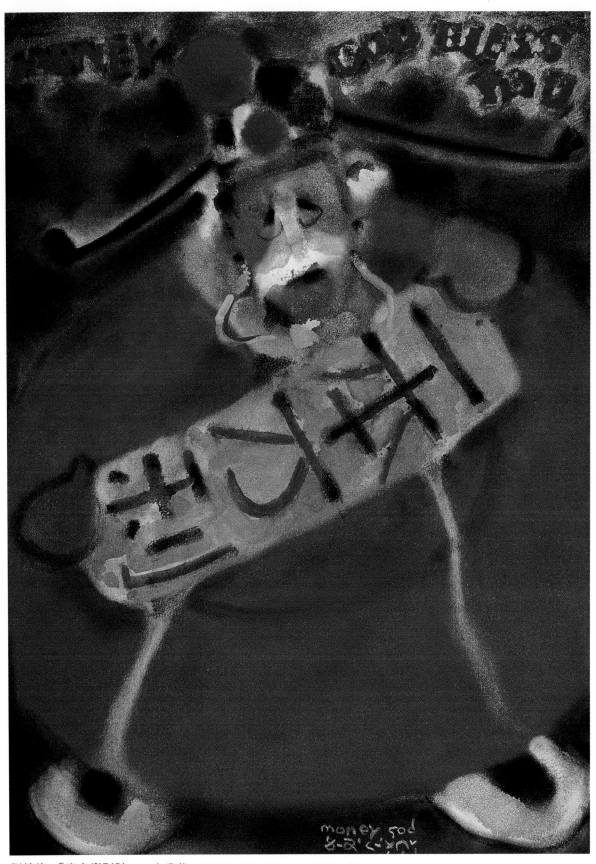

劉其偉 「窮鬼變財神」─自畫像 1998 48×35cm 水彩、紙

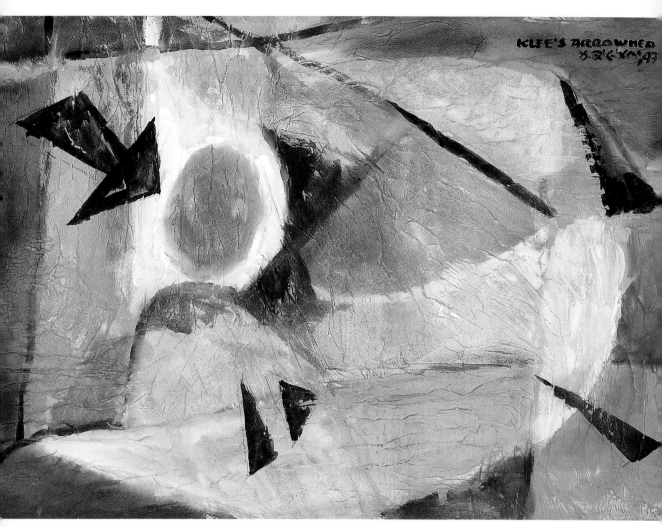

劉其偉　玉山序曲　1997　50×36cm　混合媒材、棉布　許玉富先生收藏

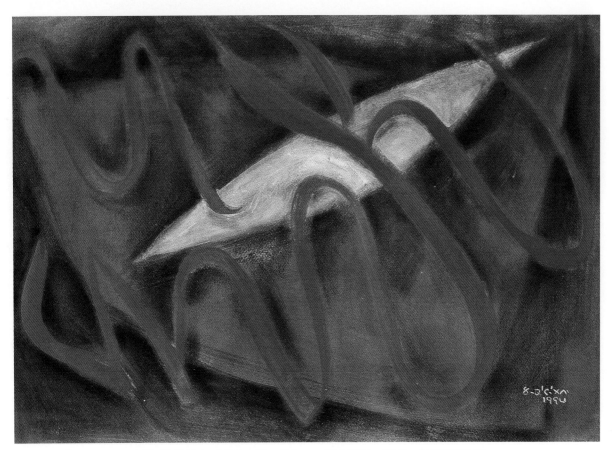

劉其偉　「八十之美」畫展（海報稿）　1994　72×50cm　混合媒材、棉布　上海銀行收藏

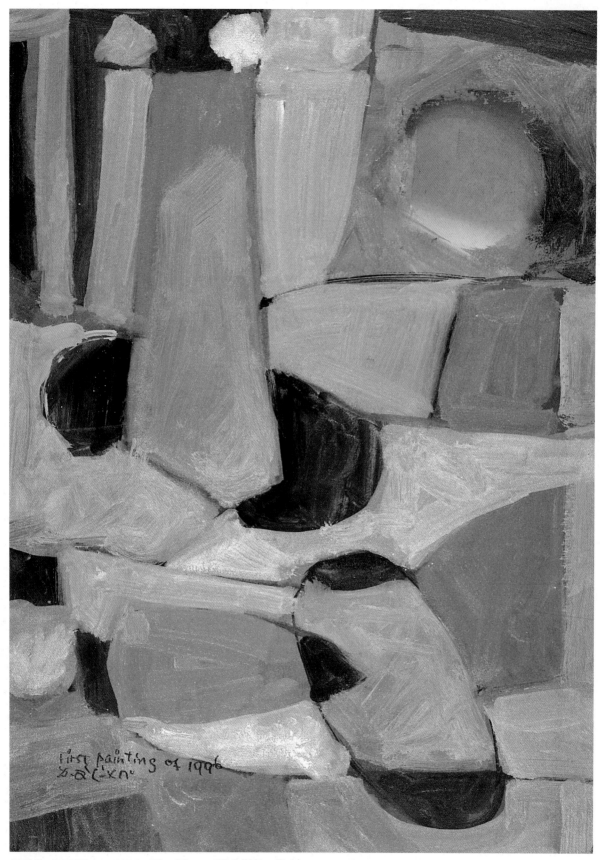

劉其偉　日正當中　1996　50×36cm　混合媒材、棉布

附錄

藝術生活剪影

年表

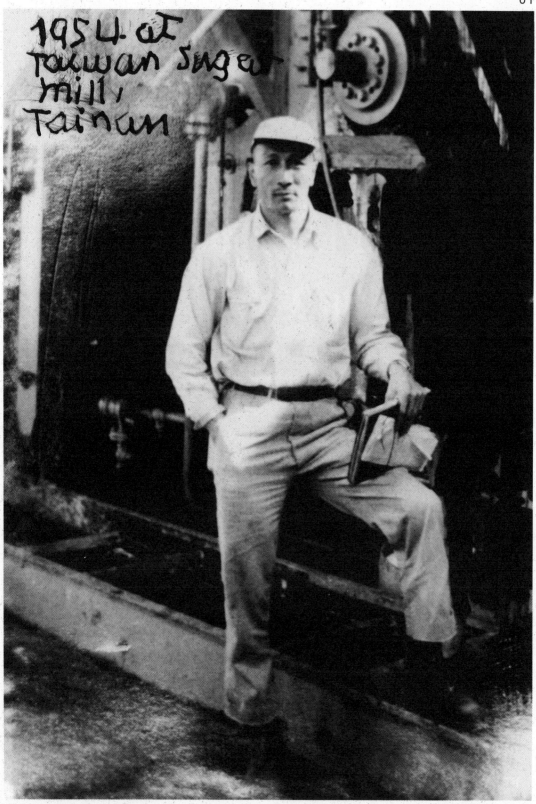

1954. at
taiwan suger
mill,
Tainan

◆01　1954 攝於台南車路墘糖廠。劉其偉利用公餘時間作畫開始於 1951 年，並與張杰、香洪等人組織「聯合水彩畫會」。

02

03

04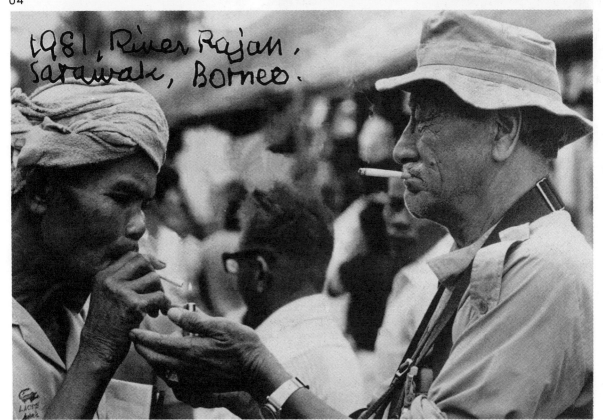

1981, River Rajan, Sarawak, Borneo.

◆02 1960 年在台北衡陽街新聞大樓開個展。前此，1959 年首次在中華路鐵道邊一所咖啡館舉行第一次個展。當年何
　　鐵華、郎靜山及梁氏兄弟皆到場參觀，使他無比興奮。

◆03 1969 榮獲中山學術文化基金會頒贈第四屆中山文藝創作獎。圖右至左：陳立夫、王雲五、劉其偉。

◆04 劉老在婆羅洲 Rajang 流域採集文物，向 Rurut 族人敬煙。1978-1981 年間，他曾三度到婆羅洲採訪。1997 年印
　　尼森林大火，雨林生態遭受摧殘，據稱雖二千年亦難恢復。

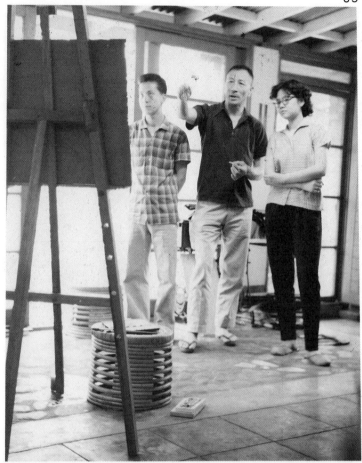

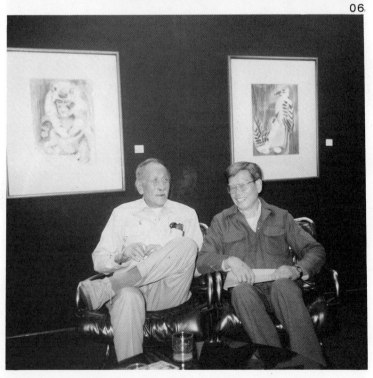

◆05 攝於永和寓所。年代約在 1986 前後，利用假日授習素描。事實上，他最怕畫石膏像，為了賺點外快，強為人師。

◆06 1988 前後，劉其偉與龍門畫廊李亞俐合作，經紀劉老畫作長達十年。右為劉其偉摯友陳景元工程師。

◆07 名攝影家莊靈給劉其偉所拍的沙龍作品〈抽煙像〉。他認為：「邱吉爾、麥帥、林語堂、愛因斯坦、羅斯福總統、畢卡索都抽煙。不抽煙，不見得他對社會有多大貢獻」。他且認為：「要創作、要長命、就要抽台灣長壽煙。」

◆08 劉老與 Akeram 族兒童，Upper Sepik，1993 年攝。

07

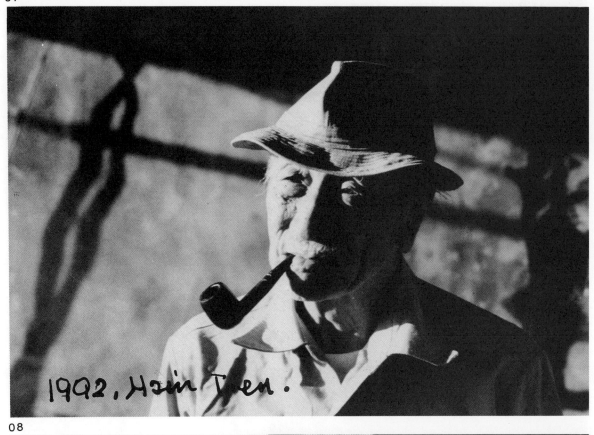

1992, Hsin Tien.

08

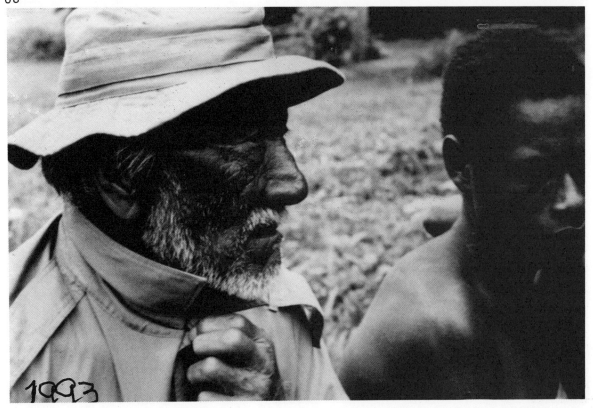

1993

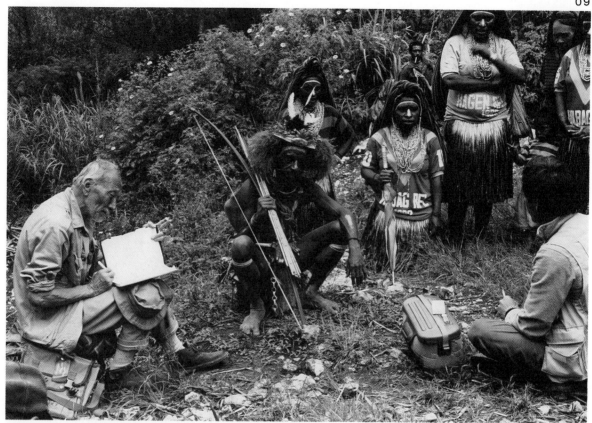

10

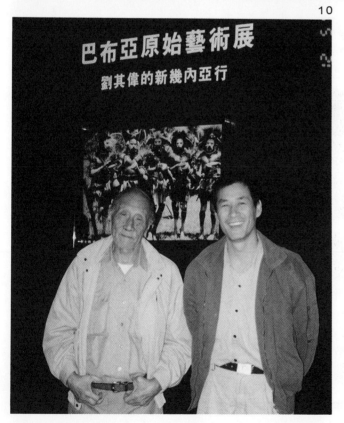

◆09　劉其偉和他的老二，在巴布亞 Southern Highlands 的一個不知名部落探訪族人喪禮的儀式。

◆10　1994-5 年間，劉老在國立自然科學博物館展出自大洋洲帶回台灣的文物，計二〇九件，展期一年半。圖攝於會場。

◆11　1993 年，劉老承台灣美術基金會謝文昌先生委託，前往巴布亞採集大洋洲文物，圖為劉老在高地作田野調查。

◆12　大洋洲諸族群中，Huli 族為好戰民族之一，善於製作武器與高度技巧的箭鏃雕刻，有畫身（Paint-body）風習，祭典時所畫圖案，千人之中，沒有相同，圖左起第二人為劉其偉。1993 年攝。

11

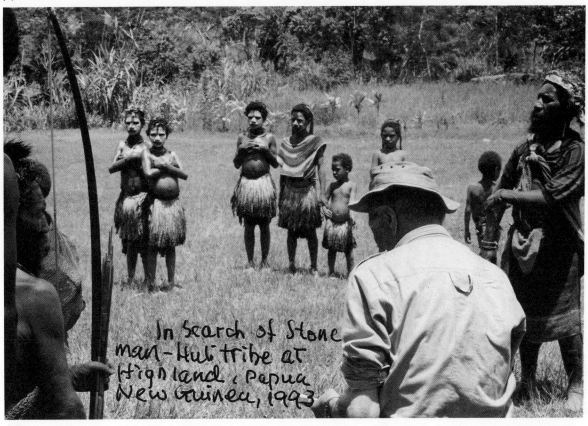

In Search of Stone
man-Huli tribe at
Highland, Papua
New Guinea, 1993

12

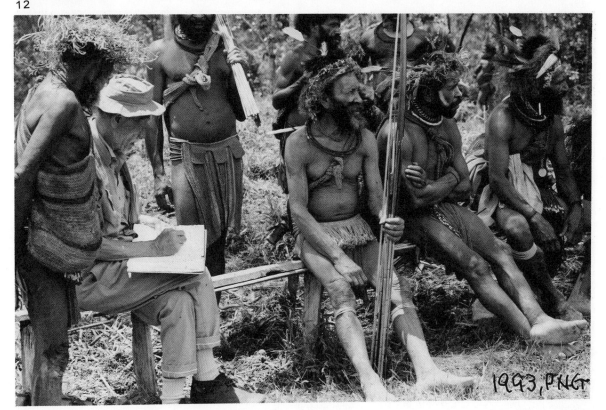

1993, PNG

13

◆13　1995 年劉老與台大森林系一群退休教授為倡導保護台灣天然資源，共同組 CNRC。次年劉其偉在高雄伊勢丹百貨公司，舉行野生動物畫展，目的在於培養兒童對野生動物的愛心與保育意識。

◆14　高雄伊勢丹展出畫作的一隅。兒童活動有音樂會、拼圖比賽、播放野生動物影片等。

◆15　1997 年榮獲文工會頒贈「華夏一等獎章」。圖為接受媒體訪問和錄影。

15

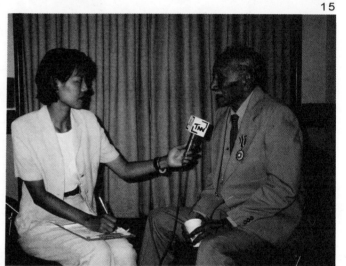

14

16

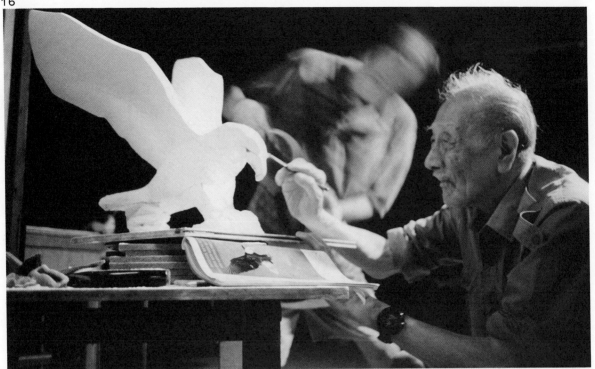

17

1995

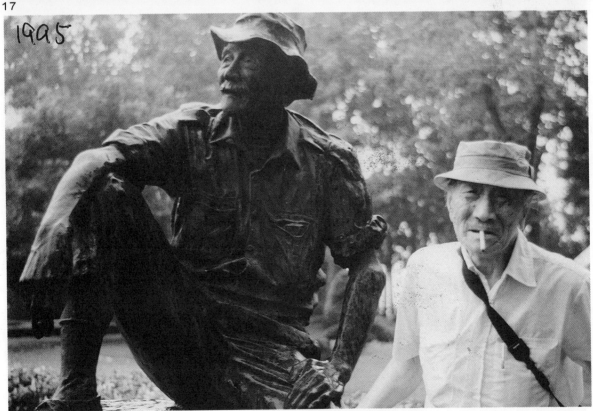

◆16 劉老經常和李達浩教授合作雕塑一些野生動物模型，以期把生態發展至日常器皿上。1997 年攝。

◆17 南投牛耳公園裡的一尊劉其偉塑像。它是陳尚平的一件得獎作品，劉老認為「放在這裡，他可以和林淵為伴，比放在別處要合襯多了」。

I'm so proud of my job as
police of yu san A
to act out a forest
acting entertains -
children . Oct. 14, 1

玉山

mountain
ional Park,
xplorer—
educates our
7 at 阿里山車站.

1996

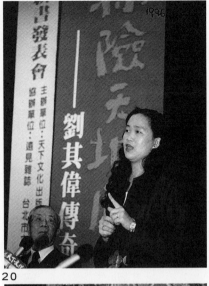

◆18　劉老在阿里山車站等候火車。他喜
　　歡當森林警察，玉山國家公園授予
　　他一個榮譽頭銜，他每個月都要給
　　《新觀念》雜誌撰寫一篇保育報告。

◆19　給劉老寫傳記的作者楊孟瑜。天下
　　文化出版公司舉辦新書發表會的那
　　一天，劉老的朋友都到齊，連他的
　　頂頭上司孫運璿先生也出席，可是
　　書中的主角卻躺在醫院裡。左角一
　　人是劉老當年的長官——台電總工
　　程師孫運璿。1996 年攝。

◆20　圖示巴布亞原始藝術展會場中的一
　　座複製「巴布亞 Abelam 族精靈屋
　　（spirit house）」。新幾內亞各
　　族群的會所非常雄偉，一般高約五
　　十英呎上下，似非其他地區可與之
　　比擬。1994 年攝。

1912	8 月 25（壬子年 7 月 13 日）出生於福建省福州市的南台，名福盛，爲家中獨子（上有六位兄長及一位姊姊，除姊外，均早逝），父劉蓀谷、母葉氏。葉氏亦早逝，由祖母范氏撫養長大。先祖原爲廣東省香山縣（現稱中山縣）人氏，後遷居福建省，經營茶行生意。（註：國民身分證記載：民國元年 7 月 13 日生，本籍廣東省中山縣，出生地爲廣東省中山縣；民國 23 年 3 月「教育部發給自費生留學證書」第 3488 號記載：籍貫爲福建省閩縣；民國 26 年 6 月 26 日「廣東省防空協會廣州市防護人員訓練班證明書」第 123 號記載：籍貫爲廣東省中山縣。）
1920	移居日本橫濱。
1923	9 月遇關東大地震，後遷居神戶。
1930	日本 Kobe English Mission School 畢業。
1932	3 月以華僑身分，考取日本文部省發給庚子賠款官費生，進入日本官立東京鐵道局教習所專門部電氣科就讀。
1935	4 月赴大阪鐵道局宮原車電所及神戶電機修繕場研究實習。
1936	6 月結束研究實習。
1937	是年返國，自此未再踏上日本土地。6 月 26 日參加廣東省防空協會廣州市防護人員訓練班第二期普通班受訓。 7 月 7 日蘆溝橋事變爆發。 8 月 13 日日軍進犯淞滬，中國對日全面抗戰。 10 月應聘擔任廣州市國立中山大學工學院電工系助教。 10 月 21 日廣州失守，隨校遷往雲南省澂江縣（舊名河陽，地近昆明市）。
1938	與任職國立中山大學圖書館的顧慧珍女士結縭。
1939	3 月轉任軍政部兵工署第廿一兵工廠（位於昆明市）技術員，負責配電、給水及軍事工程，工作地點遍及雲南省及越北、緬甸等地。 9 月 1 日第二次世界大戰正式爆發。
1941	3 月 3 日長子怡孫出生。 8 月罹患黑水病，調回重慶市，任軍政部兵工署第一兵工廠技術員。
1944	12 月 24 日國民政府軍事委員會以軍薦二階技術員派任軍政部兵工署第廿五兵工廠工務處第五製造所工作。
1945	8 月對日抗戰勝利，日本無條件投降，台灣光復。 10 月 25 日中國戰區台灣省受降典禮在台北舉行，淪陷 50 年 156 日之台灣，自此正式光復。爲便利接收，暫設台灣行政長官公署。 11 月經濟部戰時生產局台灣區特派員包可永約其赴台灣省參加接收工礦事業工作。任經濟部資源委員會研究員。 12 月任資源委員會台灣電力公司北部發電廠（八斗子火力發電廠）工程師，負責戰後的接收及修護工程。
1946	7 月任資源委員會台灣金銅礦籌備處工程師兼工程組機電土木課課長，也擔任接收及修護工程。
1947	次子寧生出生。 《工場管理概要》（國是日報社）出版。
1948	1 月任資源委員會台灣金銅礦務局工程師兼工務組水電課課長。 7 月任台灣糖業公司工程師。
1949	是年開始自修繪畫，並閱讀美術書籍。8 月公開第一幅水彩作品〈榻榻米上熟睡的小兒子〉。「工廠管理」一文開始在《台糖通訊》連載。 12 月 7 日國府播遷來台。
1950	《鉛蓄電池》（台糖員工訓練所）、《工業管理》（工業新聞社）出版。 12 月作品〈寂殿斜陽〉入選台灣全省第五屆美術展覽會。（該屆「洋畫部」，審查委員爲：廖繼春、陳清汾、劉啓祥、楊三郎、藍蔭鼎、顏水龍、李梅樹、李石樵。送件人計 285 人，作品 320 件；入選人 92 人，作品 99 件。得獎者爲：林顯模、王水金、許武勇。）自述是年因此對繪畫的信心也益堅。
1951	4 月 15 日～17 日於台北市中山堂和平室舉行首次個展－－「劉其偉水彩畫展」。
1952	3 月擔任軍中藝術工作總隊北部區隊藝術研習班講座，講授水彩課程。 主編《現代兒童》（半月刊）約出版 12 期停刊。
1954	5 月 1 日第一本美術譯作《水彩畫法》（春齋書屋）出版。 7 月 24 日擔任台糖第三屆技術講習班班主任。
1955	5 月兼派泰國資源局技術顧問團電力工程師，迄民國 45 年 10 月。
1956	8 月任台糖公司工程師兼總工程師室電力組組長。 12 月編著《工業安全》（歐亞出版社）出版。

12 月因在台糖服務五年以上，工作勤奮，成績優良，獲經濟部獎狀。　是年成立歐亞出版社。

1958　3 月 14 日任國防部軍事工程區聯勤建築工程處工程師。　6 月譯作《安全教育》（中國工業職業教育學會）出版。

1959　6 月任國防部軍事工程局設計組工程師。　與張杰、吳廷標、香洪、胡笳等人籌組「聯合水彩畫會」（民國 52 年改組爲「中國水彩畫會」）。

1960　3 月 6 日～8 日於台北市衡陽路新聞大樓舉行「劉其偉水彩畫展」（中國美術協會主辦）。在北部的一次行獵中，幾乎喪失了生命。

1961　參加菲律賓馬尼拉及日本東京文化會館「中華民國水彩畫家作品聯展」。　7 月 1 日譯作《水彩畫法》增訂二版（歐亞出版社）出版。

1962　11 月 25 日～12 月 2 日於國立台灣藝術館舉行「劉其偉先生人像畫展」。　12 月 25 日編譯《現代繪畫基本理論》（歐亞出版社）出版。

1963　2 月受聘擔任國立歷史博物館主辦「第 20 屆美術節美術展覽」展品提名委員會委員，參加該館「全國水彩畫展覽」，水彩畫作品〈高珍〉並獲入藏。　5 月參加香港雅苑畫廊「台灣近代畫展」。　12 月 14 日榮獲中國畫學會頒贈第一屆「最優水彩畫家」金爵獎。　12 月 21 日～29 日於台北市衡陽路 48 號 2 樓舉行「人像畫展」（現代人像畫會主辦）。

1964　1 月 25 日《水彩人像》（歐亞出版社）出版。　2 月《抽象藝術造型原理》（歐亞出版社）出版。3 月參加國立歷史博物館主辦「全國水彩畫展」。　8 月 1 日受聘擔任政工幹部學校藝術系兼任教授，迄民國 55 年 7 月 31 日。　12 月當選中國畫學會第二屆監事會監事。

1965　3 月受聘擔任中華民國畫學會「中日美術協進委員會」委員。　3 月 8 日～18 日於台北市國際畫廊舉行「王藍・馬白水・劉其偉三人水彩畫聯展」。　3 月 7 日美國派遣陸戰隊登陸峴港，參加越南清剿越共游擊戰爭。　5 月 5 日美國首批陸軍戰鬥部隊傘兵陸續抵越，分駐邊和、頭頼兩基地。　6 月 30 日辭國防部軍事工程局設計組工程師一職。　7 月擔任 The Ralph M. Parsons Company 工程師，赴越南戰地工作，藉機至中南半島蒐集有關占婆、吉蔑古代藝術資料，完成「中南半島一頁史詩」系列繪畫。　11 月免審查參加「第五屆全國美展」。　自述是年爲其生活、成就的重要轉捩點。

1967　由越南至泰國後返台。　7 月受聘擔任救國團總團部五十六年暑期青年育樂活動戰鬥文藝營講座。7 月 16 日～23 日於國立歷史博物館國家畫廊舉辦「劉其偉先生越南戰地風物水彩畫展」，內容有「中南半島一頁史詩」系列繪畫及「風景寫生」，計 52 幅。　8 月《中南半島行腳畫集》（中國畫學會）出版。　9 月 16 日再任國防部軍事工程局設計組工程師。　10 月〈中南半島藝術探研〉一文刊於《美術學報》第 2 期。

1968　3 月任聯合勤務總司令部工程署設計組工程師。

1969　《樂於藝》（歐亞出版社）出版。　1 月受聘擔任中華文化復興運動推行委員會及國立歷史博物館主辦「第一屆全國書畫展覽會」評審委員。　4 月 28 日～8 月 19 日受聘擔任政工幹部學校藝術系兼任教授。　5 月受聘擔任國立歷史博物館中國佛教藝術研究委員會委員。　7 月 25 日受聘擔任台灣省訓練團美術教員講習班第二期西畫水彩課程講師。　11 月 11 日榮獲「中山學術文化基金董事會」頒贈第四屆中山文藝創作獎。

1970　3 月當選中國美術協會第四屆理事。　3 月 25 日～4 月 5 日參加中華文化復興運動推行委員會暨國立歷史博物館舉辦「中華民國第一屆全國書畫展覽會」。　5 月受聘擔任中山學術文化基金董事會文藝創作獎助審議委員會西畫類評審委員。　6 月參加國立歷史博物館舉辦「日本第六屆中日美術交換展」。　7 月受聘擔任「第六屆全國美展」籌備委員會委員，國語日報五十九年暑期徵畫評審委員。　8 月 1 日受聘擔任「中國時報創刊二十週年紀念國中國小繪畫比賽」評審委員。8 月 20 日受聘擔任「第二屆全國新時代兒童創作展覽」評審委員會委員。　9 月 1 日受聘擔任國泰人壽保險公司暨今日保險月刊社主辦「全國兒童繪畫比賽」評審委員。　10 月受聘擔任菲華藝術聯合會第一屆顧問。　11 月 7 日～20 日於台北市凌雲畫廊舉行「劉其偉先生水彩畫個展」，作

1970　品 40 幅，主題略可分爲「民間藝術」和「抒情繪畫」兩部分。　11 月 12 日「占婆藝術紀略」一文刊於《中山學術文化集刊》第六集。　12 月受聘擔任「第六屆全國美展」審查委員會委員及「第二屆全國兒童畫展」評選委員。

1971　1 月「占婆藝術及其社會背景」一文刊於《美術學報》第 5 期。　3 月《樂與藝》增訂版（三民書局）出版。　3 月 1 日受聘擔任政治作戰學校藝術學系兼任教授，迄民國 61 年 7 月 31 日。　3 月《雄獅美術》創刊。　3 月 24 日受聘擔任台北國際婦女協會第八次美術比賽評審委員。　4 月受聘擔任「第三屆全國兒童畫展」評選委員。　7 月何恭上編《劉其偉的繪畫世界》（歐亞出版社）獲中山學術文化基金會獎助出版。　8 月 14 日得張紹載、吳民康、孔嘉、蔡保田、林克恭、張振中等人贊助，於台北市水源路 27 號成立「中國藝術學苑」，其設立宗旨爲鼓舞藝術創作及欣賞的風尚，協助青年朋友習得一技之長，輔導其就業，並擔任班主任。　8 月 31 日辭聯合勤務總司令部工程署設計組工程師職務。

1972　2 月 20 日～24 日應教育部文化局、行政院退輔會及台灣省公路局之邀，參加「文藝界人士東西橫貫公路參觀訪問團」。　3 月 28 日受聘擔任「中華民國第四屆技能競賽大會」初賽台北區廣告油漆工職種裁判。　7 月 1 日應菲華藝術聯合會邀請，赴菲考察藝術教育及古代美術繪畫遺跡，走訪菲律賓山地省 Madukayan 和 Sagada 兩地區的村落，調查土著族群固有文化和藝術，並於 7 月 7 日～22 日於菲律賓馬尼拉希爾頓大飯店藝術中心舉行「劉其偉教授個展」。　7 月 10 日受聘擔任美國費城中華文化經濟展覽會藝術評審委員。　8 月受聘擔任中國文化學院夜間部家政系美術工藝組兼任教授，迄民國 64 年 7 月。　10 月受聘擔任「第四屆全國兒童畫展」總評選委員。　是年開始編纂《東南亞物質文化圖誌》。

1973　4 月譯作《絹印畫》（雄獅美術月刊社）出版。　10 月《菲島原始文化與藝術》（中山學術文化基金會）出版，11 月 8 日獲菲律賓國家藝術文化委員會頒贈「東南亞藝術文化著作」榮譽獎。11 月 10 日受聘擔任「第七屆全國美展」籌備委員會委員，及中國文藝協會第 20 屆理事會會務顧問。　12 月 1 日受聘擔任香港東南亞研究所名譽研究員（所長宋哲美），12 月 5 日再以《菲島原始文化與藝術》一書，獲該所學術獎狀。是年受聘擔任「第二十八屆全省美展」審查委員。

1974　2 月 1 日受聘擔任中華學術院廣告研究所研究委員（院長張其昀）。2 月 20 日受聘擔任「第七屆全國美展」第三（水彩畫）審查委員會委員。　3 月 7 日～12 日參加日本亞細亞美術交友會於日本東京都舉辦「1974 中國巨匠展」。　3 月 17 日受聘擔任國父紀念館管理處與各有關單位聯合主辦「第二屆全國青年水彩畫寫生比賽」評審委員。5 月編譯《水彩畫法》增訂版（雄獅圖書公司）出版。　8 月受聘擔任中原理工學院（民國 70 年改制爲中原大學）建築工程學系兼任教授，迄民國 81 年 7 月請辭。　8 月 13 日當選台北市建築藝術學會第四屆常務理事。　9 月 29 日～10 月 9 日於台南美國新聞處舉行「劉其偉二十四節氣展」。　10 月《藝術零縑》（三民書局）出版。　10 月 18 日～31 日續於台北市全國藝廊舉行「劉其偉二十四節氣展」。是年受聘擔任「第二十九屆全省美展」評審委員，爾後續擔任第三十、卅二、卅四～卅八、四十～四十二各屆評審委員。

1975　3 月編著《現代繪畫理論》增訂版（雄獅圖書公司）出版。　3 月 24 日受聘擔任「中華民國第六屆技能競賽大會」廣告油漆工裁判。　3 月 26 日受聘擔任中國文化學院城區推廣部美術研習中心水彩畫、繪畫理論課程講座兼副主任。　4 月編撰《現代水彩初階》（藝術圖書公司）出版。　6 月 1 日當選中國美術協會第五屆理事。　6 月 1 日《藝術家》創刊，擔任編輯顧問。　6 月 5 日當選中國文藝協會第二十一屆候補理事。　7 月受聘擔任中國美術協會第五屆理事會水彩畫委員會主任委員。　7 月 25 日受聘擔任淡江文理學院院系發展籌劃委員會建築與藝術學院籌劃組委員。　8 月 21 日受聘擔任國立歷史博物館「中西名家畫展」西方名畫評議委員會委員。　9 月受聘擔任淡江文理學院建築系兼任教授，迄民國 66 年 7 月。　10 月受聘擔任國父紀念館管理處「第三屆全國青年學生書畫比賽展覽」水彩畫類決賽評審委員。　11 月「當代藝術的社會價值與內在深度在中西思想上的差異」（英文）一文刊於《中山學術文化集刊》第 16 集。　11 月 10 日～14 日參加香港大會堂展覽館舉辦「中國現代繪畫展覽。」

1976　1 月「菲島原始文化調查報告（一九七二）補述」一文刊於《美術學報》第 10 期。　4 月 20 日譯作《非洲行獵記》（廣城出版社）出版。　6 月參加韓國漢城「首屆亞洲藝術家會議」（The First Asian Artists Assembly, Seoul Conference），並藉機蒐集朝鮮半島古藝術與建築的珍貴資料。　6 月 10 日受聘擔任第八屆全國美展籌備委員會委員。　6 月 28 日受聘擔任韓國國際文化協會名譽委員。　8 月 16 日台北市長林洋港指示教育局籌建一座現代美術館。　9 月編譯《近代建築藝術源流》（六合出版社）出版。　10 月 10 日受聘擔任香港東南亞研究所導師，迄民國 69 年 9 月。　10 月 20 日受聘擔任國父紀念館「第四屆全國青年學生書畫比賽展覽」水彩類決賽評審委員。　11 月 5 日受聘擔任「國家文藝基金會」民國六十五年度文藝作品西畫類評審委員。　12 月 4 日受聘擔任「第八屆全國美展」第三審查委員會委員。

1977　1 月編著《原始藝術探討》（玉豐出版社）出版，受聘擔任「第八屆世界兒童畫展」評審委員。　2 月編譯《荷馬水彩專輯》（藝術家出版社）出版。　2 月 1 日～7 月 31 日受聘擔任聯合工專兼任教授。　2 月 10 日～3 月 10 日赴屏東縣霧台、好茶、來義廢址，作廢址板岩住屋學術調查。　6 月 20 日～7 月 10 日參加於台北市元九藝廊舉行「國內外藝術家作品聯展」。　7 月台北市政府決定以圓山第二號公園預定地爲台北市立美術館館址。　10 月 14 日受聘擔任台北市立美術館籌建指導委員會委員。　11 月 12 日「韓國古典美術初探」一文刊於《中山學術文化集刊》第 20 集。

1978　編著《原始藝術探究》二版（啓源書局）出版。　5 月 5 日《朝鮮半島美術初探－韓國古典美術》（藝術家出版社）出版。　6 月《水彩技巧與創作》（東大圖書公司）出版。　7 月受聘擔任「中山學術文化基金董事會」文藝創作獎助審議委員會委員。　8 月 1 日受聘擔任「國軍第十四屆文藝金像獎」評審委員。　10 月前往中南美洲訪問和文化勘察，採訪馬雅、西斯底卡、印加古文明及叢林印第安的低陋文化資料。　10 月 16 日～31 日參加於台北市阿波羅畫廊舉行的「中國現代畫家聯展」。　11 月 5 日～31 日受聘擔任山耘工程顧問有限公司「台北市動物園新園興建工程」規劃顧問。

1979　於新加坡 U.I.C.大廳舉行水彩個展。　2 月 15 日受聘擔任全國青年畫展評審委員。　6 月受聘擔任台北市政府籌建青年公園大壁畫指導委員會委員，及台北市政府與台灣新生報「我愛台北」攝影繪畫作品徵選評審委員。　9 月 5 日受聘擔任經濟部 68 年樂藝活動西畫作品評審委員。　9 月 22 日受聘擔任「國家文藝基金管理委員會」六十九年度文藝作品西畫類評審委員，及救國團台北市團務指導委員會「六十八年台北市中小學教師書畫展」水彩類作品評審委員。　9 月 23 日赴花蓮縣陶塞溪畔採訪泰雅族部落。　12 月 5 日～16 日於台北市龍門畫廊舉行「劉其偉水彩畫展」。　12 月 8 日受聘擔任「第九屆全國美展」第三審查委員會委員。

1980　1 月編《台灣土著文化藝術》（雄獅圖書公司）出版。　1 月 19 日～28 日太平洋國際商業聯誼社於台北市怡園舉行「劉其偉水彩畫展」。　2 月 20 日受聘擔任國父紀念館管理處暨救國團總團部、中國水彩畫聯合舉辦「第七屆全國青年水彩畫寫生比賽」評審委員。　2 月 22 日～28 日於台北市太極藝廊參加「五人繪畫聯展」。　4 月 15 日～6 月 15 日以 Visiting　Artist 受聘任教美國俄亥俄州立大學藝術系特別班。　6 月 17 日參加「中華民國空間藝術學會第一屆聯合展覽會」。　10 月何政廣編《劉其偉的水彩》（藝術家出版社）出版。　11 月 1 日編著《現代水彩講座》、譯作《英國水彩畫大師佛林特水彩畫集》（藝術家出版社）出版。　11 月 18 日受聘擔任「第九屆台北市美展」水彩畫部評審委員，爾後續擔任第十一、十二、十四、十六、十七各屆評審委員。是年赴蘭嶼做原始部落調查。

1981　1 月 27 日～2 月 1 日於台北市龍門畫廊舉行「劉其偉‧李德水彩描人像聯展」。　2 月受聘擔任國父紀念館暨救國團總團部、中國水彩畫會聯合舉辦「第八屆全國青年水彩畫寫生比賽」評審委員。　2 月 16 日～22 日赴屏東縣來義鄉進行排灣族山地文化及住屋考察、測繪工作。　3 月 4 日～12 日參加台北市春之藝廊「第一屆春之大展」。　3 月 15 日受聘擔任中國文藝協會第廿二屆文藝獎章評審委員。　5 月 21 日受聘擔任大大文化關係企業第一屆國際藝術營美術營水彩師資。　6 月 20 日～28 日於高雄市朝雅畫廊舉行「劉其偉教授水彩畫展」。　8 月《人體工學與安全》（東

1981　大圖書公司）出版。受聘擔任國泰人壽保險公司「全國兒童繪畫比賽」評審委員。同月前往婆羅洲沙勞越拉讓（Rajand）河流域雨林採訪，搜集原始藝術資料，並赴拉可（Rako）野生動物保護區拍攝類人猿（Orang utan）生態和採集昆蟲標本。此行獲得馬來西亞國際時報贊助內陸旅行經費、台灣手工業中心提供全部攝影器材。　10 月 16 日～28 日於台南市金藝廊舉行「劉其偉水彩畫展」。　10 月 25 日～11 月 12 日於台北市春之藝廊參加「台北市藝術聯誼會第一屆聯展」。　11 月 3 日應邀參加國立歷史博物館評議會。　12 月 12 日應邀參加慶祝中華民國建國七十年全國第三次文藝會談。　12 月 23 日～民國 71 年 1 月 3 日於台北市阿波羅畫廊及龍門畫廊舉行「劉其偉畫路 30 年特展」作品 60 幅。（請柬中特別刊載如下字句：「作者脾氣古怪，認爲送花籃是惡習，敬請親朋好友不要送花藍，謝謝！」）　12 月 25 日受聘擔任復興國學院（院長李辰多）教授，聘期民國 71 年 3 月～民國 72 年 2 月。

1982　2 月受聘擔任國父紀念館管理處暨救國團總團部、中國水彩畫會聯合舉辦「第九屆全國青年水彩畫寫生比賽」評審委員。　3 月 19 日受聘擔任救國團總團部辦理七十一年大專青年書畫觀摩評理委員。　3 月 26 日受聘擔任七十一年中國信託全國兒童公園寫生比賽複審委員。　4 月 17 日～23 日於基隆市立圖書館參加「中國水彩畫名家大展」。　5 月受聘擔任新加坡南洋美術專科學院客座教授。　6 月《菲島原始文化與藝術》二版增訂（六合出版社）出版。　6 月 7 日受聘擔任基隆市立圖書館「第二屆全國書畫創作展覽比賽」評審委員，及幼獅文化事業公司《幼獅少年百科全書》編輯委員會美術編輯顧問。　9 月 10 日編著《蘭嶼部落文化藝術》（藝術家出版社）出版。　9 月 21 日受聘擔任經濟部七十一年展覽工作會西畫作品評審委員。　9 月 30 日受聘擔任第十屆全國美展籌備委員會委員，及審查委員會第三審查組委員。　10 月何政廣編《劉其偉的畫路》（藝術家出版社）出版。　11 月 17 日受聘擔任國立歷史博物館美術評審會審查。　參加台南市政府主辦「中華民國千人美展」。

1983　2 月受聘擔任國父紀念館管理處暨救國團總團部、中國水彩畫會聯合舉辦「第十屆全國青年水彩畫寫生比賽」評審委員。　3 月 22 日受聘擔任台灣省政府社會處「中華民國七十二年台灣省工廠員工藝文作品展覽會」評審委員。　4 月 16 日受聘擔任基隆市立圖書館「基隆市七十二年全國徵畫創作展」評審。　4 月 16 日～30 日於水龍吟藝廊參加「小品畫特展」。　5 月 12 日受聘擔任台北市光華國際獅子會「七十二年度青年水彩寫生比賽」評審委員。　5 月 16 日台北市美術館籌備處成立。　7 月獲中華民國畫學會頒贈「第二十屆全國畫學會金爵獎」（繪畫教育類）。　7 月 11 日「台北市美術館諮詢委員會設置要點」核定。　7 月 22 日台灣省立美術館籌備處成立。　7 月 28 日～8 月 4 日於馬來西亞丹青畫廊舉行「劉其偉教授個人畫展」。　8 月 8 日台北市立美術館正式成立。　9 月 23 日～10 月 1 日應邀參加「第三回韓・中・日水彩畫交流展」。　12 月 4 日～14 日於高雄市一品畫廊舉行「劉其偉水彩個展」。　12 月 16 日受聘擔任國家文藝基金會「七十三年度文藝作品西畫類」評審委員。　12 月 24 日台北市立美術館開館，參加開館展－－「國內藝術家聯展」。　12 月 24 日～民國 73 年 1 月 4 日於台北市龍門畫廊舉行「劉其偉 Max Liu-New Works 展」。

1984　1 月 18 日～28 日於台北市龍門畫廊參加「迎接新歲甲子生肖特展」。　2 月受聘擔任東海大學美術學系兼任教授迄民國 83 年 7 月 31 日（民國 75 年 9 月 1 日～民國 76 年 7 月 31 日其間，並受聘擔任該校夜間部外國語文學系兼任教授）。2 月 12 日～16 日前往高雄縣茂林鄉萬山村考察「孤巴察峩」岩雕。2 月 22 日受聘擔任國父紀念館管理處舉辦「第十一屆全國青年水彩畫寫生比賽」評審委員。　2 月 25 日～3 月 4 日於台中市金爵藝術中心舉行「劉其偉畫展」。　3 月 16 日～25 日於台北市春之藝廊參加「1984 年・春之水彩邀請展」。　3 月 31 日受聘擔任中國文藝協會美術委員會副主任委員。　6 月 10 日受聘擔任台北市立美術館「台北市退休人員美術作品展比賽」評審委員。　6 月 14 日國立台灣藝術專科學校於台北市空軍官兵活動中心虎賁廳舉行「當代藝術家訪問錄影發表會」共 60 集，「劉其偉專集」（中國藝術現況第一集）爲其中之一。　7 月 14 日～25 日於台北市龍門畫廊參加「'84 夏日水彩展」。　7 月 25 日和攝影家蔡徹裕前往南非探訪，

1984 　並搜集原始藝術資料。　8 月 16 日受聘擔任台北市立美術館諮詢委員。　9 月受聘擔任台灣省立台中圖書館美術講座。　10 月 3 日受聘擔任國家文藝基金管理委員會「七十四年度文藝作品西畫類」評審委員。　10 月 23 日受聘擔任台北市立美術術館美術品審議小組委員。　11 月 15 日受聘擔任台北市立美術館「當代水彩畫展－－彩墨創作」評審委員。　12 月 1 日～12 日於台北市龍門畫廊舉行「劉其偉非洲行一九八四新作展」。

1985 　2 月 1 日受聘擔任七十四年全省學生美展高中大專西畫組評審委員。　3 月受聘擔任國父紀念館管理處舉辦「第十二屆全國青年水彩畫寫生比賽」評審委員。至馬來西亞中央藝術學院講學。　3 月 8 日～31 日應邀參加行政院文化建設委員會「台灣地區美術發展回顧展－－(4)近代美術之發展」。　3 月 16 日受聘擔任台灣省美術館規劃指導委員。　3 月 20 日受聘擔任中國文藝協會第 26 屆文藝獎章評審委員。　4 月 2 日～14 日參加台北縣政府「台北縣藝術家作品聯展」。　4 月 4 日～5 日擔任中華民國畫學會金門前線訪問團顧問。　4 月 25 日擔任台北市立美術館美術教室水彩高級班講授教師。　6 月 18 日～30 日於高雄市大立百貨公司舉行「畫壇老巫師劉其偉水彩個展」。7 月 1 日國立歷史博物館邀請於民國 75 年或 76 年於國家畫廊舉行個展。　7 月 29 日新加坡南洋美術專科學院邀請出任南洋美術研究中心研究生指導教授。　8 月與馬來西亞 Borneo　Bulletin 專欄作家劉任峙等人深入沙巴內陸，採訪游居叢林的隆古和姆祿族部落，全程約 500 餘公里，耗時 40 多天。　9 月 14 日參加「全省美展四十年回顧展」。　9 月 16 日受聘擔任台北市立美術館「台北市中小學美術教師聯展」水彩類評審委員。　9 月 21 日～10 月 2 日於台北市龍門畫廊參加「龍門藏品精選展」。　10 月受聘擔任國泰人壽保險公司「第十一屆全國兒童繪畫比賽」評審委員。　10 月 11 日受聘擔任經濟部「七十四年樂藝活動展覽工作會西畫作品」評審委員。　10 月 16 日受聘擔任高雄政府「中華民國七十四年當代美術大展」顧問。　11 月 30 日～12 月 11 日於台北市龍門畫廊舉行「劉其偉·劉任峙沙巴內陸行腳速寫攝影聯展」。　12 月 30 日受聘擔任中國文藝協會美術委員會副主任委員。　12 月 31 日參加高雄市政府「七十四年當代美術大展」。

1986 　1 月 25 日受聘擔任高雄市第五屆文藝獎評議委員會評審委員，及台灣省政府教育廳、台灣省教職員福利會合辦「七十四學年度寒假教職員研習活動」指導教師。　1 月 27 日受聘擔任台北市立美術館美術教室水彩高級班研習班講師。　2 月 16 日受聘擔任國父紀念館管理處「第十三屆全國青年水彩畫寫生比賽」評審委員。　2 月 27 日～5 月 30 日參加台北市立美術館「中國現代繪畫回顧展」。　3 月參加台北縣當代美術展。　3 月 22 日～30 日參加台北縣立文化中心「台北縣美術家作品聯展」。　3 月 27 日受聘擔任「第十一屆全國美展籌備委員會委員。　3 月 29 日受聘擔任「第十一屆全國美展審查委員會」第三組審查委員。　4 月 10 日受聘擔任台灣省政府社會處「七十五年勞工藝文作品展覽」水彩畫組評審委員。　4 月 15 日受聘擔任中國時報「七十五年全國兒童繪畫比賽」複選暨決選組評審委員。　6 月 23 日受聘擔任中華文化復興運動推行委員會，台北市立美術館支會「中華文化研習班師生作品聯展」評審委員。　8 月 20 日受聘擔任台灣省立美術館第二次徵選門廳美術作品評審委員。　10 月受聘擔任「中國新聞學會會員暨眷屬書畫展覽」評審委員。　10 月 11 日～19 日於台中市名門畫廊舉行「劉其偉畫展」。　11 月何政廣編《劉其偉水彩集－－1986 廿四節氣系列回顧作品 1962～1986》（藝術家出版社）出版；受聘擔任國立歷史博物館美術審議委員會水彩組委員。　11 月 29 日～12 月 18 日於台北市龍門畫廊舉行「1986 劉其偉畫展－－中國農曆 24 節氣」。　12 月 9 日受聘擔任高雄市政府「中正美術公園暨市立美術館規劃、設計徵圖」委託規劃、設計、監造案評審委員。　12 月 11 日台灣省立美術館成立。　12 月 13 日受聘擔任台北市七十五學年度學生美展西畫類評審委員。

1987 　1 月 9 日應國立歷史博物館再度邀請於是年或 77 年於國家畫廊舉行個展。（因作品不多，婉謝）。1 月 12 日～18 日台南市基督教女青年會於台南社教館舉行「劉其偉水彩畫展」。　1 月 19 日受聘擔任台灣區七十五學年度學生美術展覽籌備委員會西畫部評審委員。　2 月 2 日受聘擔任台北市立美術館支會第七期「中華文化研習班」水彩班 B 班講座。　2 月 3 日受聘擔任台北市立美術館諮詢委員會委員（迄民國 77 年 8 月 16 日），及水彩類美術品審議小組委員（迄民國 77 年 10

1987　月23日）。 2月16日受聘擔任台灣省政府重修台灣省通志藝文志藝術（工藝）篇審查委員，及國父紀念館「第十四屆全國青年水彩畫寫生比賽」評審委員。 4月13日受聘擔任高雄市立美術館新建工程諮商小組委員。 5月2日受聘擔任台北市立美術館支會第八期「中華文化研習」水彩班講座。 5月14日民生報文化新聞組問卷調查結果，與王鎮華同獲中原大學熱門教授。 5月19日受聘擔任台灣省立美術館「開館展覽參展美術作家評審委員會」評審委員。 5月23日～6月7日應邀參加基隆市立文化中心「中華水彩畫作家協會會員展」。 6月13日受聘擔任台灣省政府新聞處「七十六年台灣省主席杯水彩繪畫寫生比賽」複、決審委員。7月25日應邀參加台北縣立文化中心及輔仁大學應用美術系「我愛台北縣水彩畫專題展」。 8月18日受聘擔任台北市立美術館77年度夏季期推廣美術教育研習班水彩班講座。 9月受聘擔任輔仁大學兼任教授，迄民國78年7月。 11月20日受聘擔任台北市立美術館77年度秋季期推廣美術教育研習班水彩班講座。

1988　1月受聘擔任台灣省立美術館第一屆諮詢委員會委員,及台灣區七十六學年度學生美展西畫類評審委員。 2月23日受聘擔任台北市立美術館77年度冬季期推廣美術教育研習班水彩班講座。 2月27日～3月8日於台北市龍門畫廊舉行「劉其偉義賣展」。 3月1日朱沈冬編《三人行畫集》（心臟詩刊社）出版。 3月19日～31日應邀參加高雄市立社會教育館「劉其偉・朱沈冬・李德聯展」。 3月22日～29日於高雄市大立百貨公司藝文中心舉行「畫壇老巫師－－劉其偉水彩畫愛心義賣展」。 4月8日捐出義賣所得40餘萬元與伊甸殘障福利基金會。 4月27日台灣省立美術館購藏1996～67年作品〈中南半島一頁史詩〉中的十幅。 4月30日受聘擔任七十七年光華青年水彩寫生比賽評審委員。 5月高雄市立美術館籌備處成立。 5月19日捐贈三十件國內外土著文物（包括沙勞越、馬雅文化、台灣排灣族、泰雅族及非洲文物等）給與中央研究院民族學研究所珍藏。 5月20日受聘擔任台北市立美術館77年度春季期推廣美術教育研習班水彩班講座。 5月28日～6月9日參加高雄市立社會教育館「人體繪畫邀請展」。 6月20日《走進叢林》（台灣省政府教育廳）出版。 6月25日～9月26日參加台灣省立美術館開館展－－「中華民國美術發展展覽」。 6月26日台灣省立美術館開館。 8月受聘擔任「國軍第廿四屆文藝金像獎」複審評審委員。 9月重返大陸故土－－廣東省，完成〈絲路之夢〉、〈出土的國寶〉、〈梁祝哀史〉等作品。 11月16日受聘擔任台北市立美術館第三任諮詢委員會委員。 12月16日～30日於台北市龍門畫廊舉行「劉其偉1988新作展（十二星座系列）」。

1989　1月6日晚十一時中國電視公司今夜人物專訪劉其偉。 2月12日～26日參加台北縣立文化中心「台北縣資深美術家精品展」。 2月15日受聘擔任國父紀念館舉辦「第十六屆青年水彩寫生比賽」評審委員。 2月28日受聘擔任「七十八年南瀛獎暨第三屆南瀛美展」水彩類評審委員。 3月1日受聘擔任第十二屆全國美展籌備委員會委員。3月11日～4月30日參加台灣省立美術館「中華民國七十八年水彩畫大展」。 3月30日受聘擔任台北市立美術館七十八年春季期推廣美術教育研習班水彩班講座。 4月7日受聘擔任救國團總團部「七十八年全國大專青年繪畫比賽暨觀摩展」西畫組評審委員。 4月21日受聘擔任「台灣省公教人員七十八年書畫展覽」水彩組評審委員。 4月22日～6月25日參加台北市立美術館「向畢卡索致敬特展」。 5月1日受聘擔任「教育部七十八年文藝創作獎」水彩類評審委員。 6月5日～11日應邀參加第十二屆全國民俗才藝活動籌備委員會「畫家聯展」。 7月1日受聘擔任國父紀念館展覽審查委員會審查委員，迄民國80年6月30日。 7月4日受聘擔任台北市立美術館美術教育研習班講座（79年夏水彩班）。 7月4日～16日應邀參加帝門藝術中心舉辦「國內資深藝術家聯展」。 9月13日受聘擔任台灣省全省美術展覽會評議委員。 10月陳玉珍編《劉其偉水彩集八十回顧預展》（龍門畫廊）出版。 10月1日～30日參加台南市立文化中心「畫家筆下的女人」特展。 10月3日受聘擔任「台北縣第二屆美術展覽籌備委員會」籌備委員。 10月14日～31日於台北市阿波羅畫廊舉行「劉其偉80回顧預展〈自然主義系列作品〉」，於台北市龍門畫廊舉行「劉其偉八十回顧預展〈表現系列〉」。 10月14日受聘擔任台北市立美術館美術教育研習班講座（79年秋水彩

1989　班）。是年台北市立美術館購藏〈薄暮的呼聲〉、〈中南半島（西貢河）〉、〈中南半島（西貢）〉、〈中南半島（泰國）〉、〈仲夏的早晨〉、〈星座系列（13 幅）〉等 18 幅作品。　是年華視「今日早安」節目播出「劉老專訪」。

1990　1 月 6 日～21 日於台中市當代藝術公司舉行「劉其偉素描展」，展出素描、淡彩小幅作品。　1 月《台灣水牛集》（當代藝術公司）出版。　1 月 9 日受聘擔任台北市立美術館美術教育研習班講座（79 年多水彩班）。　1 月 10 日受聘擔任「台北縣第二屆美術展覽會」水彩部評審委員。　2 月參加台北縣立文化中心「本縣美術家作品聯展」，受聘擔任國父紀念館舉辦「第十七屆青年學生水彩畫寫生比賽」評審委員。　2 月 18 日～19 日參加台灣省政府邀請教育文化界人士省政建設座談會。　3 月 4 日受聘擔任「南瀛獎選拔暨第四屆南瀛美展」評審委員。　3 月 30 日受聘擔任 79 年光華青年水彩寫生比賽評審委員。　是年受聘擔任中華民國帝門藝術教育基金會董事。　5 月受聘擔任財團法人台灣美術基金會董事。　5 月 12 日～7 月 8 日邀請參加台灣省立美術館「台灣美術三百年展」。　6 月 16 日～7 月 15 日於台北市龍門畫廊舉行「劉其偉淡彩速寫特展」。　6 月 24 日～8 月 19 日於台灣省立美術館舉行「劉其偉創作 40 年回顧展」。　6 月 24 日薛平海等編《劉其偉創作 40 年回顧展》（台灣省立美術館）出版。　7 月受聘擔任台灣省立美術館第二屆諮詢委員會及展品審查員會委員。　8 月 15 日捐贈水彩作品與國立中興大學藝術中心。　9 月 19 日受聘擔任經濟部 80 年度綜藝展覽西畫組評審委員。　9 月受聘擔任高雄市立美術館籌備處典藏委員（水彩組、原始藝術組）。　9 月 22 日～10 月 7 日於台北市時代畫廊參加「水彩五人聯展」。10 月受聘擔任「中華民國第六屆版印年畫」初、複審評審委員。　11 月《婆羅洲土著文化藝術》（台北市立美術館）出版。　11 月於台北市龍門畫廊舉行「劉其偉賞鳥的季節特展」。　11 月 17 日～29 日於台中市現代畫廊舉行「劉其偉創作 40 年回顧展」。　12 月 1 日捐贈水彩類作品〈榻榻米上熟睡的小兒子〉、〈台南赤崁樓〉、〈吳哥窟的月色〉、〈涇婆神〉、〈國勳畫像〉、〈馬尼拉市街(I)〉、〈馬尼拉市街(II)〉及〈玫瑰畫像〉等八幅與台灣省立美術館珍藏。　12 月 11 日～25 日於台灣省立美術館舉行「劉其偉捐贈作品展」。　12 月薛平海撰寫《劉其偉創作 40 年回顧展（錄影帶）》（台灣省立美術館）出版。　12 月 15 日受聘擔任「第四次全國科學技術會議第五中心議題預備會議出席代表」（召集人為行政院文化建設委員會主任委員郭為藩）。　12 月 29 日～民國 80 年 1 月 16 日於高雄市積禪藝術中心舉行「劉其偉水彩畫展」。

1991　1 月捐贈水彩類作品〈動物園裡的白熊〉、〈歸途〉、〈大兒子和小兒子〉，和素描類作品〈蘿茜彈鋼琴〉等四幅，與台灣省立美術館珍藏。　2 月 20 日受聘擔任國父紀念館舉辦「第十八屆全國青年水彩畫寫生比賽」評審委員。　2 月 22 日～24 日應邀參加台灣省立博物館「原始藝術與非洲藝術討論會」。　3 月受聘擔任國父紀念館展覽審查委員會審查委員，迄民國 82 年 3 月 31 日。4 月捐贈水彩類作品〈大眼雞－西貢〉、〈祖祓畫像〉、〈非洲牛〉、〈斑馬〉、〈非洲羚〉、〈非洲象〉等六幅與台灣省立美術館珍藏。提供水彩作品三幅與財團法人台灣省美術基金會義賣。5 月 15 日受聘擔任行政院文化建設委員會「台北國際傳統工藝大展」等籌備委員會委員。　5 月 18 日、24 日、26 日、31 日四天於台灣省立美術館舉行「人類・文化・藝術」一系列專題演講。　6 月 1 日～12 日於台北市今天畫廊舉行「劉其偉 Max Liu・New Works 畫展」。　6 月《菲島原始文化與藝術》（台北市立美術館）出版。　6 月 14 日台灣省立美術館購藏〈非洲伊甸園裡的巫師〉、〈雙魚座〉、〈非洲的巫師〉、〈小丑人物－自畫像〉四幅作品。　6 月捐贈水彩作品十八幅與台灣省立美術館，榮獲台灣省政府頒贈「台灣省政府一等獎狀」。　6 月捐贈作品〈蘿茜畫像〉、〈向畢卡索致敬〉、〈愁悶的日子－自畫像〉、〈蘿茜〉、〈南京大屠殺畫稿〉、〈憤怒的蘭嶼〉、〈斑馬〉、〈西貢醫務船〉、〈小玲畫像〉、〈靜物〉等十幅，與台北市立美術館。　7 月編譯《文化人類學》（藝術家出版社）出版。受聘擔任台灣省中等學校教師研習會「七十九學年度台灣省國中美術科教師教學研習班」講座。8 月倡導「藝術有愛－－濟助大陸水災義賣聯合畫展」，分別於台北市吸引力畫廊（9 月 4 日～8 日）、台中市當代藝術公司（8 月 31 日～9 月 8 日）、台南市世寶坊畫廊（8 月 31 日～9 月 6 日）及高雄市串門學苑（9 月 8 日～15 日）舉行。　9 月受

1991	聘擔任台灣省立美術館第三屆典藏委員會委員。編著《現代繪畫基本理論》新編（雄獅圖書公司）出版。　9月10日受聘擔任台北市教師研習中心「八十學年度國中美術科鑑賞教學研習班」講座。9月14日～29日於台中市當代藝術公司舉行「水彩三人展－－劉其偉‧陳明善‧陳陽春」　9月24日受聘擔任台灣省中等學校教師研習會「八十學年度台灣省縣市政府督學課長儲備訓練班」講座。　9月26日應邀參加國立台灣藝術教育館「四季美展－－冬之讚」。　10月受聘擔任「中華民國第七屆版印年畫」複審評審委員。　10月1日～11日於國立台灣藝術教育館參加「東海大學美術系教授聯展」。　10月1日～31日於高雄市名人畫廊參加「十週年展」。　10月2日應邀以「猴」為主題的作品，印製國立台灣藝術教育館文化月曆。　11月16日應邀參加台中縣美術協會「美術欣賞研討座談會」。　11月18日受聘擔任教育部八十年文藝創作獎水彩組評審委員。12月5日受聘擔任經濟部八十一年度綜藝展覽西畫組評審委員。　12月14日受聘擔任「台北國際傳統工藝大展」專題郵票圖案內容推薦評選委員。　12月24日捐贈水彩作品十幅與台北市立美術館，獲台北市政府頒發感謝狀。
1992	1月4日～26日於台北市阿波羅畫廊舉行「劉其偉1992展望展〈可愛小動物系列〉」，於台北市龍門畫廊舉行「1992展望展－－劉其偉新作發表」。　1月4日～9日於台中市立文化中心參加「東海大學美術系教授聯展」。　1月7日受聘擔任高雄市第九屆美術展覽會評審委員。　1月9日受聘擔任教育部文藝創作獎決審會議水彩組委員兼召集人。　1月10日受聘擔任台北縣第四屆美術展覽會評審委員。1月15日～30日於台南市梵藝術中心參加「歲末迎新名家小品展」。　1月25日～2月20日於永和市畢卡索畫廊參加「海峽兩岸名家精品聯展」。　2月受聘擔任國父紀念館舉辦「青年水彩畫寫生比賽」評審委員。　2月捐贈作品〈李隊長夫人〉、〈奇蹟的出現〉、〈詩人的狂戀〉、〈春分的時節〉、〈嫉妒〉、〈斑馬〉、〈紅衣女－玲琨畫像〉、〈關島小妹〉、〈那段潦倒的日子－自畫像〉、〈老頭和婦女－自畫像〉、〈婆羅州的淘金夢－自畫像〉、〈基隆山的小精靈Ⅱ〉等十二幅予台北市立美術館。　2月8日～28日於台南市世寶坊畫廊舉行「劉老的春天劉其偉畫展」。　2月19日～3月8日於台中市當代藝術公司舉行「劉其偉，92畫展－－畫廊三週年紀念展」。　2月22日受聘擔任第十三屆全國美展籌備委員會評議委員。　2月28日～3月19日與李茂德、劉士勳結伴到東非肯亞探索原始部落文化和野生動物保育。　3月7日～8月27日次子寧生與德國籍夥伴Bernd以一艘29呎半長的單桅帆船－－「福龍號」，由美國洛杉磯長堤啓航，經聖地牙哥、夏威夷、威克島、塞班島、台灣台東縣成功港，至基隆港，完成橫渡太平洋7600多浬的壯舉。其間於8月6日進入珍妮絲颱風的暴風圈，在原地打轉，與颱風搏鬥36小時，是航程中最危險的階段。劉其偉及其夫人亦渡過了緊張、焦慮的36小時。　3月14日受聘擔任中華文化復興運動總會「第一屆山胞藝術季美術特展」評審委員。　4月受聘擔任台北市立美術館第四任諮詢委員。　4月15日受聘擔任第十三屆全國美展籌備委員會水彩畫組評審委員。　5月30日受聘擔任中華文化復興運動總會「為文化注入活水」兒童繪畫比賽評審委員。　6月2日～30日於高雄市三愛創意藝術中心舉行「藝術的獵人－劉其偉畫展」。　6月3日受聘擔任台北市立美術館「一九九三年台北國際傳統工藝大展」評審委員。　6月6日～7月6於台北市龍門畫廊參加「現代老畫展」。　6月13日～28日於台北市吸引力畫廊舉行「劉其偉畫展－－赤道非洲的原野與文化」。　6月20日受聘擔任第十三屆全國美展委員。　6月25日《藝術與人類學》（台灣省立美術館）出版。　7月20日受聘擔任台北市立美術館第五任諮詢委員。　8月18日～9月6日於台中市當代藝術公司舉行「劉其偉‧張永村作品欣賞展」。　8月中旬由新店市中華路舊居遷至新店市行政街新居。贈送舊藏數千冊藝術類書籍、刊物予東海大學美術系。　8月28日～9月5日於南京博物院展覽廳參加「東海大學美術系師生作品聯展」。　9月台北市立美術館購藏〈激怒的鼻頭角〉、〈裸女〉、〈「帶給你好運」－我的簽名〉、〈雙魚座〉、〈基隆山的小精靈Ⅰ〉、〈四季系列－春、夏、秋、冬〉、〈駝鈴響處〉等十幅作品。　9月15日～10月4日於台中市新展望畫廊參加「台灣當代新浪漫繪畫展」。　10月24日～82年1月10日於台北市立美術館舉行「劉其偉作品展」，展出該館典藏，及台灣省立美術館部分典藏。《劉其偉作品

1992　展》（台北市立美術館）出版。　10 月 30 日獲台北市樹仁殘障福利事業基金會感謝狀。　11 月 16 日受聘擔任行政院文化建設委員會美術諮議委員會第一屆委員。　11 月 28 日～12 月 6 日參加台北市形而上（吸引力）畫廊「藝術之路展覽」（吸引力畫廊更名遷址開幕展）。是年於台視「鄉親鄉情」節目播出「劉其偉繪畫生活」。

1993　1 月 1 日受聘擔任高雄市立美術館籌備處原始藝術組典藏委員。　1 月 15 日受聘擔任台灣省美術基金會第二屆董事。　2 月 14 承台灣省美術基金會及省立美術館委託，組隊前往大洋洲，從事「巴布亞新幾內亞石器文物採集研究計畫」，並由謝常務董事文昌伉儷贊助全盤旅程的龐大經費，作為期兩個月的探訪。　2 月 20 日～28 日參加東之畫廊「十五年阿桂與畫家的溫馨接送情」畫展。　3 月受聘擔任國父紀念館展覽審查委員。　3 月 18 日因捐贈美術品獲台北市立美術館頒贈感謝狀。　3 月 25 日《朝鮮美術初探》（台灣省立美術館）出版。　4 月 21 日～5 月 2 日參加敦煌藝術中心「春暖花開－－劉其偉、楚戈、席慕蓉、蔣勳四人聯展」。　5 月 8 日～23 日參加一方畫廊、形而上畫廊「關於那一場風花雪月」展覽。　5 月 21 日台灣省美術基金會召開記者會，將其赴巴布亞新幾內亞採集的二百餘件文物公諸於大眾，8 月 12 日～13 日並將該批文物轉贈國立自然科學博物館蒐藏。　6 月中國文化大學藝術研究生黃美賢以「劉其偉繪畫之研究」獲得碩士學位，指導教授為黃光男。　6 月 12 日～30 日於龍門畫廊舉行「洲與洲之間－劉其偉畫筆之旅（1984-1993）」畫展。　7 月 1 日受聘擔任台北市立美術館第六任諮詢委員。　8 月 12 日受聘擔任國軍第 29 屆文藝金像獎評審委員。　8 月 29 日「溫馨一世情－新幾內亞之旅」於中視頻道播出。　9 月受聘擔任國立藝術學院傳統藝術研究所兼任教授（迄民國 83 年 7 月 31 日）　11 月 6 日受聘擔任台北市教師研習中心「82 學年度國中美術鑑賞教學研習班」講座。　11 月 30 日正當台灣可能因野生動物保育問題，恐遭美國引用培利修正案制裁報復之際，承行政院農業委員會的邀請，提供犀牛、老虎、紅毛猩猩、樹蛙⋯⋯等作品製作系列海報，希望以藝術工作者的心和筆，扭正國際視聽。海報上也寫下了他的心聲－－「保護野生動物，是為了下一代！」當日農委會副主任委員林享能以「犀牛」保護野生動物海報贈送華盛頓公約組織常設委員會指派的三人技術評鑑小組成員。　12 月 1 日《巴布亞紐幾內亞行腳》（東華書局）出版。　12 月 8 日受聘擔任經濟部所屬事業育樂活動推動委員會綜藝展覽西畫組評審委員。　12 月 27 日「劉氏父子傳奇」於台視「早安您好」節目播出。

1994　1 月 7 日～22 日參加形而上畫廊「豬年吉祥」聯展。　1 月 15 日～23 日飛皇藝術中心於耕山藝術中心舉辦「老巫師的自白－為馬來西亞中央藝術學院籌備劉其偉獎學金畫展」。　2 月 1 日受聘擔任教育部 82 年文藝創作獎水彩類評審委員。　3 月 12 日～4 月 3 日參加龍門畫廊「春首四耆展－劉其偉·吳昊·朱銘·朱沅芷」。　5 月 8 日～26 日參加東海藝術中心「東海美術系創系十年展」。　6 月行政院新聞局委託生龍錦鳳公司製作「智慧的薪傳－大師篇」系列公視節目「劉其偉先生」單元；並於 11 月 8 日在華視頻道播出。　6 月許功明等編《巴布亞原始藝術展－劉其偉的新幾內亞行》（國立自然科學博物館）出版。　6 月 6 日～11 日受聘擔任台灣山地文化園區「原住民文化工作者培訓營」講師。　6 月 12 日高雄市立美術館開館。　6 月 13 日～7 月 30 日參加國際藝術中心「美在台灣」十二人聯展。　6 月 14 日獲國立自然科學博物館頒贈感謝狀。　6 月 15 日～12 月 30 日於國立自然科學博物館舉行「巴布亞原始藝術展－劉其偉的新幾內亞行」。　7 月 1 日受聘擔任台北市立美術館第七任諮詢委員。　8 月石版畫〈婆憂鳥〉、〈上帝的傑作〉問世。黃美賢撰《台灣畫壇老頑童－劉其偉繪畫研究》（雄獅圖書公司）出版。馬來西亞中央藝術學院設立「大馬中央藝術學院劉其偉藝術獎學金」，以表揚其對該校的貢獻及藝術領域的成就。　8 月 20 日受聘擔任中華民國第十屆版印年畫初審評審委員。　10 月 15 日～30 日於形而上畫廊舉行「劉老畫展－劉其偉 1994 新作」。　12 月 3 日～25 日參加新生態藝術環境「席慕蓉、楚戈、蔣勳、劉其偉 ˊ94 聯展」。　12 月 17 日～84 年 1 月 8 日參加太平洋文化基金會藝術中心「劉其偉·王攀元·李德三人聯展」。　12 月 22 日受聘擔任教育部 83 年文藝創作獎水彩評審委員。

1995　1 月《台灣原住民文化藝術》（雄獅圖書公司）出版，該書為《台灣土著文化藝術》與《蘭嶼部

1995	落文化藝術》兩書的增訂版。　3月4日～26日參加新生態藝術環境 「台灣豬的文化」聯展。　3月27日「經典人物－劉其偉」於電視台播出。　3月31日奉國防部人事參謀次長室(84)易晨字第4416號函發給「陸軍團少校視同退伍（除役）證明書」，證書字號：（國）團退字8199號，由參謀總長海軍一級上將劉和謙具名。　4月1日～30日參加皇冠藝文中心「子貓物語」畫展。　4月23日受聘擔任第14屆全國美展籌備委員會水彩組評審委員。　4月26日～5月11日參加國立台灣藝術教育館中正藝廊「八十之美」邀請展。　5月10日受聘擔任第14屆全國美展大會委員。　5月24日擔任中華自然資源保育協會第一屆常務監事。　6月21日捐贈作品參加鄭豐喜文化教育基金會舉辦「懷念鄭豐喜逝世20週年愛心結緣藝術作品義賣展」。　7月4日受聘擔任國軍第31屆文藝金像獎評審委員。　7月19日～30日參加台北縣立文化中心「中澳水彩畫交流展」。8月受聘擔任中華民國第11屆版印年畫複審評審委員。　8月《野生動物－上帝的劇本》（中華自然資源保育協會）出版。　10月21日～29日參加高雄市立中正文化中心「巔峰台灣‧巍巍高雄文化博覽會『八十之美』資深藝術家聯展」。　11月12日～25日於漢壁軒舉行「劉其偉野生動物12生肖立體畫展」。
1996	1月5日受聘擔任台灣省美術基金會第三屆董事。　1月5日～23日於台北市遠企購物中心三樓天碟廣場舉行「1996劉其偉十二生肖浮雕畫展」。　2月24日～3月10日參加采風藝術中心「鼠年大吉小品集錦」展覽。　3月受聘擔任台北市第23屆美展平面美術類評審委員。　3月1日受聘擔任國父紀念館第23屆青年水彩畫寫生比賽評審委員。　3月9日～24日參加形而上畫廊「與春天有約」畫展。　3月11日受聘擔任台北市大同區「大稻埕之美」寫生比賽評審委員。　3月28日～5月27日於台北市立美術館舉辦「劉其偉保護野生動物畫展」。　4月《劉其偉巴布亞新幾內亞紀行－人類石器時代最後一章》錄影帶（多面向藝術工作室）出版。　4月30日楊孟瑜撰《探險天地間－劉其偉傳奇》（天下文化）出版。　5月1日～26日〈The Wedding Party〉石版畫新作發表。　5月5日《文化探險－業餘人類學初階》（台灣省立美術館）出版。　5月8日於台北市立美術館二樓會議室舉行《探險天地間－劉其偉傳奇》新書發表會，會中邀請總統府資政孫運璿、畫家老友王藍、陳蘭皋、李德、應未遲、管管等數位藝文界人士，暢談多年來與其往來的報聞軼事，然不巧該日身體不適住院。　6月24日贈巴布亞新幾內亞樹皮布一件及「劉其偉巴布亞新幾內亞紀行」錄影帶二卷予中央研究院民族學研究所凌純聲先生紀念標本室。　7月2日受聘擔任國軍第32屆文藝金像獎評審委員。　7月5日～28日於花蓮維納斯藝廊舉行「探險天地間－劉其偉的自然與藝術傳奇」系列活動。　8月6日自然資源保育卡簽約。　8月15日劉淑婷主編《自然之子－劉其偉》（積禪藝術）出版。　8月15日～9月1日於積禪50藝術空間舉行「自然之子劉其偉1996畫展」　8月16日～26日於高雄舉行「野生動物之愛－劉其偉畫展」野生動物保育年親子活動系列。　9月8日～10月5日參加漢雅軒「台灣的傳承與展望－漢雅軒精選展」。9月14日～29日於形而上畫廊舉行「探險天地間－劉其偉畫展」。　9月26日榮獲中國國民黨「華夏一等獎章」。　10月石版畫「十二生肖」出品。　11月3日受聘擔任台中市第四屆露天雕塑大展－豐樂雕塑公園公共藝術實驗創作展評審委員。　11月9日～12月8日參加新心生活藝術館「心的足跡」聯展。　12月10日大安銀行發行國內第一張以自然資源保育為訴求的信用卡，卡面圖畫是〈薄暮的呼聲〉。透過這張集合藝術與環保的信用卡發行，發卡銀行將提撥每筆消費金額千分之二做為回饋金，捐贈中華自然資源保育基金專戶。　12月28日～86年1月6日於新光三越百貨文化館舉行「劉其偉十二生肖‧十二星座展」。是年於台視「銀髮俱樂部」節目播出「劉其偉專輯」，於傳訊電視「人間透視」節目播出「劉其偉專訪」。
1997	1月1日～31日參加台北市佛光文化藝術館「十二生肖藝術系列特展」。　1月10日～26日於中友百貨公司舉行「野生動物之愛－劉其偉保育系列畫作展」。　1月11日～26日參加形而上畫廊「'97牛年快樂」畫展。　3月黃美賢撰《劉其偉的繪畫》（雄獅圖書公司）出版，該書為《台灣畫壇老頑童－劉其偉繪畫研究》一書改版。　3月15日～4月6日於天寶藝術中心舉行「劉其偉抒情人間畫展」。　3月27日～4月7日於新光三越百貨公司站前店十一樓舉行「一九九七春

1997 　季－劉其偉授權作品發表展示會」。　5月24日於維納斯藝廊舉行「授權作品東區發表會」。　6
　　　月14日「劉其偉巴布亞新幾內亞紀行」錄影帶獲行政院新聞局主辦第一屆金鹿獎「紀錄報導節目
　　　特優獎」、「製作人優良獎」、「編劇優良獎」及「導演優良獎」等四項大獎。　7月26日受聘
　　　擔任台灣省立美術館館長甄選委員。　8月9日～15日參加「新店市藝術家邀請展」。　8月22
　　　日受聘擔任玉山國家公園榮譽森林警察。　9月6日～28日首都藝術中心於汐止日月光藝術生活
　　　館舉行「畫壇老頑童－劉其偉珍藏展」。　10月10日擔任救國團主辦「玉山運動」代言人。　12
　　　月3日「寫歷史的人－劉其偉」於中天頻道「人間透視」節目播出。　12月19日《劉其偉的畫
　　　路》光碟（岳隆資訊）出版。　12月21日「母與子」景觀雕塑發表。　12月25日劉其偉榮獲中
　　　國美術協會頒贈「水彩畫成就獎」。

劉其偉著作一覽表

註：以上書籍不包括增訂版及再版，本表收錄至一九九七年止。

編號	書　名	來源	出版日期	出版處	原作者、書名
1.	水彩畫法	譯	43.5	春齋書屋	Eliot O'Hara
2.	工業安全	編著	45.12	歐亞出版社	
3.	安全教育	譯	47.6	中國工業職業教育學會出版委員會	A.E. Horio, Ed.D. G.T. Seafford. Ed.D
4.	現代繪畫基本理論	編譯	51.12	歐亞出版社	
5.	水彩人像	著	53.1	歐亞出版社	
6.	抽象藝術造形原理	著	53.2	歐亞出版社	
7.	中南半島行腳畫集	著	56.8	中國畫學會	
8.	樂於藝	著	58	歐亞出版社	
9.	絹印畫	譯	62.4	雄獅美術出版社	許漢超
10.	菲島原始文化與藝術	著	62.10	中山學術文化基金會	
11.	藝術零縑	著	63.10	三民書局	
12.	現代繪畫理論	編著	64.3	雄獅圖書公司	
13.	現代水彩初階	編著	64.4	藝術圖書公司	
14.	非洲行獵記	譯	65.4	廣城出版社	John. A. Hunter
15.	近代建築藝術源流	編譯	65.9	六合出版社	Ludwing Hilbersimer ＆ Kurt Rowland ＆ Nikolaus Povsner
16.	荷馬水彩專輯	編譯	66	藝術家出版社	Lloyd Goodrich
17.	原始藝術探究	編著	66.1	玉豐出版社	
18.	朝鮮半島美術初探	著	67.5	藝術家出版社	
19.	水彩技巧與創作	著	67.7	東大圖書館	
20.	台灣土著文化藝術	編著	69.1	雄獅圖書公司	
21.	佛林特水彩畫集	譯	69.11	藝術家出版社	
22.	現代水彩講座	著	69.11	藝術家出版社	S. W. Wade
23.	人體工學與安全	編譯	70.8	東大圖書公司	
24.	蘭嶼部落文化藝術	著	71.9	藝術家出版社	
25.	婆羅洲雨林探險記	著	72.7	廣城書局	
26.	婆羅洲土著文化藝術	著	79.11	台北市立美術館	
27.	文化人類學	編譯	80.7	藝術家出版社	
28.	藝術與人類學	著	81.6	台灣省立美術館	
29.	美拉尼西亞文化藝術	著	83.8	台灣省立美術館	
30.	文化探險	著	85.5	台灣省立美術館	

國家圖書館出版品預行編目資料

劉其偉繪畫創作文件 ＝Documenta of Max Liu
／鄭惠美，薛平海合編——臺北市：藝術家，
1998〔民87〕 面；公分

ISBN 957-9530-96-3（精裝）

1.劉其偉－作品集－評論 2.劉其偉－傳記
3.繪畫－西洋－作品集

947.5 87004775

劉其偉繪畫創作文件
Documenta of Max Liu
鄭惠美、薛平海合編

發 行 人 何政廣
主 編 鄭惠美、薛平海
版型設計 王庭玫
編 輯 許玉鈴
美術編輯 吳嘉琦
出版者 藝術家出版社
台北市重慶南路一段 147 號 6 樓
TEL：（02）23719692~3
FAX：（02）23317096
郵政劃撥：0104479-8 號帳戶
總經銷 藝術圖書公司
台北市羅斯福路三段 283 巷 18 號
TEL：（02）23620578、23629769
FAX：（02）23623594
郵政劃撥：0017620~0 號帳戶
分 社 台南市西門路一段 223 巷 10 弄 26 號
TEL：（06）2617268
FAX：（06）2637698
台中縣潭子鄉大豐路三段 186 巷 6 弄 35 號
TEL：（04）5340234
FAX：（04）5331186
製 版 新豪華彩色製版有限公司
印 刷 欣佑彩色印刷有限公司
出 版 1998 年 6 月
定 價 台幣 1500 元
ISBN 957-9530-96-3

法律顧問 蕭雄淋